基礎色彩再現工程

色再現工学の基礎

Introduction to Color Reproduction Technology

大田　登 原著　　陳鴻興 陳君彥 譯

全華圖書股份有限公司　印行

譯者序

色彩科學是一門很有趣的學問！

小時候大家在自然課程當中，都唸過牛頓(1642~1727)的一個科學故事。牛頓以三稜鏡和凸透鏡當作實驗工具，讓一道太陽光通過三稜鏡投射到白牆上，結果出現彩虹般的七彩色光光譜，證實了白色光可以分解為7色光，這就是大家所熟知的三稜鏡實驗。其實，實驗到這裡只是進行了前半段，後半段才是牛頓三稜鏡實驗的核心部分：牛頓設法收集分解出的7色光並合成為白色光，證明了白色光不但可以被分解為 7 色光（分光實驗），7 色光也可以重現為白色光（混色實驗）。

舉例來說，我們每天所接觸的彩色電視或電腦螢幕的畫面，基本上就是從上述的三稜鏡混色實驗進一步發展形成的。我們每天所接收的無數色彩訊息，都是在自身渾然不知的情況下，由人眼和視覺腦達成的混色經驗。

話題回到本書。大田 登教授是我在日本千葉大學留學時的客座教授，那時（ 1997年)他除了在日本富士軟片公司足柄研究所服務之外，每星期一天擔任系所博士班「色彩再現工程」課程之教授，當時所採用的教科書就是本譯書的日文原版。

不久後，我於寒暑假返台期間，得知國內也有一群人在工研院光電所內默默地研究開發彩色影像的相關技術，將這些技術應用到顯示器、數位相機及彩色印表機的色彩處理系統中。當時君彥兄剛接任光電所內的彩色技術課課長，不久又到英國達彼大學作短期進修研究。由於彼此在色彩工程領域上志同道合，且同樣希望能夠藉著大田 登教授此著書之中文翻譯，將色彩科學的知識介紹到國內，以刺激國內彩色影像相關工業技術的提升。之後告知了大田 登教授，他非亦常樂意能夠將這本書在台灣翻譯印行。

於是，在我還在日本留學期間，由君彥兄先接下將本書日文版翻譯成中文版的重擔，之後我學成回台來接續這份苦行僧般的傳道工作。

　　在這段期間，我要感謝世新大學平面傳播科技系大學部、研究所的學生以及奇美電子公司的同仁成為我課堂上的「實驗白老鼠」－讓我以本書的初稿作為教材試教。藉由上課中的許多討論，不但讓我更清楚自己在「翻譯」什麼，更澄清我不少的觀念和看法。

　　希望藉著本書中文譯著的出版，能夠將色彩科學的種苗在台灣播種，並對國內的彩色影像工業相關產學界有所助益。

陳鴻興 謹誌

譯者序

　　1997年，在台北買到了一本由大陸翻譯的中文版「色彩工學」，其原作者為日本富士軟片公司的大田　登博士。由於彩色工程技術開發工作所需，所以到處搜購彩色技術書籍、雜誌。雖然圖書館裡已經有很多相關書籍，但是看完此本色彩工學後，才發現此書在原理及應用上的說明有條理、圖表及文字說明清楚，讓讀者很容易掌握重點，堪稱色彩學第一用書。讚嘆之餘，覺得可惜之處是他只寫了色彩工程基礎的書，為何這位大師沒有寫當時已經很熱門的色彩再現相關書籍呢？過了三個月左右，在網路上查詢到大田　登博士新出了一本「**色再現工学の基礎**」後，立即傳真給在日本千葉大學留學的好友鴻興，請其代買一本先睹為快。過了半年，恰好當時的工研院光電所黃金龍先生邀請到大田　登博士來台灣，進行一場為期二天的色彩再現短期課程。終於能和大師見面了，心中的喜悅難以言喻！

　　在此次色彩再現的短期課程中，讓國內彩色技術相關研究人員及工程師對色彩再現技術及應用都有了深刻的認識。但若要全盤且深入的了解，感覺仍需多花功夫，大田　登博士當場 Show 出了剛出版的新書：「**色再現工学の基礎**」，此本書是全世界唯一的電腦週邊設備用的色彩再現專用書籍。哇、太好了！只可惜是日文。

　　當場就有人問是否有中文或是英文版。基於知識科技傳播及教育的熱忱，大田　登博士同意如果有人可以翻譯，可以在台灣出版中文版。一群對色彩工程有興趣的人就開始找日文專家來討論，有的人認為太專業而不敢翻譯；有的人覺得市場太小而作罷，多數從事彩色技術工程的人日文又不好，一晃眼過了二年，翻譯工作仍無法進行。

　　後來因工作需要而詳看此書，覺得既然看了此書，就把他寫成中文吧，寫多少算多少。後來和鴻興多次見面討論國內的彩色技術發展及教育之後，深覺得此書仍是目前市面上最好的「色彩再現工程」用書，應該一起來完成。鴻興自日本學成歸國後，大家多次對翻譯名詞進行討論、核對及校正，終於完成此書。

這本「基礎色彩再現工程」，不僅適合於學校作為大學部高年級、研究所學生的教材，也非常適合數位相機、印表機、顯示器、彩色印刷相關工程人員作為研發或是技術精進的參考用書。

　　期盼此書的翻譯及出版，對國內數位彩色影像及色彩量測之科學研究及工業發展，能發揮播種效益。

陳君彥 謹誌

Introduction to Chinese version
(作者中文版序)

Our everyday life is surrounded with colors. Imaging systems such as printers, cameras, and televisions produce colored images as well as recent color copiers. It would certainly be a boring world if it were only monochrome, devoid of color. This is easily understood if we compare two of the same modern movies, one version being black-and-white and the other being full color. We would easily be convinced that the color movie is richer in information and more enjoyable than the black-and-white movie.

Color rendering in all these systems is based upon the metamerism principle. Metamerism is a phenomenon explaining how two spectrally different colors may give rise to the same visual response. Measuring and specifying colors in terms of the visual response is called colorimetry, and the colorimetry is also built upon the metamerism. The late Dr Wyszecki concluded that metamerism itself is the very heart of colorimetry and color reproduction. This is indeed a very wise view.

In this book, I start by introducing basic knowledge of colorimetry including metamerism, and describe the principle of color reproduction. I follow that with detailed explanation of color reproduction systems for color photography, printing, and television. Next, I describe a variety of factors that control color reproduction quality of the respective

systems. Numerical techniques for optimizing these quality-controlling factors are presented to the reader. Finally, I demonstrate some optimized results and outline additional topics to be solved in the future.

I expect that this book is useful for university students, researchers learning color reproduction, and also for the engineer involved with designing color reproduction systems in industry. The body of each chapter covers the essential material. Further details are summarized in the notes attached in the end of respective chapters.

Finally, I would like to express my deepest appreciation for two translators (two Chens) of this Chinese version of my book, Mr. Chen Chun-Yen (陳君彥) and Prof Chen Hung-Shing (陳鴻興). Without their help, this book would not appear in Chinese. I also thank my wife Chiaki Ohta for her patient and long-lasting support, and critical reading of my books.

In early fall, 2002

Rochester, New York

Noboru Ohta

作者簡介

大田 登 （Noboru Ohta）

學歷、經歷：

1973	日本東京大學　工學博士
1973~1976	加拿大國立研究所　研究員
1968~1998	日本富士軟片公司足柄研究所
1996~	日本國立千葉大學　客座教授
1998~	美國羅徹斯特理工學院(*Rochester Institute of Technology*)
	孟賽爾色彩科學實驗室　全錄客座教授

其　他：

1. 學術論文：至今，已在國際著名學術刊物上發表色彩工程類之學術論文計 80 餘篇。

2. 著　　書：Color Engineering (英文版、日文版、繁體中文版、簡體中文版、韓文版) / The Fundamentals of Color Reproduction and Engineering (日文版)，本書即為繁體中文版。

電子信箱：ohta@cis.rit.edu

陳鴻興（Hung-Shing Chen）

學歷、經歷：

1997~2001 日本國立千葉大學(Chiba University)自然科學研究科
影像科學專攻　工學博士

2001~　　世新大學平面傳播科技學系　助理教授

2004~　　世新大學資訊管理學系　助理教授

2007~　　臺灣科技大學　光電工程研究所　助理教授

2007~　　臺灣科技大學　電子工程系　助理教授

其 他：

中華印刷科技學會　會員，中華色彩學會　會員，

中華民國台灣薄膜電晶體液晶顯示器產業事業協會　顧問

自強工業基金會　講師

電子信箱：bridge@mail.ntust.edu.tw

個人網頁：http://web.ntust.edu.tw/~bridge

陳君彥 （Chun-Yen Chen）

學歷、經歷：

1983~1985 國立中央大學光電研究所　工學碩士

1985~1987 工研院電子所　工程師

1987~1994 工研院光電所列印技術部　工程師、課長

1994~1996 工研院光電所　組長室特別助理及組企畫

1996~2006 工研院光電所　彩色處理計劃主持人、課長、專案經理

2006~　　華晶科技　光學影像技術處　協理

其　他：

1993~1997　國立虎尾技術學院(雲林工專)光電科　講師

1998~1999　英國達彼大學(*Derby University*)色彩暨影像研究
　　　　　所　短期研究

2001~　　　中華色彩學會　常務理事

電子信箱：lucchen@altek.com.tw

目　錄

第一章　光和視覺 .. **1-1**

 1-1　光 .. 1-2

 1-2　色覺機構 .. 1-3

 1-3　色彩的三色表示 .. 1-5

第二章　色彩表示方法 .. **2 - 1**

 2-1　*RGB*表色系統 ... 2-2

 2-2　*XYZ* 表色系統 .. 2-3

 2-3　色溫和相關色溫 .. 2-9

 2-4　標準光和輔助標準光 2-12

 2-5　均等色度圖 .. 2-16

 2-6　均等色彩空間 .. 2-19

 2-7　色差和心理的相關量 2-22

 參考 1 (2-2)　原色變換 2-24

 參考 2 (2-3)　蒲朗克輻射定律 2-27

 參考 3 (2-5)　*uv*色度圖 2-28

 參考 4 (2-6)　其他的均等色彩空間 2-28

第三章　色彩測量方法 .. **3 - 1**

 3-1　刺激值直接讀取法 .. 3-2

 3-2　分光測色法 .. 3-3

 3-3　測色的幾何學條件 .. 3-4

 3-4　色度值的計算方法 .. 3-6

 3-5　均等色彩空間色度值 3-10

 3-6　光學濃度的種類與測量方法 3-11

 3-7　積分濃度與解析濃度 3-16

 3-8　設備獨立色與設備從屬色 3-19

 參考 1 (3-2)　螢光物質的分光測色 3-26

 參考 2 (3-6)　維伯－菲赫納定律 3-27

 參考 3 (3-7)　解析濃度和積分濃度的關係 3-28

第四章 混　色 .. 4-1

4-1　混色的種類 ... 4-2

4-2　加法混色 ... 4-3

4-3　加法混色的計算方法 4-5

4-4　減法混色 ... 4-10

4-5　減法混色的計算方法 4-13

4-6　條件等色 ... 4-16

4-7　配色演算法 ... 4-18

4-8　頻譜配色演算法 4-22

參考 1 (4-5) 朗伯-比爾定律 4-25

參考 2 (4-7) 夾擊法配色 4-26

參考 3 (4-7) 單純法配色 4-27

參考 4 (4-7) 均等色彩空間中的配色 4-30

參考 5 (4-8) 最大值極小法頻譜配色 4-32

第五章 色彩再現原理 5-1

5-1　色彩再現的目標 5-2

5-2　加法混色的色彩再現 5-6

5-3　減法混色的色彩再現 5-10

5-4　頻譜感度和配色函數 5-13

5-5　原始輝度和階調再現 5-19

5-6　加法混色和減法混色的三原色 5-25

5-7　色彩再現性的評價方法 5-32

參考 1 (5-2) 應答量和混合量的關係 5-37

參考 2 (5-3) 對於持有副吸收區塊色素的配色感度 5-38

參考 3 (5-3) 利用區塊色素近似表達實際的C, M, Y 5-40

參考 4 (5-5) 伴隨表面反射產生的反射率 5-42

參考 5 (5-6) 四原色的色再現域 5-43

參考 6 (5-6) 最明色的頻譜反射率和色再現域 5-46

第六章 色彩再現的現況及色彩修正方法 6-1

6-1　彩色電視的色彩再現 6-2

6-2 頻譜感度的修正 ... 6-7
6-3 彩色照相的色彩再現 6-13
6-4 重層效果與彩色耦合劑 6-20
6-5 彩色印刷的色彩再現 6-25
6-6 原色量和測色值的關係 6-33
6-7 數位色彩修正方法 .. 6-40
參考 1(6-1) NTSC方式配色感度的方法 6-46
參考 2(6-1) 傳送訊號Y, I, Q的定義 6-49
參考 3(6-1) 頻寬理論 .. 6-51
參考 4(6-5) 利用照相片方式製作分色網片 6-52
參考 5(6-5) 照相方式的掩色作業 6-54
參考 6(6-6) 利用區塊色素的近似計算色度值 6-55
參考 7(6-6) 利用主成分分析法推測色素分光濃度的方法 6-57
參考 8(6-6) 反射式彩色相紙的配色 6-60
參考 9(6-7) 系統變數的變換方法 6-61
參考10(6-7) 內插法的簡單實例 6-62

第七章 色彩再現成因的評價及最佳化 7-1
7-1 頻譜感度的評價方法 7-2
7-2 頻譜感度的最佳化 .. 7-6
7-3 色素分光濃度之評價方法 7-12
7-4 色素分光濃度的最佳化 7-15
7-5 色彩修正的最佳化 .. 7-24
7-6 色彩再現模擬的方法 7-30
參考 1 (7-1) q係數的計算方法 7-34
參考 2 (7-1) 變動幅\varDelta_m的計算方法 7-37
參考 3 (7-2) 對頻譜感度$S(\lambda)$形狀的限制條件 7-40
參考 4 (7-3) 具有最高濃度限制的色再現域計算方法 7-43
參考 5 (7-6) 利用多頻帶照相法推測所需的頻道數目 7-43

附　表 ... 附 - 1
引用.參考文獻 ... 附 -12
翻譯對照表 ... 附 -19

第一章

光和視覺

　　光是一種包含許多波長的電磁波，從其中抽取不同比例的波長會生成不同的色光。

　　本章介紹光和色彩的基本事實，色彩的定量化並不需要提示包含所有波長電磁波的數量，利用三個數值記述即十分充分。

1-1 光

光是一種電磁波，光進入人眼後，會引起視感覺。從 X 光到收音機短波的電磁波範圍中，光(可見光)的波長範圍其實非常狹窄，短波長端為 360~400 nm (nm=10^{-6} mm)，長波長端為 760~830 nm。太陽光白光通過三稜鏡之後，會分解成紅、橙、黃、綠、藍、藍紫、紫 7 種色彩(如**卷首彩圖**)。光波長和色彩的對應大約如**圖** 1-1 分布所示。

所謂彩虹 7 色是一種概略的分法。如果更加細分的話，會分解出更多的色彩。但是，若用三稜鏡則無法分解出更細的色彩，像這樣無法利用三稜鏡分解得更細的光稱為**單色光**(monochromatic light)，太陽光白光其實是由許多單色光聚匯而成。依照波長順序排列的單色光光譜稱為**頻譜**或**光譜**(spectrum)。

進入人眼內的光線，有些像是太陽光或照明光等的直接光源，但大部分的情形是穿透物體內層，並從物體表面反射的光。如果有一物體以同樣的程度反射所有的單色光，反射光將變成白光，這個物體也就會被視為白色或灰色。但是，如果另有一種物體的紫色～黃色的光反射較少，紅色光相對反射較多，這類物體會被看成紅色。像這樣，反射光量的多寡與波長分布有關，這就為色彩呈現的理由；透射的情況原理亦是相同。

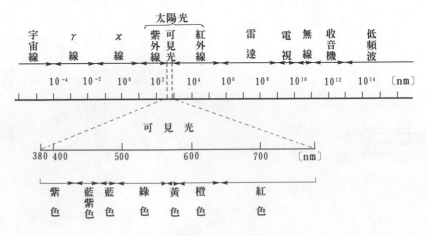

圖 1-1 電磁波・光的波長和色名

1-2 色覺機構

分辨色彩的感覺稱為**色覺**(color vision)，進入人眼的光線是如何產生色覺呢？關於色覺機構，自古以來就有許多學說，其中以三原色說與對立色說最為有力。

三原色說 (trichromatic theory) 最早是由楊格 (Young) 於 1802 年提倡，1849 年再經由亨姆霍茲(Helmholtz) 定量化發展。其要義為『人眼內含有三種感受紅(R)、綠(G)、藍(B)的受光器，色覺是由各受光器對光產生的應答。』例如，紅色由 R 受光器，黃色由 R 和 G 受光器同時應答後產生。縮減為三色受光器的三原色說相當簡單明瞭。**圖 1-2** 顯示由心理評價法間接推測得到的三原色說中，對R,G,B受光器的各個波長應答 (三原色應答) 結果。和三原色應答一樣，當輸入一定的單色光時，所求得的受光器輸出應答比例稱為**頻譜應答度**(spectral responsivity)或**頻譜感度**(spectral sensitivity)。

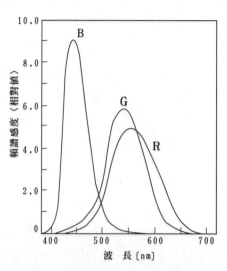

圖 1-2 三原色說中的紅(R)·綠(G)·藍(B)受光器的頻譜感度

混合 2 種以上的色彩稱為**混色** (color mixture)，三原色說是建立在適當比例下混合R,G,B三色光，它是由色彩再現實驗發展而成，而不是由理論推導得到。彩色電視、照相和彩色印刷均是基於三原色說發展完成。即使用能夠讓被攝物體產生**色彩再現** (color reproduction)的發光體或色料，它們所具有的 3 種感色機構的頻譜感度，會產生類似於三原色應答的結果。因為這類色彩再現系統已經能夠得到令人相當滿足的結果，因此，三原色說在實際應用上極為有力的假說。

另一方面，1878 年赫林(Hering)提倡**對立色說**(opponent-colors theory)，其要義為『人眼內含有三種感受紅-綠 (R-G)、黃-藍 (Y-B)

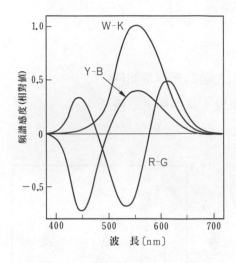

圖 1-3 對立說中的紅 - 綠(R-G)，黃 - 藍(Y-B)，
白 - 黑(W-K)受光器的頻譜感度

、白 - 黑 (W-K)受光器，色覺是由各受光器對光產生的應答』。我們都知道，有帶有 Y 味的 R，卻沒有帶有 G 味的 R 存在，因此，G 和 R 互為對立色乃是基於經驗得知的事實。**圖 1-3** 顯示由心理評價法推測對立色頻譜感度之結果。頻譜感度的正負值並不具有特別意義，它是代表色彩對立色 (例如 R 和 G) 的意義。對立色說的基本色可想成 R, G, Y, B 的 4 色，故又稱為 **4 色說**。

但是，實際符合人眼的學說究竟為何種？三原色說與對立色說都是基於各種經驗事實發展而成，所以兩者大都能夠說明各種色覺現象。因此，到底是那種現象由實際人眼所引起，不能只由理論來判斷。除了色覺的心理實驗外，還必須從人眼的生理學角度詳加分析。

人眼的結構就像是一個直徑約 24mm 的圓球，一般可以將其比喻成相機。相機是利用底片感光，人眼則是利用厚度約 0.3mm 的透明薄膜：**網膜** (retina) 來感光。試在顯微鏡下觀察網膜，可以看到它是由數種類之細胞所構成。其中，能夠感覺色彩的細胞稱為**錐狀體** (cone)，即這類細胞形似圓錐體。網膜內共有 3 種感受 R,G,B 的錐狀體，其數量約在 700 萬個上下。另外還存在約 1 億個能在暗處感覺明暗的**桿狀體** (rod) 細胞。

如果分析網膜上的頻譜應答，令人驚訝的是，網膜上都能找到如圖 1-2 顯示的三原色應答以及圖 1-3 顯示的對立色應答。調查其原因，網膜上產生之應答會因網膜厚度方向、位置而有所不同，錐狀體細胞的初期階段為三原色應答，後期階段轉換為對立色應答。因此，人眼並非在三原色應答與對立色應答之間作一選擇，而是最初以三原色應答感覺色彩，再變換成為對立色應答後傳入腦部，這種學說稱為**階段說** (stage theory)。

1-3　色彩的三色表示

利用數值來定量表示色彩稱為**表色** (color specification)。用來表示色彩的數值稱為**表色值** (color specification values)。在一連串表色規定與定義下形成的色彩體系稱為**表色系統**或**色度系統** (color system)。這裡，首先介紹幾個用來表色的用語 (terminology)，進入人眼中引起色感覺的光稱為**色刺激** (color stimulus)，從色刺激生成的衍生物，有物體色、光源色和開口色。

屬於物體的顏色稱為**物體色** (object color)，它又分為反射光線的**表面色** (surface color) 與穿透光線的**穿透色** (transmitted color)。另外，從光源發射產生的顏色稱為**光源色** (light-source color)。當透過小孔窺看藍天時，分不清楚此時看到的顏色為何種狀態的色彩稱為**開口色**(aperture color)。

如 1-2 節所述，色彩是由錐狀體的三原色應答產生，因此，3 種應答量可以用來表示表色值。當從長波長端開始算起的錐狀體頻譜感度分別為 $l(\lambda), m(\lambda), s(\lambda)$，色刺激的頻譜分布為 $P(\lambda)$ 時，應答量 L, M, S 的計算表示如下：

$$L = \int_{vis} P(\lambda) \cdot l(\lambda)d\lambda$$

$$M = \int_{vis} P(\lambda) \cdot m(\lambda)d\lambda$$

$$S = \int_{vis} P(\lambda) \cdot s(\lambda)d\lambda \tag{1.1}$$

這裏，積分符號代表取自可見光波長範圍內作用。

錐狀體的三原色應答稱為**基本頻譜感度** (fundamental spectral sensitivities)，作為混色基礎的三個特定色刺激稱為**原色刺激** (reference color stimuli)。現在的表色系統並不直接採用基本頻譜感

度，而是採用當色刺激等色時所需要原刺激的混合量，來代替錐狀體應答量 L, M, S。作爲原刺激的 3 色只要是相互獨立，理論上任意顏色都可以，但一般是使用 R, G, B 3 色光。

某一色刺激 [F]，在原色刺激 [R], [G], [B] 的混合量是 R, G, B 時產生等色，此時的混合量 R, G, B 稱爲 [F]的**三刺激值** (tristimulus values)。特別是 [F] 爲單色光的三刺激值稱爲**頻譜三刺激值** (spectral tristimulus values) 或**配色係數** (color matching coefficients)。這裡，括號 []表示色刺激的記號。

當 [R], [G], [B] 以 R, G, B 的混合量進行混色與 [F] 產生等色時，可以利用下式來表達。

$$[F] = R[R] + G[G] + B[B] \tag{1.2}$$

此式稱爲**色彩方程式** (color equation)。

因爲任意的 $P(\lambda)$ 頻譜分布可視爲許多單色光的集合，因此 $P(\lambda)$ 的三刺激值計算如下：

$$R = \int_{vis} P(\lambda) \cdot \overline{r}(\lambda) d\lambda$$

$$G = \int_{vis} P(\lambda) \cdot \overline{g}(\lambda) d\lambda$$

$$B = \int_{vis} P(\lambda) \cdot \overline{b}(\lambda) d\lambda \tag{1.3}$$

$\overline{r}(\lambda), \overline{g}(\lambda), \overline{b}(\lambda)$ 是以波長函數形態求得的頻譜三刺激值，我們稱爲**配色函數** (color matching functions)。因此，持有任意頻譜分布的色刺激都可以用三刺激值 R, G, B 的三個數值定義，這稱爲色彩的**三色表示** (trichromatic specification)。由色彩的三色表示建立之表色系統叫作**三色系統** (trichromatic system)。

代表性的三色系統有**國際照明委員會** (Commission Internationle delEclairage, 簡稱 **CIE**) 所推薦的 **CIE 表色系統**(CIE color system) 。國際照明委員會為一廣為國際信賴推薦的機構，制定了許多有關光和照明的基礎標準以及測量手法，並廣為像**日本工業規格** (Japanese Industrial Standards, 簡稱 **JIS**) 等國家規格所採用。

因為配色函數 $\bar{r}(\lambda), \bar{g}(\lambda), \bar{b}(\lambda)$ 是從心理上的配色實驗中所得出，用來取代錐狀體的基本頻譜感度 $l(\lambda), m(\lambda), s(\lambda)$，所以兩者數值並不相等。但是，它們都是用來表達色覺的基本頻譜感度，這兩組函數之間存在以下關係。

$$\begin{bmatrix} l(\lambda) \\ m(\lambda) \\ s(\lambda) \end{bmatrix} = \begin{bmatrix} a_{11} & a_{12} & a_{13} \\ a_{21} & a_{22} & a_{23} \\ a_{31} & a_{32} & a_{33} \end{bmatrix} \begin{bmatrix} \bar{r}(\lambda) \\ \bar{g}(\lambda) \\ \bar{b}(\lambda) \end{bmatrix} \tag{1.4}$$

$a_{11}, a_{12}, ..., a_{33}$ 表示 (3×3) 矩陣元素中的常數。

另外，除了用三刺激值來表示的表色系統之外，也有使用按照一定規則排列，並附加定義符號的色票方式。例如，像是按照色彩三屬性：色相、明度、彩度排列的**孟賽爾表色系統** (Munsell color system) 色票。像這一類的表色系統，能藉著人眼直接確認色票，因此相當容易了解；但因色票數目有限，加上數值計算不便，因此，本書是以三刺激值為基礎的 CIE 表色系統作為發展。另外，也有使用色彩名稱 (色名) 的表達方式，它可分類為習慣上使用的色名 (稱為**慣用色名**，例如，膚色，桃色)，和基本色名之前加上修飾語組合而成的具有一定系統的色名 (稱為**系統色名**，例如，帶有濃厚藍味的紫色)等方式。根據色名的方法雖然容易明瞭，但是同樣不利於數值計算。

第二章

色彩表示方法

　　如第一章所述，表色系統共有2種：以色票為基礎的孟塞爾 (Munsell) 表色系統和以混色為基礎的CIE表色系統。孟塞爾表色系統因為使用實際的色票觀察，在直覺上比較容易了解：但是精確度較低，所以很難應用在數值計算來表示任意色彩。另一方面，因為CIE表色系統中在頻譜測色方法上的活用，可以得到很高的精確度，即使是對於任意的非實際色刺激，也很容易將顏色表達出來。因此，在工業上的定量應用上，是以 CIE 表色系統為主。

2-1 RGB 表色系統

配色函數一旦決定以後，就能在混色系統上決定任意色刺激之三刺激值。因爲配色函數和原刺激種類或相對強度有關，所以在色度值的比較上，需要一定的標準作爲參考。制定表達原刺激相對強度的基礎刺激 (一般是白色刺激)，我們稱爲**基礎刺激** (basic stimulus)。

國際照明委員會(CIE)在1931年定義以下所述的原色刺激和基礎刺激，並決定了標準配色函數。

(1) 原色刺激[R], [G], [B]爲 $\lambda_R = 700.0nm$, $\lambda_G = 546.1nm$, $\lambda_B = 435.8nm$ 的單色光。

(2) 基礎刺激是以等能量光譜(equi-energy)的白色刺激爲基準。這時的原色刺激[R], [G], [B]若以光度量單位 1.0000 : 4.5907 : 0.0601 的比例混色，將和白色刺激產生等色。

依據以上規定形成的表色系統稱爲***RGB* 色度系統** (*RGB* color system)。**圖** 2-1 顯示在等能量下 CIE 制定的配色函數 $\overline{r}(\lambda), \overline{g}(\lambda), \overline{b}(\lambda)$

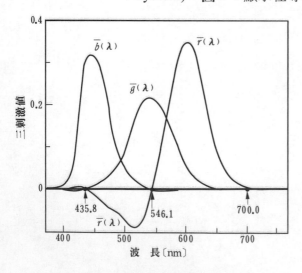

圖 2-1 *RGB* 表色系統的配色函數

，它們可視爲正常色覺者之配色函數平均值。具有這種平均配色函數的假想觀測者稱爲 **CIE 1931 標準測色觀測者** (CIE 1931 standard colorimetric observer)。

如前節(1-3 節)所述，配色函數是爲了和某一單色光產生等色所需要的 [R], [G], [B]混合量。但是，從圖 2-1 可以知道配色函數帶有負值，這種負值混合量意味不尋常的一件事。這是因爲當使用[R], [G], [B]原色刺激來和

某一單色光色刺激[F]調和等色時，因為此一單色光非常鮮明，因此不管如何混合三個原色刺激[R], [G], [B]也無法與[F]產生等色。於是，在實際的配色實驗中，例如，當[F]是綠色單色光時，需要在[F]中混入[R]來讓整體的鮮艷度降低，使得這時的混合色與[G]，[B]的混合色產生等色。於是，色彩方程式變為

$$[F] + R\,[R] = G\,[G] + B\,[B] \tag{2.1}$$

將R[R]移至右側，可以寫成

$$[F] = -R\,[R] + G\,[G] + B\,[B] \tag{2.2}$$

的形式。這就是為什麼配色函數會出現負值(-R)的原因。

2-2　*XYZ*表色系統

如上節所述，***RGB*表色系統**的配色函數帶有負值。在過去無法用電腦計算三刺激值的時代，負值的存在會使計算變得相當繁雜。但對於不同原刺激的配色函數，可以利用簡單的一次線性轉換變換求得，所以在1931年，**CIE**除了發表*RGB*表色系統之外，也一併公佈配色函數均為正值的***XYZ*表色系統** (*XYZ color system*)。*XYZ*表色系統也稱為**CIE 1931表色系統** (CIE 1931 standard colorimetric system) (CIE, 1986)。**圖**2-1和**附表**1顯示*XYZ*表色系統中，以等能量為基準的配色函數$\bar{x}(\lambda)$，$\bar{y}(\lambda)$，$\bar{z}(\lambda)$。

另外，*XYZ*表色系統的另一特徵是$\bar{y}(\lambda)$和**頻譜視感效率**(spectral luminous efficiency)相同。頻譜視感效率是以放射量表示色刺激的頻譜分布變換成測光量的概念，所以，能夠利用三刺激值Y來表示原有的測光量，變得是一件非常便利的事。再者，將$\lambda \geq 650$nm的長波長端固定為$\bar{z}(\lambda) = 0$，在三刺激值Z的計算量上有變少的優點。

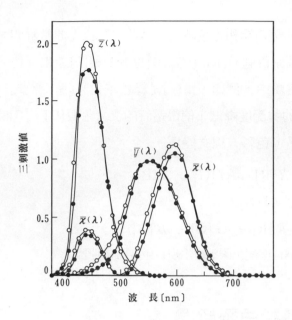

圖 2-2 XYZ 表色系統(●)和 $X_{10} Y_{10} Z_{10}$ 表色系統(o)的配色函數

　　如**參考 1(2-2)**所示，當某色[F]在 *RGB* 表色系統的三刺激值為 *R,G,B* 時，則它在 *XYZ* 表色系統的三刺激值 *X,Y,Z* 可以利用下式求得 (**備註**)

$$
\begin{bmatrix} X \\ Y \\ Z \end{bmatrix} = \begin{bmatrix} 2.7689 & 1.7517 & 1.1302 \\ 1.0000 & 4.5907 & 0.0601 \\ 0.0000 & 0.0565 & 5.5943 \end{bmatrix} \begin{bmatrix} R \\ G \\ B \end{bmatrix} \tag{2.3}
$$

　　三刺激值 *X,Y,Z* 也可以利用方程式(2.3) 由三刺激值 R,G,B 代入求得。一般而言，如果將色刺激的頻譜分布視為 $\varphi(\lambda)$，配色函數 $\bar{x}(\lambda)$, $\bar{y}(\lambda)$, $\bar{z}(\lambda)$，則三刺激值 X,Y,Z 可以直接由以下公式求得。

備註 像方程式((2.3)的三刺激值變換，也可適用於頻譜三刺激值，在相同方程式中代入配色函數 $\bar{r}(\lambda)$, $\bar{g}(\lambda)$, $\bar{b}(\lambda)$, 後，就可以求出配色函數 $\bar{x}(\lambda)$, $\bar{y}(\lambda)$, $\bar{z}(\lambda)$。

$$X = k \int_{vis} \varphi(\lambda) \bullet \overline{x}(\lambda) d\lambda$$

$$Y = k \int_{vis} \varphi(\lambda) \bullet \overline{y}(\lambda) d\lambda \qquad (2.4)$$

$$Z = k \int_{vis} \varphi(\lambda) \bullet \overline{z}(\lambda) d\lambda$$

這裡，k 為常數，積分(\int_{vis})表示取自於可見光波長範圍。

當物體為反射物體時，物體色的色刺激 $\varphi(\lambda)$ 可以寫成 $\varphi(\lambda) = R(\lambda) \cdot P(\lambda)$；當物體為透射物體時，則可寫成 $\varphi(\lambda) = T(\lambda) \cdot P(\lambda)$。其中，$P(\lambda)$ 代表照明光的頻譜分布，$R(\lambda)$ 為反射物體的頻譜反射率；$T(\lambda)$ 為透射物體的頻譜穿透率。例如，反射物體的三刺激值 X, Y, Z 可以表示如下：

$$X = k \int_{vis} R(\lambda) \bullet P(\lambda) \bullet \overline{x}(\lambda) d\lambda$$

$$Y = k \int_{vis} R(\lambda) \bullet P(\lambda) \bullet \overline{y}(\lambda) d\lambda$$

$$Z = k \int_{vis} R(\lambda) \bullet P(\lambda) \bullet \overline{z}(\lambda) d\lambda \qquad (2.5)$$

這裡，常數 k 為

$$k = \frac{100}{\int_{vis} P(\lambda) \bullet \overline{y}(\lambda) d\lambda} \qquad (2.6)$$

常數 k 是當 Y 在完全擴散反射面 $(R(\lambda) = 1)$ 時，為了要使 $Y = 100$ 所選定的常數。一般的物體色因為 $R(\lambda) < 1$，所以 $Y < 100$。三刺激值 Y 稱為反射(透射)物體的**視感反射(穿透)率** (luminous reflectance (transmittance))，它和表示物體相對明暗程度的**明度** (lightness) 大致是相關的。

這樣求得的三刺激值 XYZ，如考慮其向量的組成，在幾何學上的表示是需要使用三次元空間，我們把這種空間稱為**色彩空間** (color space)。但是，三次元色彩空間的表示有不便之處，因此，根據以下公

式求出 XYZ 色彩空間中的單位平面 $X+Y+Z=1$ 和色向量 (X,Y,Z) 的交點 x, y，以此種方式表示在二次元的平面上。

$$x = \frac{X}{X+Y+Z}$$
$$y = \frac{Y}{X+Y+Z} \tag{2.7}$$

利用方程式(2.7)所決定的 x,y 稱為色[F]的**色度座標** (chromaticity coordinates)，在平面上表示的色度座標圖稱為**色度圖** (chromaticity diagram)。色度圖上色[F]色度座標之位置點稱為**色度點** (chromaticity point)。依據色度座標所制定的色[F]之心理物理特性稱為色[F]的**色度** (chromaticity)。

另外，單色光的色度座標稱為**單色光色度座標**（頻譜色度座標： spectral chromaticity coordinates)，依照波長順序連接單色光色度點所得到的曲線稱為**單色光軌跡**（頻譜軌跡：spectrum locus）。而連接單色光軌跡兩端所形成的直線稱為**純紫邊界線** (purple boundary)，此一直線顯示色度圖上可見光光譜兩端波長之單色光刺激(藍色和紅色)相互混色的結果，位於這條直線上的色光代表由藍色通過紫色到紅色的連續變化。**圖2-3** 顯示在 xy 色度圖上單色光軌跡和純紫邊界線的描繪結果。本書前面的**彩色插圖**中所顯示的 xy 色度圖，在色度表示上並不完全正確，僅是概念性表示色度座標和其顏色的對應結果。

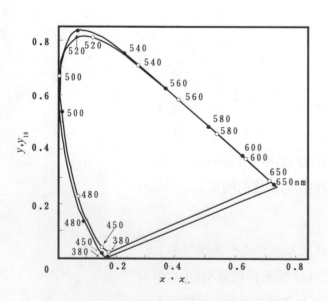

圖2-3 XYZ 表色系統的色度(●)和 $X_{10}Y_{10}Z_{10}$ 表色系統的
　　　色度圖(○)

在 1931 年制定的 XYZ 表色系統是以 2°視角的配色實驗為基礎，最初，它被期望也能夠適用於任意大小的觀察視角範圍。但是，在往後進行大於 2°視角的 XYZ 表色系統之配色實驗中，觀察到測試樣品對的評價結束與原先比較結果有相當的出入。假設明視距離為 250 mm，則 2°視角的半徑約為 250 tan 1°= 4.4 mm；但是，一般觀測顏色的視角要比這個條件大得多。因此，這種不一致的現象被認為是因為頻譜感度會隨著人眼網膜上的位置而改變。因此，CIE 進行 10°觀察視角的配色實驗，並提出適用於 4°以上觀察視角的 **CIE 1964 表色系統** (CIE 1964 supplementary colorimetric standard system)。CIE 制定的 1964 表色系統是以 10°視角配色實驗為基礎，所以又稱為 $X_{10}Y_{10}Z_{10}$ **表色系統**。像這樣所制定大於 4°視角的 CIE 1964 表色系統，是為了和原先 1°~ 4°視角的 CIE 1931 表色系統有所區別。$X_{10}Y_{10}Z_{10}$ 表色系統的配色函數標示於圖 2-2 和附表 1，其色度圖表示於圖 2-3。在 $X_{10}Y_{10}Z_{10}$ 表色系統中的三刺激值 X_{10}, Y_{10}, Z_{10} 計算方面，是利用 $x_{10}(\lambda)$, $y_{10}(\lambda)$, $z_{10}(\lambda)$ 代替原先的配色函數 $x(\lambda)$，$y(\lambda)$，$z(\lambda)$ 之後，代入方程式(2.4)~(2.6)即可求出。$X_{10}Y_{10}Z_{10}$ 表色系統的色度座標 x_{10}, y_{10} 也可以利用同樣定義計算求得。

如同前述，我們通常是使用二次元的 xy 色度圖來表示色[F]。但是，若是以三刺激值的三個資訊量 X, Y, Z 在二次元平面上作表達，意義上並不完整。因此，若需要要完整地記述色彩，除了 x, y 之外，這時仍需要另一資訊量。因此，不論採用三刺激值 X, Y, Z 中的那一個值，都具有相等的意義，一般是使用測光量 Y，以 (x, y, Y) 的形式表達居多。

此外，如圖 2-4 所示，也有藉著某個特定**無彩度刺激** (在一般觀察條件下的中性知覺色刺激：achromatic stimulus)的色度點 W(**白色點**：white point)為原點，利用從原點出發的距離和方向來表示色彩。

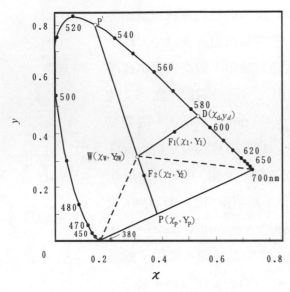

圖 2-4　主波長・互補主波長和刺激純度

如果以白色點 W 和色[F₁]的色度點連結而成之直線，與頻譜軌跡相交之交點定義為 D，因為[F₁]位於直線 WD 上，所以將白色刺激[W]和點 D 的單色光刺激[D]作適當混合的話，將可獲得色[F₁]。

這時，利用 **WF₁/WD** 之距離比例來表示色[F₁]接近單色光色刺激[D]的程度稱為**刺激純度** p_e (excitation purity)。單色光色刺激[D]的波長稱為**主波長** (dominant wavelength)，是以 λ_d 記號表示。當白色點 W 的色度座標為 (x_w, y_w)，色[F₁]的色度座標為 (x_1, y_1)，單色光色刺激[D]的色度座標為 (x_d, y_d) 時，刺激純度 p_e 可以寫成以下公式。

$$P_e = \frac{WF_1}{WD} = \frac{x_1 - x_W}{x_d - x_W} = \frac{y_1 - y_W}{y_d - y_W} \tag{2.8}$$

接著，以色[F₂]為例，當色點位於圖2-4中2條虛線所夾擊的範圍(紫色領域)內，交點 P 並不會落於頻譜軌跡上，而是落於純紫邊界線的軌跡上。這時的刺激純度 p_e 可以利用點P的色度座標 (x_p, y_p) 求得。

$$p_e = \frac{WF_2}{WP} = \frac{x_2 - x_W}{x_P - x_W} = \frac{y_2 - y_W}{y_P - y_W} \tag{2.9}$$

主波長若往直線 WP 的 W 方向去延伸，將會得到和頻譜軌跡的交點P'，此時對應的單色光刺激[P']波長稱為**互補主波長** (complementary wavelength)，是以 λ_c 來表示。在方程式(2.8),(2.9)中，x 和 y 的公式互為等價，這裡是採用較大的分母值來提高計算精度。對光源色來說，白色點選擇 在 $x_W = y_W = 1/3$ 為佳。

如此制定的主波長或是互補主波長，如與刺激純度組合使用，除了可以用來代替色度座標之外，並可應用於色刺激的表示。主波長大略對應色相而刺激純度大略對應彩度，在直覺上對於色刺激的掌握相當便利。由於主波長和純度表示的色彩方法容易理解，在過去經常使用；但近來使用色度座標表示色彩的情況較爲普遍。

2-3　色溫和相關色溫

色彩可以利用三刺激值(X, Y, Z)在二次元平面以色度（x, y）來表示，也有藉由採用色度座標所導出主波長λ_d和刺激純度p_e的 表示方法。這些表示方法都可以應用於任意的色刺激上。但是，色刺激的對象如果是像白熾燈泡之類，屬於加熱物體所發出的光線時，色彩的表示可以有更單純之方法。

像白熾燈泡的燈絲，當逐漸升高不可燃物體的溫度時，其顏色將由紅至橙而往白、藍白色的方向變化。這種加熱物體所發出的光(輻射)稱**黑體輻射** (black body radiation)。發射黑體輻射的物體稱為**黑體** (black body) 或**完全輻射體** (full radiator)。

黑體輻射的頻譜分布僅由黑體的**絕對溫度** (absolute temperature)來決定，與物體的材質等無關。**絕對溫度**(K, Kelvin)是攝氏加上 273 而得，例如 27℃是 300K 。**圖 2-5** 顯示在一連串絕對溫度 T 下黑體輻射的頻譜分布 $M_e(\lambda)$。以 T 的函數表示 $M_e(\lambda)$ 的觀念是由蒲朗克(Planck)提出，這種觀念成爲量子力學的基礎。**(參考 2(2-3))**。

如果發光體是黑體，其放射時的絕對溫度和頻譜分布屬於一對一的對應關係，並且可由頻譜分布的情況來確定該顏色是唯一的，所以絕對溫度和色彩之間是一對一的對應關係。因此，這種顏色能夠用一

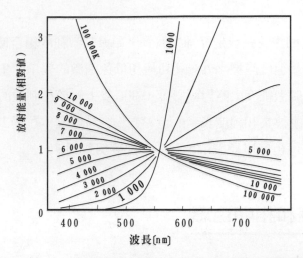

圖2-5 在一連串絕對溫度下黑體放射的頻譜分布(560nm 波長正規化為1)

個變數來決定，此變數稱為**色溫** (color temperature)或**相關色溫** (correlated color temperature)。

　　嚴格來說，色溫是當某一物體所放射的色度值和黑體輻射的色度值一致時，才用黑體的溫度表示其輻射色度。相關色溫則是當兩者的色度不一致時，以最接近色度之放射黑體溫度值來表示其輻射量。在單位上，兩者皆使用前述的絕對溫度[K]。色溫 T_c 是指某輻射的色度和絕對溫度為 T_c 的黑體輻射之色度產生一致，此時的光源不必然是以絕對溫度 T_c 來加熱。這件事反應在相關色溫上也是如此。例如，當螢光燈的發光實際上無法達到非常高熱的程度，若其相關色溫為6000K，表示其放射的顏色最接近於加熱絕對溫度6000K的黑體所放射之光束。

　　在一連串的絕對溫度下，連接黑體輻射放射的色度點連線稱為**黑體軌跡** (black body locus)，色溫可以利用黑體軌跡上所對應的絕對溫度直接求得。再來，相同相關色溫的色度是由和黑體軌跡相交的直線所構成，這些直線稱為**等色溫線** (isotemperature line)。**圖2-6**顯示黑體軌跡和它們的一連串等色溫線（**備註**）。

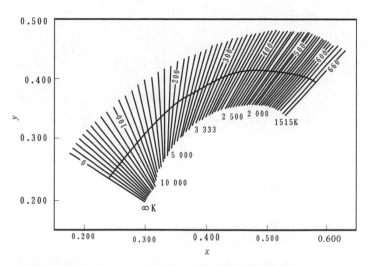

圖2-6 黑體軌跡(粗線)和等溫線溫度(細線)(上面數字為倒數色溫)

　　任何輻射的色溫或相關色溫都可以從**圖**2-6作圖求得。當需要更精確數值時，可以使用內插法計算求出。但是若無限制地延長等色溫線來使用則並不適合，例如，從圖中求取綠色光相關色溫不是貼切的作法。適用的色度座標範圍應以圖中的直線標示範圍為準。

　　此外，如使用 10^6 除以色溫或相關色溫的值稱為**倒數色溫** (reciprocal color temperature) 或**倒數相關色溫** (reciprocal correlated color temperature)。在過去，是取micro-reciprocal-degree的字首稱作mired。最近，有人提議取Micro-Reciprocal-Kelvin的字首組合稱為邁爾得(mirek)，但並未獲得廣泛地使用。在**SI**單位中，倒數(相關)色溫使用 **MK^{-1}**，讀作 Mega-Kelivin。

　　倒數色溫因為加法性成立，所以能夠當作色溫變換功能的濾光鏡使用。例如，將 35 mirek 的濾色片掛在 2856 K 的白熾燈上，成為

　[備註]　等色溫線的定義　等色溫線因為和黑體軌跡之間為最短距離，原本應該和黑體軌跡互為正交。實際上，原本在 CIE 1960 uv色度圖上制定的等色溫線和黑體軌跡是互為正交的。現在，uv色度圖除了用在色溫的定義和演色指數之計算外，其他的用途並不考慮。*(參考 3(2-5))*。

$$\frac{10^6}{2856} - 35 = 315.14, \quad \frac{10^6}{315.14} = 3173 \tag{2.10}$$

所以，可以進一步變換成 3173K 的照明光。另外，對於任意照明光，色溫或相關色溫約 5.5 mirek 的差異即能辨識。

2-4 標準光和輔助標準光

從方程式(2.4)規定所得物體色的三刺激值XYZ中，可以知道此數值和照明光的頻譜分布$P(\lambda)$有關。所以，即使相同的物體色，依據照明光種類的不同產生的三刺激值並非定值，所以在色彩的定量化上產生不便。爲此，CIE 制定了代表性的照明光稱爲 **CIE 標準光**(CIE standard illuminant)，實現標準光的人工光源稱爲**CIE標準光源** (CIE standard source)。

標準光是依據(相對)頻譜分布$P(\lambda)$來規定的光；標準光源是指爲了實現前者的頻譜分布所製作出像白熾燈泡之類的人造燈具；這兩者需要加以區分。標準光在數值表格中有記載規定它們的頻譜分布，僅適用於計算三刺激值，所以這類的光線稱爲**測色用光** (illuminant)。但是，這和在攝影名詞上所說的 "illuminant" 在意義是不同的。

從日常生活常用的照明光中，CIE也選擇具有代表性的白熾燈泡及日光當作標準光，並規定它們的頻譜分布。代表白熾燈泡的照明光有標準光A；代表日光的有標準光D_{65}和標準光C。標準光D_{65}是相關色溫爲6500K的日光，另外，CIE宣告了計算任意相關色溫的日光頻譜分布之方法。如此制定的日光稱**CIE日光** (CIE daylight illuminant)(大田，1993)。

圖2-7 標準光A, D₆₅, C和輔助光B的頻譜分布

　　輔助標準光 (supplementary standard illuminant) 是以參考標準光爲參考基準所制定的輔助性測色照明光，共有相關色溫分別爲5000K, 5500K, 7500K的CIE日光D₅₀, D₅₅, D₇₅，以及補助標準光B共4種，爲應其他需求，也可使用其他的黑體輻射或CIE日光。標準光和輔助標準光的頻譜分布表示於**圖**2-7,**圖**2-8 及**附表**2。在波長380～780nm的範圍內以5nm的波長爲間隔，積分求得的色度值表示於**附表**3。**圖**2-9 顯示其色度座標跟黑體軌跡。由**圖**2-9 可以了解，現在的標準光和輔助標準光大致上已經涵蓋所有的照明光。

　　接著，試說明標準光及標準光源等的規定。

(1)**標準光A和標準光源A**　標準光A的相關色溫約爲2856K，用來表示在白熾燈泡照明下的物體色。實現標準光A的標準光源A爲裝置在無色透明玻璃球內的鎢絲燈 (Tungsten lamp)。

(2)**標準光C和標準光源C**　標準光C的相關色溫約爲6774K，用來表示在日光照明下的物體色。標準光源C是在標準光源

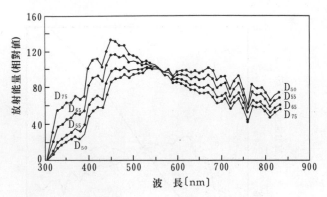

圖2-8 標準光 D$_{65}$ 和輔助標準光 D$_{50}$,D$_{55}$,D$_{75}$ 的分光分布(以 560nm 波長作正規化)

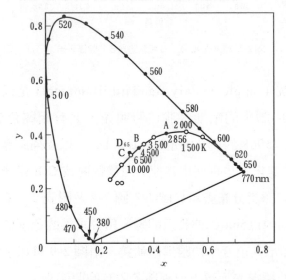

圖2-9 黑體軌跡 (○)以及標準光、輔助光的色度圖(●)

A 上加掛色溫變換濾光片得到的。在過去，向來都是採用一種叫**戴維斯 - 吉伯遜濾光片** (Davis-Gibson filter)的溶液濾光片當作色溫變換濾光片，但是這種濾光片處理上有其困難之處，而逐漸被固體濾光片取代。再者，若將標準光 C 和相關色溫約 6774K 的日光作比較，前者的紫外線部份的頻譜分布相對值較小，所以不能用於以紫外線放射激發螢光物體的色

彩表示上。因此，逐漸有以標準光 D_{65} 來取代標準光 C 的傾向。

(3)標準光 D_{65} 和常用光源 D_{65} 　標準光 D_{65} 的相關色溫約為 6500K，用來表示在日光照明下的物體色 **(備註)**。標準光源 D_{65} 到目前為止尚未被開發出來，所以是以類似性質的**氙燈** (zeonon lamp) 等來當作**常用日光** (day-light simulator) D_{65}。

另外，以標準光為基準，另外設計出以下 4 種輔助標準光。輔助標準光是從原來的標準光中所選擇出使用頻率較低者。

(1)輔助標準光 B 　輔助標準光 B 的相關色溫約為 4874K，用來表示在太陽光直射照明下的物體色。輔助標準光源 B 是在標準光源 A 上加掛戴維斯-吉伯遜濾光片得來的。輔助標準光 B 也和標準光 C 同樣，與相關色溫約 4874K 的直射太陽光作比較，其紫外線部份的頻譜分布相對值較小，所以不能適用於以紫外線放射激發的螢光物體色上。因此，有逐漸以輔助標準光 D_{50} 來代替輔助標準光 B 的傾向，CIE 已經宣告廢止使用這種照明光。

(2)輔助標準光 D_{50}, D_{55} 及 D_{75} 　輔助標準光 D_{50}, D_{55} 及 D_{75} 分別代表色溫約為 5000, 5500 及 7500K (正確來說應該是 5003, 5503 及 7504K)的日光照明下的物體色。和標準光 D_{65} 的情形一樣，因為實現這些輔助標準光的正式光源尚未被開發出來，所以目前是使用近似性質的常用光源 D_{50}, D_{55} 及 D_{75}。

備註 色溫的變更　標準光 D_{65} 的相關色溫原為 6500K，因受到國際溫度刻度變更的影響，以及蒲朗克(Planck)輻射定律中的常數 C_2 由 1.4380×10^7 nm · K 變更為 1.4388×10^7 nm · K 之故，因此，將原先的 6500K 變更為 $6500 \times (1.4388/1.4380)=6504K$。同樣地，以前 C_2 為 1.4350×10^7 nm · K 時，標準光 A 規定為 2848K，受到 C_2 變更為 1.4388×10^7 nm · K 的影響，所以標準光 A 的色溫變更為目前的數值 $2848 \times (1.4388/1.4350)=2856K$。

常用光源 D 是為實現標準光源 D 的近似光源，到目前為止，已有數種在既有光源上加掛濾光片的形式已被提議出來。嚴格來說，要讓一連串的標準光源 D 實現的可能性並不大，因此，比較可能的做法是採用近似度較好的常用光源。而且，要完全實現 CIE 日光的可能性被認為很小，所以，也有提議改用實際上已有的光源(Hunt , 1992)。

此外，最近在日常生活螢光燈的情形非常普遍，但目前還未把它們列為標準光之用。螢光燈有普通型、高演色型和 3 波長段發光型等種類。CIE 從這 3 種類型中共選擇出 12 種代表性的頻譜分布。**圖** 2-10 和**附表** 4 即表示這 12 種螢光燈的頻譜分布。再者，考慮到它們的使用頻率，CIE 從三種類型中各選擇一種代表性的燈源，來作為螢光燈測色計算上的優先參考。關於這三種螢光燈的優先順序表示如附表 4，有 CIE (粗體字) 和 JIS (*) 的不同。

2-5 均等色度圖

CIE 提出標準測色觀測者的配色函數、標準光、標準光源和色度圖等所構成的 CIE 表色系統，至今已經應用在許多相關領域上，但在應用過程中，逐漸浮現出幾個不完美的地方，特別是在色度圖上的不均勻性，成為實用上一個很大的障礙。利用定量方式表示色彩的知覺性差異稱為**色差** (color difference)，但在 *xy* 色度圖上以距離概念求得的色差，實際上在知覺性的表示上並不均等。

現在，我們試把明暗程度相同的色光[A], [B], [C], [D] 表示在色度圖上，讓[A]到[B]的距離等於[C]到[D]的距離。這時，因為相隔距離相等，所期望的色差理應相等才對；但是，在實際的色度圖上，卻會因不同的位置產生相當的差異。色度圖可以說是一種「色彩地圖」，而相同距離卻得不到相同色差是一件不合理的事情。

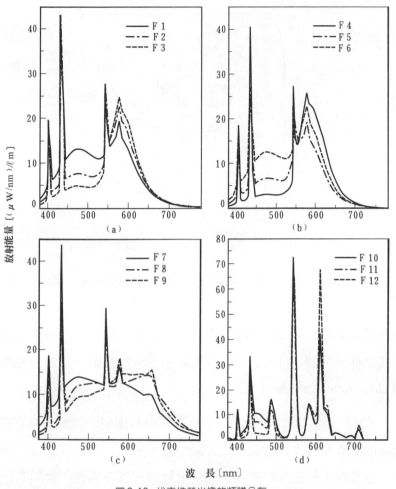

圖2-10　代表性螢光燈的頻譜分布

　　色度圖的均等性是一項非常重要的研究工作，到目前為止，仍有許多關於色度圖均等性的實驗報告陸續被發表。例如，萊特 (Wright) 在相等輝度下，以一定方向性求得等知覺差的二種顏色。他對許多的顏色進行了這項實驗，發現等知覺差的二種顏色間之色度距離卻不一定相等，這種現象被認為是與色度值有關 (Wright , 1941)。

　　還有，麥克爾當 (MacAdam) 以多種方向對於某個特定色(中心色)進行了加法混色之配色實驗，他採用中心色變動產生的標準差來形成

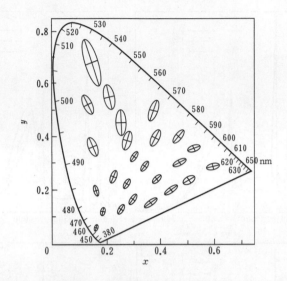

圖2-11 *xy*色度圖中的麥克爾當橢圓 (10 倍擴大)(MacAdam,1942)

近似橢圓 (MacAdam, 1942)，取代了色度圖上以一定方向性進行不均等性之作法。**圖**2-11表示對一連串顏色形成的橢圓，稱為**麥克爾當橢圓** (MacAdam ellipsis)。

對於一個理想的色度圖，不論在其中的那個位置，如果麥克爾當橢圓能形成相等半徑的圓，則是最理想不過的。對於等輝度的顏色而言，色度圖上的相等距離代表知覺上具有相等差異性，此類的色度圖稱為**均等色度圖** (uniform-chromaticity-scale diagram) 或是 **UCS 色度圖**(UCS diagram)。由於UCS色度圖的使用相當重要且具有實用性，為了它的開發，到目前為止仍有許多相關研究不斷進行。CIE所建議的方式是依據以下公式由色度座標 *x,y* 或三刺激值 *X,Y,Z* 求得。

$$u' = \frac{4x}{-2x+12y+3} = \frac{4X}{X+15Y+3Z}$$

$$v' = \frac{9y}{-2x+12y+3} = \frac{9Y}{X+15Y+3Z} \tag{2.11}$$

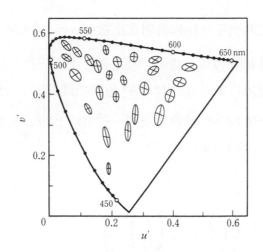

圖 2-12 *u'v'* 色度圖中的麥克爾當橢圓 (10 倍擴大)

　　把 u', v' 當作直角座標所形成的色度圖爲色度圖。此色度圖稱爲 **CIE 1976 UCS 色度圖**或***u'v'* 色度圖**(參考 3(2-5))。

　　在 $X_{10}Y_{10}Z_{10}$ 表色系統方面，是將色度座標 x_{10}, y_{10} 或三刺激值 X_{10}, Y_{10}, Z_{10} 代入方程式(2.11)計算得到。**圖 2-12** 顯示將麥克爾當橢圓變換在 *u'v'* 色度圖上的結果，可以了解橢圓的均等性較 *xy* 色度圖上改善了許多。但是，完整的均等色度圖上的橢圓應該成爲相等半徑的圓才對，所以說 *u'v'* 色度圖也還不是很完美。

2-6 均等色彩空間

　　目前的均等色度圖雖然還不是很完整，但已經相當程度改善了*xy* 色度圖的不均等性。但均等色度圖並未考慮關於色彩的明度均等性。也就是說，如果用(u', v', Y)取代(x, y, Y)的話，雖然色度座標的均等性會增加，但明度的均等性仍舊沒有改良。因此，將明度均等性也一併包含考慮的表色系統稱爲**均等色彩空間**(uniform color space)。在均

等色空間中對應的明度座標稱爲**明度指數**(psychometric lightness)。

　　均等色彩空間在實用上也是非常重要，到目前爲止已經有許多方式提出。CIE 提出以下方式的 $L*a*b*$ 色彩空間和 $L*u*v*$ 色彩空間。

(1)**CIE 1976 L* a* b*色彩空間**　採用以下的三次元直角座標，又稱爲 **CIELAB 色彩空間**。

$$L^* = 116\left(\frac{Y}{Y_n}\right)^{1/3} - 16$$
$$a^* = 500\left\{\left(\frac{X}{X_n}\right)^{1/3} - \left(\frac{Y}{Y_n}\right)^{1/3}\right\}$$
$$b^* = 200\left\{\left(\frac{Y}{Y_n}\right)^{1/3} - \left(\frac{Z}{Z_n}\right)^{1/3}\right\} \tag{2.12}$$

這裡，X,Y,Z 爲對象物體的三刺激值，X_n,Y_n,Z_n 爲完全擴散反射面的三刺激值。其中，$Y_n = 100$ 以作爲正規化。表示明度的 $L*$ 稱爲 **CIE 1976 明度指數** (CIE 1976 psychometric lightness)，在下述的 CIELUV 色彩空間中也作同樣使用。在 $X/X_n, Y/Y_n, Z/Z_n > 0.008856$ 時，使用方程式(2.12)，其他情形則採用下述(3)的修正公式。

(2)**CIE 1976 $L*u*v*$ 色彩空間**　採用以下的三次元直角座標，也稱爲 **CIELUV 色彩空間**。

$$L^* = 116(\frac{Y}{Y_n})^{\frac{1}{3}} - 16 \tag{2.13}$$
$$u^* = 13L^*(u' - u'_n)$$
$$u^* = 13L^*(v' - v'_n)$$

這裡，Y,u',v' 分別表示對象物體的三刺激值 Y 以及利用方程式(2.11)求得的色度座標 u',v'，Y_n, u'_n, v'_n 表示完全擴散反射面的三刺激值 Y 和色度座標。其中，$Y_n = 100$ 作爲正規化。

(3)**對於暗色的修正公式**　CIELAB 色彩空間的 L*,a*,b* 和
CIELUV 色彩空間的 L*，對於能夠適用的 X,Y,Z 值範圍是有
所限制的。但是，實際上，在此限制之外也仍然有其他顏色
存在，故此時的 L^*,a^*,b^* 是依據下述的修正公式求得。

$$L^* = 116\ f\left(\frac{Y}{Y_n}\right) - 16 \tag{2.14}$$

$$a^* = 500\left\{ f\left(\frac{X}{X_n}\right) - f\left(\frac{Y}{Y_n}\right)\right\}$$

$$b^* = 200\left\{ f\left(\frac{Y}{Y_n}\right) - f\left(\frac{Z}{Z_n}\right)\right\}$$

這裡的函數 f，例如以 $f(X/X_n)$ 來說，表示成以下的方程式 (**備註**)。

$$f\left(\frac{X}{X_n}\right) = \left(\frac{X}{X_n}\right)^{1/3}, \quad \frac{X}{X_n} > 0.008856 \tag{2.15}$$

$$f\left(\frac{X}{X_n}\right) = 7.787\left(\frac{X}{X_n}\right) + \frac{16}{116}, \quad \frac{X}{X_n} \le 0.008856$$

函數 $f(Y/Y_n)$，$f(Z/Z_n)$ 也可以同理求得。

$$L^* = 116\left\{ 7.787\left(\frac{Y}{Y_n}\right) + \frac{16}{116}\right\} - 16 = 903.3\ (\frac{Y}{Y_n}) \tag{2.16}$$

　　在 CIELAB 和 CIELUV 色彩空間中的 u^*,v^* 和 a^*,b^* 稱為**色度座標** (color coordinates)，它們是利用色相與彩度所形成的色知覺屬性來表示。此外，這些均等色彩空間原本是設計在沒有特別不同視角的明暗適應情況下之平均日光中使用。但是，實際上對於平均日光以外的許多其他照明光也被認為可以適用。但仍有必要蘊積更詳細的實驗資料後，進一步檢討其使用上的妥當性。

[備註] 等值 L* 修正公式　CIE 對於 Y/Yn ≦ 0.008856 時的 L*，提出以下的等價修正。公式

$$L^* = 116\left\{ 7.787\left(\frac{Y}{Y_n}\right) + \frac{16}{116}\right\} - 16 = 903.3\ (\frac{Y}{Y_n})$$

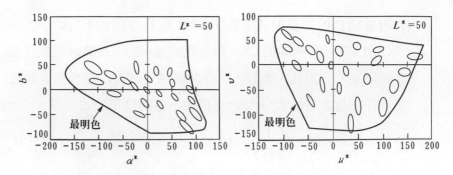

圖 2-13 CIELAB(左)和 CIELUV(右)色彩空間中的麥克爾當橢圓 (Robertsion, 1977)

在日本工業規格(JIS)中，除了使用上述二種色彩空間之外，還將**亞當姆斯-尼克森色彩空間** (Adams-Nickerson Color Space)和**亨特色彩空間** (Hunter Color Space) 列入參考。在染料界廣為使用的英國規格 BS6923 之 **CMC (l:c)色差公式**，也在列入 JIS 參考中(**參考4(2-6)**)。到目前為止，雖然有好幾個均等色彩空間被提議出來，但是，仍尚未實現完整的均等色彩空間。實際上，由 CIE 提出的 CIELAB 和 CIELUV 色彩空間也仍留有相當的不均等性。例如，**圖 2-13** 表示位於兩個色彩空間中的麥克爾當橢圓，可以看出其均等性仍是不完整的，但也很難比較彼此均等性的優劣。圖中的最明色表示物體色色域的理論邊界，詳細解說請參照**參考 6(6-5)**。

2-7 色差和心理的相關量

CIELAB 和 CIELUV 色彩空間的色差以及近似心理量對應的相關量 (明度、色度、色相角、色相差)都可以利用以下方法求得。下標文字 ab 和 uv 分別表示 CIELAB 和 CIELUV 色彩空間。

(1)**色差** 在 CIELAB 色彩空間中，二個色度值 L_1^*, a_1^*, b_1^* 和 L_2^*, a_2^*, b_2^* 之間的色差 $\triangle E_{ab}^*$ 是以

$$\triangle E_{ab}^* = \{(\triangle L^*)^2 + (\triangle a^*)^2 + (\triangle b^*)^2\}^{1/2} \qquad (2.17)$$

來決定。這裡，

$$\triangle L^* = L_1^* - L_2^*$$

$$\triangle a^* = a_1^* - a_2^*$$

$$\triangle b^* = b_1^* - b_2^* \qquad\qquad (2.18)$$

另外，在 CIELUV 色彩空間中，二個色度值 L_1^*, U_1^*, V_1^* 和 L_2^*, U_2^*, V_2^* 間的色差 $\triangle E^*_{uv}$ 定義為

$$\triangle E^*_{uv} = \{(\triangle L^*)^2 + (\triangle u^*)^2 + (\triangle v^*)^2\}^{1/2} \qquad (2.19)$$

這裡，

$$\triangle L^* = L_1^* - L_2^* \ , \ \triangle u^* = u_1^* - u_2^* \ , \ \triangle v^* = v_1^* - v_2^* \qquad (2.20)$$

(2)**明度** 如前述(2-6 節)所示，明度指數採用以下公式來定義。

$$L^* = 116\left(\frac{Y}{Y_n}\right)^{1/3} - 16 \quad \frac{Y}{Y_n} > 0.008856 \qquad (2.21)$$

$$L^* = 903.3\left(\frac{Y}{Y_n}\right) \qquad \frac{Y}{Y_n} \le 0.008856$$

(3)彩度 (chroma) 為原點和色度座標 a^*, b^* 或 u^*, v^* 之間的距離，依據以下的方程式可以求得彩度 C^*。

$$C^*_{ab} = \{(a^*)^2 + (b^*)^2\}^{1/2} \qquad (2.22)$$

$$C^*_{uv} = \{(u^*)^2 + (v^*)^2\}^{1/2}$$

(4)**色相角** 依據以下的方程式可以求出色相角 h，例如，當 $a^* > 0, b^* > 0$ 時，規定 $0° < h_{ab} < 90°$。

$$h_{ab} = \tan^{-1}\left(\frac{b^*}{a^*}\right) \qquad (2.23)$$

$$h_{uv} = \tan^{-1}\left(\frac{v^*}{u^*}\right)$$

(5)**色相差** 依據以下的方程式可以求出色相差 $\triangle H$，當 h 增加時，色相差定義為正值。

$$\triangle H_{ab}{}^* = \{(\triangle E_{ab}{}^*)^2 - (\triangle L^*)^2 - (\triangle C_{ab}{}^*)^2\}^{1/2}$$

$$\triangle H_{uv}{}^* = \{(\triangle E_{uv}{}^*)^2 - (\triangle L^*)^2 - (\triangle C_{uv}{}^*)^2\}^{1/2} \qquad (2.24)$$

另外,在CIELUV色彩空間中,可以利用以下的方程式定義出飽和度(saturation) S_{uv}。

$$s_{uv} = 13\left\{\left(u^{'} - u_n^{'}\right)^2 + \left(v^{'} - v_n^{'}\right)^2\right\}^{\frac{1}{2}} = \frac{C_{uv}^*}{L^*} \qquad (2.25)$$

這裡,都是在三次元色彩空間中以單純距離的方式求取色差,但是,這種計算方法是否為求取色彩差異心理相關量之最佳方法,仍有待商議,今後有必要作進一步檢討。CIE所定義的色差是根據以下的公式求得。

$$\triangle E^* = \{(\triangle L^*)^2 + (\triangle C^*)^2 + (\triangle H^*)^2\}^{1/2} \qquad (2.26)$$

這裡,對於$\triangle L^*$, $\triangle C^*$, $\triangle H^*$的權重是完全相同的。但是,如果需要使用不同權重l, c, h的色差,$\triangle E^*$是根據以下的公式來定義。

$$\triangle E^* = \{l(\triangle L^*)^2 + c(\triangle C^*)^2 + h(\triangle H^*)^2\} \qquad (2.27)$$

這樣的作法雖可提高心理的相關性,但在實際上的應用成效如何仍有檢討的必要性。

參考 1(2-2)　原色變換

在解析色彩再現時,常常需要在任意不同的原色間進行測色值的變換。這裡,試以 RGB 表色系統變換到 XYZ 表色系統為例,來說明變換的方法。首先,原色[X], [Y], [Z]表現在 RGB 表色系統時的三刺激值為

$$\begin{aligned}
[X] &= (R_X \quad G_X \quad B_X) \\
[Y] &= (R_Y \quad G_Y \quad B_Y) \\
[Z] &= (R_Z \quad G_Z \quad B_Z)
\end{aligned} \qquad (2.28)$$

方程式(2.28)以色彩方程式表示，可以寫成

$$\begin{aligned}
[X] &= R_X[R] + G_X[G] + B_X[B] \\
[Y] &= R_Y[R] + G_Y[G] + B_Y[B] \\
[Z] &= R_Z[R] + G_Z[G] + B_Z[B]
\end{aligned} \qquad (2.29)$$

方程式(2.29)以矩陣表示，可以寫成

$$\begin{bmatrix} [X] \\ [Y] \\ [Z] \end{bmatrix} = \begin{bmatrix} R_X & G_X & B_X \\ R_Y & G_Y & B_Y \\ R_Z & G_Z & B_Z \end{bmatrix} \begin{bmatrix} [R] \\ [G] \\ [B] \end{bmatrix} \qquad (2.30)$$

現在，在 RGB 表色系統中的原色[X], [Y], [Z]之三刺激值和為 S_x, S_y, S_z，色度座標設定為 (r_x, g_x, b_x), (r_y, g_y, b_y), (r_z, g_z, b_z)，則兩者之間有以下的關係成立。

$$\begin{aligned}
R_X &= S_X \cdot r_X, & G_X &= S_X \cdot g_X, & B_X &= S_X \cdot b_X \\
R_Y &= S_Y \cdot r_Y, & G_Y &= S_Y \cdot g_Y, & B_Y &= S_Y \cdot b_Y \\
R_Z &= S_Z \cdot r_Z, & G_Z &= S_Z \cdot g_Z, & B_Z &= S_Z \cdot b_Z
\end{aligned} \qquad (2.31)$$

如以矩陣表示

$$\begin{bmatrix} R_X & G_X & B_X \\ R_Y & G_Y & B_Y \\ R_Z & G_Z & B_Z \end{bmatrix} = \begin{bmatrix} S_X & 0 & 0 \\ 0 & S_Y & 0 \\ 0 & 0 & S_Z \end{bmatrix} \begin{bmatrix} r_X & g_X & b_X \\ r_Y & g_Y & b_Y \\ r_Z & g_Z & b_Z \end{bmatrix} \qquad (2.32)$$

因此，方程式(2.30)可以寫成

$$\begin{bmatrix} [X] \\ [Y] \\ [Z] \end{bmatrix} = \begin{bmatrix} S_X & 0 & 0 \\ 0 & S_Y & 0 \\ 0 & 0 & S_Z \end{bmatrix} \begin{bmatrix} r_X & g_X & b_X \\ r_Y & g_Y & b_Y \\ r_Z & g_Z & b_Z \end{bmatrix} \begin{bmatrix} [R] \\ [G] \\ [B] \end{bmatrix} \qquad (2.33)$$

另一方面，在 RGB 表色系統的某色[F]之三刺激值為 R, G, B，它在 XYZ 表色系統的三刺激值為 X, Y, Z。則

$$[F]=R[\text{R}]+G[\text{G}]+B[\text{B}]$$
$$=X[\text{X}]+Y[\text{Y}]+Z[\text{Z}] \tag{2.34}$$

是成立的。方程式(2.34)如以矩陣表示成為

$$[F] = (R\ G\ B) \begin{bmatrix} [R] \\ [G] \\ [B] \end{bmatrix} = (X\ Y\ Z) \begin{bmatrix} [X] \\ [Y] \\ [Z] \end{bmatrix} \tag{2.35}$$

將方程式(2.33)代入方程式(2.35)，則變為

$$(R\ G\ B) \begin{bmatrix} [R] \\ [G] \\ [B] \end{bmatrix} = (X\ Y\ Z) \begin{bmatrix} [X] \\ [Y] \\ [Z] \end{bmatrix}$$

$$= (X\ Y\ Z) \begin{bmatrix} S_X & 0 & 0 \\ 0 & S_Y & 0 \\ 0 & 0 & S_Z \end{bmatrix} \begin{bmatrix} r_X & g_X & b_X \\ r_Y & g_Y & b_Y \\ r_Z & g_Z & b_Z \end{bmatrix} \begin{bmatrix} [R] \\ [G] \\ [B] \end{bmatrix}$$

$$\tag{2.36}$$

然後，可以得到

$$(R\ G\ B) = (X\ Y\ Z) \begin{bmatrix} S_X & 0 & 0 \\ 0 & S_Y & 0 \\ 0 & 0 & S_Z \end{bmatrix} \begin{bmatrix} r_X & g_X & b_X \\ r_Y & g_Y & b_Y \\ r_Z & g_Z & b_Z \end{bmatrix} \tag{2.37}$$

所以，RGB 表色系統的三刺激值 R, G, B，可以利用以下公式變換成為 XYZ 表色系統的三刺激值 X, Y, Z。

$$(X\ Y\ Z) = (R\ G\ B) \begin{bmatrix} r_X & g_X & b_X \\ r_Y & g_Y & b_Y \\ r_Z & g_Z & b_Z \end{bmatrix}^{-1} \begin{bmatrix} S_X & 0 & 0 \\ 0 & S_Y & 0 \\ 0 & 0 & S_Z \end{bmatrix}^{-1} \tag{2.38}$$

參考 2 (2-3) 蒲朗克輻射定律

白熾燈泡是利用鎢絲燈絲 (tungsten filament)加熱時的白熾狀態發光。一般在加熱金屬等不燃物時，隨著溫度的上升會發出紅光；繼續加熱成高溫後，物體色會由紅、黃變化到白色。如此得到的光稱爲黑體輻射，蒲朗克解釋了這類黑體輻射的理論，發現在絕對溫度 T 下，放射光的頻譜分布 $M_e(\lambda)$ 可以用 W · m⁻³ 的單位表示成以下公式。

$$M_e(\lambda) = c_1 \cdot \lambda^{-5} \cdot \left\{ \exp\left(\frac{c_2}{\lambda T}\right) - 1 \right\}^{-1} \qquad (2.39)$$

其中，λ 表示波長，C_1, C_2 爲以下的常數

$$c_1 = 2\pi \cdot h \cdot c^2 = \frac{3}{741832} \times 10^{-16} \ [W \cdot m^2] \qquad (2.40)$$

$$c_2 = \frac{h \cdot c}{k} = 1.438786 \times 10^{-2} \ [m \cdot K]$$

這裡，h 爲蒲朗克常數，c 爲眞空中光束速度，k 爲波茲曼 (Boltagman)常數

$$h = 6.626196 \times 10^{-34} \ [J \cdot s] \qquad (2.41)$$

$$c = 2.9979250 \times 10^8 \ [\frac{m}{s}]$$

$$k = 1.380622 \times 10^{-23} \ [\frac{J}{K}]$$

方程式 (2.39) 稱爲**蒲朗克輻射定律** (Planck's law of radiation)，在任意溫度下的頻譜分布是利用絕對值(W · m⁻³)來求得，但在測色值的計算上，多數場合中以相對值來表示即相當充分。

參考 3（2-5） uv 色度圖

比 $u'v'$ 色度圖更早發展的均等色度圖，有麥克爾當提出的 **CIE 1960 UCS 色度圖** (CIE 1960 USC diagram) (MacAdam, 1937)。此色度圖是依據下列的方程式定義，將色度座標 x, y 或三刺激值 X, Y, Z 變換成爲色度座標 u, v。

$$u = \frac{4x}{-2x+12y+3} = \frac{4X}{X+12Y+3Z}$$
$$v = \frac{6y}{-2x+12y+3} = \frac{6Y}{X+12Y+3Z}$$

(2.42)

因爲這種色度圖使用色度座標 u, v，所以也稱爲 uv 色度圖。uv 色度圖雖然早在 1960 年就被提出，但現在只有應用於相關色溫的定義或是光源的演色性評價上，CIE 已經宣告廢止不用。

參考 4（2-6）　其他的均等色彩空間

JIS除了依據CIELAB和CIELUV色彩空間的色差公式之外，也採用下述(1)至(3)的三種色差公式列爲參考。

(1) **亞當姆斯 - 尼克森色差公式**　這是以孟塞爾表色系統的明度值(value)函數爲基礎，並依據亞當姆斯(Adams)在 1942 年提出的座標系統所建立的色差公式。以後尼克森(Nickerson)又加以改良，所以稱爲亞當姆斯 - 尼克森色差公式，色差 $\triangle E_{AN}$ 是利用以下的方程式計算。

$$\triangle E_{AN}=40[(0.23\triangle V_Y)^2+\{\triangle(V_X\text{-}V_Y)\}^2+\{0.4\triangle(V_Z\text{-}V_Y)\}^2]^{1/2}$$

(2.43)

這裡，$\triangle V_Y$ 和 $\triangle(V_X\text{-}V_Y)$，$\triangle(V_Z\text{-}V_Y)$ 分別代表二組表面色的明度指數 V_Y 與色度座標 $(V_X\text{-}V_Y)$, $(V_Z\text{-}V_Y)$ 之間的差值。對標準光 C 而言，V_X, V_Y, V_Z 可由三刺激值 X, Y, Z 依據以下公式計算。

$$1.01998X = 1.2219\mathrm{V}_X - 0.23111\mathrm{V}_X^2 + 0.23951\mathrm{V}_X^3$$
$$- 0.021009\mathrm{V}_X^4 + 0.0008404\mathrm{V}_X^5$$

$$Y = 1.2219\mathrm{V}_Y - 0.23111\mathrm{V}_Y^2 + 0.23951\mathrm{V}_Y^3 - 0.021009\mathrm{V}_Y^4$$
$$+ 0.0008404\mathrm{V}_Y^5$$

$$0.84672Z = 1.2219\mathrm{V}_Z - 0.23111\mathrm{V}_Z^2 + 0.23951\mathrm{V}_Z^3$$
$$- 0.021009\mathrm{V}_Z^4 + 0.0008404\mathrm{V}_Z^5 \tag{2.44}$$

由於方程式(2.43)右邊的係數為 40，所以此方程式又稱為 **ANLAB40 色差公式**。如果將 $\triangle E_{AN}$ 放大 1.1 倍，可以對應到 CIELAB 色彩空間的色差。

(2)**亨特色差公式**　為了方便於光電色彩計直接讀取之用，亨特 (Hunter) 在 1948 年提出亨特色差公式色差 $\triangle E_H$，它是採用以下的方程式計算。

$$\triangle E_H = \{(\triangle L)^2 + (\triangle a)^2 + (\triangle b)^2\}^{1/2} \tag{2.45}$$

這裡，$\triangle L$ 和 $\triangle a$, $\triangle b$ 分為代表二組表面色的明度指數 L，色度座標 a, b 的差值。對標準光 C 而言，L, a, b 的值是依據以下的方程式求得。

$$L = 10Y^{\frac{1}{2}} \tag{2.46}$$

$$a = \frac{17.5(1.02X - Y)}{Y^{\frac{1}{2}}}$$

$$b = \frac{7.0(Y - 0.847Z)}{Y^{\frac{1}{2}}}$$

這裡，X, Y, Z代表三刺激值。

(3)**CMC (l:c)色差公式** 這套色差公式已廣泛應用於染料產業上，並為英國規格 BS 6923 所採用，由以下的方程式可以計算出色差 $\triangle E_{ab}^{'}$

$$\Delta E_{ab}^{'} = \left\{ \left(\frac{\Delta L^*}{l \cdot S_L} \right)^2 + \left(\frac{\Delta C_{ab}^*}{c \cdot S_C} \right)^2 + \left(\frac{\Delta H_{ab}^*}{S_H} \right)^2 \right\}^{\frac{1}{2}} \tag{2.47}$$

這裡，l, c 代表依據使用目地決定的調整係數，對於大多數的染色物体，$l=2$, $c=1$ 為佳。另外，S_L, S_C, S_H 為對明度差、彩度差、色相差的補正係數，它們可以依據以下的公式求得。

$$S_L = 0.511 \quad (L^* \leq 16)$$

$$S_L = \frac{0.040975 \, L^*}{1 + 0.01765 \, L^*} \quad (L^* > 16)$$

$$S_C = \frac{0.0638 \, C_{ab}^*}{1 + 0.0131 \, C_{ab}^*} + 0.638$$

$$S_H = (F \cdot T + l - F) \, S_C$$

$$F = \left\{ \frac{\left(C_{ab}^* \right)^4}{\left(C_{ab}^* \right)^4 + 1900} \right\}^{1/2}$$

$$T = 0.56 + \left| 0.2 \cos \left(h_{ab} + 168 \right) \right| \quad (164° < h_{ab} < 345°)$$

$$T = 0.36 + \left| 0.4 \cos \left(h_{ab} + 35 \right) \right| \quad (h_{ab} \leq 164° \; or \; h_{ab} \geq 345°)$$

$$\tag{2.48}$$

這裡，L^*, C_{ab}^* 及 h_{ab} 分別代表參照試劑在CIELAB色彩空間中的明度指數、彩度及色相角。當參照試劑不存在時，可以把這些值當作是全部試劑的平均值。

第三章

色彩測量方法

依據 **CIE 表色系統**測量表達色彩的色度值，稱為**測色** (color measurement)。用來測色的儀器稱為**色度儀** (colorimeter)。測色得到的三刺激值稱為**色度值**或**測色值** (colorimetric value)。依照原理的分類，測色的方法有刺激值直接讀取法與頻譜測色法。另外還有一種稱為**視感色度儀** (visual colorimeter)，它是由視覺觀察進行色彩匹配以求得測色值，但因校正較為困難，以及個人差異、視野輝度較低等理由，現在已不採用。

3-1　刺激值直接讀取法

刺激值直接讀取法是在滿足盧瑟條件下，藉由光電接收器的輸出，直接讀取色度值的方法。這種測量儀器稱爲**光電色度儀** (photoelectric colorimeter)。所謂的**盧瑟條件** (Luther condition) 是要求色度儀的綜合特性 (光電接收器的頻譜感度與頻譜感度修正用的濾色片兩者之乘積) 必須與 CIE 配色函數或是其線性組合得到的函數成正比。

實踐盧瑟條件的方式有以下數種：

(1)**模板法**　藉著模板 (template) 的使用來滿足盧瑟條件下的頻譜特性。首先，從試劑反射的反射光通過三稜鏡等分光元件分散成頻譜，然後在發散的頻譜平面上放置XYZ型的模板。例如，對於等能量的頻譜來說，X 模板必須根據接收器的頻譜應答來設計，它須與配色函數 $\overline{x}(\lambda)$ 成比例。因此，利用 X 模板就可以測量三刺激值 X，相同道理，利用 Y 模板與 Z 模板也就可以測量三刺激值 Y 與 Z。但因模板型光電色度儀的構造複雜、價格昂貴，實際上並沒有得到廣泛採用。

(2)**光學濾色片**　這是藉著光學濾色片的組合來取代三稜鏡和模板，以滿足盧瑟條件下的頻譜特性。光學濾色片的組合有兩種方式；利用大小相同濾色片直接組合的串聯方式，與利用大小不同濾色片並列組合的並聯方式。其中，並聯方式的精度較高。**圖 3-1** 的例子顯示利用串聯方式所得到的頻譜應答。這一類的光電色度儀因構造較爲簡單、價格便宜，目前得到廣泛採用。

光電色度儀除了可以迅速測得三刺激值外，一般亦具有簡單計算功能，可從三刺激值計算求得 L^*, a^*, b^*, u^*, v^* 等色度值。

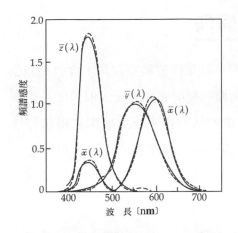

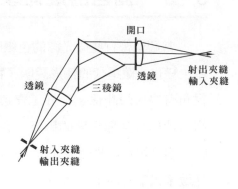

圖3-1　CIE1931 配色函數(實線)和光電色度儀的
　　　頻譜應答(虛線)(Wyszzecki 7 & Stiles, 1982)

圖3-2　三稜鏡分光器的作業原理

3-2 分光測色法

　　分光測色法是測量待測光的頻譜分布或被測物體的頻譜反射 (穿透) 率之後，計算出色度值的方法。這一類測量儀器稱為**分光光度儀** (spectrophotometer)。它是由分離單色光之用的**分光器**(monochromator)和接收器2部份所組成。採用三稜鏡作為分光元件的分光器原理顯示如**圖3-2 (參考1(3-2))**。從輸入狹縫進入的光線，經過透鏡形成平行光束後，再由三稜鏡分解成為連續頻譜。經過分解的光線，再經過透鏡聚焦到輸出狹縫，藉著改變輸出狹縫的位置，來取得任意波長的單色光。這種方式因採用單一分光元件，所以又稱為單式分光器。

　　　除了三稜鏡之外，在同一平面上刻劃許多等間隔的平行回折光柵也經常被用來當作分光元件。實用化分光光度儀的光學系統原理與圖3-2相同，但為使測量操作容易、精度提高，在構造設計上變得較為複雜。例如，它增加了波長驅動完全自動化的功能，以及使用較不受試料表面材質所影響的**積分球**(integrating sphere)。積分球是一個中空的球體，其內壁塗布著幾近完全擴散的白色塗料，可以用來收集反射到任意方向的光線。另外，為了排除分光器內的光線漫射以提高分光精度，也有使用兩個分光元件的分光器，我們稱為複式分光器。

3－3　測色的幾何學條件

當觀察帶有些微光澤的色紙時，如果改變觀察視角，會發現顏色產生變化。像這樣的情形說明了物體的反射率和光束入射角度及觀察視角有很大的關係。另外，穿透率的情形雖不及反射率來得依存性高，卻仍有某種程度的影響。在測量同一種物體的反射率或穿透率時，為了相互容易比較並取得相同測量結果，CIE對於測量的幾何條件做了以下的規定。

首先，反射物體的測量方法是依照以下(1)～(4)的任何一種幾何學條件進行測量。

(1) 45°／垂直 (45／0)

光線從45°的方向照明到試劑面，並以法線垂直方向接受光線。

(2) 垂直／45° (0／45)

光線從法線垂直方向照明到試劑面，並以45°的方向接受光線。

(3) 擴散／垂直 (d／0)

光線利用積分球擴散照明到試劑面，並以試劑面的法線垂直方向接受光線。

(4) 垂直／擴散 (0／d)

光線從法線垂直方向照明到試劑面，並以積分球接受光線。

圖3-3為幾何學條件的模型化表示。在前述條件(3),(4)之中，為了排除試劑中若產生正反射成份，在積分球內多設有黑色的捕光裝置。還有，反射的測量比較標準是採用反射率為1的理想完全擴散面 (備註)。

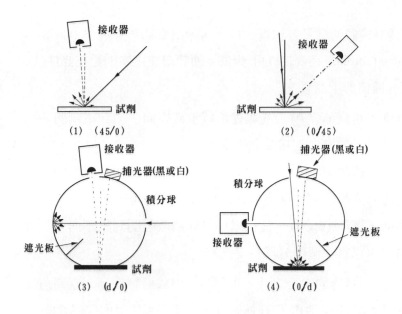

圖 3-3　測量反射率的幾何學條件

　　關於反射(穿透)率的定義，嚴格來說會受到受光角 φ 大小的影響。當 φ 接近 0 的測量值稱為放射輝度率 (radiance factor)；當使用積分球對應到半球全體 $\varphi=2\pi$ 的測量值稱為反射率 (reflectance)；φ 介於一定角度內測得的反射率稱為**立體角反射率** (reflectance factor)。另外，若把這些數值視為波長的函數，可以加上『頻譜』或『分光』(spectral) 的接頭語。因此，在條件(1)~(3)的任何一種情形下測量者稱為**頻譜立體角反射率** (spectral reflectance factor)；在條件(4)情形下測量者稱為**頻譜反射率** (spectral reflectance)。

[備註] **反射的測量比較標準**　過去是把白色氧化鎂 (MgO) 當作反射標準；從 1969 年 1 月 1 日以後，改換成反射率為 1.0 的理想完全擴散面。因此，以往的測量值需要經過乘上 MgO 的絕對反射率作為校正。另外，因為反射率為 1.0 的真正完全擴散反射面實際上並不存在，因此，在實際測量時，是拿一種耐久性的白色比較標準對完全擴散反射面作精確校正後使用。

關於透射物體的測量方法提示以下，頻譜立體角穿透率 (spectral transmittance factor)是在條件(1)下測量；而頻譜穿透率則是在條件(2)、(3)的任何一種情形下測量。

(1) **垂直／垂直** (0 / 0)　　光線從法線垂直方向照明到試劑面，並在透射光的方向上接受光線。

(2) **垂直／擴散** (0 / d)　　光線從法線垂直方向照明到試劑面，再由透射光擴散到全部方向後以積分球接受光線。

(3) **擴散／擴散** (d / d)　　光線以積分球擴散照明到試劑面，其透射光再以第 2 個積分球接受光線。

這裡，除了特殊的場合之外，本書將不對放射輝度率、立體角反射(穿透)率以及反射(穿透)率作任何區分，全部通稱為反射(穿透)率。

3-4　色度值的計算方法

利用 2-2 節的方程式(2.5)，可以從頻譜反射率求出三刺激值 X, Y, Z。例如說，三刺激值 X 的積分計算，相當於照明光頻譜分布 $P(\lambda)$、試劑頻譜反射率 $R(\lambda)$ 和配色函數 $x(\lambda)$ 三個函數的乘積值 $(P(\lambda) \cdot R(l) \cdot x(\lambda))$ 和波長軸之間所圍成的面積。刺激值的直接測量法是利用類比式計算求出面積，而分光測色法則是利用數位式積分計算來近似求得結果。

試舉日本國旗中太陽紅心的測量為例(大田,1993)，說明如何利用分光測色法作測色值之計算。準備好兩面太陽旗，為了近似方程式(2.5)的計算結果，在波長 380~780nm 的範圍內，以 $\Delta\lambda=5nm$ 為波長間隔作積分計算。一般而言，$P(\lambda)$ 和 $R(\lambda)$ 是以平滑函數表示的情形居多，所以，在這樣的波長範圍和波長間隔條件即十分充分；但若需要表達更激烈變化的 $P(\lambda)$ 或 $R(\lambda)$，或進行更高精度之計算時，可採用更

為寬廣的波長範圍及更狹窄的波長間隔。另外，計算上是使用標準光
D$_{65}$以及 *XYZ* 表色系統。

(1)**三刺激值和色度座標**　把 2 面太陽旗的紅色頻譜反射率分別
　　當作是 $R_1(\lambda)$, $R_2(\lambda)$。在垂直 / 擴散(0/d)的幾何學條件下，將
　　測量 $R_1(\lambda)$, $R_2(\lambda)$的結果整理如**圖** 3-4 和**表** 3-1 。註腳數字 1,
　　2 代表兩面不同的太陽旗。首先，以方程式(2.5)的近似積分來
　　計算三刺激值。因為積分的波長間隔Δλ均相同，在此省略不
　　記。另外，例如λ=380nm 的頻譜反射率記成 R(380)。參照表
　　3-1 及附表 1,2 資料，太陽旗 1 的計算可以表示如下：

$$\Sigma R_1(\lambda) \cdot P(\lambda) \cdot x(\lambda) = R_1(380) \cdot P(380) \cdot \overline{x}(380)$$
$$+ R_1(385) \cdot P(385) \cdot \overline{x}(385)$$
$$+ \cdots$$
$$+ R_1(780) \cdot P(780) \cdot \overline{x}(780)$$
$$= 0.0895 \times 49.98 \times 0.0014$$
$$+ 0.0833 \times 52.31 \times 0.0022$$
$$+ \cdots$$
$$+ 0.6409 \times 63.38 \times 0.001$$
$$= 438.93 \tag{3.1}$$

圖 3-4　太陽旗 1(實線),2(虛線)的頻譜反射率(Ohta,1993)

表 3-1 太陽旗 1,2 的頻譜反射率(Ohta,1993)

波長 (nm)	反射率		波長 (nm)	反射率		波長 (nm)	反射率	
	太陽旗 1	太陽旗 2		太陽旗 1	太陽旗 2		太陽旗 1	太陽旗 2
380	0.0895	0.0500	515	0.0129	0.0189	650	0.6757	0.6811
385	0.0833	0.0446	520	0.0129	0.0194	655	0.6770	0.6867
390	0.0768	0.0401	525	0.0130	0.0200	660	0.6753	0.6875
395	0.0684	0.0357	530	0.0133	0.0208	665	0.6713	0.6854
400	0.0594	0.0320	535	0.0138	0.0214	670	0.6648	0.6802
405	0.0517	0.0293	540	0.0144	0.0219	675	0.6601	0.6745
410	0.0441	0.0268	545	0.0153	0.0223	680	0.6559	0.6690
415	0.0377	0.0250	550	0.0163	0.0226	685	0.6526	0.6643
420	0.0323	0.0236	555	0.0180	0.0235	690	0.6518	0.6621
425	0.0278	0.0222	560	0.0208	0.0251	695	0.6509	0.6601
430	0.0243	0.0213	565	0.0251	0.0276	700	0.6480	0.6559
435	0.0215	0.0205	570	0.0330	0.0323	705	0.6473	0.6533
440	0.0193	0.0199	575	0.0443	0.0391	710	0.6474	0.6521
445	0.0178	0.0194	580	0.0637	0.0506	715	0.6464	0.6516
450	0.0165	0.0190	585	0.0904	0.0665	720	0.6459	0.6512
455	0.0155	0.0187	590	0.1326	0.0923	725	0.6442	0.6491
460	0.0148	0.0185	595	0.1834	0.1256	730	0.6428	0.6474
465	0.0114	0.0183	600	0.2461	0.1700	735	0.6422	0.6466
470	0.0137	0.0182	605	0.3255	0.2324	740	0.6428	0.6461
475	0.0135	0.0182	610	0.4093	0.3075	745	0.6432	0.6472
480	0.0131	0.0181	615	0.4822	0.3827	750	0.6412	0.6473
485	0.0130	0.0180	620	0.5449	0.4580	755	0.6394	0.6461
490	0.0129	0.0180	625	0.5934	0.5260	760	0.6390	0.6466
495	0.0128	0.0181	630	0.6273	0.5819	765	0.6396	0.6473
500	0.0128	0.0182	635	0.6495	0.6240	770	0.6401	0.6486
505	0.0128	0.0183	640	0.6637	0.6529	775	0.6404	0.6488
510	0.0129	0.0185	645	0.6717	0.6705	780	0.6409	0.6493

同理，

$$\Sigma R_1(\lambda) \cdot P(\lambda) \cdot \overline{y}(\lambda) = 226.54$$

$$\Sigma R_1(\lambda) \cdot P(\lambda) \cdot \overline{z}(\lambda) = 41.63 \tag{3.2}$$

$$又因為 \Sigma P(\lambda) \cdot \overline{y}(\lambda) = 2113.28 \tag{3.3}$$

所以從方程式(2.5)，方程式(2.6)及方程式(2.7)中，可以得到

$$X_1 = 20.77, \quad Y_1 = 10.72, \quad Z_1 = 1.97$$

$$x_1 = 0.6207, \quad y_1 = 0.3204$$

$$u_1' = 0.4431, \quad v_1' = 0.5146 \tag{3.4}$$

同理可得

$$X_2 = 18.02, \quad Y_2 = 9.50, \quad Z_2 = 2.13$$

$$x_2 = 0.6078, \quad y_2 = 0.3204$$

$$u_2' = 0.4318, \quad v_2' = 0.5123 \tag{3.5}$$

　　圖 3-5 的 xy 色度圖顯示太陽紅心
1,2 的色度座標 x, y。兩者同樣皆位於
接近朱紅色區域，但顯示彼此仍有一
段的色度差距。

(2)主波長和刺激純度　從圖 3-5
　　可以讀取出太陽旗 1,2 的主波
　　長 $\lambda_d(1)$, $\lambda_d(2)$ 和刺激純度
　　$p_e(1)$, $p_e(2)$ 之數值。從標準光
　　D_{65} 的色度座標 (0.313, 0.324)
　　與太陽紅心的色度座標為兩端
　　點的直線連線中，求出直線與

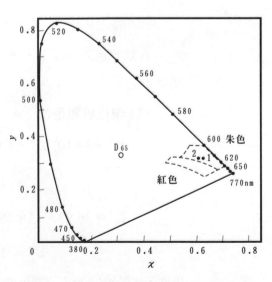

圖 3-5　太陽旗 1(實線),2(虛線)的色度座標(Ohta,1993)

頻譜軌跡的交點如下：

$$\lambda_d(1) = 615 \text{ nm}, \quad p_e(1) = 83.7$$

$$\lambda_d(2) = 615 \text{ nm}, \quad p_e(2) = 80.2 \tag{3.6}$$

因此，太陽旗 1,2 兩者的主波長相同，但是太陽旗 1 的刺激純度(紅色鮮艷度)較太陽旗 2 來得高。

以上詳細敘述了色度值的計算方法，在實際應用上則是由色度儀內的刺激值直接讀取，或是分光測色處理後以電腦高速運算求得。

3-5　均等色彩空間色度值

當 $Y_n = 100.00$ 時, 標準光 D_{65} 的三刺激值 X_n, Y_n, Z_n 以及色度座標 u_n', v_n' 分別為

$$X_n = 95.04 , \quad Y_n = 100.00 , \quad Z_n = 108.89$$

$$u_n' = 0.1978, \quad v_n' = 0.4683 \tag{3.7}$$

在均等色彩空間下，上節所述太陽旗紅心的色度值計算結果顯示如下：

(1) **測色值和色差**

$$L_1^* = 39.10, \quad a_1^* = 63.65, \quad b_1^* = 42.50$$

$$u_1^* = 124.69, \quad v_1^* = 23.53$$

$$L_2^* = 36.93, \quad a_2^* = 59.10 , \quad b_2^* = 37.37$$

$$u_2^* = 112.34, \quad v_2^* = 21.12 \tag{3.8}$$

因此，太陽旗1,2 紅心之間色差 ΔE_{ab}^*, ΔE_{uv}^* 等於

$$\Delta E_{ab}^* = 7.19 \text{，} \Delta E_{uv}^* = 12.77 \tag{3.9}$$

(2)心理相關量

爲了求出心理相關的對應量，明度以L*表示，彩度則表示如下：

$$C_{ab}{}^*(1) = 76.53, \quad C_{uv}{}^*(1) = 126.89$$

$$C_{ab}{}^*(2) = 69.92, \quad C_{uv}{}^*(2) = 114.31 \tag{3.10}$$

色相角等於

$$h_{ab}(1) = 33.73°, \quad h_{uv}(1) = 10.69°$$

$$h_{ab}(2) = 32.31°, \quad h_{uv}(2) = 10.65° \tag{3.11}$$

色相差等於

$$\Delta H_{ab}{}^* = 1.82, \quad \Delta H_{uv}{}^* = 0.33 \tag{3.12}$$

另外，在CIELUV色彩空間中，有關飽和度之定義表示如下

$$s_{uv}(1) = 3.2452, \quad s_{uv}(2) = 3.0953 \tag{3.13}$$

和三刺激值或色度座標作比較，如此表示的心理相關量，較能夠期待對應到實際的色外貌。

當色差大於 1 時，大約能夠辨識兩者之間的差異，因此 $\Delta E_{ab}{}^* = 7.19$ 代表相當大的色差。所以說，這顯示出同樣是太陽旗紅心，在它們並置時，是容易觀察出兩者的顏色差異。還有必須注意的是，CIELUV 和 CIELAB 色彩空間的色差值彼此並不相等。

3-6 光學濃度的種類與測量方法

到上節爲止，我們說明了色度值的測量方法。但是，在彩色照相和彩色印刷的領域裡，我們並不直接使用色度值，而是取其對數值來使用。這是因爲心理應答量並不是和物理量(光量或穿透率)有相關；而

是如**維伯－菲赫納**(Weber-Fechner)**定律**(參考 2(3-6))所示,與這些物理量的對數值相關。如遵循這種法則發展,雖說會使光電受光器的綜合頻譜特性偏離盧瑟條件,但卻能提高試劑光學特性的測量效果。

例如說,當照射光穿透物體時,射入光量和射出光量分別為I_0和I,則穿透率T定義為

$$T = I / I_0 \tag{3.14}$$

取對數後的數值D稱為**光學濃度**(optical density)。

$$D = -\log \frac{I}{I_o}$$
$$= -\log(T) \tag{3.15}$$

來自於透射物體的光學濃度叫做**穿透濃度**(transmission density),來自於反射物體者則稱為**反射濃度**(reflection density)。測量光學濃度的裝置稱為**濃度計**(densitometer)。

在照相的領域中,通常是利用照片中圖像的濃淡程度來表示被攝物體的明暗,我們稱這種關係為**階調再現**(tone reproduction)。**圖** 3-6 顯示黑白照相中階調再現的一個實例,橫軸為曝光量E的對數值$\log E$,縱軸為影像穿透率(曲線A)或是穿透濃度(曲線B)。觀察曲線 A(穿透率),可以發現除了低曝光部份有著較激烈的變化外,其他部份的變化均十分緩慢。因此,這一類的曲線是無法忠實反應黑白照相中複製階調豐富的事實。

另一方面,曲線 B(穿透濃度)顯示出整段曝光域呈現較適度的變化狀態,比較能夠對應到黑白照相中豐富的階調。因此,我們可以說,濃度的概念較穿透率來得容易使用。當以曝光量的對

圖 3-6 黑白照相中對數曝光量log E 和透射率(A)‧透射濃度(B)的關係

數值爲橫軸，濃度值爲縱軸所表示的階調再現曲線，稱爲**特性曲線**(characteristic curve)或 **D-Log E 曲線**(*D-LogE* curve)。這種曲線式是由亨特（Hunter）和卓弗德（Driffield）所提倡，故又稱爲 HD **曲線**，它可以用來說明黑白或彩色照相的基本特性。以下，試以彩色照相爲中心，來說明濃度的種類和測量方法。

基本上，測量濃度用的光學系統和 3-2 節的設計相同。反射濃度的測量幾何學條件有 4 種可能，但是通常只採用 45/0 或 0/45。另外，穿透濃度雖然有 3 種測量條件，但一般僅採用 0/d，在這種條件下測量的穿透濃度稱爲**擴散穿透濃度**(diffuse transmission density)。這裡，對於另外兩種條件亦稍加說明，在 0/0 條件下僅測量平行光所得的穿透濃度，稱爲**平行穿透濃度**(specular transmission density)，在 d/d 條件下測量的穿透濃度，則稱爲**雙重擴散穿透濃度**(doubly transmission density)。

關於擴散穿透濃度，可以用 d/0 來代替 0/d，兩者得到的測量值大致是相同的。

像這樣的情形下，僅用名詞描述即可，並不需要詳細說明當時的測量條件。但是若需要嚴格測量的情況，可以採用以下函數方式來表達濃度 D。

$$D = D_T(G ; S : g ; s) \tag{3.16}$$

這裡，註腳 T 表示穿透濃度，如果是反射濃度則以註腳 R 來表示。G, g 表示射入光和射出光的幾何條件，S 爲射入光的頻譜分布，s 爲接收器的頻譜感度。例如，$D_T(90° ; 2856K : \leqslant 10° ; V)$ 代表意義爲射入光爲完全擴散黑體幅射光時之色溫爲 2856K，在與垂直法線的夾角 10° 之圓錐範圍內測量透射光，接收器的頻譜感度是在頻譜感度效率的情況下所表示的穿透濃度。

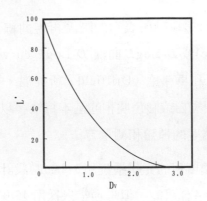

圖3-7 視覺濃度 D_v 和明度度指數 L^* 的關係

若欲對測量的分光條件加以限制，當接收器的頻譜感度為 $S(\lambda)$ 時，則穿透物體的濃度 D 可以利用以下的方程式表示。

$$D = -\log \frac{\int_{ps} T(\lambda) \cdot P(\lambda) \cdot S(\lambda) d\lambda}{\int_{ps} P(\lambda) \cdot S(\lambda) d\lambda} \qquad (3.17)$$

積分符號(\int_{ps})代表在 $S(\lambda)>0$ 的領域中進行，$T(\lambda)$為頻譜穿透率，若是反射物體則使用頻譜反射率來代替。因此，從 $S(\lambda)$所代表的形態，可以衍生出許多類型的濃度定義。例如，當 $S(\lambda) = \bar{y}(\lambda)$時，它可以代表視覺上的明度值，因此稱為**視覺濃度**(visual density) D_v。

如圖3-7所示，如將大小順序倒置後的視覺濃度D_v與明度指數L^*比較，它們之間大約有一定的相關存在。

另外，利用照相及印相時的頻譜感度來代表$S(\lambda)$的濃度，分別稱為**曝光濃度**(exposure density)及**印相濃度**(printing density)。當把它們用來分析色彩再現的性質時，如同色度值一般，也可以利用配色函數$\bar{x}(\lambda), \bar{y}(\lambda), \bar{z}(\lambda)$來表示 $S(\lambda)$的濃度，此時的濃度稱為**色度濃度**(colorimetric density)，但一般並不常使用。

圖3-8 狀態A(實線)和狀態M(虛線)的頻譜應答

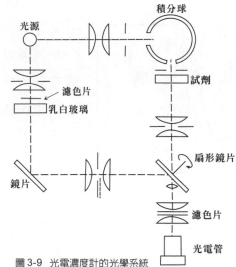

圖3-9 光電濃度計的光學系統

　　一般的濃度計包含光學濾色片的組合，並具有分析影像頻譜特性 $S(\lambda)$ 的能力，可以用來測量圖像中紅(R)、綠(G)、藍(B)領域之濃度。這一類濃度被稱為三**色濃度**(tri-color density)。如**圖**3-8所示，頻譜特性 $S(\lambda)$ 有狀態A和狀態M兩種(ISO, 1984)。狀態A用來測量能夠直接觀察的彩色正片或彩色相紙之R,G,B濃度，狀態M則是用來測量像彩色負片之類，能作為印相用的彩色照相濃度。

　　市面上販賣的濃度計有許多種類，它們可分為**視覺濃度計**(visual densitometer)和**光電濃度計**(photoelectric densitometer)。視覺濃度計是利用積分球將照明光擴散成擴散光後射向試劑，藉由調節照明光源和積分球之間的距離 d，使從試劑中穿透的透射光與當作對比之用的參考光源強度產生一致。利用事先定義好濃度與 d 的關係，來求取實際濃度。

　　另外，光電濃度計也有許多類型，例如像是**圖**3-9的方式，是藉由調節光圈大小 d，使從試劑穿透的透射光，和同一照明光源從光圈內穿透的參考光產生一致。和視覺濃度計的情形一樣，可由事先定義好濃度與 d 的關係來求取實際濃度。

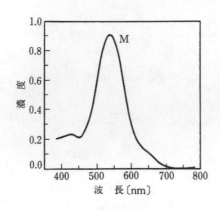

圖 3-10　色素的分光濃度

考慮到再現性等一些理由，這 2 類濃度計中目前以光電濃度計爲主流。以下試以光電濃度計的測量實例作爲說明。**圖 3-10** 爲一彩色正片中洋紅色素的頻譜特性。使用光電濃度計測量後所得到視覺濃度 D_v=0.46，在狀態 A 條件下的濃度則爲 D_R=0.17, D_G=0.85, D_B=0.22。

另外，還有其他類型的光學濃度；當使用單色光測量濃度時，可以作爲 3 色色素減法混色的精密分析以及標準化之用。這類濃度被稱爲**單色濃度**(monochromatic density)或**頻譜濃度**(spectral density)。單色濃度一般是以波長 435.8 nm (藍色) 和 546.1 nm (綠色)的水銀輝線，以及利用波長 643.8 nm (紅色)的鎘輝線爲基準進行測量。這時的濃度表示成 D_{436}, D_{546}, D_{644}。在單色濃度的實際測量時，通常會發生輝線光量不足的情形，因此常加入透射光波長一半的狹帶干涉濾光片來輔助測量。這時的濃度被稱爲**狹帶域濃度**(narrow-band density)。

3-7　積分濃度與解析濃度

前述(3-6 節)的濃度值是以減法混色在複數個色素重疊的狀況下測量得到。例如，彩色照相中的濃度是在 C,M,Y 3 色色素重疊下測量的。這一類的濃度稱爲**積分濃度**(integral density)，但是，這種方式並無法正確表達每個成份色素的含量。這是因爲 C,M,Y 中含有不甚理想的吸收波形所導致。例如，實際的 C 色素主要是吸收 R 光部分，我們稱爲**主吸收**(main absorption)；除此之外，還有所謂的吸收 G, B 光部份**副吸收**(secondary absorption)。假設能一個一個分離出 C, M, Y，這時的主吸收濃度稱爲**解析濃度**(analytical density)。

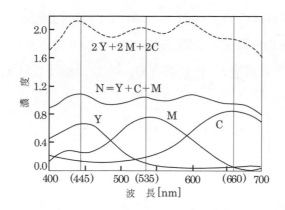

圖 3-11　青色素(C)‧洋紅色素(M)‧黃色素(Y)和灰色(N)的頻譜濃度

接著，我們試以 **圖** 3-11 來說明積分濃度與解析濃度之間的關係。在色溫3000K黑體放射光的照射，在連續波長的條件下測量視覺濃度 D_V=1.00 的彩色底片之分光濃度。此種曲線稱為 **分光濃度曲線** (spectral density curve)。在 λ=445, 535, 660 nm 3 個波長位置所在的分光濃度，可以利用 **表** 3-2 所提示的方法求出。例如，λ=445 nm 的 Y, M, C 濃度分別為 0.66, 0.24, 0.16，將它們重疊後得到的積分濃度等於0.66+0.24+0.16=1.06。

我們可以利用方程式將這種關係作一般化表示，例如，R的積分濃度 D_R 等於 C, M, Y 中含有 R 濃度的總和，故可以寫成以下的方程式。

$$D_R = a_{11}D_C + a_{12}D_M + a_{13}D_Y \tag{3.18}$$

表 3-2　青色素(C)‧洋紅色素(M)‧黃色素(Y)和灰色(N)在三波段中的頻譜濃度

波長（nm）	N	Y	M	C
445	1.06	0.66	0.24	0.16
535	1.02	0.09	0.76	0.17
660	0.93	0.04	0.05	0.84

方程式中的 D_C, D_M, D_Y 代表 C, M, Y 的解析濃度，a_{11}, a_{12}, a_{13} 為常數。當 $a_{11}=1.00$ 時，a_{12}, a_{13} 等於 M,Y 中的 R 濃度分配量(**參考** 3(3-7))。同理可得 G 濃度 D_G 和 B 濃度 D_B。 若以矩陣表示，可以寫成以下的方程式。

$$\begin{bmatrix} D_R \\ D_G \\ D_B \end{bmatrix} = \begin{bmatrix} a_{11} & a_{12} & a_{13} \\ a_{21} & a_{22} & a_{23} \\ a_{31} & a_{32} & a_{33} \end{bmatrix} \begin{bmatrix} D_C \\ D_M \\ D_Y \end{bmatrix} \tag{3.19}$$

因此，可以從解析濃度計算出積分濃度。這裡，$a_{11}=a_{22}=a_{33}=1.00$。

如在方程式(3.19)的兩邊乘上右側矩陣的反矩陣，就

可以獲得解析濃度(**參考** 3(3-7))。

$$\begin{bmatrix} D_C \\ D_M \\ D_Y \end{bmatrix} = \begin{bmatrix} a_{11} & a_{12} & a_{13} \\ a_{21} & a_{22} & a_{23} \\ a_{31} & a_{32} & a_{33} \end{bmatrix}^{-1} \begin{bmatrix} D_R \\ D_G \\ D_B \end{bmatrix} \tag{3.20}$$

值得注意的是，這一類計算僅適用於符合朗伯 - 比爾的彩色底片；像彩色相紙或彩色印刷則因色彩成像用於因素複雜，將留在 6.6 節繼續討論。

和解析濃度有關的部分還有**等價中性濃度**(equivalent neutral density,**略稱 END**)，例如，依照減法混色法則，對 C 色素選取適量的 M, Y 之後，將它們混色必然可以產生灰色，這時的灰色視覺濃度定義為 C 的等價中性濃度。依照減法混色法則所獲得的灰色，因為屬於依存照明光的條件等色，所以當照明光改變時，END 值也會隨著改變，但實際上條件等色崩潰的可能性並不是很大，和正確形成灰色的 C,M, Y 量作比較，僅有數 % 的濃度差。

大致來說，構成灰色的 C,M,Y 量和 END 值是成比例的，但是，這種比例關係並不嚴密。例如，圖 3-11 中的虛線是當 END=1.0 時 C,M,Y 的 2

倍合成量之結果。嚴格來說，這條虛線所代表的實際顏色並不是真正的灰色，但和構成灰色的正確色素量作比較，其間差異並不大。因此，在實際的情況下，可以說END值與照明光種類無關，它大致與色素量成比例關係。

3-8　設備獨立色與設備從屬色

隨著印刷、照相、電視等媒體的彩色化，加上近來發展迅速的彩色列印，逐漸形成重視色彩再現的新環境。在**多媒體**(multimedia)世界中，為確保資料傳達時的精度，將影像資料變換成數位訊號已經成為必然之趨勢。數位信號在傳遞時，它除了能夠降低雜訊之外，數位化處理時的進行條件也比較容易明確記載。例如，當傳遞物體的長度資料時，若傳送端以公尺為單位，而接收端卻以英尺為單位，如此一來，無論如何增加資料量記載時的有效數字位數，也無法提高實際的精確度。

多媒體間的色彩訊號傳遞型態，除了以三刺激值為主之外，另外還有明度指數、色度座標、光學濃度等。其中，三刺激值、明度指數和色度座標因為與所使用的設備(device)無關，所以稱為**設備獨立色**(device independent color，略稱 DIC)。像光學濃度之類會隨設備種類而改變之單位，稱為**設備從屬色**(device dependent color，略稱DDC)。採用DDC形式記載的色彩訊號，必須將設備本身的條件作明確記載，不僅作業程序繁雜，就連訊號本身的變換亦相當困難。因此，在多媒體世界中的色彩訊號傳遞有逐漸朝向 DIC 的趨勢。

多媒體間有關色彩資訊的統合操作稱為**色彩管理**(color management)。在歐美國家，一般將其定義為『為使色彩資訊達成標準化，從一個色彩空間到另一個色彩空間的色彩變換操作』。以下，

將介紹從彩色照相到彩色印刷的色彩資訊標準化的一個實例。

彩色照相分為彩色負片、彩色正片和反射式印相紙3種。通常，彩色正片多當作印刷原稿之用。彩色原稿上的圖像是以**彩色掃描機**(color scanner)經掃描變換成採色號。它是利用非常細微的光點(直徑約50um)來掃描原稿，其透射光經過R,G,B濾色片分解之後，再由光電接收器將它們的光量變換成3色訊號(分色)。

彩色照相的色彩再現是利用C,M,Y 3色素來表現；彩色印刷的色彩再現則另外增加黑色(K)色料，以約150um間隔的網點排列方式將色料變換成大小不同的細微印點(網點面積率)。因此，在利用印刷複製彩色原稿上的圖像時，需將分色得到的R,G,B訊號變換成適當的網點面積率。另外，因為一般彩色掃描機的頻譜應答並沒有滿足盧瑟條件，所以，這樣得到的R,G,B訊號歸類為DDC；即使使不同原稿或不同色素產生相同的複製物色外貌，它們的頻譜反射率也有所不同。因此，分色得到的R, G, B 訊號是從屬（依存）於當時所使用的原稿。

在彩色印刷方面，即使其有相同的網點面積率，也會因使用不同油墨或不同印刷條件，而使印刷物的顏色有所差異。為了使印刷物達到色外貌一致，依照當時實際的作業狀況，來適度調節網點面積率是有必要的。

為使多媒體的發展更為順暢，色彩管理有逐漸由 DDC 移向 DIC 的趨勢。為此，**美國國家標準協會**(American National Standards Institute，略稱 **ANSI**)制定出 ANSI 規格，它已成為**國際標準化機構**(International Organization for Standardization，略稱 **ISO**)的 ISO 規格及日本的JIS規格。在ANSI規格中，已經制定了彩色影像的訊號色彩變換到DIC之用的**輸入用彩色導表**(input color target)，以及從DIC變換到網點面積率的**輸出用彩色導表**(output color target)。

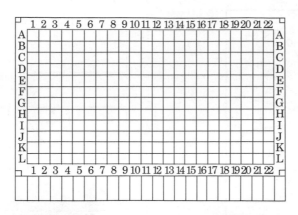

圖 3-12 ANSI 輸入用彩色導表(4" × 5")的構成(ANSI/IT 8.7/1)

在此類彩色導表中，一組訊號值被設計對應到複數的色樣本中，然後，將[彩色訊號 -DIC]，[DIC- 網點面積率]之間的關係紀錄在對照表中。這一類事先整理好的一連串訊號組合表稱爲**對照表**(look-up-table，略稱LUT)。我們將在第6.7節詳細說明如何利用三次元內插法進行任意色彩的訊號變換。

以下，將針對以 LUT 爲構成中心的輸入用彩色導表和輸出用彩色導表作說明。首先介紹輸入用彩色導表，一般我們把它當作將彩色原稿上的色彩訊號變換成 DIC (L^*, a^*, b^*)之用，共有彩色正片(4" × 5")和反射式相紙(5" × 7") 2 種 (ANSI/IT8.7/1, IT8.7/2, 1993)。其構成如**圖**3-12所示，依照明度L^*、彩度C^*及色相角h_{ab}作排列。它可分爲以下 4 個部分。

(1)第 A ～ L 橫列，第 1 ～ 12 直行的 144 個**色立體色**。

(2)第 A ～ L 橫列，第 13 ～ 19 直行的 C, M, Y, K, R, G, B **原色導表**。

(3)第 A ～ L 橫列，第 20 ～ 22 直行的**廠商固有色**。

(4)下方 22 段的**灰色導表**。

第 1 ～ 12 直行的色立體色是爲了求出實際上使用的各種彩色正

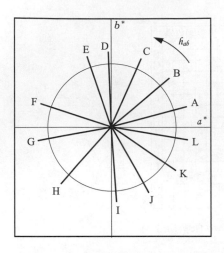

圖 3-13 12 色相(A~L)和它們的色相角 h_ab
(ANSI/IT 8.7/1,2)

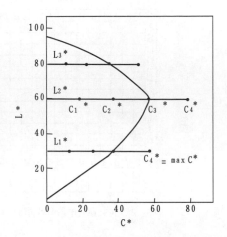

圖 3-14 明度 L_1^* ～ L_3^* 和彩度 C_1^* ～ C_4^* 的
選擇方法(ANSI/IT 8.7/1,2)

表 3-3 彩色正片用 ANSI 入力彩色導表的色相(h_{ab})，明度(L^*)，彩度(C^*)之目標值 (ANSI/IT 8.7/1)

列	h_{ab}	L_1^*	C_1^*	C_2^*	C_3^*	C_4^*	L_2^*	C_1^*	C_2^*	C_3^*	C_4^*	L_3^*	C_1^*	C_2^*	C_3^*	C_4^*
	行	1	2	3	4		5	6	7	8		9	10	11	12	
A	16	15	10	21	31	()	35	15	30	45	()	60	8	16	24	()
B	41	20	11	23	34	()	40	17	34	51	()	65	7	15	22	()
C	67	30	11	22	34	()	55	20	40	60	()	70	9	17	26	()
D	92	25	9	18	27	()	50	17	35	52	()	75	23	46	69	()
E	119	30	11	22	33	()	60	20	39	59	()	75	12	25	37	()
F	161	25	10	21	31	()	45	17	35	52	()	65	12	25	37	()
G	190	20	7	14	21	()	45	14	29	43	()	65	11	23	34	()
H	229	20	7	15	22	()	40	13	25	38	()	65	7	15	22	()
I	274	25	14	27	41	()	45	10	21	31	()	65	6	12	17	()
J	299	10	17	34	51	()	35	13	27	40	()	60	7	14	21	()
K	325	15	13	26	39	()	30	17	35	52	()	55	12	23	35	()
L	350	15	10	21	31	()	30	16	33	49	()	55	10	21	31	()

備註：最高彩度值 C * 因隨不同製品而異，故以()來表示

片中包含的色立體共通部份(共通色立體)，從共通色立體中大致可以
取得均等的色彩。如圖 3-13 所示，色相角 h_ab 由 12 個截面所構成。因

表 3-4　反射型彩色相紙 ANSI 入力彩色導表的色相(h_{ab})，明度(L^*)，彩度(C^*)之目標值 (ANSI/IT 8.7/2)

列	行 色度值 h_{ab}	1 L_1^*	1 C_1^*	2 C_2^*	3 C_3^*	4 C_4^*	5 L_2^*	5 C_1^*	6 C_2^*	7 C_3^*	8 C_4^*	9 L_3^*	9 C_1^*	10 C_2^*	11 C_3^*	12 C_4^*
A	16	20	12	25	37	()	40	15	30	44	()	70	7	14	21	()
B	41	20	12	24	35	()	40	20	36	54	()	70	8	16	24	()
C	67	25	11	21	32	()	55	22	44	66	()	75	10	20	30	()
D	92	25	10	19	29	()	60	20	40	60	()	80	10	21	31	()
E	119	25	11	21	32	()	45	16	32	48	()	70	9	18	27	()
F	161	15	9	19	28	()	35	14	28	42	()	70	6	12	18	()
G	190	20	10	20	30	()	40	13	25	38	()	70	6	13	19	()
H	229	20	9	18	27	()	40	12	24	36	()	70	7	13	20	()
I	274	25	12	24	35	()	45	9	19	28	()	70	5	10	15	()
J	299	15	15	29	44	()	40	11	22	33	()	70	6	11	17	()
K	325	25	16	33	49	()	45	14	28	42	()	70	8	16	24	()
L	350	20	13	26	38	()	40	16	32	48	()	70	8	15	22	()

備註：最高彩度值 C＊因隨不同製品而異，故以()來表示

為考慮到重點顏色的選擇，所以色相面與色相面之間的配置並非均等間隔。還有，如圖3-14所示，各個色相面代表著共通色立體的色再現域，從其中選擇出 3 個明度階層 $L_1^* \sim L_3^*$ 後，再從各明度階層中以對應的最高彩度為基準，選擇切割成 3 等分 $C_1^* \sim C_3^*$。

　　一般而言，各個製品得到的最高彩度值 C_4^* 都比共通色立體的最高彩度要來得高，因此，它可以用來表示製品的特性。如此，共得到 12 × 3 × 4 個色彩，可用來表達製品的整個色再現域。**表**3-3 和**表** 3-4 顯示彩色正片和反射式相紙的 144 色目標值。

　　第 13 ～ 19 直行的原色導表是將最低濃度和最高濃度的灰色均等分割成灰色導表後，再將此導表經分色成為一次色的 C, M, Y 原色導表，將C,M,Y一次色兩兩重疊後，將可決定二次色部分的R(=M+Y), G(=Y+C), B(=C+M)原色導表。另外，第20～22直行的廠商固有色是提

供製造廠商使用的領域。依照各個廠商自身的設計理念,設計讓廠商記錄膚色、高濃度色或放置女性肖像 (參照**卷首彩圖**)的位置。

因為灰色的色彩再現性在彩色影像的評估中,佔有相當重要的地位,因此,在彩色導表的下方提供了 22 階段等分明度(L^*)的灰色導表。彩色照相中顯示的最低濃度和最高濃度,雖然不一定是真正的灰色,但仍可做為參考之用,因此將它們放置於灰色導表的左右兩端。

輸入用彩色導表共有兩種:附有實際色度值的已校正彩色導表和未附色度值的未校正彩色導表。其中,彩色正片型的輸入用彩色導表有 4" × 5" 和 35mm 共 2 種。彩色負片因為在印刷原稿上頻繁使用,今後將對負片型輸入用彩色導表之開發作檢討。

另一方面,輸出用彩色導表的用途是用來變換以 DIC(L^*, a^*, b^*)為記述方式的色彩值和網點面積率(ANSI/IT8.7/3, 1993)之間的關係。為使色彩變換更為精確,必須在標準印刷條件下,列印輸出許多網點面積率的組合後,並將印刷物的顏色描述製成以 DIC 表示的 LUT 。所謂的標準印刷條件,例如像是美國的 SWOP(Specifications for Wet Offset Publications)規格。這裡的標準印刷條件無法實際整理成為單一項目,僅能定義出網點面積率的組合方式,再委由使用者以實際測色的立場作業。

理論上,作為色彩變換用的色樣本數越多,所得精度越高;但相對地測量效率越低。依據以往經驗,若將 C, M, Y, K 各分割成為 6 階段得到的 6^4=1296 個色樣本數,其精度即相當充足。但實際上,並不需要將網點面積率作如此精細之分割,將色彩空間內的均等性納入考量後的設計會比較適當。網點面積率小的色塊多放置一些;黑色濃度高的色塊因均等分割後的顏色差異不大,所以稍減置其數量影響亦不大。

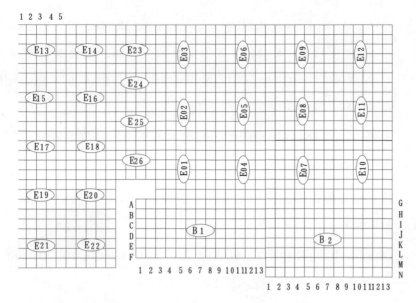

圖3-15　ANSI 輸出用彩色導表的構成 (B1 和 B2 為基本值組) (ANSI/IT 8.7/3)

綜合以上所得，將實際上需要的數值組合設計整理成為928色，我們稱為**全數值組**(extended data set)。它一共包含 C, M, Y, K 各色油墨的一次色，兩兩相互重疊的二次色，以及三色重疊的三次色，將他們平均配置於導表上。若是僅需概略進行校正的情形，使用其中的182 色**基本數值組**(basic data set)即可。

圖 3-15 顯示以上 2 組數值組合的構成配置圖。全部網點面積率的組合因為相當繁雜，在此僅提示重要部份。當網點面積率定義為 a 時，其基本數值組的構成如下。

(1) C, M, Y, K 各色油墨的一次色，在 a 相同下相互重疊的二次色、三次色以及白底基本色，配置於 B1 的第 A, B 橫列，第 1 ～ 13 直行的 26 色。

(2) C, M, Y, K 各色油墨的一次色，a=3, 7, 10, 15, 20, 25, 30, 40, 50, 60, 70, 80, 90 的原色導表，配置於 B1 的第 C ～ F 橫列，第 1 ～ 13 直行的 4 × 13=52 色。

(3) C, M, Y, K 各色油墨的一次色，a=0, 20, 40, 70, 100 的 3 色組合共 43 色；C, M, Y 灰色平衡值與 K 值的組合共 37 色；C, M,Y 中的 2 色以 a=100, 100 與 a=40, 40 的組合共 24 色，配置於 B2 計 104 色。

上述小計共 182 色。這些顏色雖會因使用不同油墨而變化，但大致的色外貌如**卷首彩圖**所示。

關於全數值組的組成，除了以上 (1), (2), (3) 區域之外，另還包含有以下部分。

(4) a=0, 20 的 K 色，C, M, Y 定義成 a=0, 10, 20, 40, 70, 100，計 2×6^3=432 色提示於 E01 ～ E12。

(5) a=40, 60 的 K 色，C, M, Y 定義成 a=0, 20, 40, 70, 100，計 2×5^3=250 色提示於 E13 ～ E22。

(6) a=80 的 K 色，C, M, Y 定義成 a=0, 40, 70, 100，計 4^3=64 色提示於 E23 ～ E26。

(4)～(6) 項小計共 476 色，總數合計共爲 182+746=928 色。

參考 1（3-2） 螢光物質的分光測色

螢光物質因其顏色鮮艷的特性，人們常將它們添加在螢光增白劑、交通號誌及廣告上。螢光物質會吸收入射光，並激發螢光分子。當激發狀態的螢光分子回復安定常態時，會由入射光中發射長波長光。因此，如果使用普通光學系統進行分光測色的話，將會得到錯誤的結果。例如，若使用**圖 3-16** 之單色光照明的光學系統 (b) 來測量含有螢光物質的鮮綠色，將得到**圖 3-17** 所示的頻譜放射輝度率，結果顯示這和視感評估的結果並不一致，因爲從分光器所激發出某一波長範圍的光束（例如，400 nm 單波長光）照射在試劑後，被 400nm 單波

長光激發的螢光成份也伴隨著反射光一同入射到接收器，導致測量反射率升高。

　　為了解決這個問題，螢光物質的分光測色必須採用如圖 3-16 所示白色光照明光學系統(a)的方式。利用白色光源照射試劑後，對反射光束進行分光測量，於是，可以得到如圖3-17中實線所示的頻譜放射輝度率；它和視感評估的結果是一致的。但是，這樣測量的頻譜放射輝度率之螢光成份，會受到照明光的相對頻譜分布所影響。在 JIS 中規定有對於相對頻譜分布的判斷法，如有需要進行修正，也另外規定有測量修正法(JIS Z 8717)。除去螢光物質的實際反射率為連接圖中虛線和實線中位置較低之點線部分。

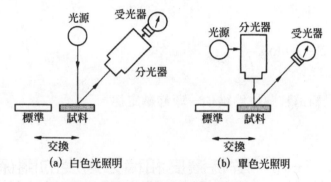

圖 3-16　分光測色的光學系統(Nayatani,1980)

參考 2 (3-6)　維伯－菲赫納定律

　　當某一刺激強度 I 以微小變化量 ΔI 變化到達可識別的程度時，從實驗中可以找出以下的近似關係：

$$\Delta I / I = 常數 \tag{3.21}$$

　　這種關係稱為維伯定律。由 ΔI 衍生出的感覺變化量 ΔS 可以在方程式(3.21)中乘上一加入常數 k 後，寫成以下的公式：

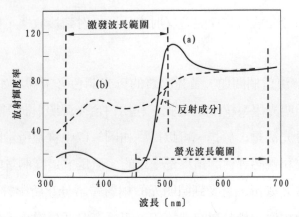

圖 3-17 螢光物質的測量條件〔(a)，白色光照明〕和〔(b)單色光照明〕中的頻譜放射輝度率

$$\Delta S = k\frac{\Delta I}{I} \tag{3.22}$$

另外，產生感覺的最小刺激量稱為絕對閾值，當絕對閾值以 I_0 表示時，對方程式(3.22) 積分計算後可以得到：

$$S = k \cdot \log \frac{I}{I_0} \tag{3.23}$$

我們稱這種關係為**維伯－菲赫納定律**。

參考 3（3-7） 解析濃度和積分濃度的關係

彩色底片中所存在的解析濃度和積分濃度之關係，可以表示成公式(3.18)。依照主吸收和副吸收的比例關係，可以利用以下的關係式求出變換矩陣的係數 a_{ij}。例如，參考圖 3-11 ，當 $a_{11}=a_{22}=a_{33}=1.00$ 時，其他的係數值為：

$$
\begin{aligned}
a_{12} &= \frac{0.05}{0.76} = 0.07, \quad & a_{13} &= \frac{0.04}{0.66} = 0.06 \\
a_{21} &= \frac{0.17}{0.84} = 0.20, \quad & a_{23} &= \frac{0.09}{0.66} = 0.14 \\
a_{31} &= \frac{0.16}{0.84} = 0.19, \quad & a_{32} &= \frac{0.24}{0.76} = 0.32
\end{aligned}
\tag{3.24}
$$

　　一般來說，為了確保計算精度，對於一連串的主吸收濃度，我們可以在副吸收濃度曲線找到對應點上，藉由連接這些對應點產生的直線斜率求出係數 a_{ij}。

　　這樣求出的 a_{ij}，可以將方程式(3-18)更具體書寫成：

$$\begin{bmatrix} D_R \\ D_G \\ D_B \end{bmatrix} = \begin{bmatrix} 1.00 & 0.07 & 0.66 \\ 0.20 & 1.00 & 0.14 \\ 0.19 & 0.32 & 1.00 \end{bmatrix} \begin{bmatrix} D_C \\ D_M \\ D_Y \end{bmatrix} \qquad (3.25)$$

　　由此，藉由解析濃度可以計算出積分濃度。另外在方程式(3.25)的等號兩邊，乘上右側第1項矩陣的反矩陣後，可以得到以下的方程式：

$$\begin{bmatrix} D_C \\ D_M \\ D_Y \end{bmatrix} = \begin{bmatrix} 1.00 & 0.07 & 0.66 \\ 0.20 & 1.00 & 0.14 \\ 0.19 & 0.32 & 1.00 \end{bmatrix}^{-1} \begin{bmatrix} D_R \\ D_G \\ D_B \end{bmatrix} \qquad (3.26)$$

$$= \begin{bmatrix} 1.02 & -0.15 & -0.05 \\ -0.19 & 1.06 & -0.14 \\ -0.13 & -0.33 & 1.05 \end{bmatrix} \begin{bmatrix} D_R \\ D_G \\ D_B \end{bmatrix}$$

　　藉此，可以進一步從積分濃度變換到解析濃度。

　　這裡，試舉一實例來說明如何利用方程式(3.26)求出解析濃度。如圖3-11所示，灰色的積分濃度分別為 D_R=0.93, D_G=1.02, D_B=1.06，代入方程式(3.26)可得：

$$\begin{bmatrix} D_C \\ D_M \\ D_Y \end{bmatrix} = \begin{bmatrix} 1.02 & -0.15 & -0.05 \\ -0.19 & 1.06 & -0.14 \\ -0.13 & -0.33 & 1.05 \end{bmatrix} \begin{bmatrix} 0.93 \\ 1.02 \\ 1.06 \end{bmatrix} = \begin{bmatrix} 0.84 \\ 0.76 \\ 0.66 \end{bmatrix} \qquad (3.27)$$

　　因此，可以求出解析濃度 D_C, D_M, D_Y。

第四章

混色

　　混合不同的色彩以形成其他的顏色稱為**混色**(color mixture)。現在的彩色印刷、照相、電視以及**複印**(hardcopy)等的色彩再現，全都是根據三原色原理的混色方式形成。混色的方法大致上分為加法混色和減法混色，色度學的基礎在於加法混色。加法混色和減法混色之間也還有其他分類方式。為了提高色彩的再現性，即使到現在，混色方法仍不斷在進行改良。

4-1 混色的種類

色彩可分類為從光源發出的**發光色**(luminous color)和從物體反射、穿透的**非發光色**(non-luminous color)。因此,色彩的混合(混色)有發光色的混色與非發光色的混色。在發光色的混色方面,如果增加混色時混合成分數,所形成的色彩明度會像加法般地變亮,所以稱為**加法混色**(additive color mixing)。另外,在產生非發光色的色材或濾光片等方面,如果增加其混合成分數,這時混色所形成的色彩明暗度有如減法般地變暗,故稱為**減法混色**(subtractive color mixing)。

混合多種色光稱為加法混色,其中,色彩同時混合的情況則稱為**同時混色**。加法混色也可以利用同時混色以外的方法來實現。例如,在圓盤上分別塗有紅色和綠色的部份,使其高速旋轉,可以觀察到兩色融合成為黃色的現象。這樣的混色稱為**時序混色**。再者,例如在畫面上配置難以辨識的微細紅點和綠點,在隔一段距離觀察時,可看到兩種顏色融合成為黃色。這種現象已被應用到彩色電視、彩色印刷的色彩再現或秀拉(Seurat)等新印象派畫家的**點描繪畫**(pointillistic painting)上。這也是屬於加法混色的一種方式,被稱為**並置混色**。

另外,如同前述所示,以同時混色獲得的色彩明暗度,會變為各成分色光的明暗度和;如果在時序混色或並置混色時,則成為所有明暗度和的中間值。因此也有把時序混色和並置混色稱為**平均混色**(average color mixture)。

再者,減法混色所得到的色彩明暗並不是直接利用減法作計算。例如,將兩片持有均勻50%頻譜穿透率的灰色濾光片作重疊,其明暗若以減法計算的話為 $1.0 - 0.5 - 0.5 = 0$,應該變為全黑才對,但實際上的明暗呈現乘法般地減少,$0.5 \times 0.5 = 0.25$ 結果成為25%的明暗程度。但是,一般仍不稱為乘法混色,而是以習慣上的減法混色稱

之。以一般的減法混色得到的色彩明暗程度，實際上並不是單純的減法或乘法，而是如以下所敘述的，為各成分光譜反射(穿透)率之複雜函數。

4-2 加法混色

如前述所示，加法混色有同時混色、時序混色和並置混色等的分類，以下將針對同時混色作說明。在可見波長範圍(400~700 nm)內，如將白色[W]分作三等分 400~500nm，500~600nm，600~700nm，大致可對應上藍色[B],綠色[G],紅色[R]，它們之間的關聯表示如下：

$$[R]+[G]+[B]=[W] \tag{4.1}$$

若將這些三原色中的各原色兩兩相互混色，則會變為

$$[R]+[G]=[Y]$$

$$[G]+[B]=[C] \tag{4.2}$$

$$[B]+[R]=[M]$$

如此，可以得到減法混色之三原色，即青色[C],洋紅色[M],黃色[Y] (卷首彩圖)。圖 4-1 為公式(4.2) 的概念化表示。加法混色中所採用3種不同的色刺激稱為**加法混色原色**(additive primaries)，雖然也可以採用其他不同的任意色刺激當作原色，但是一般都是採用[R]、[G]、[B]3色。

當我們以混合量 R, G, B 對原色刺激 [R], [G], [B] 作混色時，可以得到色[F]，依照色彩方程式可以表示成

$$[F]= R[R] + G[G] +B[B] \tag{4.3}$$

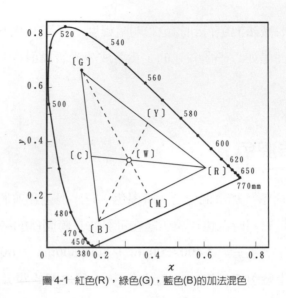

圖 4-1　紅色(R)，綠色(G)，藍色(B)的加法混色

於是，因為[R]，[G]，[B]在等量混色時會形成白色[W]，例如，在 $R>G>B$ 的情況，可以寫成

$$[F]= R[R] + G[G] + B[B]$$

$$= (R\text{-}B)[R] + (G\text{-}B)[G] + B([R] + [G] + [B])$$

$$= (R\text{-}B)[R] + (G\text{-}B)[G] + B[W] \tag{4.4}$$

因此，色[F]可視為混合[R]和[G]的色[F_0]後再加上[W]形成的顏色，故[F]較[F_0]為明亮、純度為低。一般來說，3色的加法混色，和2色的加法混色中再混入[W]互為等價，依據公式 (4.4)大致可以推測出色彩變化的程度。

從圖 4-1 可以了解，如果適當混色[R]和[C]，可以得到無彩度色刺激[W]，藉由混色造成特定無彩度刺激的兩個色刺激稱它們互為**補色**(complementary color)。除了[R]和[C]以外，也另外存在著無數個補色對，例如[G]和[M]；[B]和[Y]等。但是，作為色刺激的波長 λ_1 單色光，僅能決定唯一的補色單色光波長 λ_2。

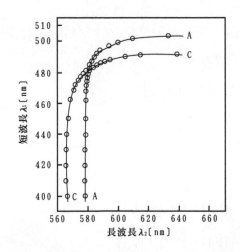

圖4-2　標準光Ａ和Ｃ的補色對波長 λ_1、λ_2 (東,1980)

在標準光Ａ和Ｃ下，實際對一系列的 λ_1 求出 λ_2 的結果，可以整理成**圖**4-2。圖中顯示 λ_1 和 λ_2 的關係大致可用一組雙曲線來近似表示，對於標準光Ａ和Ｃ而言，可以得到以下關係(東，1980)。

$$A：(506.7- \lambda_1) \cdot (\lambda_2-576.8) =172.4$$
$$C：(496.0- \lambda_1) \cdot (\lambda_2-563.8) =262.1 \qquad (4.5)$$

例如，對於標準光Ａ，可得到 λ_2 = 630nm的紅色單色光之補色為

$$\lambda_1 = 506.7 - \frac{172.4}{630 - 576.8} = 503.5 \; nm \qquad (4.6)$$

這些關係不僅可以應用於單色光，亦可適用於任意色光。當某個色光的主波長當成是 λ_1 時，其補色光的主波長可以想作 λ_2 來看待。

4-3 加法混色的計算方法

從許多關於色光的同時混色實驗中，可以發現混色前原色色光和混色後色光之間，存在著下述的簡單關係。當色光[F1]和[F2] 等色，色光[F3]和[F4]等色時，有以下的關係存在。

(1)**比例法則**　當色光強度變爲一定倍(α倍)時，等色關係仍然成立。也就是說，

$$\alpha[F1] = \alpha[F2]，\alpha[F3] = \alpha[F4] \qquad (4.7)$$

的關係成立。

(2)**加法法則**　加上互爲等色色光所得到的新色光，等色關係仍然成立。也就是說，

$$[F1] + [F3] = [F2] + [F4]$$

$$[F1] + [F4] = [F2] + [F3] \qquad (4.8)$$

的關係成立。

比例法則和加法法則合稱**格拉斯曼法則**(Grassmann Law)，它是現代色度學的基礎。

這裏，試用格拉斯曼法則來思考加法混色中三刺激值之關係。在一定單位量(例如，1W)下，將兩個色刺激[R]和[G]的三刺激值分別定義爲(X_R, Y_R, Z_R)和(X_G, Y_G, Z_G)，其色度座標爲(x_R, y_R)和(x_G, y_G)。於是，在僅有混合量R，G的條件下，利用加法混色對這兩個色刺激作混色時，所得到色刺激[F]的三刺激(X_F, Y_F, Z_F)成爲

$$X_F = R\,X_R + G\,X_G$$
$$Y_F = R\,Y_R + G\,Y_G \qquad (4.9)$$
$$Z_F = R\,Z_R + G\,Z_G$$

或以矩陣表示寫成

$$\begin{bmatrix} X_F \\ Y_F \\ Z_F \end{bmatrix} = \begin{bmatrix} X_R & X_G \\ Y_R & Y_G \\ Z_R & Z_G \end{bmatrix} \begin{bmatrix} R \\ G \end{bmatrix} \qquad (4.10)$$

因此，在 XYZ 表色空間中色刺激[F]位於向量[R]和[G]的合成線上；即如圖 4-1 所示的色度圖中，連結 R(x_R, y_R)，G(x_G, y_G) 兩點的直

線上。如果改變混合比率，雖然並不能使輝度維持一定，但藉著混色，可以在直線 RG 上得到各種不同的顏色。

我們試追加第 3 個色刺激[B]來思考 3 色混合。例如，混合[G]和[B]得到的色[C]，如果再與色[R] 發生混色，一般來說，雖然輝度會發生變化，但是藉著混色仍可得到直線 CR 上的所有顏色。因此，如果改變混合比率，雖然不能使輝度維持一定，但是藉著混色可以得到△RGB內部所有色點，這個顏色所在的領域稱為**色域**(color gamut)。色域含有強烈的「色彩領域」之含意，如果要表達色彩再現可以實現的色域，則多採用**色再現域**(reproducible) color gamut)的用語。

另外，與方程式 (4.10)同理，在以混合量 R,G,B 進行混色時，藉由3色的加法混色，利用刺激[R], [G], [B]混色得到色刺激[F]的三刺激值(X_F, Y_F, Z_F) 可以利用下式求得：

$$\begin{bmatrix} X_F \\ Y_F \\ Z_F \end{bmatrix} = \begin{bmatrix} X_R & X_G & X_B \\ Y_R & Y_G & Y_B \\ Z_R & Z_G & Z_B \end{bmatrix} \begin{bmatrix} R \\ G \\ B \end{bmatrix} \qquad (4.11)$$

這裡，例如，(X_B, Y_B, Z_B)為色刺激[B]的三刺激值。舉一具體實例，當[R], [G], [B]的三刺激值為

$$X_R = 20 \quad , \quad Y_R = 10 \quad , \quad Z_R = 3$$
$$X_G = 2 \quad , \quad Y_G = 10 \quad , \quad Z_G = 3$$
$$X_B = 20 \quad , \quad Y_B = 10 \quad , \quad Z_B = 70 \qquad (4.12)$$

我們試思考如何藉由 [R], [G], [B]的混色來製作Y=10且具有相同於標準照明光D_{65}色度座標的條件等色對。因為標準照明光D_{65}的色度座標x_D, y_D為

$$x_D = 0.3127 \quad , \quad y_D = 0.3290 \qquad (4-13)$$

所以可以變爲：

$$X = Y \cdot \frac{x_\mathrm{D}}{y_\mathrm{D}}$$

$$= 10 \times \frac{0.3127}{0.3290}$$

$$= 9.5046$$

$$Z = Y \cdot \frac{1 - x_\mathrm{D} - y_\mathrm{D}}{y_D}$$

$$= 10 \times \frac{1 - 0.3127 - 0.3290}{0.3290}$$

$$= 10.890 \tag{4.14}$$

又由公式(4.11)可得

$$\begin{bmatrix} 9.5046 \\ 10.0000 \\ 10.8906 \end{bmatrix} = \begin{bmatrix} 20 & 2 & 20 \\ 10 & 10 & 10 \\ 3 & 3 & 70 \end{bmatrix} \begin{bmatrix} R \\ G \\ B \end{bmatrix} \tag{4.15}$$

兩邊乘上右邊第 1 項的反矩陣，變爲

$$\begin{bmatrix} R \\ G \\ B \end{bmatrix} = \begin{bmatrix} 20 & 2 & 20 \\ 10 & 10 & 10 \\ 3 & 3 & 70 \end{bmatrix}^{-1} \begin{bmatrix} 9.5046 \\ 10.0000 \\ 10.8906 \end{bmatrix} \tag{4.16}$$

$$= \begin{bmatrix} 1/18 & -4/603 & -1/67 \\ -1/18 & -1/9 & 0 \\ 0 & -3/670 & 1/67 \end{bmatrix} \begin{bmatrix} 9.5046 \\ 10.0000 \\ 10.8906 \end{bmatrix}$$

$$= \begin{bmatrix} 0.2991 \\ 0.5831 \\ 0.1178 \end{bmatrix}$$

藉此，可以求出色刺激[R], [G], [B]的混合量 R,G,B 。

　　當 R+G+B=1.0 時，以加法混色得到的色輝度為 3 色輝度的中間值。因此，一般位於 ΔRGB內部的色輝度會因色度座標不同而變化。在前述例子中，因為3色皆為Y=10.0，所以混色結果也應為Y=10.0。又例如，為了能夠獲得白色，選擇在最大輝度下作 [R],[G],[B] 之混色，在這種情況下以加法混色得到的色輝度並不是定值。這時，在一定輝度下的色再現域為如**圖**4-3所示之變化(MacAdam，1951)。圖中的色輝度是以對白色輝度的比例來表示。

　　　以上針對同時混色下的三刺激值關係作了說明，平均混色也可以用同樣方式來處理。在平均混色的情形，例如，當混合比例為 R 時，時序混色中的R代表在全部時間中色刺激[R]被提示的時間比例；並置混色中的R則表示在全部面積中色刺激[R]被提示的面積比例。因此，在平均混色中，如果將色刺激[R], [G], [B]的混合比率當作是R, G, B，可以得到 $R+G+B=1$，但是因為僅有兩個變數，因此不能進行 3 色的自由混合。為此，試在平均混色中導入第4個色刺激[K]。如果把

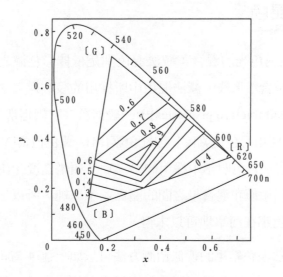

圖4-3　加法混色下依輝度變化的色再現域(數字為對白色的輝度比)　(MacAdam,1951)

（a）　　　　　　　　　（b）　　　　　　　　　（c）

圖4-4　麥斯威爾原板的組合方法

[K]的混合比率當作K，可以得到 $R+G+B+K=1$ ，因此，就能夠實現3色的自由混色。**圖**4-4顯示利用圓板實現此原理的方法，如(a)顯示般切開圓板，然後如(b)顯示般將圓板嵌入，混合比例則如(c)顯示般調整角度變化來表示。一般，如果將色刺激[K]當作黑色，這樣的圓板稱爲**麥斯威爾圓板**(Maxwell disk)。爲使能夠和目的色產生等色，試改變 R 、 G 、 B 、 K 的混合量後，以高速旋轉麥斯威爾圓板，則 R,G,B 視爲將圓板的色刺激[R], [G], [B]當作原刺激使用時的三刺激值。

4-4 減法混色

　　加法混色爲色光的混合；減法混色則是依據彩色濾光片或色素等吸收媒質的重合所形成。減法混色中所採用的吸收媒質之顏色稱爲**減法混色原色**(subtractive primaries)，一般而言，它們相當於[R], [G], [B]的補色，即使用青色色素[C], 洋紅色素[M], 黃色色素[Y]三原色來表示。**圖**4-5顯示彩色照相中採用的 C, M, Y 頻譜濃度。由減法混色得到的色彩三刺激值和混合量之間的關係並不單純，所以三刺激值並無法如加法混色那樣簡單地可以求得。

　　但是，減法混色結果的近似預測方法可以如上述(4-2節)方法般處理。也就是說，混合2色得到的分光穿透率可視爲2成分頻譜穿透率之乘積，例如，將 R 濾色片和 R 濾色片作重疊的話，則僅有 [R]能夠

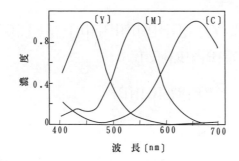

圖4-5 減法混色下原色之青色素〔C〕,洋紅色素〔M〕,黃色素〔Y〕的頻譜濃度

穿透。如果將R濾色片和G濾色片重疊的話,則無法產生共同穿透的
光線產生。因此,如果以記號(*)表示減法混色,則產生:

$$[R] * [R] = [R]$$
$$[G] * [G] = [G]$$
$$[B] * [B] = [B]$$
$$[R] * [G] = [G] * [B] = [B] * [R] = [K] \qquad (4.17)$$

這裡,[K]代表黑色,意味著沒有任何光線穿透。

接著,藉著減法混色的三原色,來組合不同的 2 色及 3 色全
部,其混色結果變爲以下關係(**卷首彩圖**)。

$$[C]*[M] = ([G]+[B])*([B]+[R])$$
$$= [G]*[B]+[R]*[G]+[B]*[B]+[B]*[R]$$
$$= [B]$$

$$[M]*[Y] = ([B]+[R])*([R]+[G])$$
$$= [B]*[R]+[G]*[B]+[R]*[R]+[R]*[G]$$
$$= [R]$$

$$[Y]*[C] = ([R]+[G])*([G]+[B])$$
$$= [R]*[G]+[B]*[R]+[G]*[G]+[G]*[B]$$
$$= [G]$$

$$[C]*[M]*[Y] = ([G]+[B])*([B]+[R])*([R]+[G])$$

$$=[B]*([R]+[G])$$

$$=[B]*[R]+[G]*[B]$$

$$=[K] \tag{4.18}$$

因為[K]不會發生色偏，所以，這裡除了公式(4.18)的最後式子外，其他部份的証明省略不記。**圖**4-6為實際 C 和 M 的頻譜穿透率之簡化模型表示，依照減法混色[C]*[M]的原則，可以理解[B]的產生。

以上表示等量混合的情況，即使變化混合比率，也可以用同樣方式來處理。也就是說，當以混合量 c, m, y 來混合原色[C], [M], [Y] 時，所得到的色[F]是利用以下的關係進行。

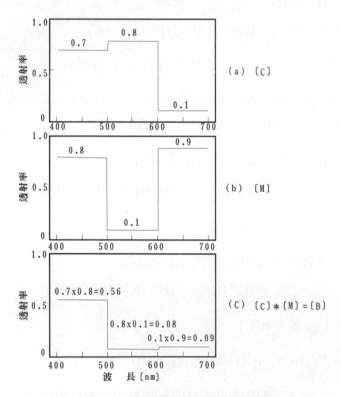

圖4-6 利用青色素〔C〕和洋紅色素〔M〕混合的頻譜透射率變化

$$[F]=[C]^c*[M]^m*[Y]^y \tag{4.19}$$

這裡，混合量是利用END(等價中性濃度)來表示，當$c=m=y$時，混色結果視爲[K]來看待。

例如，當$c>m>y$時

$$
\begin{aligned}
[F] &= [C]^{c} * [M]^{m} * [Y]^{y} \\
&= [C]^{c-y} * [M]^{m-y} * ([C]*[M]*[Y])^{y} \\
&= [C]^{c-y} * [M]^{m-y} * [K]^{y}
\end{aligned}
\tag{4.20}
$$

因爲色[F]可視爲[C]和[M]混色所得的色[F_0]加上[K]所產生的，因此，可以了解[F]爲比[F_0]更暗的顏色。因此，[C], [M], [Y]的3色減法混色產物，與2色的減法混色加上 [K] 的混色產物互爲等價，藉此可以大略預測出生成的色彩。

3色加法混色的情況，較2色混色的結果更爲明亮、純度更低，這是因爲其中的[W]是以加法法則來計算。另外，在減法混色的情況，因爲[K]是以乘法法則來計算，所以要注意純度上並沒有發生變化。像這樣的預測方法可以大略預測的色彩變化，但是，若要獲得更爲正確的結果，必須採用下節敘述的方法。

4-5 減法混色的計算方法

在**朗伯 - 比爾定律**(Lambert-Beer Law) (**參考** 1(4-5))成立的條件下，這裡介紹減法混色的計算實例。這裏，試以2個減法混色的原色，來考量彩色濾光片 C 和 M 的混色情況。在一定單位量(例如峰值濃度1.0)下，其頻譜穿透率分別定義爲$T_C(\lambda)$, $T_M(\lambda)$，以c, m單位量重合。依據朗伯 - 比爾定律，這時以減法混色得到的色光頻譜穿透率

$T(\lambda)$變為

$$T(\lambda) = \left\{ T_C(\lambda) \right\}^c \cdot \left\{ T_M(\lambda) \right\}^m \tag{4.21}$$

因此,三刺激值X,Y,Z可以利用下式求得

$$X = k \int_{vis} T(\lambda) \cdot P(\lambda) \cdot \bar{x}(\lambda) \ d\lambda$$

$$Y = k \int_{vis} T(\lambda) \cdot P(\lambda) \cdot \bar{y}(\lambda) \ d\lambda \tag{4.22}$$

$$Z = k \int_{vis} T(\lambda) \cdot P(\lambda) \cdot \bar{z}(\lambda) \ d\lambda$$

這裡,

$$k = \frac{100}{\int_{vis} P(\lambda) \cdot \bar{y}(\lambda) \ d\lambda} \tag{4.23}$$

$P(\lambda)$代表照明光的頻譜分布,$\bar{x}(\lambda)$,$\bar{y}(\lambda)$,$\bar{z}(\lambda)$代表配色函數。積分(\int_{vis})代表取自可見光波長範圍內作用。

因為方程式(4.22)的積分形態無法再進一步作變形計算,所以色[F]的三刺激值無法與色[C]和[M]的三刺激值發生連接關係。因此,減法混色的結果是無法以簡單的方式作預測。如同加法混色的補色,**減法混色補色**(subtractive complementary color)也無法以簡單的方式求得。

彩色照相是依據減法混色原理動作,這裡試採用持有如圖4-5所示的 C, M, Y 頻譜濃度,因為這3種色素是採用重疊方式發色,所以可以把它們當作和彩色濾光片的重疊方式一樣來處理。現在,讓這些色素的峰值濃度以 0.5, 1.0, 1.5, 2.0, 2.5, 3.0 作變化,在標準光 D_{65} 與 *XYZ* 表色系統下作色度座標計算,其結果顯示如**圖 4-7**。加法混色的原色即使強度發生改變,其色度座標位置不會產生變化;但是,減法

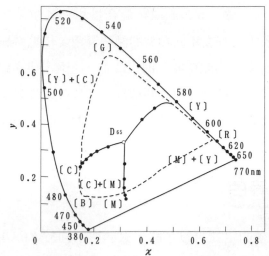

圖4-7 利用青色素〔C〕，洋紅色素〔M〕，黃色素〔Y〕的減法
混色(黑點對應到從中心到峰值濃度 0.5→3.0 的變化的對應點)

混色的原色濃度若發生變化時，色度座標會產生很大的移動。特別是
Y 會隨著濃度的升高而帶有紅味，逐漸接近爲茶色。

　　另外，試思考混合3色素的情況。如公式 (4.20)所示，[C], [M],
[Y]的3色減法混色產物等價於2色減法混色和 [K] 的混色產物。因
此，我們可以考慮以2色混合[C]+[M], [M]+ [Y], [Y]+[C]來代替3色
混合。首先，混色[C]和[M]所得的三刺激值可以用公式(4.22),(4.23)求
得。這時，如果改變各種混合量c, m，可以得到無數個具有一定視感
穿透率 Y(例如 Y=10)的顏色。連接這些色度點後，將可獲得如圖 4-7
表示的虛線軌跡。

　　同理，利用同樣的方法可以求得[M]+ [Y]和[Y]+[C]的軌跡。因
此，圖4-5中以虛線圍起的領域，即爲3色素混色得到Y=10以上顏色
的色再現域。圖4-3 所示的加法混色之色再現域是以直線圍起的三角
形領域。但是，減法混色中的色再現域是以曲線圍起的領域，由此可
知，減法混色結果或補色的預測是相當困難的。

如前述所示，減法混色的原色混合量和三刺激值之關係相當複雜。在色彩再現上有許多不同類型的減法混色，依據系統的不同，原色混合量和三刺激值的關係亦不同。朗伯-比爾定律僅適合用於濾色片或透明色素等較高精確度成立的情況，至於散射性較高的色素或顏料，則需採用**庫別爾卡-孟克理論**(Kubelka-Munk theory)來預測。

4-6　條件等色

由三刺激值的定義可以了解，對於與不同於 $R(\lambda)$ 的 $R'(\lambda)$ 來說，當以下的關係成立時，$R(\lambda)$ 和 $R'(\lambda)$ 互為等色。

$$\int_{vis} R(\lambda) \cdot P(\lambda) \cdot \bar{x}(\lambda) d\lambda = \int_{vis} R'(\lambda) \cdot P(\lambda) \cdot \bar{x}(\lambda) d\lambda$$

$$\int_{vis} R(\lambda) \cdot P(\lambda) \cdot \bar{y}(\lambda) d\lambda = \int_{vis} R'(\lambda) \cdot P(\lambda) \cdot \bar{y}(\lambda) d\lambda$$

$$\int_{vis} R(\lambda) \cdot P(\lambda) \cdot \bar{z}(\lambda) d\lambda = \int_{vis} R'(\lambda) \cdot P(\lambda) \cdot \bar{z}(\lambda) d\lambda \tag{4.24}$$

但是，當使用不同於 $P(\lambda)$ 的照明光 $P'(\lambda)$ 時，一般而言，方程式(4.24)的關係式已不再成立，成為不等色的現象。

$$\int_{vis} R(\lambda) \cdot P'(\lambda) \cdot \bar{x}(\lambda) d\lambda \neq \int_{vis} R'(\lambda) \cdot P'(\lambda) \cdot \bar{x}(\lambda) d\lambda$$

$$\int_{vis} R(\lambda) \cdot P'(\lambda) \cdot \bar{y}(\lambda) d\lambda \neq \int_{vis} R'(\lambda) \cdot P'(\lambda) \cdot \bar{y}(\lambda) d\lambda \tag{4.25}$$

$$\int_{vis} R(\lambda) \cdot P'(\lambda) \cdot \bar{z}(\lambda) d\lambda \neq \int_{vis} R'(\lambda) \cdot P'(\lambda) \cdot \bar{z}(\lambda) d\lambda$$

像這樣，在「特定的觀測條件」下，觀察到兩個頻譜分布不同的色刺激產生相同色彩的現象，稱為**條件等色**或**同色異譜**(metamerism)。條件等色成立時的兩個色刺激稱為**條件等色對**或**同色異譜對** (metamer)，**圖** 4-8 表示一組條件等色對的例子。所謂的特定條件，除了來自上述所提頻譜分布的影響之外，還和觀測者的配色函數或觀察視角等有關。

　　現在廣泛實用的彩色印刷、照相和電視，一般其被攝物體的 R(λ)和再現色的 R'(λ)並不相等，所以它們的色彩再現都是根據條件等色的原理形成。**圖** 4-9 表示 4800K 黑體幅射下形成條件等色的實例，顯示實際膚色和由彩色照相的再現膚色之頻譜反射(穿透)率(大田，1973)。**圖** 4-10 表示在日光下的實際膚色和由彩色電視的再現膚色之頻譜放射能量，這也是條件等色的例子 (Wyszecki 與 Stiles，1982)。這些條件等色對，雖然都是在某一條件下給予相等的三刺激值，但在頻譜特性上卻有很大差異。

圖 4-8　XYZ 表色系統中對應標準光 D_{65} 的條件等色對

圖 4-9　實際膚色(虛線)和由彩色底片再現的膚色(實線)(Ohta, 1973c)

圖 4-10　實際膚色(虛線)和由彩色電視再現的膚色(實線)(Wyszecki & stiles, 1982)

4-7 配色演算法

由加法混色或減法混色原理混合得到的顏色，爲了和目的色達成一致所進行的調和匹配，稱爲**色彩匹配** (color matching)，或稱爲**配色或對色**。根據頻譜特性或三刺激值，配色可分成**頻譜配色** (spectral color matching)與**條件等色配色** (metameric color matching)。頻譜配色表示以混色得到的顏色與目的色的頻譜反射(穿透)率一致，所以，即使照明光改變，仍可保持等色現象。另一方面，條件等色配色因爲混色得到的顏色與目的色的頻譜特性並不一致，僅在某種特定條件下，三刺激值才能產生一致。但是，如果照明光發生改變，並不保證維持等色。

一般而言，若配色上採用的原色與構成目的物的原色不同的話，頻譜配色是無法達成的。實際上兩者頻譜一致的例子相當少，所以，大部分的配色是指條件等色配色。因此，以下所提及關於條件等色配色的說明，除非是特別聲明，否則所指的配色皆爲條件等色配色。但是，在色彩再現解析方面，因有必要對頻譜配色作說明，這部分將在4-8節中說明。

爲了解決某個問題產生的計算程序之集合稱爲**演算法** (algorithm)。如4-3節所述，加法混色的演算法可以利用簡單的矩陣演算作正確的描述。另外，如4-5節所述，減法混色之原色混合量與測色值的關係，因爲含有像朗伯-比爾法則中表示的非線性項目，所以其演算法並不單純。

爲什麼會這樣呢？當減法混色原色C,M,Y之混合量爲c,m,y，混合物的三刺激值爲X,Y,Z時，函數f_x, f_y, f_z可以寫成

$$\begin{aligned} X &= f_X(c, m, y) \\ Y &= f_Y(c, m, y) \\ Z &= f_Z(c, m, y) \end{aligned}$$ (4.26)

但是，這些函數的反函數無法以表面的形態直接求得。因此，向來調色的進行是由經驗豐富的調色師憑直覺作業，其產生結果如**圖**4-11所示，可以看出對於目的色的調制進行相當沒有效率，耗費許多時間。

由於電腦科技的快速進步，利用逐次近似演算法，使得這個問題變得較容易解決。這種方法的電腦應用稱**電腦配色** (computer color matching，簡稱**CCM**)，它已在許多色彩產業領域中廣泛使用。**圖**4-11表示由CCM對目的色的接近結果較調色師來得有效率。CCM的代表性演算法有根據**牛頓‑拉普森法** (Newton-Raphson method)計算的逐次近似法原理。除了牛頓-拉普森法之外，還有**夾擊法** (regula falis method) (**參考** 2(4-7))，**單純法** (simplex method) (**參考** 3(4-7))等方法。

首先，以牛頓‑拉普森法爲例求取 $f(x)=0$ 的根作說明。試對接近 $f(x)=0$ 的根附近之 $x = x_0$，進行**泰勒展開** (Taylor's theorem)，僅取一次項後，對於 x 的少量變化 Δx 來說，以下關係是成立的。

$$f(x_0 + \Delta x) = f(x_0) + f'(x_0) \cdot \Delta x \qquad (4.27)$$

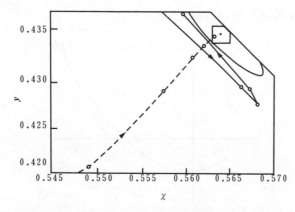

圖 4-11 由調色師(虛線)和 CCM(實線)進行的目的色結果(黑點)(橢圓和正方形分別為調色師和 CCM 的目標色差)(Billmeyer, Jr. & Saltzman,1981)

這裡，$f'(x_0)$代表將x_0代入$f(x)$的微分係數$f'(x)$之值。較$f(x)=0$的更精確的x_1值，可以利用以下方式求得。當假設$f(x_0+\Delta x)=0$時，則可寫成

$$x_1 = x_0 + \Delta x = x_0 - \frac{f(x_0)}{f'(x_0)} \tag{4.28}$$

從圖4-12可以知道，牛頓-拉普森法相當於以點(x_0, y_0)為基準，畫出一條切線後，求出此切線與x軸的交點x_1。

在配色的應用上，假設方程式(4.26)中初期值為c_0, m_0, y_0，此時對應的三刺激值為X_0, Y_0, Z_0。現在，當c_0, m_0, y_0加上些微變化量$\Delta c, \Delta m, \Delta y$時，則三刺激值會產生$\Delta X, \Delta Y, \Delta Z$變化量，與方程式(4-27)同樣原理，例如，對$X$來說，可以得到以下關係。

$$X_0 + \Delta X = f_X(c_0+\Delta c, m_0+\Delta m, y_0+\Delta y) \tag{4.29}$$

$$= f_X(c_0, m_0, y_0) + \Delta c \cdot \frac{\partial f_X}{\partial c} + \Delta m \cdot \frac{\partial f_X}{\partial m} + \Delta y \cdot \frac{\partial f_X}{\partial y}$$

$$= X_0 + \Delta c \cdot \frac{\partial f_X}{\partial c} + \Delta m \cdot \frac{\partial f_X}{\partial m} + \Delta y \cdot \frac{\partial f_X}{\partial y}$$

這裡，例如說，$\partial f_x / \partial c$表示函數$f_x$中對於$c$之偏微分係數。

整理方程式(4.29)後，可以得到以下的方程式

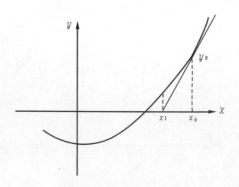

圖4-12　牛頓-拉普森法的原理

$$\Delta X = \Delta c \cdot \frac{\partial X}{\partial c} + \Delta m \cdot \frac{\partial X}{\partial m} + \Delta y \cdot \frac{\partial X}{\partial y} \qquad (4.30)$$

同理對 $\Delta Y, \Delta Z$ 來說，成為

$$\Delta Y = \Delta c \cdot \frac{\partial Y}{\partial c} + \Delta m \cdot \frac{\partial Y}{\partial m} + \Delta y \cdot \frac{\partial Y}{\partial y} \qquad (4.31)$$

$$\Delta Z = \Delta c \cdot \frac{\partial Z}{\partial c} + \Delta m \cdot \frac{\partial Z}{\partial m} + \Delta y \cdot \frac{\partial Z}{\partial y}$$

如以矩陣來表示方程式 (4.30) 與 (4.31)，可以整理得到方程式 (4.32)

$$\begin{bmatrix} \Delta X \\ \Delta Y \\ \Delta Z \end{bmatrix} = \begin{bmatrix} \partial X/\partial c & \partial X/\partial m & \partial X/\partial y \\ \partial Y/\partial c & \partial Y/\partial m & \partial Y/\partial y \\ \partial Z/\partial c & \partial Z/\partial m & \partial Z/\partial y \end{bmatrix} \begin{bmatrix} \Delta c \\ \Delta m \\ \Delta y \end{bmatrix} \qquad (4.32)$$

在等號兩邊乘上右邊第一項矩陣的逆矩陣後，可以整理得到方程式 (4.33)

$$\begin{bmatrix} \Delta c \\ \Delta m \\ \Delta y \end{bmatrix} = \begin{bmatrix} \partial X/\partial c & \partial X/\partial m & \partial X/\partial y \\ \partial Y/\partial c & \partial Y/\partial m & \partial Y/\partial y \\ \partial Z/\partial c & \partial Z/\partial m & \partial Z/\partial y \end{bmatrix}^{-1} \begin{bmatrix} \Delta X \\ \Delta Y \\ \Delta Z \end{bmatrix} \qquad (4.33)$$

因此，如初始值 c_0, m_0, y_0 採用以下公式來修正，可以獲得較為精確的近似值。

$$c_1 = c_0 + \Delta c \qquad (4.34)$$
$$m_1 = m_0 + \Delta m$$
$$y_1 = y_0 + \Delta y$$

　　圖 4-13 表示以電腦進行牛頓‧拉普森法計算的流程圖。現在，試以此計算法對彩色濾光片進行配色運算，結果顯示如圖 4-14 所示般，呈現對目的色有效率的接近結果。

　　另外，對於彩色相紙(反射型)也可以利用同樣的配色方式進行計算，如圖 4-15 所示，兩者的色差(ΔE)皆迅速地減少而達到收斂。為

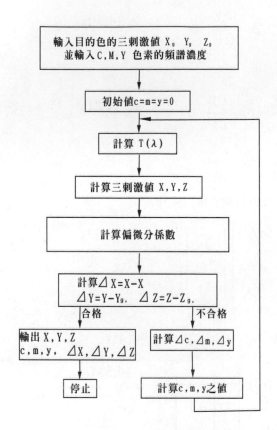

圖 4-14 利用牛頓 - 拉普森法往目的色(u=0.25, v=0.25)
接近效率(彩色底片)。數字代表計算重複次數(Ohta, 1971c)

圖 4-13 利用牛頓 - 拉普森法進行配色的流程圖
(Ohta,1971)

圖 4-15 利用牛頓 - 拉普森法色差△ E 減少
程度(Ohta, 1971c)

了能夠均等評估色差,在實際的配色應用中多採用 2-6 節說明的均等
色彩空間 (**參考** 4(4-7))。

4-8 頻譜配色演算法

頻譜配色的目的是為了要使混色得到的顏色與目的色的頻譜特性
達成一致。因此,和 4-7 節所述的僅要求三刺激值一致的條件等色配
色作比較,因為條件相當嚴格,所以很難實現。頻譜配色的演算法主
要是依據使頻譜特性值差的平方和為最小之最小平方法,另外,依使

用目的的不同，也有採用使頻譜特性差值的最大值爲最小之**最大值極小法** (minimax method) (**參考** 5(4-8))。另外，如參考 2 ， 3(4-7)所示，當使用的原色數目較少時，也可以以夾擊法或單純法來處理。

在此介紹依據最小平方法進行頻譜配色的原理。爲了簡化起見，這裡假設在朗伯 - 比爾定律成立的條件下，以濃度單位進行計算。試以 m 種的成分色素進行混色，當它們的個別頻譜濃度爲 $d_j(\lambda)$，混合量爲 c_j (j=1,2,…,m)時，所得混合物的頻譜濃度 $\hat{D}(\lambda)$ 成爲

$$\hat{D}(\lambda) = \sum_{j=1}^{m} c_j \cdot d_j(\lambda)$$

(4.35)

假設目的色的頻譜濃度爲 $D(\lambda)$，於是，$D(\lambda)$ 和 $\hat{D}(\lambda)$ 的差值的平方和 S 可以用下列方程式表示。

$$S = \int \left\{ D(\lambda) - \hat{D}(\lambda) \right\}^2 d\lambda$$

(4.36)

這裡，積分(∫)代表在計算的波長範圍內實行。

頻譜配色的意義相當於方程式(4.36)中的 S 爲最小，這時，可以視爲 $\partial S / \partial c_1 = \partial S / \partial c_2 = ... = \partial S / \partial c_m = 0$ 。例如，利用方程式(4.35)，可以將 $\partial S / \partial c_1$ 具體寫做

$$\frac{\partial S}{\partial c_1} = \frac{\partial \int \left\{ D(\lambda) - \hat{D}(\lambda) \right\}^2 d}{\partial c_1}$$
$$= -2 \int d_1(\lambda) \left\{ D(\lambda) - \hat{D}(\lambda) \right\} d\lambda$$

(4.37)

所以

$$\int d_1(\lambda) \cdot D(\lambda) d\lambda = \int d_1(\lambda) \hat{D}(\lambda) d\lambda$$

(4.38)

以下，同理可得

$$\int d_2(\lambda) \cdot D(\lambda) \ d\lambda = \int d_2(\lambda) \cdot \hat{D}(\lambda) \ d\lambda$$

$$\int d_3(\lambda) \cdot D(\lambda) \ d\lambda = \int d_3(\lambda) \cdot \hat{D}(\lambda) \ d\lambda$$

$$\cdots\cdots\cdots\cdots\cdots\cdots\cdots\cdots\cdots\cdots\cdots\cdots\cdots$$

$$\int d_m(\lambda) \cdot D(\lambda) \ d\lambda = \int d_m(\lambda) \cdot \hat{D}(\lambda) \ d\lambda \quad (4.39)$$

現在，試以離散值來代替成分色素或目的色的濃度分布，例如，如以D_1, D_2, \cdots, D_n的n點離散值來代替$D(\lambda)$，則方程式(4.38)的積分可以用乘法的累積計算來代替，表示成為以下的方程式。

$$\begin{aligned}
\sum_{i=1}^{n} d_{1i} \cdot D_i \Delta\lambda &= \sum_{i=1}^{n} d_{1i} \cdot \hat{D}_i \Delta\lambda \\
&= \sum_{i=1}^{n} d_{1i} \left[\sum_{j=1}^{m} c_j \cdot d_{ji} \right] \Delta\lambda \\
&= \sum_{j=1}^{m} c_j \left[\sum_{i=1}^{n} d_{li} \cdot d_{ji} \right] \Delta\lambda
\end{aligned} \quad (4.40)$$

這裡，$\Delta\lambda$ 代表乘法累積計算時的波長寬幅。為了簡化起見，我們試將以下的矩陣(c),(D),(A) 導入式中。

$$(c) = (c_1 \quad c_2 \cdots \quad c_m)$$
$$(D) = (D_1 \quad D_2 \cdots \quad D_n)$$
$$(A) = \begin{bmatrix}
d_{11} & d_{12} & \cdots & d_{1n} \\
d_{21} & d_{22} & \cdots & d_{2n} \\
\cdots & \cdots & \cdots & \cdots \\
d_{m1} & d_{m2} & \cdots & d_{mn}
\end{bmatrix} \quad (4.41)$$

於是，參考方程式(4.38),(4.39)及方程式(4.40)，可以整理成為

$$(D) \cdot {}^t(A) = (c) \cdot (A) \cdot {}^t(A) \quad (4.42)$$

這裡，${}^t(A)$ 代表矩陣(A)的轉置矩陣。因此，頻譜配色中所需要的成分色素混合量 $c_j(j=1,2,\cdots,m)$可以從方程式(4.42)利用以下關係求出。

$$(c) = (D) \cdot {}^t(A) \cdot \left\{ (A) \cdot {}^t(A) \right\}^{-1} \quad (4.43)$$

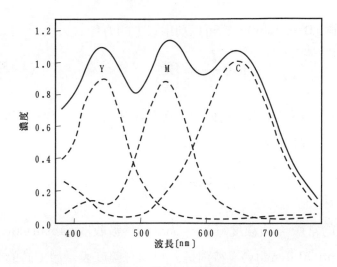

圖 4-16　彩色底片的頻譜配色

　　在朗伯-比爾定律下，這裡實際列舉利用這種方式對彩色濾光片進行頻譜配色的一個實例。**圖** 4-16 的實線表示目的色的頻譜濃度 D (λ)。利用方程式(4.43)對圖4-5所示的顏色進行頻譜配色，結果可以得到三種色素的混合量 c, m, y 分別為 $c=1.0211$, $m=0.8860$, $y=0.9133$。**圖** 4-16 的虛線表示對應這些色素量的三種色素頻譜濃度。在圖 4-16 中，因為是以 $S=0$ 達成頻譜配色，所以 $D(\lambda)$ 和 $\hat{D}(\lambda)$ 是完全一致的。

參考 1 (4-5)　朗伯－比爾定律

　　入射光的強度 I_0 與穿透光的強度 I 的比例 (光衰減) 之對數，與吸收媒體的厚度 d 成比例，這種關係稱為**朗伯定律** (Lambert Law)。它可以利用以下的方程式來表示。

$$\log \frac{I_0}{I} = \alpha d \tag{4.44}$$

　　這裡的常數 α 稱為吸收係數 (absorption coefficient)。另外，光衰減的對數與被包含在吸收媒體的吸收物質濃度 c 成比例，這種關係稱

為比爾定律 (Beer Law)。它可以利用以下的方程式來表示。

$$\log \frac{I_0}{I} = \beta c \qquad (4.45)$$

這裡的 β 為一常數。將朗伯定律與比爾定律合併稱為**朗伯-比爾定律**。它可以利用以下的公式來表示。

$$\log \frac{I_0}{I} = kcd \qquad (4.46)$$

這裡的常數 k 與濃度無關，kcd 稱為**吸收度** (absorbance)或**光學濃度** (optical density)。特別是 c 以摩耳濃度表示濃度時的 k 稱為**摩耳吸收係數** (molar absorption coefficient)，這對某一物質進行頻譜定量分析時是需要的。

參考 2 (4-7)　夾擊法配色

如圖4-17所示，例如在利用**夾擊法** (regula falis method) 求取方程式 $y=f(x)$ 中 $f(x)=0$ 的根時，我們讓 x 按照 $x=0,1,2,\cdots$ 的順序變化後，求取 $f(a) < 0 < f(b)$ 的點 a,b $(a<b)$。接著，設定 $c=(a+b)/2$，並檢查 $f(c)$ 的符號。如果 $f(c)<0$，則設定 $d=(b+c)/2$，如果 $f(c)>0$，則設定　$d=(a+c)/2$。即我們可以依據正負號的判斷，來決定新的數值。這個流程將一直重覆進行到達成所需要的精度為止。

在依據夾擊法進行配色時，如果將方程式(4.26) 作變形後，假設目的函數 φ 為

$$\varphi = \left[X - f_X(c,m,y)\right]^2 + \left[Y - f_Y(c,m,y)\right]^2 + \left[Z - f_Z(c,m,y)\right]^2$$

$$(4.47)$$

圖4-17　夾擊法原理

圖4-18　利用夾擊法往目的色(u=0.25, v=0.25)接近
(彩色底片)。數字代表計算重複次數(Ohta, 1971c)

因此，當 $\varphi=0$ 的時候，可以求得 c, m, y 值。例如，在 XYZ 表色系統、4800K 黑體放射的條件下，採用持有如圖4-5般的C,M,Y彩色濾光片，假設目的色為 $u=0.25, v=0.25, Y=10$，利用夾擊法將達成如圖 4-18 所示般的收斂結果。但是如果初始點設在 $c=m=y=0$，顯示出收斂速度並不怎麼有效率。夾擊法的在程式設計上比較容易，對於複雜函數 f 的情況或是函數不明的場合，仍不失為一種有效的方法。

參考 3 (4-7)　單純法配色

單純法(simplex method)是在稱為simplex的圖形頂點上加入變數後，藉著改變 simplex 大小和形狀使函數達成最佳化的方法 (Kowalik & Osborne，1968)。Simplex 的圖形定義為n次元空間中的(n+1)個點集合，當 n=2 時為三角形、n=3 時為四面體。當 simplex 的頂點以向量 x_i 表示時，依照下列關係可以決定出新的向量。

① $x_h = \max\{f(x_i)\}, \quad i = 1,2,\cdots,n+1$

② $x_s = \max\{f(x_i)\}, \quad i \neq h$

③ $x_l = \min\{f(x_i)\}, \quad i = 1,2,\cdots,n+1$ (4.48)

④ $x_0 = \sum \dfrac{x_i}{n+1} \quad , i \neq h, i = 1,2,\cdots,n+1$

接著，利用上述的方法決定以下的三種操作。

① 鏡像 $x_r = (1 + \alpha)x_0 - \alpha\,x_h$

② 擴張 $x_e = \beta\,x_r + (1 - \beta)x_0$ (4.49)

③ 收縮 $x_c = \gamma\,x_h + (1 - \gamma)x_0$

這裡，$\alpha\,(>0)$、$\beta\,(>1)$、$\gamma\,(1>\gamma>0)$ 表示係數，例如使用像是 $\alpha = 1, \beta = 2, \gamma = 1/2$ 等的數值。圖 4-19 表示在二次元中進行的這些操作。

這種方法的原理是基於如果選擇在 simplex 頂點的函數值為最大時，那麼它的鏡像函數值應該會變小。如果這個想法正確無誤的話，利用相

① 鏡 像 ② 擴 張

③ 收 縮 圖 4-19 單純法的變形操作(在 2 次元的場合)

同的重覆樣過程，將可以求得函數的最小值。圖4-20即表示單純法的流程圖。

　　單純法在配色上的應用，雖然收斂速度較牛頓-拉普森法來得慢，但卻比夾擊法快上7倍。另外，夾擊法或單純法因為函數不需要微分運算，所以在程式設計上較為容易。若依照方程式(4-50)對變數(色素量)c_1, c_2, c_3進行以下的變數變換，當導入變數c_i'時，則在$c_i' \geq 0$的條件下，可以得到實行可能解。

$$
\begin{aligned}
C_i' &= |c_i| \\
C_i' &= c_i^2 \qquad (i=1,2,3) \\
C_i' &= \exp(c_i)
\end{aligned}
\qquad (4.50)
$$

　　當實際目的色位於色再現域之外側時，如果沒有對色素量c_i加上限制條件，利用單純法進行配色可能會得到$c_i < 0$的不能實行解。因此，經過方程式(4.50)變換成c_i'後，再進行配色，就可以得到$c_i' = 0$時之實行可能解。當然，如果與目的色之間的色差值過大，則以目的色與色再現域之間的最短距離來處理。

參考4（4-7）　均等色彩空間中的配色

　　在XYZ表色系統中是無法進行均等性的色差評估，所以在配色時多採用在均等色彩空間中進行作業。例如在L*a*b*均等色彩空間中，可以利用 $\partial L^*/\partial_c, \partial L^*/\partial_m, \dots, \partial b^*/\partial_y$ 來取代方程式(4.32)中的矩陣元素 $\partial x/\partial_c, \partial x/\partial_m, \dots, \partial z/\partial_y$。這些偏微分係數可以從方程式(2.12)裡，利用下列方程式求得。

$$\frac{\partial L^*}{\partial e} = \frac{116}{3} \cdot \left(\frac{Y}{Y_n}\right)^{-\frac{2}{3}} \cdot \frac{1}{Y_n} \cdot \frac{\partial Y}{\partial e}$$

$$\frac{\partial a^*}{\partial e} = \frac{500}{3} \left\{ \left(\frac{X}{X_n}\right)^{-\frac{2}{3}} \cdot \frac{1}{X_n} \cdot \frac{\partial X}{\partial e} = \left(\frac{Y}{Y_n}\right)^{-\frac{2}{3}} \cdot \frac{1}{Y_n} \cdot \frac{\partial Y}{\partial e} \right\}$$

$$\frac{\partial b^*}{\partial e} = \frac{200}{3} \left\{ \left(\frac{Y}{Y_n}\right)^{-\frac{2}{3}} \cdot \frac{1}{Y_n} \cdot \frac{\partial Y}{\partial e} = \left(\frac{Z}{Z_n}\right)^{-\frac{2}{3}} \cdot \frac{1}{Z_n} \cdot \frac{\partial Z}{\partial e} \right\} \quad (4.51)$$

偏微分係數 $\partial x/\partial e$, $\partial x/\partial m$, ..., $\partial z/\partial y$ 和方程式(4.26)的函數 f_x, f_y, f_z 有關。例如，在方程式(4.22)中，當 $k=1$ 時，則 X 可以寫成以下的方程式。

$$X \equiv f_X(e, m, y) \equiv \int_{vis} T(\lambda) \cdot P(\lambda) \cdot \overline{x}(\lambda) \ d\lambda \quad (4.52)$$

因此，拿 $\partial X/\partial e$ 來說，它可以寫成以下的方程式。

$$\frac{\partial X}{\partial e} \equiv \int_{vis} \frac{\partial T(\lambda)}{\partial e} \cdot P(\lambda) \cdot \overline{x}(\lambda) \ d\lambda \quad (4.53)$$

假設彩色濾光片依據朗伯-比爾定律的進行色彩再現，因為頻譜穿透率 $T(\lambda)$ 可以用 C,M,Y 的分光濃度 $D_C(\lambda), D_M(\lambda), D_Y(\lambda)$ 表示成為

$$\log\{T(\lambda)\} = -\{e \cdot D_C(\lambda) + m \cdot D_M(\lambda) + y \cdot D_Y(\lambda)\} \quad (4.54)$$

所以，

$$\frac{\partial T(\lambda)}{\partial C} = -(\ln 10) \cdot D_C(\lambda) \cdot T(\lambda) \quad (4.55)$$

這裡，ln 表示以 e 為基底的對數，ln10=2.3026。

接著，將方程式 (4.55) 代入方程式(4.53)中，可以得到

$$\frac{\partial X}{\partial e} \equiv_{=(\ln 10)} \int_{vis} D_C(\lambda) \cdot T(\lambda) P(\lambda) \overline{x}(\lambda) \ d\lambda \quad (4.56)$$

以下依照同樣原理，可以得到公式(4.57)的結果。

$$\frac{\partial X}{\partial m} =_{(\text{附 10})} \int_{vis} D_M(\lambda) \cdot T(\lambda) \cdot P(\lambda) \cdot \bar{x}(\lambda) \; d\lambda$$

$$\cdots\cdots\cdots\cdots\cdots\cdots\cdots\cdots\cdots\cdots\cdots\cdots$$

$$\frac{\partial Z}{\partial y} =_{(\text{附 10})} \int_{vis} D_Y(\lambda) \cdot T(\lambda) \cdot P(\lambda) \cdot \bar{z}(\lambda) \; d\lambda \tag{4.57}$$

參考5(4=8)　最夫值極小法頻譜配色

在4=8節中的最小平方法是將 $D(\lambda)$ 和 $\hat{D}(\lambda)$ 的差值平方和定義為最小時決定 ε_j。而最夫值極小法 (minimax) 的作法是將兩者差值的最夫值 Δ_{max} 定義為最小 ε_j。其中；Δ_{max} 必須滿足下列條件。

$$\left| D(\lambda) = \hat{D}(\lambda) \right| \leq \Delta_{max} \tag{4.58}$$

方程式(4-58)和方程式(4-59)全為等價；

$$= \Delta_{max} \leq D(\lambda) = \hat{D}(\lambda) \leq \Delta_{max} \tag{4.59}$$

依照方程式(4-35)；可以將　　重寫為

$$= \Delta_{max} \leq D(\lambda) = \sum_{j=1}^{m} \varepsilon_j \cdot d_j(\lambda) \leq \Delta_{max} \tag{4.60}$$

因此；最夫值極小法是在滿足不等式(4-60)不等式的條件下；使 Δ_{max} 為最小來求取 ε_j。將最夫值(maximum) Δ_{max} 當作最小 (minimize) 的方法稱為最夫值極小法。方程式(4-60)是未知數 ε_j 的一次(線性)函數；另外；如果把極小值化的 Δ_{max} 當作目的函數；它可視為線性函數的型態。因此；這個問題可以用線性規畫法來解決。如果還有其他的線性限制條件；例如

$$0 \leq \varepsilon_j ; \; (j=1,2,\cdots,m) \tag{4.61}$$

也可以簡單導入計算之中。

圖4-21　利用最小平方法(虛線)和單純法(實線)的頻譜配色(Ohta, 1972a)

　　圖4-21表示採用持有圖4-5中C,M,Y之彩色濾光片進行頻譜配色的結果。圖中實線表示目的色的 $D(\lambda)$。以最小平方法對此色進行頻譜配色後，會得到 $c=0.9, m=-0.1, y=0.6$ 的負值色素量而不能夠實行。另一方面，以最大值極小法計算時，因為加上方程式(4.61)的限制條件，所以可以得到 $c=0.8176, m=0.0, y=0.5134$ 的實行可能解；此時的 $\Delta_{max}=0.078$。點線表示以最大值極小法求到的　　　。

　　在利用最小平方法時，如果預先除去 $m=-0.1$ 負值色素量，就可以得到 $c=0.8777, y=0.5704$ 的實行可能解。而使用最大值極小法則可以立即得到實行可能解。虛線表示以最小平方法預先除去 M 後求得的的結果；此時 $\Delta_{max}=0.090$；當然以這種方式計算的結果較利用最大值極小法所求得的值來得更大。

　　最大值極小法的特長是當頻譜配色採用的色素數目變多時，將使計算結果更為明確。例如，假定在朗伯-比爾定律下，進行依據圖4-22所示12種色素的頻譜配色。目的色定為 $Y=50$ 的灰色；圖4-23表示依據最大值極小法的計算結果。最小平方法對於數種素會給予負值計算量，因此無法得到實行可能解。

圖 4-22　用於頻譜配色的 12 種色素的頻譜濃度(Ohta, 1972f)

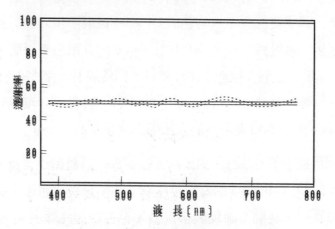

圖 4-23　當 Y＝50 時灰色的頻譜配色(Ohta, 1972f)

　　當然，也可考慮預先除去負值量的色素，但這並不保證得到的結果可以實行，再者，亦不能說是最好的方法。需要將全部計算作 組合分析，其計算總數 N 為

$$\equiv \sum_{i=1}^{12} {}_{12}C_i = 2^{12} - 1 \equiv 4095 \tag{4.62}$$

　　可以說並不太實際。而根據最大值極小法則可以立即有效率地得到實行可能解。

第五章

色彩再現原理

　　色彩再現是指在彩色印刷、照相、電視等媒體上複製出原有的色彩。現代的色彩再現是根據前述(第1章)的三原色原理，利用加法混色或減法混色再現色彩。在此，除了將介紹色彩再現的原理外，並說明支配色彩再現性質的因素與目前持續的進展。

5-1　色彩再現的目標

色彩再現(color reproduction)是指按據配色原理，對被攝物體或彩色原稿等的原物(original)製作複製影像。如同前述(4-7節）所示，因為配色分為頻譜配色和條件等色配色兩種，所以色彩再現也有這兩種可能性。頻譜配色因為要求原物和再現色的頻譜特性達成一致，正確來說，是在任意的條件下皆能保證等色的「色彩再現」。另一方面，條件等色配色必須在特定的條件下追求「色外貌」的一致，若特定條件發生改變，則不一定保證能維持等色，此種色彩再現的正確性可以說是狹義的說法。

但是，除非在特殊的狀況下，頻譜配色是很難實現的，彩色印刷、照相、電視等的配色全是屬於條件等色配色。如同前述（4-7節）所示，條件等色配色是要求達成三刺激值 X,Y,Z 的一致。由方程式(2.5)，(2.6)可以了解，如同對於完全擴散反射面正規化成為 $Y \equiv 100$ 一樣，三刺激值並不包含明暗度(brightness)的絕對值，所以在意義上的表達並不完整。因此，色彩再現的目標也必須將明暗度的絕對值納入考慮。

表 5-1　色彩再現目標的分類

分類	條件	目標
頻譜的色彩再現	＝	$R_1(\lambda) \equiv R_2(\lambda)$
色度的色彩再現	$P_1(\lambda) \equiv P_2(\lambda)$	$(X_2,Y_2,Z_2) \equiv (X_1,Y_1,Z_1)$
正確的色彩再現	$P_1(\lambda) \equiv P_2(\lambda)$	$(X_2,Y_2,Z_2,L_2) \equiv (X_1,Y_1,Z_1,L_1)$
等價的色彩再現	$P_1(\lambda) \neq P_2(\lambda), L_1 \neq L_2$	$(X_2,Y_2,Z_2,L_2) \approx (X_1,Y_1,Z_1,L_1)$
對應的色彩再現	$P_1(\lambda) \neq P_2(\lambda), L_1 \neq L_2$	$(X_2,Y_2,Z_2,L_2) \approx (X_1,Y_1,Z_1,L_1)$
喜好的色彩再現	＝	$(X_2,Y_2,Z_2,L_2) \equiv (X_P,Y_P,Z_P,L_P)$

註1：記號(≈)表示色外貌的一致。
註2：(X_P,Y_P,Z_P,L_P) 表示喜好色的三刺激值與輝度。

如表5-1所示，在考慮各種條件後，亨特將色彩再現分類為六大類(Hunt；1970)。在此，$R(\lambda)$為頻譜反射(透射)率；$P(\lambda)$為照明光的頻譜分布；L為輝度(luminance)；註腳1,2為區別原物和再現色之用。另外，記號(≈)表示色外貌一致。按照亨特的定義，色彩再現可以分類如下。

(1)**頻譜的色彩再現** (spectral color reproduction) 如前述所示，在一般的狀況下，$R_1(\lambda)＝R_2(\lambda)$是無法實現的。但作為特殊的實例有李普曼(Lippmann)彩色照相，它是採用極為細小的(≈0.05μm)鹵化銀(AgX)粒子，在照相乳劑中利用入射光與反射光的干涉原理來得到黑白影像。但由於裝置過於複雜及再現影像不穩定，難以實用化。

(2)**色度的色彩再現** (colorimetric color reproduction) 當照明光為$R_1(\lambda)＝R_2(\lambda)$時，為了達成原物和再現色的三刺激值一致之情形，可以依據條件等色的配色原理來達成配色之色彩再現形態。因為三刺激值Y是根據原物和再現色的白色為基準作正規化，所以即使$L_1 \neq L_2$也是可以成立的，色度的色彩再現亦簡稱為色度再現。

(3)**正確的色彩再現** (exact color reproduction) 當照明光為$R_1(\lambda)＝R_2(\lambda)$時，為達成原物和再現色的三刺激值一致，且$L_1 \equiv L_2$的色彩再現。

(4)**等價的色彩再現** (equivalent color reproduction) 當照明光為$P_1(\lambda) \neq P_2(\lambda)$時，雖然原物和再現色的三刺激值不一致，但所呈現的色外貌一致之色彩再現形態。輝度雖然不需要嚴密的一致，但大致上的接近仍是需要的。

(5)**對應的色彩再現** (corresponding color reproduction) 當照明光$P_1(\lambda) \neq P_2(\lambda)$且$L_1 \neq L_2$時，原物和再現色的三刺激值

雖不能達成一致，但所呈現的色外貌呈現一致。這種形態例如像是在明亮的日光下拍攝原物，然後在暗室裡投影觀察再現色的情況。這時候是藉著修正彩色照相申特性曲線斜率來達成色外貌的一致。

(6)**喜好的色彩再現** (preferred color reproduction) 這種再現形態為追求為人熟悉的幾種原物(膚色、藍天、綠葉色等)之喜好色。雖然色外貌不能達成一致，但在預期上具有提升全體畫質的效果。

除了以上幾種色彩再現之外，另外也有以測量等為目標來改變原物的色彩形態，來產生人為意圖上事先預期的再現色。例如，在黑白影像申，因應光學濃度的階調效果使色彩變化的**虛擬色**(pseudo color)照相，或是發色結果與曝光強度無關的變化效果之**偽色**(false color)照相等，在此省略其相關說明。

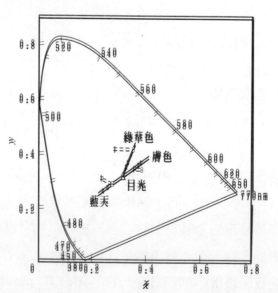

圖 5-1 太陽光(標準光 C)照射下的原色(○)；記憶色(X)；喜好色(●：2 次實驗)(Bartleson & Bray, 1962)

圖 5-2 太陽光下的彩色相紙(□)和鎢絲燈下的彩色底片(■)之喜好色(Hunt, 1974)

在實際的彩色照相中,照明光多為 $P_1(\lambda) \neq P_2(\lambda)$ 且 $L_1 \neq L_2$ 的情況,所以大致上屬於對應的色彩再現,除此之外,也有被視為近似於喜好的色彩再現。在許多的研究報告中,提到喜好的色彩再現在實際應用上的重要性。例如,巴特勒遜(Bartleson)等人在目光和白熾燈泡下,設計實驗獲取彩色照相中之喜好色,其結果顯示於圖 5-1 (Bartleson 與 Bray,1962)。由圖中,可以看出喜好色的位置與原物色或**記憶色**(memory color)有所不同 (**備註**)。

除了前述的巴特勒遜研究過喜好色,另外還有對於如喜好膚色的研究(MacAdam,1951);或是對膚色(臉和手)、茶、奶油、炸馬鈴薯片等喜好色(Sanders,1959)之研究。關於彩色相紙與彩色底片上喜好色的設計,其結果顯示如圖 5-2 所示(Hunt,1974)。再現色也受各個廠商設計思想而有所不同;可以說色彩再現逐漸進展到**色彩表現** (color representation) 的方向。

備註 **記憶色** 是指與特定事物有關而會被喚起記憶的色彩;從許多的經驗中,藉由事物色彩特徵的強調,而將腦中儲存的記憶喚起。一般來說,記憶色與原物色比較,具有亮的顏色彩更亮,暗的顏色更暗,清晰的顏色更為鮮明地被記憶的傾向。

5-2 加法混色的色彩再現

色彩再現雖然有許多種目標；但大致如 5-1 節所述，多數屬於對應的色彩再現。因為對應的色彩再現是針對測色再現的結果，調節其輝度；因此較容易預測得知，所以，對於測色再現的理解成為色彩再現理論的基礎。再者，因為測色再現容易進行理論上的分析；所以，以下我們將根據測色再現—對色彩再現的理論作說明。色彩再現是由混色所形成，混色有加法混色和減法混色兩種類型；所以色彩再現理論也必須區分這兩者的不同。這裡，首先介紹依據加法混色原理的色彩再現。

圖 5-3 顯示彩色印刷、照相、電視等的色彩再現系統；它可以分解為影像輸入系統(彩色掃描器、彩色底片、電視攝影機等)；色彩訊號處理系統和影像輸出系統(彩色印刷、彩色相紙、電視等)。

影像輸入系統是利用紅色(R)；綠色(G)；青色(B)的三個頻道來表現原色應答；當各個頻道的頻譜感度為 $S_R(\lambda)$；$S_G(\lambda)$；$S_B(\lambda)$；應答量為 R_1；G_1；B_1 時；則有以下的關係存在。

圖 5-3 色彩再現系統

$$R_1 \equiv \int_S H(\lambda) \cdot S_R(\lambda) d\lambda$$

$$G_1 \equiv \int_S H(\lambda) \cdot S_G(\lambda) d\lambda \tag{5.1}$$

$$B_1 \equiv \int_S H(\lambda) \cdot S_B(\lambda) d\lambda$$

這裡；積分（\int_S）代表頻譜感度是在正值領域內取得；$H(\lambda)$為照明光的頻譜分布$P(\lambda)$與原物的頻譜反射(穿透)率的乘積。還有；頻譜感度是利用以下公式作正規化。

$$\int_S P(\lambda) \cdot S_R(\lambda) d\lambda \equiv \int_S P(\lambda) \cdot S_G(\lambda) d\lambda$$

$$\equiv \int_S P(\lambda) \cdot S_B(\lambda) d\lambda \tag{5.2}$$

$$\equiv 1$$

另一方面；由方程式(2.5)得到原物的三刺激值(X_1, Y_1, Z_1)可以表示如下：

$$X_1 \equiv \int_{vis} H(\lambda) \cdot \bar{\bar{x}}(\lambda) d\lambda$$

$$Y_1 \equiv \int_{vis} H(\lambda) \cdot \bar{\bar{y}}(\lambda) d\lambda \tag{5.3}$$

$$Z_1 \equiv \int_{vis} H(\lambda) \cdot \bar{\bar{z}}(\lambda) d\lambda$$

這裡；照明光的頻譜分布$P(\lambda)$是利用以下的方程式作正規化。

$$\int_{vis} P(\lambda) \cdot \bar{\bar{y}}(\lambda) d\lambda \equiv 1 \tag{5.4}$$

接著考慮影像輸出系統的輸入。加法混色的使用在於找出3原色混合量；若將加法混色之 R, G, B 原色三刺激值當作(X_R, Y_R, Z_R)，(X_G, Y_G, Z_G)，(X_B, Y_B, Z_B)；混合量當作R_2, G_2, B_2；由混色得到的三刺激值(X_2, Y_2, Z_2)可以由方程式(4.11)求得。

$$\begin{bmatrix} X_2 \\ Y_2 \\ Z_2 \end{bmatrix} = \begin{bmatrix} X_R & X_G & X_B \\ Y_R & Y_G & Y_B \\ Z_R & Z_G & Z_B \end{bmatrix} \begin{bmatrix} R_2 \\ G_2 \\ B_2 \end{bmatrix} \tag{5.5}$$

因爲測色再現爲要求 $X_1=X_2, Y_1=Y_2, Z_1=Z_2$， 所以從方程式(5.3),(5.5)中可以得到以下關係 [8]

$$\begin{bmatrix} \int_{vis} H(\lambda) \cdot \bar{x}(\lambda) d\lambda \\ \int_{vis} H(\lambda) \cdot \bar{y}(\lambda) d\lambda \\ \int_{vis} H(\lambda) \cdot \bar{z}(\lambda) d\lambda \end{bmatrix} = \begin{bmatrix} X_R & X_G & X_B \\ Y_R & Y_G & Y_B \\ Z_R & Z_G & Z_B \end{bmatrix} \begin{bmatrix} R_2 \\ G_2 \\ B_2 \end{bmatrix} \tag{5.6}$$

如果三個頻道的應答量與加法混色三原色的混合量相等，則有 $R_1=R_2$， $G_1=G_2$， $B_1=B_2$，所以從方程式(5.1),(5.6)中可以得到方程式(5.7) [8]

$$\begin{bmatrix} \int_{vis} H(\lambda) \cdot S_R(\lambda) \cdot d\lambda \\ \int_{vis} H(\lambda) \cdot S_G(\lambda) \cdot d\lambda \\ \int_{vis} H(\lambda) \cdot S_B(\lambda) \cdot d\lambda \end{bmatrix} = \begin{bmatrix} X_R & X_G & X_B \\ Y_R & Y_G & Y_B \\ Z_R & Z_G & Z_B \end{bmatrix}^{-1} \times \begin{bmatrix} \int_s H(\lambda) \cdot \bar{x}(\lambda) d\lambda \\ \int_s H(\lambda) \cdot \bar{y}(\lambda) d\lambda \\ \int_s H(\lambda) \cdot \bar{z}(\lambda) d\lambda \end{bmatrix} \tag{5.7}$$

將方程式(5.7)中等號右邊第 1 項矩陣(三刺激值矩陣的反矩陣)當作(g_{ij})，則可寫成方程式(5.8) [8]

$$\begin{bmatrix} \int_s H(\lambda) \cdot S_R(\lambda) \cdot d\lambda \\ \int_s H(\lambda) \cdot S_G(\lambda) \cdot d\lambda \\ \int_s H(\lambda) \cdot S_B(\lambda) \cdot d\lambda \end{bmatrix} = \begin{bmatrix} g_{11} & g_{12} & g_{13} \\ g_{21} & g_{22} & g_{23} \\ g_{31} & g_{32} & g_{33} \end{bmatrix} \times \begin{bmatrix} \int_{vis} H(\lambda) \cdot \bar{x}(\lambda) d\lambda \\ \int_{vis} H(\lambda) \cdot \bar{y}(\lambda) d\lambda \\ \int_{vis} H(\lambda) \cdot \bar{z}(\lambda) d\lambda \end{bmatrix} \tag{5.8}$$

然後，就可以得到以下的公式(5.9)。

$$\int_s H(\lambda) \cdot S(\lambda)d\lambda \equiv g_{11} \int_{vis} H(\lambda) \cdot \bar{\bar{x}}(\lambda)d\lambda + g_{12} \int_{vis} H(\lambda) \cdot \bar{\bar{y}}(\lambda)d\lambda$$

$$+ g_{13} \int_{vis} H(\lambda) \cdot \bar{\bar{z}}(\lambda)d\lambda \tag{5.9}$$

$$\equiv \int_{vis} H(\lambda) \left\{ g_{11} \cdot \bar{\bar{x}}(\lambda) + g_{12} \cdot \bar{\bar{y}}(\lambda) + g_{13} \cdot \bar{\bar{z}}(\lambda) \right\} d\lambda$$

在方程式(5.9)中，爲了使任意的 $H(\lambda)$ 都能夠成立，則必須滿足以下的條件。

$$S_R(\lambda) \equiv g_{11}\bar{x}(\lambda) + g_{12}\bar{y}(\lambda) + g_{13}\bar{z}(\lambda) \tag{5.10}$$

這裡，積分（ \int_s ）和（ \int_{vis} ）的範圍是相等的。同理而言，對 $S_G(\lambda)$, $S_B(\lambda)$ 來說，也是同樣成立的，所以結果成爲

$$S_G(\lambda) \equiv g_{21}\bar{x}(\lambda) + g_{22}\bar{y}(\lambda) + g_{23}\bar{z}(\lambda)$$
$$S_B(\lambda) \equiv g_{31}\bar{x}(\lambda) + g_{32}\bar{y}(\lambda) + g_{33}\bar{z}(\lambda) \tag{5.11}$$

綜合歸納方程式(5.10),(5.11)，可以用矩陣表示成爲方程式 (5.12)。

$$\begin{bmatrix} S_R(\lambda) \\ S_G(\lambda) \\ S_B(\lambda) \end{bmatrix} \equiv \begin{bmatrix} g_{11} & g_{12} & g_{13} \\ g_{21} & g_{22} & g_{23} \\ g_{31} & g_{32} & g_{33} \end{bmatrix} \begin{bmatrix} \bar{x}(\lambda) \\ \bar{y}(\lambda) \\ \bar{z}(\lambda) \end{bmatrix} \tag{5.12}$$

方程式(5.12)的意義代表「如果是以測色再現爲目的，影像輸入系統的頻譜感度爲配色函數的一次結合」。

以上論點建立在單純的 $R_1=R_2, G_1=G_2, B_1=B_2$ 條件下實行。但即使 (R_1, G_1, B_1) 與 (R_2, G_2, B_2) 之間爲某種比例關係，或者一般爲一次結合，也不影響方程式(5-12)所示的結論(**參考** 1(5-2))。如 6.1 節所示，實際上依據加法混色原理運作的彩色電視，即是採用近似配色函數一次結合的頻譜感度。

　　再者；在下一節（5-3節）所敍述中；減法混色的色彩再現也可以近似歸納成類似加法混色的操作，所以採用減法混色原理的彩色照相；其頻譜感度也是以接近配色函數一次結合為目標。像這樣能夠實現條件等色的配色頻譜感度稱為**配色感度**(color matching sensitivity)。另外；如前述(3-1節)所示；當影像輸入系統中的頻譜感度為配色函數的一次結合時；這種狀況稱為**盧瑟條件**(Luther condition)；所以；配色感度能夠滿足於盧瑟條件。

5-3　　減法混色的色彩再現

　　仿傚5-2節；試對減法混色以相同的理論基礎展開計算。這裡將影像輸出系統當作採用青色(C)；洋紅(M)；黃色(Y) 3色素。為了簡化理論起見；在此假設朗伯-比爾定律成立。一般來說；並非朗伯-比爾定律都能適用於所有的減法混色中；但是；如果輸入再現色的三刺激值(X_2, Y_2, Z_2)能夠尋獲混色量(R_2, G_2, B_2)的前提下；在此介紹的基本理論是可以延伸使用的。

　　現在；假設C;M;Y單位量的頻譜透射率分別為$T_C(\lambda), T_M(\lambda), T_Y(\lambda)$；而以濃度為單位的混合量分別為c;m;y。這裡；因為混合量是以濃度單位來表示；所以；可以使用(c;m;y)的記號來代替(R_2, G_2, B_2)。於是；與方程式(4-21)相同處理；混合物的頻譜透射率可以表示成為方程式(5-13)。

$$T(\lambda) \equiv \{T_C(\lambda)\}^c \cdot \{T_M(\lambda)\}^m \cdot \{T_Y(\lambda)\}^y \tag{5-13}$$

於是；再現色的三刺激值(X_2, Y_2, Z_2)可以寫成方程式(5-14)。

$$X_2 \equiv \int_{vis} T(\lambda) \cdot P(\lambda) \cdot \bar{x}(\lambda) d\lambda$$

$$Y_2 \equiv \int_{vis} T(\lambda) \cdot P(\lambda) \cdot \bar{y}(\lambda) d\lambda$$

$$Z_2 \equiv \int_{vis} T(\lambda) \cdot P(\lambda) \cdot \bar{z}(\lambda) d\lambda$$

$$(5.14)$$

這裡，再次將照明光的頻譜分布 $P(\lambda)$ 作正規化。

$$\int_{vis} P(\lambda) \cdot \bar{y}(\lambda) d\lambda \equiv 1 \qquad (5.15)$$

從方程式(5.13)中可以了解，方程式(5.14)不能像方程式(5.5)一樣繼續分解。因此，方程式（5.6）以下的部分無法進一步進行展開，所以無法求得如方程式（5.13）所示般的頻譜感度。

為了進一步探討，有必要進行近似變形後才能繼續計算。首先，第一個近似是將圖4-5所示的C、M、Y，想像成為如圖5-4所示般持有區塊型吸收的**區塊色素(block dye)**。區塊色素是以波長 λ_2、λ_3 為界線，在可見波長範圍內作3等分分割，並假設C、M、Y分別吸收個別的R、G、B光，也就是分別具吸收在 $\lambda_3 \sim \lambda_4$；$\lambda_2 \sim \lambda_3$；$\lambda_1 \sim \lambda_2$ 波長區域的光線。這裡，可以視為以如圖5-4中的 $\lambda_1 \equiv 400$ nm；$\lambda_2 \equiv 490$ nm；$\lambda_3 \equiv 580$ nm；$\lambda_4 \equiv 700$ nm 為波長界限。

圖5-4 區塊色素的分光濃度

於是，如果將 3 色素混合物的頻譜透射率當作為 $T(\lambda)$，例如，$T(\lambda)$ 在 $\lambda_3 \leq \lambda \leq \lambda_4$ 的範圍時，因為僅與 C 色素量 c 有關，所以可以表示成為 10^{-c}。當 3 色素分別以 c, m, y 混合量混合時，對於波長區域 $\lambda_1 \approx \lambda_4$ 而言，$T(\lambda)$ 可以寫成以下的關係式。

$$T(\lambda) \equiv \begin{cases} 10^{-c} & (\lambda_3 \leq \lambda \leq \lambda_4) \\ 10^{-m} & (\lambda_2 \leq \lambda \leq \lambda_3) \\ 10^{-y} & (\lambda_1 \leq \lambda \leq \lambda_2) \end{cases} \tag{5.16}$$

將方程式 (5.16) 代入方程式 (5.14) 中，例如 X_2 可以寫成方程式 (5.17)。

$$\begin{aligned} X_2 &\equiv \int_{vis} T(\lambda) P(\lambda) \overline{\overline{x}}(\lambda) d\lambda \\ &\equiv 10^{-c} \int_{\lambda 3}^{\lambda 4} P(\lambda) \overline{\overline{x}}(\lambda) d\lambda + 10^{-m} \int_{\lambda 2}^{\lambda 3} P(\lambda) \overline{\overline{x}}(\lambda) d\lambda \\ &+ 10^{-y} \int_{\lambda 1}^{\lambda 2} (\lambda) \overline{\overline{x}}(\lambda) d\lambda \\ &\equiv 10^{-c} \cdot X_R + 10^{-m} X_G + 10^{-y} X_B \end{aligned} \tag{5.17}$$

這裡，X_R, X_G, X_B 表示公式右邊第 1, 2, 3 項的積分值。

同理，Y_2, Z_2 亦可整理為方程式 (5.18)。

$$\begin{aligned} Y_2 &\equiv 10^{-c} \cdot Y_R + 10^{-m} \cdot Y_G + 10^{-y} \cdot Y_B \\ Z_2 &\equiv 10^{-c} \cdot Z_R + 10^{-m} \cdot Z_G + 10^{-y} \cdot Z_B \end{aligned} \tag{5.18}$$

這裡，Y_R, Y_G, Y_B 和 Z_R, Z_G, Z_B 為將 $y(\lambda)$ 和 $z(\lambda)$ 代入方程式 (5.17) 中的 $x(\lambda)$ 位置後計算得到的數值。整理方程式 (5.17), (5.18)，可以以矩陣形態表示成為方程式 (5.19)。

$$\begin{bmatrix} X_2 \\ Y_2 \\ Z_2 \end{bmatrix} \equiv \begin{bmatrix} X_R & X_G & X_B \\ Y_R & Y_G & Y_B \\ Z_R & Z_G & Z_B \end{bmatrix} \begin{bmatrix} 10^{-c} \\ 10^{-m} \\ 10^{-y} \end{bmatrix} \tag{5.19}$$

在此，方程式（5.19）中試以 $10^{-c} \to R_2$, $10^{-m} \to G_2$, $10^{-y} \to B_2$ 來代入思考，可以了解它與方程式(5.5)是完全同樣的形態。也就是說，假設實際的C,M,Y如能以區塊色素近似表達的話，這些減法混色是可以利用加法混色來調換。這時，3 原色可以定義為透過 $\lambda_3 \sim \lambda_4$，$\lambda_2 \sim \lambda_3$，$\lambda_1 \sim \lambda_2$ 波長範圍的R,G,B光，而所對應的3原色的混合量為 10^{-c}，10^{-m}，10^{-y}。這意味著如果區塊色素的近似表達是可以實行的，即使在減法混色的情況，配色感度為配色函數的一次結合之結論是可以成立的。

但是，實際C,M,Y的吸收程度與區塊色素之間有著相當的差距，所以，這個結論有可能與事實不符。但是，為了進一步提高近似的精度，可以將實際C,M,Y的副吸收納入考量，結果使持有副吸收的區塊色素也可以進行同樣的運算，實驗結果顯示可以得到相同的結論，也就是配色感度仍為配色函數的一次結合(**參考** 2(5-3))。

另一方面，根據其他的研究結果顯示，實際C,M,Y的吸收也能夠根據持有副吸收區塊色素的作用，取得一定精度的近似表達(**參考**3(5-3))。所以，對於實際色素而言，配色函數的一次結合仍可視為配色感度的良好近似之結論是可以成立的。但是，如同5-4節所述，因為這樣的配色感度包含有負值，在實踐上有其困難之處。因此，將實際因素納入考慮後的實際頻譜感度與配色感度是不同形狀的。

5-4 頻譜感度和配色函數

如前述(5-2節，5-3節)所示，配色感度為配色函數的一次結合。例如，將參考3(5-3)求得的三原色三刺激值代入方程式 (5.12) 中，可以得到對應的配色感度。**圖** 5-5 顯示計算用的三原色色度座標，**圖** 5-

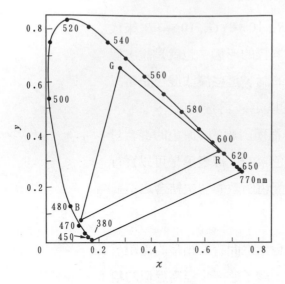

圖 5-5　對應於區塊色素 3 原色的色度座標

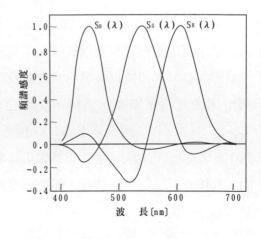

圖 5-6　對應於區塊色素的配色感度

6 顯示所求得的配色感度。將這些三原色和配色函數相互組合後，就可以再現出所有的色彩。要注意的是，儘管圖 5-5 中△RGB 內部顏色都可以利用三原色的正值混合量來配色表示，但以色度再現為目的的配色函數之一部份是持有負值的。

　　用普通的手段並不能實現如圖 5-6 持有負值部份之配色感度。為了解決這種困難，可以考慮使用以下的兩種方法。第一種方法是將配色感度經過一次變換後，變為全部正值的感度。第二種方法是採取近似手段對感度的負值部份作補償。在實際的系統中，兩種方法併用的方式較多。

　　經過第一種方法變換後，將會得到新的配色感度。由於這時所對應的原色並不是實際的原色，所以這種方法並不適用於彩色照相。但是，這樣得到的配色感度和三刺激值，若再經過一次變換之計算，很容易地回復原先的配色感度和三刺激值，所以，這種方法適合用於以數位方式處理的色彩再現。另外，第二種方法是利用配色感度的變形

或矩陣運算來修正三刺激值，這種近似方法比較容易應用在實際色彩再現中，我們將在 6-2 節作詳細介紹。

首先介紹第一種方法，因為配色感度是配色函數經由一次變換求得，所以一般可以想像成配色函數 $\bar{x}(\lambda)$, $\bar{y}(\lambda)$, $\bar{z}(\lambda)$ 經過一次變換後得到頻譜感度 $C(\lambda)$ (Ohta, 1982a)。當一次變換係數為 g_1, g_2, g_3 時，$C(\lambda)$ 可以利用下列方程式表示。

$$C(\lambda) = g_1 \cdot \bar{x}(\lambda) + g_2 \cdot \bar{y}(\lambda) + g_3 \cdot \bar{z}(\lambda) \tag{5.20}$$

當然，配色感度 $S_R(\lambda)$, $S_G(\lambda)$, $S_B(\lambda)$ 也包括在其中。另外，因為這些係數可以用任意數值形態取得，所以有必要利用以下的公式達成正規化。

$$\int_{vis} C(\lambda) d\lambda = 1 \tag{5.21}$$

方程式中積分符號(\int_{vis})意義代表在可見波長範圍內作用。

還有，CIE 配色函數也以下列方程式作等能量的正規化運算。

$$\int_{vis} \bar{x}(\lambda) d\lambda = \int_{vis} \bar{y}(\lambda) d\lambda = \int_{vis} \bar{z}(\lambda) d\lambda = W \tag{5.22}$$

這裡的 W 為定數。整理方程式(5.20)～(5.22)之後，可以得到方程式(5.23)，

$$C(\lambda) = g_1 \cdot p(\lambda) + g_2 \cdot q(\lambda) + r(\lambda) \tag{5.23}$$

其中，

$$
\begin{aligned}
p(\lambda) &= \bar{x}(\lambda) - \bar{z}(\lambda) \\
q(\lambda) &= \bar{y}(\lambda) - \bar{z}(\lambda) \\
r(\lambda) &= \frac{\bar{z}(\lambda)}{W}
\end{aligned}
\tag{5.24}
$$

接著，我們可以利用以下的三個條件求得係數 g_1, g_2，即頻譜感度 $c(\lambda)$ 必須滿足以下之條件。

① 全部持有正(非負)值。

② 持有單獨峰值。

③ 所得的三個配色感度 $L(\lambda)$, $M(\lambda)$, $S(\lambda)$ 相互重疊最小。

條件 ① 是為了使彩色訊號有效分離而設計，在數學上，是利用公式(5.25)的目的函數，使之維持為最小。

$$F = \int_{vis} \left\{ L(\lambda) \cdot M(\lambda) \cdot S(\lambda) + S(\lambda)L(\lambda) \right\} d\lambda \qquad (5.25)$$

首先，試求出能夠滿足條件 ① 的係數 g_i。計算上是使用 XYZ 表色空間中的配色函數，在 380 ~ 780 nm 的波長範圍內，以每 5 nm 為間隔進行近似積分計算。這時，得到方程式(5.22)中的W=21.371。詳細計算請參照原論文。其中，g_i 並不是一個定值，它是如**圖** 5-7 顯示的實線範圍。因為配色函數 $\overline{x}(\lambda)$，$\overline{y}(\lambda)$，$\overline{z}(\lambda)$ 滿足條件 ①，所以當然被包含在這個領域內。因為 1/W= 1/21.371= 0.0468，所以可求出

$\overline{x}(\lambda)$: g_1= 0.0468, g_2= 0

$\overline{y}(\lambda)$: g_1= 0, g_2= 0.0468

$\overline{z}(\lambda)$: g_1= 0, g_2= 0 $\qquad\qquad$ (5.26)

圖 5-7 滿足條件 ①(實線)和條件 ② (虛線)的領域(Ohta, 1982a)

圖 5-8　領域(I)和領域(II)的放大(Ohta, 1982a)

接著，求出能夠同時滿足條件 ① 和 ② 的範圍，結果顯示如圖 5-7 中虛線所包含的範圍 (I), (II)。和持有正值頻譜感度的係數範圍作比較，可以知道持有單獨峰值頻譜感度的係數範圍相當狹窄。圖 5-7 也可以看出對應的峰值波長，範圍 (I) 的 445 nm 和範圍 (II) 的 555 ～ 580 nm 均是極為狹窄的領域。另外，峰值波長分布的放大細部另外表示於**圖** 5-8 。

值得注意的是，當將 B 感度設定於 445 nm 時，可能得到持有單獨峰值的正值頻譜感度。如將 G 感度設定於 550 nm ，亦可能得到持有單獨峰值的正值頻譜感度。但是，例如將 R 感度設定於 650 nm ，原理上是不可能得到持有單獨峰值的正值頻譜感度。因此，如果把波長 650 nm 持有單獨峰值的頻譜感度當作是影像輸入系統之 R 感度，這樣得到的色彩訊號與色度值會產生相當的誤差，因此需要細心進行色彩修正。

最後，試整理出能夠滿足條件 ① ～ ③ 的領域。在這種情況下，能夠使方程式(5.25)產生最小值的係數 g_i 並不是屬於某一範圍內的數

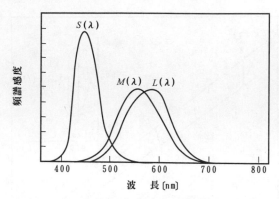

圖 5-9 滿足條件 ① ～ ③ 的配色感度(Ohta, 1982a)

值，而是如圖 5-8 中 $L(\lambda)$, $M(\lambda)$, $S(\lambda)$ 所顯示的位置點。具體來說，係數 g_i 值等於

$$L(\lambda) : g_1 = 0.02370, \quad g_2 = 0.02808$$
$$M(\lambda) : g_1 = 0.00070, \quad g_2 = 0.04623 \quad\quad (5.27)$$
$$S(\lambda) : g_1 = 0.0, \quad\quad\quad g_2 = 0.0$$

這裡，$g_1+g_2+g_3=1/W$，為方便起見，在 $g_1+g_2+g_3=1$ 的條件下，求出如下的配色函數 $L(\lambda)$, $M(\lambda)$, $S(\lambda)$：

$$L(\lambda) = 0.50652\,\bar{x}(\lambda) +0.60012\,\bar{y}(\lambda) - 0.10664\,\bar{z}(\lambda)$$
$$M(\lambda) = 0.01496\,\bar{x}(\lambda) +0.98803\,\bar{y}(\lambda) - 0.00299\,\bar{z}(\lambda) \quad (5.28)$$
$$S(\lambda) = \quad\quad\quad\quad\quad\quad\quad\quad\quad\quad 1.00000\,\bar{z}(\lambda)$$

圖 5-9 顯示所得到的配色函數 $L(\lambda)$, $M(\lambda)$, $S(\lambda)$，大致上對應到各個 R, G, B 感度。

圖 5-9 顯示的配色函數均能滿足條件 ① ～ ③ ，即它們的配色函數全部為正(非負)值，持有單獨峰值，且相互重疊最小。雖然如此，G 和 R 感度仍然有一塊相當大的部份相互重疊。這意味著在實際的應用上，即使能夠迴避負值的頻譜感度，但是 G 和 R 感度仍必然會有一部份相互重疊，這將導致色彩分離性的劣化。因此，像這樣設計的影像輸入系統是需要大幅進行色彩修正。

考慮以上各種因素，過去在設計頻譜感度時，需要不斷從失敗中汲取經驗才能達成目標；近來由於電腦快速成長，在短時間內就可以藉著複雜的非線性最佳化運算來模擬設計。關於最佳化頻譜感度的設計，將在第 7 章中作詳細介紹。

5-5　原始輝度和階調再現

原稿或複製物體色彩的明暗知覺稱為**階調** (gradation)，以圖像的方式表示來複製原稿的階調稱為**階調再現** (tone reproduction)。階調再現有以下兩種方式，以正確複製原始輝度為目的之「客觀的階調再現」，以及觀察再現色的同時並達成與原稿「外貌」一致為目的之「主觀階調再現」。「客觀的階調再現」因為能夠正確複製原始輝度，可以說是最理想的再現方式。在照相特性曲線中之直線斜率稱為 γ (gamma)；而客觀的階調再現必須對應到 $\gamma = 1$。

但是，基於以下幾點理由，實際上的客觀的階調再現難以實踐。

(1)原始輝度範圍和影像輸出系統的**動態範圍** (dynamic range) 並不一致，一般而言，後者較為狹窄。若兩者的動態範圍不能作正確匹配，是無法實踐正確的階調再現(**備註**)。因此，原稿的輝度訊號必須合理變換成影像輸出系統所限制的動態範圍內。

(2)隨著觀察條件的不同，階調再現的最佳情況也隨之變化。關於

備註 **動態範圍**　假設有一系統的處理變數稱為 P，當 P 的最大值和最小值分別為 P_{max}、P_{min} 時，兩者的比值 $R = P_{max} / P_{min}$ 稱作動態範圍，對 R 取對數後的 $\log R$ 亦可稱為動態範圍；為了方便於區分，我們另外稱為對數動態範圍。例如，如果 R 在 $10 \sim 10000$ 的範圍內作變化，動態範圍 $R = 10000 / 10 = 1000$，對數動態範圍為 $\log 1000 = 3$。

圖 5-10 照度(照明)的目測基準(日本照明學會, 1967)

這點將在後段詳加介紹。例如,以彩色照相來說,依照不同狀況,有時 r ≠ 1 也有較容易被接受的情形,又例如當彩色電視的動態範圍過大時,容易引起視覺的不快感。也就是說,因周遭環境不同的明暗程度,也會造成不同動態範圍的最佳設定值。

因此,在將影像輸入系統的動態範圍及觀察條件納入考慮之後,才能設定出實際色彩再現系統中的最佳階調再現。關於各個色彩再現系統的階調再現,將在第 6 章作具體介紹。這裡,試先舉一情形為例,針對前述的二種因素作說明。首先,必須了解階調再現曲線中橫軸所對應的原稿輝度範圍。因為彩色照相與電視的原稿主要是以風景、人物等為被攝物體,而彩色印刷與複印的原稿則以彩色照片為基礎,所以預知作為基準的被攝物體輝度範圍是相當重要的。

圖5-10顯示一般日常生活中照度(illuminance)的概略標準,當照度從直射陽光的 10^5 lx 到沒有月光夜晚的 0.0003 lx 間,大致是達到 10^8 相當寬廣的動態範圍。但是,在實際的照相中,並不能同時涵蓋這樣的所有範圍。為了求取實際的動態範圍,試在實際的四季變化中,在各種不同天候之下進行測量。圖 5-11 顯示實際風景測量的一個例

圖 5-11　輝度測量的風景實例(數字代表測定點)(Nelson, 1977)

表 5-2　測定點(圖 5-11 中)的輝度(Nelson, 1977)

號碼	被攝物體	輝度(cd/m²)
1	白雲	12400
2	藍天	4600
3	綠草	3420
4	向陽處的橋	2730
5	向陽處的水	1580
6	較亮陰影下的橋	1030
7	左側樹幹	461
8	較暗陰影下的橋	335
9	右側樹幹	114
10	樹的陰影部分	64

圖 5-12　風景全體輝度動態範圍的頻率分布(○代表實測值) (Nelson, 1977)

子，數字所在對應的輝度值標示於**表**5-2 (Nelson, 1977)。從陰影的64 cd/m² 變化到白雲的 12400 cd/m²，整個動態範圍約爲 200 。

圖 5-12 顯示 126 種風景中動態範圍的頻率分布。白圈代表實測值，試以曲線表示頻率分布的平滑化結果。這裡，動態範圍的最小值 28 ，最大值 760 ，平均值 160 (對數值 log 160=2.2)。有不少受到明亮太陽光照射的風景區域之動態範圍超過1000；但在實際的照相中，因爲受到相機透鏡表面、相機內部以及底片表面反射或散射等影響，僅能達到平均數百左右的動態範圍。

若因動態範圍的錯鋏對應，則色彩再現系統可能無法實踐達成理論上寬廣的動態範圍，此外，也受到來自表面反射的限制。表面反射不僅會限制最高濃度，也會影響到階調再現曲線的形狀。當沒有表面反射的反射率當作 R ，表面反射率當作 S ，則伴隨表面反射產生的反射率 R' 可以利用以下的近似關係表示 (Yule, 1967; **參考** 4 (5-5))。

$$R' = \frac{R + S}{1 + S} \tag{5.29}$$

例如，圖5-13中實線的反射濃度，代表$\gamma=1$客觀的階調再現。當生成表面反射S=0.05時，將如虛線所示般產生濃度下降。因此，爲了

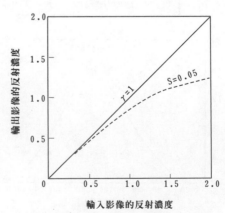

圖 5-13 表面反射(S=0.05)所引起的反射濃度下降

實踐目標上的階調再現，必須將表面反射引起的濃度下降等因素加以考慮，來重新設定 γ 值。

除了表面反射引起動態範圍的錯誤對應之外，尚還有其他許多原因。爲了克服錯誤對應所產生的問題，亦即如何處理因錯誤匹配所導致動態範圍的「溢出」問題，到目前爲止仍尚未確立適當的解決方法。最常見的作法是在 $L*C*h$ 色彩空間中，固定色相角 h 不變，對明度 $L*$ 和彩度 $C*$ 作適度變換，來消解不正確的匹配。

像這樣，如何在二個系統間，達成不同**色再現域**(或簡稱**色域**；color gamut) 的對映技術稱爲**色域對映** (gamut mapping)。色域對映的手法在色彩修正階段經常使用，在第 6-7 節中將作詳細說明。一旦決定最適合的色域對映方式，最佳的階調再現將由此色域對映的結果反應求得。

有許多報告顯示，最佳的階調再現會隨著觀察條件而異。例如，**圖**5-14表示照相的特性曲線，若爲達成圖示般的客觀的階調再現，則必須設定 $\gamma = 1$。但是，一般彩色相紙的階調再現多被設定爲 $\gamma > 1$。如此一來，被攝物體的反差應該是看起來似乎要比正常的階調要來得硬調些。

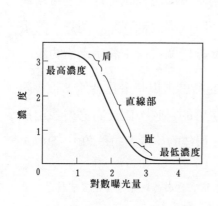

圖 5-14 典型的照相特性曲線

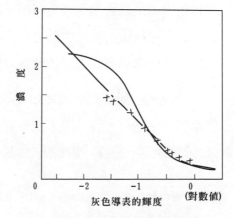

圖 5-15 彩色相紙的特性曲線(實線)和灰色導線表的外觀濃度(+)(Hunt, 1995)

但是，由於表面反射之影響，導致彩色相紙的 γ 下降，使得整體的再現結果呈現在 $\gamma =1$ 附近。**圖** 5-15 顯示出彩色相紙的特性曲線以及曝光成灰色導表時所呈現的外貌濃度。僅管彩色相紙持有較高的 γ 值，但外貌濃度大致接近 $\gamma =1$ (Hunt, 1995)。

彩色底片階調再現的最佳情況，也是在不是 $\gamma =1$ 時居多，例如，有研究報告顯示，當在暗室裡欣賞 $\gamma =1$ 附近的電影時，所見的影像呈似軟調 ($\gamma <1$) 的階調再現，因此，令人感到「昏昏欲睡」，這可以用人眼適應和**側抑制** (lateral inhibition) 理論來解釋 (**備註**)。暗室中的最佳 γ 值可以從實驗設計中求得。**圖** 5-16 顯示暗室、微暗暗室、明室中所求得的最佳階調再現，其結果說明當周圍環境越暗時，越高的 γ 值較為人們所接受 (Hunt, 1995)。在設計色彩再現系統的階調再現時，這種現象必須要加以注意。

彩色印刷也是以和彩色相紙同樣的觀察條件進行觀察，所以大致上也以 $\gamma =1$ 為目標。但是，如後節 (6-5 節) 敘述所示，隨著掩色等多樣化的影像處理技術，製作者大多是根據自己的意圖來改變彩色印刷的階調再現。例如，將亮部調整為硬調，或將暗部調整為軟調等，這需要根據當時實際的構圖模樣來決定最佳的調整。和彩色相紙不同的是彩色印刷是以大量生產為前提，因此，即使在調整作業上付出較高的代價，在往後的流程中仍可以設法將成本彌補回來，所以，誇張點來說，彩色印刷可以說是依照當時實際構圖模樣來設定階調再現。

彩色電視一般被認為設定在客觀的階調再現時最為合適，但實際上反差若設定過高，容易讓人產生不快感的目眩，因此有必要找出最適合的動態範圍(反差)。根據報告顯示，最佳的反差大約是30:1～50:1，

/備註/ **側抑制** 當網膜受到光刺激時，會在狹窄範圍內誘導產生應答，接著它會向鄰近的區域移動，產生抗攝應答的現象。

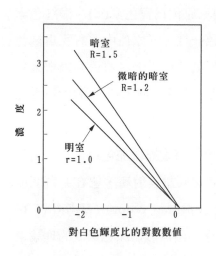

圖5-16　最佳 γ 的觀察條件依存度(Hunt, 1995)

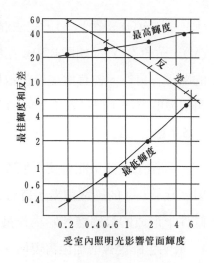

圖5-17　彩色電視之最佳化輝度和反差的關
　　　　係(藤尾, 1985)

它和室內照明光的色溫不太有關係。在大幅變化彩色電視周圍的照
度，求取出最佳輝度的動態範圍後，可以得到如圖5-17顯示的最高輝
度和最低輝度結果 (藤尾, 1968)。從圖中得知最適合的反差介於6~ 60
之間。

　　　結果顯示，階調再現會受到動態範圍的對映方式和觀察條件所影
響，一半是受限於人為意圖，另一半則是無法改變的事實。客觀的階
調再現和主觀的階調再現在本質上並沒有不同，兩者都在追求近似 γ
=1 外貌為目標的階調再現。但是，到目前為止，由於從實驗中所能得
到的事實尚不完整，今後，有必要在各種不同條件下，進行更深入的階
調再現解析。

5-6　加法混色和減法混色的三原色

　　　現代的色彩再現主要是基於三原色理論發展而成，無論是加法混
色或是減法混色，都是使用三種類的原色。加法混色的三原色為紅光

(R)、綠光(G)、藍光(B)，減法混色的三原色爲青色素(C)、洋紅色素(M)、黃色素(Y)。如同R和C互爲補色一樣，三原色中存有互爲補色的關係。另外，曾有增加原色數目（例如4色以上之原色）來增大色再現域的方法，但是效果不如預期理想，至今仍尚未達成實用化(**參考5 (5-6)**)。

理論上，如果能夠使用無數個原色，將大幅增加色再現域。當反射率介於0~1的區塊色素，持有區塊狀之頻譜反射率，它在某個明度條件下形成的最鮮豔色彩稱作**最明色** (optimal color) (**參考6 (5-6)**)。最明色確實會增加色再現域。像這樣，由無數個原色形成的理論邊界，可以作爲三原色所能達成範圍的參考。

彩色電視是加法混色的代表產物，它的三原色R、G、B普通是由螢光體發光得到。因爲三原色混合量不能是負值，所以彩色電視的色再現域可以利用色度圖上三原色色度座標構成的三角形來決定。當色再現域越大時，越能夠有越豐富的色彩再現，所以，三角形面積儘可能越大越好。但是，因爲受到實際限制或發光效率等影響，在適度折衷下，選擇制定了目前常用的螢光體。

現在的日本、美國、加拿大和台灣等彩色電視之色彩再現，主要是以美國的**NTSC** (National Television System Committee) **方式**爲基準。除了NTSC方式之外，還有法、俄以外的**歐洲標準PAL** (Phase Alternation by Line) **方式**，以及有法、俄使用的**SECAM** (Sequential Color And Memory) **方式**。PAL方式改良自NTSC方式，維持色相固定不變。相對於利用調幅來傳送訊號的NTSC和PAL方式，SECAM方式則是利用調頻來的作法傳送訊號，它具有再現色彩不易扭曲的優點。

今將各種方式使用的 R, G, B 三原色色度座標 (x_R, y_R), (x_G, y_G), (x_B, y_B) 整理如下。NTSC 方式為

$$x_R=0.67, \quad x_G=0.21, \quad x_B=0.14$$
$$y_R=0.33, \quad y_G=0.71, \quad y_B=0.08 \tag{5.30}$$

PAL方式和SECAM方式為

$$x_R=0.64, \quad x_G=0.29, \quad x_B=0.15$$
$$y_R=0.33, \quad y_G=0.60, \quad y_B=0.06 \tag{5.31}$$

PAL方式和SECAM方式的原色，也稱作**EBU** (European Broadcasting Union, 歐洲廣播聯盟) 方式的原色。

最近，**CCIR** (Comit'e comsultatjf International des Ratio-Communications, **國際無線通信諮詢委員會**) 制定了**高傳眞電視** (high definition television, **略稱爲 HDTV**, **備註**) 的三原色規格。其色度座標爲

$$x_R=0.64, \quad x_G=0.30, \quad x_B=0.15$$
$$y_R=0.33, \quad y_G=0.60, \quad y_B=0.06 \tag{5.32}$$

這組色度座標已被選定當作國際標準的參考而逐漸廣泛使用。

NTSC方式的三原色，和當時決定這種方式所使用的螢光體色度座標大致接近，但是隨著以後螢光體製作技術的進步，目前已經和實際上使用螢光體的色度座標稍有不同。另一方面，在決定EBU方式的時候，已經將當時螢光體的特性納入考慮，所以它比較接近實際使用

備註 **高傳眞電視**　*電視的原理是以每秒30格的速度在映像管上水平掃描形成影像，掃描的線束稱爲掃描線 (scanning line)。NTSC方式的掃描線線數爲525線，PAL方式和SECAM方式則爲625線。另外，增加掃描線線數以達到高畫質化的電視稱爲高傳眞電視 (HDTV)，目前，提案中的掃描線線數有 1050線，1125線 (日本), 1250線等數種。*

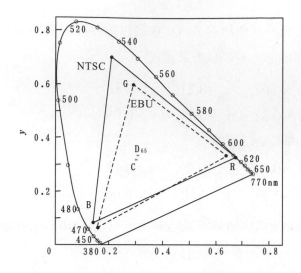

圖5-18 NTSC 方式(實線)和 EBU 方式(虛線)的色再現域

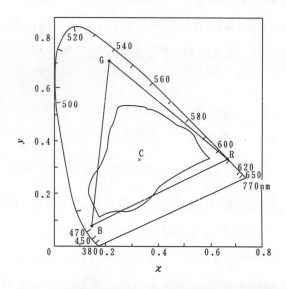

圖5-19 NTSC 方式的色再現域和印刷油墨，繪畫顏料的色度範圍（佐藤，1985）

螢光體的色度座標。再者，NTSC 方式的基準白是使用 C 標準光（$x=0.310, y=0.316$），EBU 方式和 HDTV 方式則是使用標準光 D_{65}（$x=0.313, y=0.329$）。標準光 C 的色溫較 D_{65} 爲高，但本質相差不大。日本實際使用的彩色電視白色色溫相當高，設定爲 9300K。

NTSC方式和EBU方式的三原色色度座標雖有不同，但是，如**圖 5-18**所示，兩者的色再現域均相當大。另外，**圖 5-19**顯示NTSC方式三原色得到的色再現域，以及它和印刷油墨、繪畫顏料的曲線色度範圍比較，可以知道彩色電視大致上能夠複製這些被攝物體的色度。但是，圖5-19中並沒有顯示輝度資料，實際上的彩色電視輝度動態範圍較為狹小，它在色彩再現上產生的問題，不是在於色度範圍，而是由反差不足所導致的居多。

彩色照相的三原色為C,M,Y，它們是R,G,B的補色。減法混色的原色因為屬於不安定原色，如同加色法原色一般，很難定義出唯一的數值 (參考 3 (5-3))。因此，彩色照相並不存在國際規定的標準三原色，而是由各家廠商依照自身長年的發展經驗發展。彩色照相所使用的頻譜濃度一例顯示於圖4-5，**圖 5-20**則顯示最近彩色正片使用C,M,Y 頻譜濃度的一個實例。

彩色印刷也是使用C,M,Y，和彩色照相不同的是彩色印刷另外使用第4種色材：黑色油墨。彩色印刷上使用的C,M,Y,K 油墨稱為**製程油墨** (process ink)。**圖 5-21** 顯示代表性製程油墨 C,M,Y 頻譜濃度的例子。

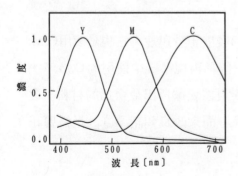

圖 5-20 最近彩色正片中使用的 C,M,Y 頻率濃度

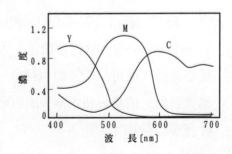

圖 5-21 代表性製程油墨的 C,M,Y 頻率濃度

表 5-3　SWOP Color 的色彩測定值

色	$L*$	$a*$	$b*$
C	56.0	-37.6	-40.0
M	47.2	68.1	-4.0
Y	84.3	-5.8	84.3
K	18.6	0.4	1.0
R	46.9	62.2	41.8
G	51.5	-61.6	26.1
B	26.6	17.6	-41.2

表 5-4　Japan Color Ink 的色彩測定值

色	$L*$	$a*$	$b*$
C	53.9	-37.5	-50.4
M	46.3	74.4	-4.8
Y	86.5	-6.6	91.1
K	12.5	0.7	1.2
R	46.5	68.5	48.0
G	49.0	-73.5	25.0
B	21.0	20.0	-51.0

乍看之下，使用 4 色油墨的彩色印刷，似乎和三原色原理有所矛盾。但是，這是利用 C+M+Y=K 的原理，將在一定比例下的 C,M,Y 置換成 K，來取得節省油墨和提高畫質的目的，這種技術稱為**底色置換** (under color removal，略稱 **UCR**)。

製程油墨的頻譜濃度依據不同製造廠商而有所不同，因此，在印刷過程中，也希望能像彩色電視一樣，將其特性制定標準化。例如，美國提出 **SWOP** (Specification for Web Offset Publication) **色彩**，它的特性表示如**表** 5-3 (ANSI CGATS TR 001-1995)。除此之外，日本也提出 21 家廠商的油墨平均特性稱為 **Japan Color Ink**，其特性整理如**表** 5-4(Kazi, 1996)。

最近，彩色複印(color hardcopy)發展十分迅速，它也是使用 C,M,Y 方式形成影像。到目前為止，以上色彩再現系統中使用的 C,M,Y，都是依據「從可能取得的色材中，依照經驗選擇出最合適的材料」之模式發展。但是，藉由減少副吸收等方面來改良頻譜濃度，是需要花費許多經驗和工夫摸索。

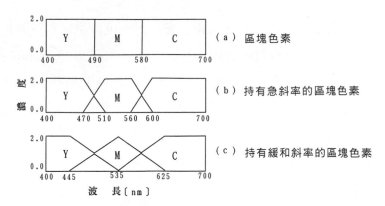

圖 5-22 假想 C,M,Y 頻率濃度(Clarkson & Vickerstaff, 1948)

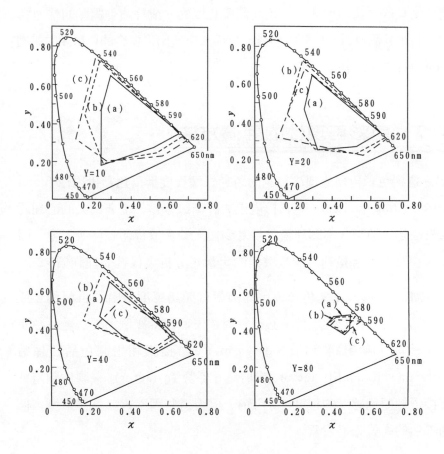

圖 5-23 圖 5-22 中 3 種區塊色素構成的色再現域(Clarkson & Vickerstaff, 1948)

為了把握一般傾向，在 A 標準光源下，可以試圖利用**圖** 5-22 中的模式化色素來求取色再現域，其結果顯示如**圖** 5-23 (Clarkson & Vickerstaff)。從圖中可以知道，(a)區塊色素的結果並不一定是最好；譬如，像是對暗色部分中，具有像(b)的傾斜部份之區塊色素反而能夠實現較大面積的色再現域。另外，關於副吸收的影響調查，若使用同樣條件的模式化色素來計算色再現域，會發現副吸收會導致色再現域的大幅減少，很顯然地它具有負面的效果。

雖說大致的一般傾向已經整理如前段所述，但是，這還不能夠確定什麼樣的頻譜濃度才是真正我們所想要的。或許隨著電腦的快速進步，將來我們可以利用非線性最佳化手法來找出最適合的C,M,Y頻譜濃度。這種方法將在第 7 章中介紹。

5-7　色彩再現性的評價方法

透過色彩再現處理後得到的色彩好壞程度稱為**色彩再現性** (color reproduction quality)。色彩再現性的評價最終當然需要由人的心理評價來決定，但是，心理評價容易受到個人差異或實驗條件所影響，因此，在許多場合是利用測量儀器的定量化分析來代替心理評價。

如前所述，支配色彩再現的因素有頻譜感度、階調再現和三原色。為了改善色彩再現性，必須針對這三個因素作個別評估是有必要的。例如，利用諾克伯(Neugebauer)提議利用**測色品質係數** (colorimetric quality factor, 或稱為 **q 係數** (q-factor)) 來評估頻譜感度接近於配色感度的程度 (7-1 節)。但因這些因素實際互為影響，個別評估的方式未必妥當。

因此，對於一般的色彩再現性，最終是以所得再現色的綜合評估來取代個別要素的評估。因此，我們需將標準色票當作影像的輸入，

來比較輸出的再現色和原色票上的顏色。亦即，首先利用第3章所敘述的方法，測定原影像和再現影像的頻譜反射(穿透)率後，計算三刺激值 X, Y, Z。

接著，色差計算可以用來評價色彩的一致性。為了得到均等性色差，需要在均等色彩空間內在處理計算。均等色彩空間主要有 CIELAB 和 CIELUV，物體色一般是採用 CIELAB 色彩空間的 $L*, a*, b*$ 色度值評價。另外，也有使用 R, G, B 濃度及視覺濃度來進行簡單的色彩比較。

一般作為色彩評估用的色票並沒有什麼特別限制，以容易進行比較的原則下，制定色票內容即可。在標準色票中，以孟賽爾色票較常使用；最近，**馬克貝斯色票** (Macbeth chart) 也逐漸廣為使用。馬克貝斯色票的構成如**卷首彩圖**，它包含6階段的灰色，共有24色。色票表面經過消光處理，每一個色票大小為 45mm x 45mm。**表 5-5** 標示馬克貝斯色票之色名、孟賽爾記號以及它在 C 標準光下的色度值 (x, y, Y)。

馬克貝斯色票的最大特徵在於 24 種顏色中包含有膚色、天空色、綠草色等日常生活中常見的顏色，並且將它們顏色的頻譜分布作精準的再現 (McCamy 等, 1976)。**圖** 5-24 (a)～(i) 顯示馬克貝斯色票的頻譜反射率。

從圖中，我們可以知道膚色的頻譜分布相當一致，天空色除了短波長範圍外，其餘部分的頻譜分布亦相當一致。綠草色隨著植物種類而不同，圖(c)代表一般平均值。為了能夠有實際數值以便於在計算時應用，如附表 5 所示，在 400 ～ 700 nm 的波長範圍內以每 10 nm 為波長間隔，制定了馬克貝斯色票的頻譜反射率測定值。

表 5-5　孟賽爾色票的色度(x, y, Y)和孟賽爾記號(McCamy etc., 1976)

號碼	色票	X	y	Y	Munsell 記號
1	暗膚色	0.400 2	0.350 4	10.05	3.05YR 3.69/3.20
2	亮膚色	0.377 3	0.344 6	35.82	2.2YR 6.47/4.10
3	藍天色	0.247 0	0.251 4	19.33	4.3PB 4.95/5.55
4	綠草色	0.337 2	0.422 0	13.29	6.65GY 4.19/4.15
5	藍色的花	0.265 1	0.240 0	24.27	9.65PB 5.47/6.70
6	藍味的綠色	0.260 8	0.343 0	43.06	2.5BG 7/6
7	橘色	0.506 0	0.407 0	30.05	5YR 6/11
8	紫味的藍色	0.211 0	0.175 0	12.00	7.5PB 4/10.7
9	中程度紅色	0.453 3	0.305 8	19.77	2.5R 5/10
10	紫色	0.284 5	0.202 0	6.56	5P3/7
11	綠色	0.380 0	0.488 7	44.29	5GY 7.08/9.1
12	橘味的	0.472 9	0.437 5	43.06	10YR 7/10.5
13	藍色	0.186 6	0.128 5	6.11	7.5PB 2.90/12.75
14	綠色	0.304 6	0.478 2	23.39	0.1G 5.38/9.65
15	紅色	0.538 5	0.312 9	12.00	5R 4/12
16	黃色	0.448 0	0.470 3	59.10	5Y 8/11.1
17	洋紅色	0.363 5	0.232 5	19.77	2.5RP 5/12
18	青色	0.195 8	0.251 9	19.77	5B 5/8
19	白色	0.310 1	0.316 3	90.01	N 9.5
20	灰色 8	0.310 1	0.316 3	59.10	N 8
21	灰色 6.5	0.310 1	0.316 3	36.20	N 6.5
22	灰色 5	0.310 1	0.316 3	19.77	N 5
23	灰色 3.5	0.310 1	0.316 3	9.00	N 3.5
24	黑色	0.310 1	0.316 3	3.13	N 2

　　馬克貝斯色票的頻譜反射率和實際顏色相當一致，如果將它們當作影像輸入的原稿，可以用來正確評估系統中的頻譜感度。一般作為影像輸入用的普通色票，只不過是合乎條件等色，並不能夠正確評估頻譜感度。圖5-25顯示利用馬克貝斯色票評價彩色負片、彩色相紙中

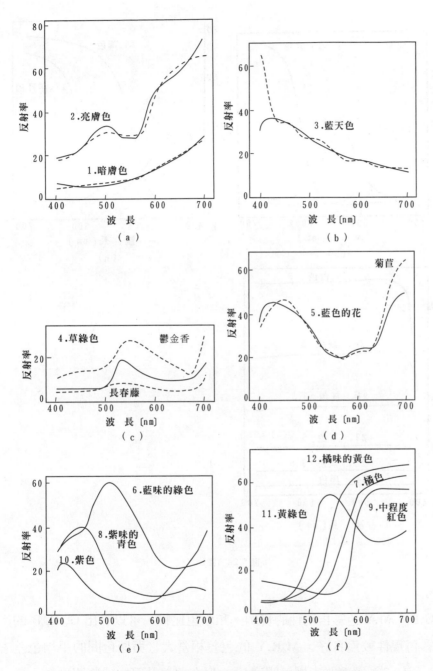

圖5-24 馬克貝斯色票的頻率反射率(McCamy etc., 1976)

圖 5-24 （續）

R,G,B,C,M,Y 色彩再現性的實例。和原色比較，可以看出 G, C, B 的色彩再現性較爲良好，M,R,Y 的色差相當大。與原色間的平均色差 ΔE_{ab} =10.2。圖例雖未標示明度 $L*$，但在色差計算中已將明度納入考慮。

圖5-25　原色(●)和彩色負片‧彩色相紙系統的再現色彩(○)(使用色溫度 5000K 的色評價用螢光燈作評價)

參考 1(5-2)　應答量和混合量的關係

為簡化過程起見，本文假設三個頻道的應答量 (R_1, G_1, B_1) 和加色混色中三原色混合量 (R_2, G_2, B_2) 互為相等。但是，實際上這種關係並不一定存在。因此，需要加入一組變換矩陣 (f_{ij})，使(R_2, G_2, B_2) 和 (R_1, G_1, B_1) 之間有以下關係存在。

$$\begin{bmatrix} R_2 \\ G_2 \\ B_2 \end{bmatrix} = \begin{bmatrix} f_{11} & f_{12} & f_{13} \\ f_{21} & f_{22} & f_{23} \\ f_{31} & f_{32} & f_{33} \end{bmatrix} \begin{bmatrix} R_1 \\ G_1 \\ B_1 \end{bmatrix} \tag{5.33}$$

在 5-2 節中，存在有以下方程式(5.6)之關係，

$$\begin{bmatrix} \int_{vis} H(\lambda) \cdot \bar{x}(\lambda)d\lambda \\ \int_{vis} H(\lambda) \cdot \bar{y}(\lambda)d\lambda \\ \int_{vis} H(\lambda) \cdot \bar{z}(\lambda)d\lambda \end{bmatrix} = \begin{bmatrix} X_R & X_G & X_B \\ Y_R & Y_G & Y_B \\ Z_R & Z_G & Z_B \end{bmatrix} \begin{bmatrix} R_2 \\ G_2 \\ B_2 \end{bmatrix} \tag{5.34}$$

所以，將方程式(5.33)和方程式(5.34)合併後可以得到

$$
\begin{bmatrix}
\int_{vis} H(\lambda) \cdot \bar{x}(\lambda) d\lambda \\
\int_{vis} H(\lambda) \cdot \bar{y}(\lambda) d\lambda \\
\int_{vis} H(\lambda) \cdot \bar{z}(\lambda) d\lambda
\end{bmatrix}
=
\begin{bmatrix}
X_R & X_G & X_B \\
Y_R & Y_G & Y_B \\
Z_R & Z_G & Z_B
\end{bmatrix}
\begin{bmatrix}
f_{11} & f_{12} & f_{13} \\
f_{21} & f_{22} & f_{23} \\
f_{31} & f_{32} & f_{33}
\end{bmatrix}
\begin{bmatrix}
R_1 \\
G_1 \\
B_1
\end{bmatrix}
\quad (5.35)
$$

方程式(5.35)等號右邊第1, 2項的矩陣乘積為(3 × 3) 矩陣，如果把它們當作新的 (3 × 3) 矩陣看待，則方程式(5.6)以下的展開完全相同。因此，若以測色再現為目的，影像輸入系統中頻譜感度和配色函數互為一次結合的結論仍是成立的。

參考2(5-3)　對於持有副吸收區塊色素的配色感度

對於實際的C, M, Y 吸收來說，為了提高近似精度，可以考慮使用如圖5-26所示的持有副吸收之區塊色素來代替單純的區塊色素。如前 3-7 節說明積分濃度與解析濃度之關係，當以混合量 c, m, y 混合持有副吸收的三個區塊色素時，所產生的積分濃度為 c', m', y'，則它們之間存在以下關係。

圖 5-26 持有副吸收區塊色素的頻率濃度

$$\begin{bmatrix} c' \\ m' \\ y' \end{bmatrix} = \begin{bmatrix} f_{11} & f_{12} & f_{13} \\ f_{21} & f_{22} & f_{23} \\ f_{31} & f_{32} & f_{33} \end{bmatrix} \begin{bmatrix} c \\ m \\ y \end{bmatrix} \tag{5.36}$$

這裡，$f_{11}=f_{22}=f_{33}=1$ ，$f_{12}, f_{13}, f_{21}, f_{23}, f_{31}, f_{32}$ 表示副吸收程度。例如，f_{12} 代表 C 在 G 領域中副吸收程度，即 C 的 R $(\lambda_3 \sim \lambda_4)$ 領域濃度和 G $(\lambda_2 \sim \lambda_3)$ 領域濃度之比例。

另外，即使有副吸收產生，區塊色素內 R, G, B 各個範圍的濃度並不會因波長而發生變化。因此，對於 $\lambda_1 \sim \lambda_4$ 的波長範圍來說，和方程式(5.16)相同原理，可以將 $T(\lambda)$ 寫成

$$T(\lambda) = \begin{cases} 10^{-c'} & (\lambda_3 < \lambda \le \lambda_4) \\ 10^{-m'} & (\lambda_2 < \lambda \le \lambda_3) \\ 10^{-y'} & (\lambda_1 \le \lambda \le \lambda_2) \end{cases} \tag{5.37}$$

如果使用積分濃度 c', m', y' 來代替解析濃度 c, m, y 方程式 (5.16)以下可以用相同的推論展開。

但是，此時因為 C' 除了受 R 曝光影響之外，同時也受到 G 曝光和 B 曝光的影響，因此需要針對這些部份作進一步修正。彩色照相就是利用**重層效果** (interimage effect) 來達成這種修正(6-4 **節**)。

因此，我們可以整理出以下結論，如果實際的 C, M, Y 吸收能夠利用持有副吸收的區塊色素近似代替的話，那麼，可以說配色感度為配色函數的一次結合是成立的。從圖5-26中可以知道，這樣的近似結果並不差。因此，對於 C, M, Y 來說，把配色函數的一次結合當作是配色感度來看待的想法是妥當的。

參考3(5-3)　利用區塊色素近似表達實際的 C, M, Y

　　利用持有副吸收區塊色素的頻譜特性可以用來近似表達實際的
C, M, Y 頻譜特性。這時，頻譜特性如何定義最爲合適？以及要如何
表達它們的近似程度？這些都有必要加以檢討 (Ohta, 1992)。具體來
說，在區塊色素的境界波長 λ_3, λ_4 和參考 2 (5-3)中方程式(5.36) 的
矩陣元素 f_{ij} 決定後，在 XYZ 表色系統、標準光 D_{65} 以及使用圖4-5中
C, M, Y 之條件下，依據下列步驟進行計算。

① 在色素量 $0.0 \leq c,m,y \leq 3.0$ 範圍內，利用**蒙特卡洛法** (Monte
　　Carlo method,(備註))製作圖4-5中3種色素混合而成的100色
　　混合物，然後求取它們的測量值 L^*_i, a^*_i, b^*_i (i= 1, 2,..., 100)。

② 在 $450 \leq \lambda_2 \leq 550, 550 \leq \lambda_3 \leq 650$ 範圍內，選擇適當的 λ_2,
　　λ_3。

③ 對前述定義的100色，選定某個 f_{ij} 將 c, m, y 變換成 c', m', y'
　　後，使用參考 2 (5-3)的方程式(5.37) 計算這些顏色的色度值
　　$L^*_i{}'$, $a^*_i{}'$, $b^*_i{}'$，並求取與 L^*_i, a^*_i, b^*_i 之間的色差 ΔE^*_i (i=1,
　　2,..., 100)。

④ 定義出目的函數 $F(\lambda_2, \lambda_3)$

$$F(\lambda_2, \lambda_3) = \frac{\sum\limits_{i=1}^{100} \Delta E^*_i}{100}$$

(5.38)

⑤ 爲了使目的函數 $F(\lambda_2, \lambda_3)$ 產生最小值，重覆上述 ③ , ④ 的
　　過程，以求取最佳的 f_{ij}。

[備註] **蒙特卡洛法**　利用亂數解決問題的方法，連帶衍生不少的機率變動問題，
一旦問題確定後，經過適當轉換仍可適用。最有名的例子是使用 0~1 之間的
亂數值求取圓周率的問題。這裡，是以 0.0~3.0 間的亂數分配色素量，當作
是 c, m, y 值。

⑥ 選擇其它的 λ_2, λ_3，在所有的 λ_2, λ_3 組合當中，選擇出能夠給與 F 最小的 λ_2, λ_3。

以這樣方式計算，可以得到參考 2(5-3) 圖 5-36 所示的 $\lambda_2 = 490$ nm, $\lambda_3 = 580$ nm。

當選定 $\lambda_1 = 400$ nm, $\lambda_4 = 700$ nm 時，三原色的三刺激值等於

$$X_R = 0.4653, \quad X_G = 0.3048, \quad X_B = 0.1739$$
$$Y_R = 0.2437, \quad Y_G = 0.6951, \quad Y_B = 0.0612 \qquad (5.39)$$
$$Z_R = 0.0002, \quad Z_G = 0.0599, \quad Z_B = 1.0271$$

另外，從方程式 (5.39) 得到的三刺激值，求出 R, G, B 原色色度座標 $(x_R, y_R), (x_G, y_G), (x_B, y_B)$ 為

$$x_R = 0.6561, \quad x_G = 0.2876, \quad x_B = 0.1378$$
$$y_R = 0.3436, \quad y_G = 0.6559, \quad y_B = 0.0485 \qquad (5.40)$$

試在波長 $\lambda_3 \sim \lambda_4$, $\lambda_2 \sim \lambda_3$, $\lambda_1 \sim \lambda_2$ 範圍內求取實際色素的 100 色混合物之三刺激值。結果如**圖**5-27的虛線範圍，它們的色度座標不是一定值。因此，對於實際色素的對應原色來說，因為沒有一定的色度座標，故稱為**不安定原色** (unstable primary)。相對於方程式(5.40)所示，因為區塊色素所對應的三原色色度座標為定值，故稱為**安定原色** (stable primary)。它們的色度座標以 X 記號標示於圖5-27中。利用持有副吸收的區塊色素近似表達之實際 3 色素與 100 色的平均色差大約 $\Delta E_{ab} = 11.1$(Ohta, 1992)。

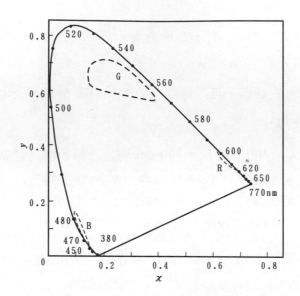

圖 5-27　不安定原色的色度座標(虛線)和區塊色素的色度座標 (X) (Ohta, 1992)

參考 4 (5-5)　伴隨表面反射產生的反射率

由於表面反射引起的反射率變化，在優爾 (Yule)制定的方程式 (5.29)裡已經作了說明。在這個方程式中，當 S=0 時，對於任意的 R 會得到 $R'=R$；當 $R=1$ 時，對於任意的 S 會得到 $R'=1$。但因爲很難去測量與分離眞正的反射率 R 和表面反射率 S，因此，也有藉由簡單的考察導出不一樣的方程式。

例如，試考慮圖5-28的情形，假設入射光束爲 I_0，表面反射率爲 S，則有 $I_0 \cdot S$ 的表面光束產生反射以及 $I_0 \cdot (1-S)$ 的入射光束進入媒體內部。還有，假設媒體的眞正反射率爲 R，則可以觀察到從媒體中有 $I_0 \cdot (1-S) \cdot R$ 的反射光束產生。因此，所有反射光束 I 可以寫成

$$I = I_0 \cdot S + I_0 \cdot (1-S)R = I_0 \{ S + (1-S)R \} \tag{5.41}$$

所以，伴隨表面反射所產生的反射率 R' 等於

$$R^{'} = \frac{I}{I_0} = S + (1-S)\,R = R + S(1-R) \tag{5.42}$$

在通常的 S 範圍內，這個方程式和方程式(5.29)的誤差是可以忽略的。

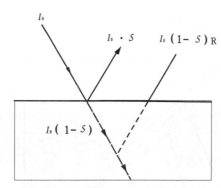

圖 5-28　表面反射引起的反射率變化

參考 5 (5-6)　四原色的色再現域

在過去就有利用四原色來取代三原色以進行色彩再現性改良的作法。但目前三原色法的色彩再現性大致已經令人滿足。四原色法的色再現域因為增加有限，至今仍尚未實用化。

四原色化可以想成三原色之外如何設定第四種原色之問題。如果是加法混色，可以想像成如何使色度圖上的 4 角形構成面積成為最大的問題去解決。例如，**圖 5-29** 為提案四原色的一個實例（NHK，1995）。

如果是減法混色，則不能將色再現域簡化成4角形處理，因此需要更複雜的計算 (Ohta, 1976)。例如，為了要實現實際色素頻譜濃度之最佳近似化，試由以下的兩組函數 $F_1(\lambda),\ F_2(\lambda)$ 來決定模式化原色的頻譜濃度 $D(\lambda)$，

$$F_1(\lambda) = \exp\left\{-W(\lambda - \lambda_0)^2\right\}$$

$$F_2(\lambda) = \frac{1}{1 + W(\lambda - \lambda_0)^2} \tag{5.43}$$

則 $D(\lambda)$ 等於

$$D(\lambda) = \alpha \cdot F_1(\lambda) + \left(1 - \alpha\right) \cdot F_2(\lambda) \tag{5.44}$$

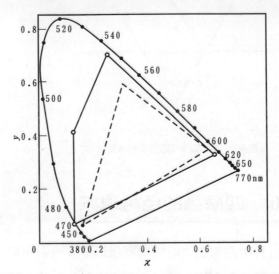

圖 5-29 彩色電視在三原色(虛線)和四原色(實線)時的色再現域

這裡，λ_0 是 $D(\lambda)$ 的峰值波長，α 代表兩個函數的混合比例。例如，圖 4.5 中 C 的頻譜濃度曲線代入方程式(5.43), (5.44)後，得到 W=0.0074, α=0.77 的良好近似結果。

假設有 4 種模式化色素 A, B, C, D，它們的峰值波長分別為 λ_A, λ_B, λ_C, λ_D，在公式(5.45)的範圍條件下，以每 10 nm 間隔變化。

$$\begin{aligned} &A : \lambda_A = 600 \sim 700 \text{ nm} \\ &B : \lambda_B = 530 \sim 630 \text{ nm} \\ &C : \lambda_C = 460 \sim 560 \text{ nm} \\ &D : \lambda_D = 380 \sim 480 \text{ nm} \end{aligned} \tag{5.45}$$

但是，這些波長必須滿足 $\lambda_A < \lambda_B < \lambda_C < \lambda_D$。結果顯示，能夠給予

最大色再現域的峰值波長和再現色的明度有關。例如，對於 Y=10 的
顏色來說，當 λ_A =630 nm, λ_B =560 nm, λ_C =530 nm, λ_D =410 nm 時，
可以獲得最大的色再現域。

　　圖 5-30 顯示 4 色素的頻譜濃度。**圖** 5-31 則顯示此時的最大色再
現域和利用 3 色素所得最大色再現域之比較。從圖 5-30 和圖 5-31 中可
以知道，使用 2 種 M 的 4 色素減色法，它們的最大色再現域比原先增
加大約 9%，當色素數目由 3 增加為 4 時，並沒有得到比預期更大的
效果。

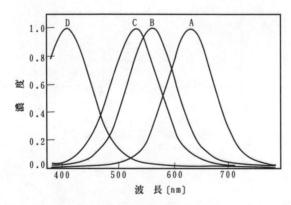

圖 5-30　當 Y=10 時 4 色素 (λ_A=630nm, λ_B=560nm, λ_C=530nm, λ_D=410nm) 所獲得最大色再現
域的頻譜濃度(Ohta, 1976)

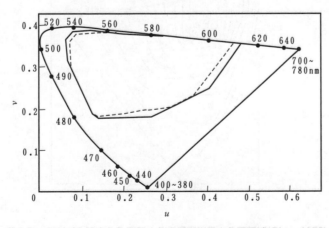

圖 5-31　當 Y=30 時由 3 色素和 4 色素得到的最大色再現域(Ohta, 1976)

參考 6（5-6）　最明色的頻譜反射率和色再現域

當明度一定時所能達成最鮮艷的顏色稱爲最明色，如圖 5-32 所示，最明色的頻譜反射率有兩種類型。類型 1 是僅在波長 $\lambda_1 \sim \lambda_2$ 的範圍內讓光線產生反射 (穿透)，而其它範圍讓光線不能反射 (穿透)的顏色。類型 2 則是在波長 $\lambda_1 \sim \lambda_2$ 的範圍內不讓光線產生反射 (穿透)，而其它範圍爲讓光線反射 (穿透)的顏色。

圖 5-32　最明色的頻率反射(穿透)率

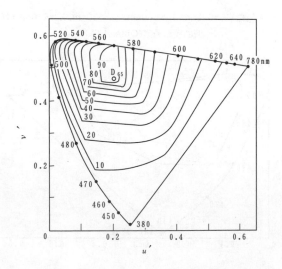

圖 5-33　標準光 D_{65}　在 Y=10 ～ 90 範圍時最明色的色再現域

對 D$_{65}$ 標準光而言，在 *XYZ* 表色系統中利用最明色所得到的色再現域表示如**圖** 5-33(Ohta, 1993)。另外，**圖** 5-34 顯示最明色和彩色照相的色再現域之比較，可以知道改良色素頻譜濃度效果的理論界線。

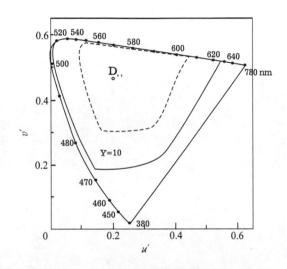

圖 5-34　最明色的色再現域(實線)和彩色照相的色再現域(虛線)

第六章

色彩再現色彩修正方法及色彩再現的現況及方法

前一章已就色彩再現的原理做了說明，在這一章中，我們就代表性的色彩再現系統（彩色電視、照相、印刷）實際色彩再現作簡單說明。另外，也將提到各個系統的缺點以及其改善方法，並個別介紹系統中之特殊色彩修正方法，這些方法包括矩陣運算、重層效果、彩色耦合劑及掩色法等。另外也將對最近持續進行的數位色彩修正方式作簡單介紹。

6－1　彩色電視的色彩再現

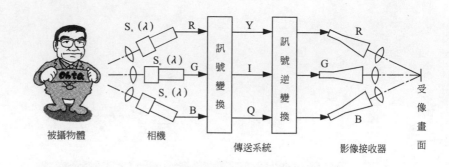

圖6-1　彩色電視的色彩再現系統

　　彩色電視是利用加法混色中並置混色的原理複製色彩，爲利用加法混色複製色彩最具代表性的實例。如前4-1節所述，在隔一段距離觀看影像時，並置混色會將不同的顏色融合成一種顏色。圖6-1顯示彩色電視之色彩再現系統，它經過攝影機攝影、訊號傳送、影像接收等的再現過程。比較彩色照相中的攝影、顯影及色彩再現都在一張底片上完成，彩色電視的系統規模顯然大得多。

　　首先，彩色電視的攝影原理不同於彩色照相。它的影像組成基本元素稱爲**畫素** (picture element; pixel)。電視的成像原理是以直線方式掃描各個畫素，將色彩資訊轉換成電氣訊號的形態後發射，在影像接收端將各個畫素復原後重現完整的影像。基本上，電視是以光電轉換元件當作攝影元件，譬如plumbicon, vidicon, saticon等攝像管，以及最近經常使用的ＣＣＤ（電荷耦合原件：charge couple device）攝像板。

[備註] 依照元件的形狀，有代替單管式和三管式之用的單板式和三板式ＣＣＤ攝像版。在單板式及三板式之間另有稱爲雙板式的方式存在。

影像掃描的方法可分為僅使用一支攝像管的單管式，以及如圖6-1所示之使用三支攝像管的三管式（**備註**）。其中，單管式的掃描又可分為利用回轉圓板將紅綠藍三色依順序攝影的面順序方式，以及同時攝影的同時方式。

所謂的同時方式是使用通過如**圖6-2**所示的彩色濾光片排列作掃描。彩色濾光片有如圖所示使用加法混色三原色之紅、綠、藍原色濾光片方式，或是使用減法混色三原色：以青(C)、洋紅(M)、黃(Y)為主的三色或四色之補色濾光片方式。一般而言，原色濾光片方式的色調較佳，補色濾光片方式則感度較佳。圖中的彩色濾光片排列（Color Filter Array）稱為拜爾(Bayer)方式，除了拜爾方式之外，為了取得更佳 R, G, B 色彩資訊，仍有許多有關彩色濾光片的排列方法不斷被提議出來。

作為視訊攝影機（video carema）及視訊影片（video movie）等的攝影系統幾乎都是採用單板式。這種方式的優點是小型化及價格便宜，但也容易產生疊紋(moir´e)等偽信號。另外，從圖6-2可以得知，因為單板式影像系統只能藉由面的分割取得色彩，所以訊號的密度較為粗糙。而類比式的彩色照相則可以藉著三度空間的深度方向來記錄色彩，因此，可以利用較簡單的裝置得到較好的畫質。

為了使攝影機正確獲得被攝物體的 R, G, B 色彩資訊，攝影機的感度必須設計成接收器三原色能夠決定的配色感度。例如，NTSC方式

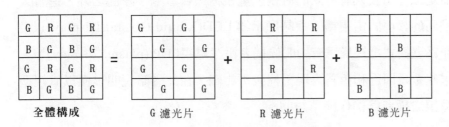

圖6-2　拜爾方式的彩色濾光片排列

的三原色色度座標(x, y)為方程式(5.30)所示的R (0.67, 0.33)、G (0.21, 0.71)、B (0.14, 0.08)，如此一來，方程式(5.12)中的配色感度$S_R(\lambda), S_G(\lambda), S_B(\lambda)$具有以下的關係 (**參考** 1(6-1))。

$$\begin{bmatrix} S_R(\lambda) \\ S_G(\lambda) \\ S_B(\lambda) \end{bmatrix} = \begin{bmatrix} 1.9103 & -0.5323 & -0.2883 \\ -0.9848 & 1.9992 & -0.0283 \\ 0.0583 & -0.1184 & 0.8975 \end{bmatrix} \begin{bmatrix} \bar{x}(\lambda) \\ \bar{y}(\lambda) \\ \bar{z}(\lambda) \end{bmatrix} \tag{6.1}$$

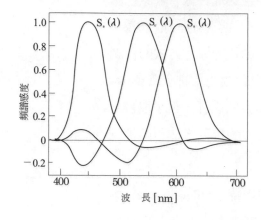

圖 6-3　NTSC 方式的配色感度

但是，如圖6-3所示，這種配色感度因含有負值，所以並不容易實行。因此，下節(6-2 節)中將利用頻譜感度的變形，或矩陣回路的彩色訊號修正方法進行色彩修正。

接著介紹彩色訊號的傳輸方式，當具有備配色感度的攝影機之色彩訊號為 R, G, B時，電視並非直接將這種訊號以電波方式直接傳輸，而是將其變換成新的 Y, I, Q 訊號後傳送(**參考** 2(6-1))。當接收器接收到 Y, I, Q 訊號再逆向變換成為 R, G, B 訊號後，還原成彩色影像。這樣的變換原因是為了希望與當時的黑白電視取得一致性(compatibility)，以及壓縮傳輸電波時所需**頻寬**(bandwidth (**參考** 3(6-1))之考慮。

最後，在電視接收器的影像再現方面，如同前面5-6節所述，目前是以採用螢光體方式的直視型電視機最為普遍。除此之外，還有大畫面的投射式電視機、液晶顯示器 LCD(Liquid Crystal Display)以及作為壁掛式電視最為有力的候補者電漿電視PDP (plasma display)等。這些系統因為和色彩再現工程較不相關，在此省略說明，僅以直視型電視之構造為例作簡單說明。

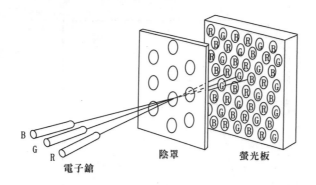

圖6-4 陰極射線管色彩再現原理

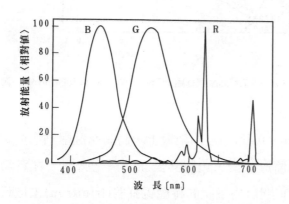

圖6-5 直視型彩色電視的代表性螢光體頻譜分布 (奧田, 1993)

　　所謂的直視型彩色電視機就是使用映像管(Braun tube)的方式。映像管原本是爲了觀察陰極射線產生的各種電磁現象而設計，所以也稱爲**陰極射線管**(cathode ray tube，簡稱 **CRT**)。**圖** 6-4 顯示爲代表性的映像管中利用**陰罩**(shadow mask) 產生之色彩再現原理。射出細微電子光束的裝置稱爲電子槍。電子槍發射的電子線會因應彩色訊號R, G, B的強度而產生，在電子線通過陰罩後，撞擊在螢光板上的 R, G, B 點狀螢光體產生發光。**圖** 6-5 爲代表性螢光體的頻譜分布。**圖** 6-6 則爲圖6-5中螢光體的色再現域與NTSC方式的比較結果(奧田，1993)。

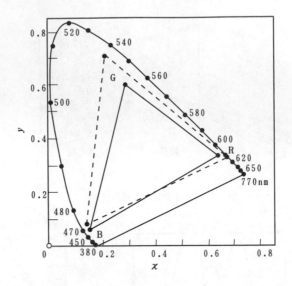

圖6-6　在無外光照射下，圖6-5的螢光體(實線)和NTSC方式(虛線) 構成的色再現域 (奧田, 1993)

　　陰罩是在0.1～0.3m厚度的鋼板上，將其腐蝕雕刻形成細孔，在完成所需要的曲面形狀後，再將其表面做黑化處理。在實際的應用上，另有利用持有開口格子狀的**特麗霓虹管**(trinitron)來取代點狀細孔。特麗霓虹管上的螢光體被設計塗布成為條紋狀排列。另外，為了使陰罩能夠發揮特麗霓虹管的所長，也有將螢光體設計成短條狀分布。

　　大畫面投射式電視的螢光體設計除了G之外，幾乎與直視型電視相同。因為投射式電視的G螢光體發光時含有數個波峰，所以必須採用彩色濾光片作修正。另外，LCD有直視式和投射式2種，它的原理是藉由外部光源與彩色濾光片的組合來製作R,G,B三原色，以及利用液晶穿透率的變化量來調節三原色強度。由於光源頻譜分布和彩色濾光片的頻譜穿透率可以分別設定，所以設計的自由度較大。還有，PDP是利用稀有瓦斯(He＋Xe或Ne＋Xe)放電所產生的紫外線來照射螢光體後，利用螢光體的發光現象產生色彩再現。

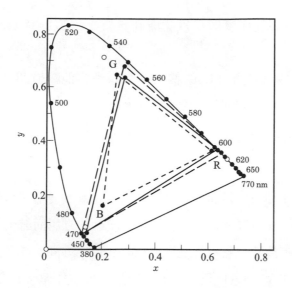

圖 6-7　投影機(實線)，LCD(虛線)，PDP(點線)的色域再現 (○代表 NTSC 方式的原色)

　　關於各種電視的色彩再現性，三原色比較是一件很重要的工作，圖 6-7 表示各種電視間代表性色度值之描繪結果 (白松，1994；濱田，1993；協谷，1993)。由圖中得知，不論是何種方式，在實際應用上的色度表現都令人相當滿意。今後，我們期待能夠進一步活用各種方式的優點，以達成更好的效果。

6-2　頻譜感度的修正

　　如前(6-1節)所述，彩色電視的配色感度持有物理上無法實踐的負值。但如果能將配色感度以 5.4 節介紹的一次變換進行變換的話，將可以實踐均爲正值且持有單獨峰值的配色感度。但是，由於 G 感度和 R 感度有相當大的一部份相互重疊，導致色彩的分離性很差。因此，爲考慮具有較佳的色彩分離性，幾種較爲實用的近似配色感度之方法陸續被開發出來，它們可以分類爲以下兩種方式。

(1)將配色感度作變形，以達成在實質上近似於負值的頻譜感
　　度。

(2)以某一頻道(例如 G)的輸出，來修正其他頻道(例如 R)的輸
　　出，製作出近似於負值的頻譜感度。

這些方法都已經應用在實際的色彩再現系統上，以下將針對這些
方法作說明。

首先，第 1 種方法是將配色感度作『適當』的變形，雖然以個別
頻道的輸出立場來看會有誤差，但以整體統計的立場而言，大多數情
況是可以與持有負值配色感度之輸出達成一致。亦即，如將某個頻道
的配色感度當作 $S(\lambda)$，以正值近似的頻譜感度當作 $\hat{S}(\lambda)$，對於 n 個
被攝物體來說，可以利用以下的公式取得兩者的輸出差值後進行評
估。

$$\varphi = \sum_{i=1}^{n} \frac{\left[\int_{vis} R_i \{S(\lambda) - \hat{S}(\lambda)\} d\lambda\right]^2}{n} \tag{6.2}$$

這裡，$R_i(\lambda)$ 代表第 i 個被攝物體的頻譜反射率。

當方程式(6.2)爲最小時可以求得 $\hat{S}(\lambda)$，但因爲此函數爲非線
性，並不容易求得函數解。所以可以採用如圖 6-8 表示的直接近似
法，即藉著將鄰接的正值部分變窄，去補償負值部分的方法。雖然在
理論上並不嚴密，但這種直觀上的近似作法已經使用了相當一段時
間。如果斜線部分面積與負值感度部分面積相等的話，雖然說對於某
個特定被攝物體會有很大誤差，但若被攝物體數量很多，平均下來，
可以預期得到良好的近似效果。

最初，這種方式是由艾普斯坦(Epstein)應用到實際的彩色電視
上，因此稱爲**艾普斯坦近似**(Epstein Approximation) (Epstein, 1953)。

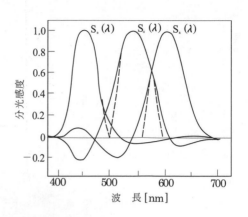

圖6-8　負值感度的近似補償法　　　　圖6-9　配色感度(實線)的艾普斯坦近似法一例(虛線)

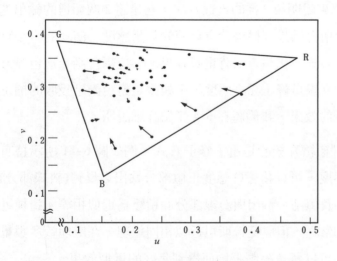

圖6-10　被攝物體原色(●)和艾普斯坦近似求得的再現色(箭頭尖端處) (Saito, 1985)

圖6-9 表示艾普斯坦近似在配色感度上的應用實例，對於各類色票測試所產生的誤差表示如圖 6-10(齋藤,1970)。在輝度上也會有誤差產生，特別是在純藍色的預測誤差上相當大，實際上高達22%。但如後節(7-1節)所述，艾普斯坦近似已經相當接近於非線性最佳化的計算結果。

圖 6-11　由 $S_G(\lambda)$ 的反轉輸出形成的 $S_R(\lambda)$ 負值感度近似法

　　接下來說明第 2 種的近似方法。它是將 3 個頻道的輸出進行加減運算，以所得結果來模擬持有負值的頻譜感度。演算的方法有電子方式和化學方式。化學方式有重層效果、彩色耦合劑、掩色等方法，這類方式與其說是修正頻譜感度，不如說是對色素副吸收的補正。因為具有良好的效果，我們將在 6-4 節做詳細說明。

　　這裡繼續介紹的是電子修正方式。例如圖 6-11 所示持有負值感度的 R 感度，可以藉著 G 感度正值部分輸出之反轉(斜線部分)，使得 R 感度的負值部分輸出與斜線部分面積變為近似相等。這種近似方法雖然不夠嚴謹，但與艾普斯坦近似相同道理，在處理較多數量的被攝物體時，可以藉著總體平均而得到良好的近似效果。

　　在使用電子修正方式時，若修正前的輸出為 R, G, B，修正後的輸出為 $R'\,G'\,B'$，如前所述，R' 可以使用 R, G, B 進行以下的表示。

$$R' = g_{11} \cdot R + g_{12} \cdot G + g_{13} \cdot B \tag{6.3}$$

　　式中的 g_{11}, g_{12}, g_{13} 為常數。對於 G', B' 也可以使用相同方法求得，整理後可以表示成為以下的方程式。

圖6-12　僅正值部分配色感度形成的 R,G,B 感度

$$\begin{bmatrix} R' \\ G' \\ B' \end{bmatrix} = \begin{bmatrix} g_{11} & g_{12} & g_{13} \\ g_{21} & g_{22} & g_{23} \\ g_{31} & g_{32} & g_{33} \end{bmatrix} \begin{bmatrix} R \\ G \\ B \end{bmatrix}$$

(6.4)

舉例來說，圖6-12表示僅持有正值部分形成的R, G, B感度，利用方程式(6.4)來與配色函數作近似處理，將誤差降至最小後，求出如以下所示的係數(齋藤, 1970)

$$\begin{bmatrix} R' \\ G' \\ B' \end{bmatrix} = \begin{bmatrix} 1.077 & -0.096 & 0.019 \\ -0.035 & 1.188 & -0.154 \\ -0.011 & -0.031 & 1.042 \end{bmatrix} \begin{bmatrix} R \\ G \\ B \end{bmatrix}$$

(6.5)

將圖6.10所使用色票作相同的處理，這種近似方法所得到的誤差結果表示於圖 6-13 。和圖 6-10 比較，可以得知它比艾普斯坦近似具有更多的優異性。實際上，輝度的誤差變得較小，最大的洋紅色誤差約為 6.4% 左右。

我們必須更深入認識這種適當變形頻譜感度方式對於色彩再現的影響程度。在過去，多是靠著直覺和偶然的因素來改善品質，在彩色照相的世界裡，這種嘗試錯誤的方法也具有悠久的歷史。因此，對於這種影響也有相當多的研究發表。例如，Evans 等人對於色彩再現之

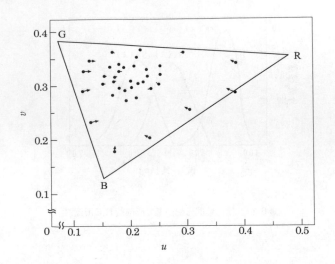

圖 6-13　被攝物體原色(●)和矩陣近似所形成的再現色(箭頭尖端處) (Saito, 1985)

影響作了以下研究，以僅持有配色感度正值之頻譜感度當作基準，他將彩色照相分類爲以下的三種變形(Evans etc.,1953)：

(1)將基準頻譜感度之R, G長波長化，B短波長化，使各個感度的分離性增大。

(2)將基準頻譜感度分布之寬幅全部變窄。

(3)在基準頻譜感度中，主要感度之外的領域，維持一定量的感度。

這裡，以日常生活中經常拍攝的9種原物(被攝物體)爲例，來評估色彩再現的結果，求出 9 種物体在 R,G,B 感光層的**曝光濃度**(exposure density)後，將這些曝光濃度除去灰色的成分值拿來當作評價之用。實驗結果發現，如果符合以下的條件，將可以使得色純度更爲提高。

(1)頻譜感度分布的寬幅變窄。

(2)將各感光層的頻譜感度分離。

(3)頻譜感度的主要感度之外領域維持最小。

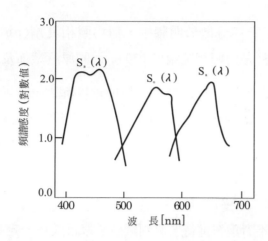

圖 6-14　代表性彩色照相頻譜感度

　　如**圖** 6-14 所示，實際的頻譜感度就是依照比配色感度更窄，更
為分離的原則來設計。

6-3　彩色照相的色彩再現

　　代表的彩色照相有彩色負片‧彩色相紙，其色彩再現是依照攝
影、顯影和印相的三個過程來進行，也有僅以攝影和顯影兩個步驟就
完成色彩再現過程的彩色反轉正片。彩色照相的色彩再現過程是非常
複雜且巧妙的化學反應組合，在此我們不想作過於深入的化學理論探
討，僅就彩色照相的結構作簡單說明。

　　在底片中的感光元素為鹵化銀(silver halide) (AgX, X=Cl, Br, I)
微粒子，它是在明膠(gelatine)水溶液中由以下的化學反應形成。

$$AgNO_3 + MX \rightarrow AgX + MNO_3 \tag{6.6}$$

這裡的 M 為 Na, K 等鹼金屬。根據不同的化學反應條件，所得到
AgX 粒子的形狀亦不相同，一般粒子大小約為 $0.05 \sim 3\ \mu m$。反應所

得的 AgX 粒子懸浮分散於明膠中，稱爲**照相乳劑**(photographic emulsion)。底片是將照相乳劑以 120 μ m 的厚度塗佈及乾燥而成。

首先由黑白照相開始說明。以光(hν)照射底片後，會從AgX中產生光電子，在結晶格中的銀離子(Ag⁺)產生如下的反應後，生成銀原子。

$$X^-+h\nu \rightarrow X+e^-$$
$$e^-+Ag^+ \rightarrow Ag \tag{6.7}$$

這種過程不斷重覆進行，直到銀原子聚合成爲一定數量（一般最少爲4個），形成可能進行顯影的**潛像**(latent image)後，利用對苯二酚 (hydroquinone)之類的還原劑對潛像狀態的AgX粒子進行作用，使潛像連續產生以下的化學反應，直到全部粒子還原成爲銀原子後，從金屬銀變爲黑白影像。

$$2\,AgX + HO-\bigcirc-OH \rightarrow 2\,Ag + 2\,HX + O=\bigcirc=O \tag{6.8}$$

這裡，還原鹵化銀之用的還原劑稱爲**顯影劑**(developing agent)，它除了可以是對苯二酚之外，也還可以是其他的化合物。彩色照相中使用的顯影劑屬於 p-phenylenediamine 衍生物。此時，顯影劑的酸化生成物和引起耦合反應的稱爲**耦合劑**(coupler)之有機化合物共存，進行像方程式(6.9)的化學反應，生成顯影銀以及其他的色素副產物。

$$4\,AgX \ + \ \begin{matrix}CH_3\\ \ \\ CH_3\end{matrix}\!\!N-\bigcirc-NH_2 \ + \ \bigcirc-OH$$

顯 影 劑　　　　　耦 合 劑

$$\rightarrow \ 4\,Ag + 4\,HX + \begin{matrix}CH_3\\ \ \\ CH_3\end{matrix}\!\!N-\bigcirc-N=\bigcirc=O \tag{6.9}$$

顯影後，將銀溶解除去就可以得到色素影像，這個方法稱爲**發色顯影**(color development)。

實際上實用化的彩色照相，因考慮到色素色相、彩度的改良以及保存性等因素，使用比方程式(6.9)中的耦合劑更爲複雜的化學結構物，但是，發色顯影形成色像的基本原理是相同的。在發色顯影時，如能適當選擇使用耦合劑之化學構造，就能得到C,M,Y減法混色中的三原色。若把這些耦合劑包含在能感受 R, G, B 光的感光層之中，因應各層的感光程度將發色色素作重疊，就能依據減法混色原理得到任意色像。所得到的 C, M, Y 分光濃度表示成圖 5-20。

另外，在 AgX 的頻譜感度中，限制於 500nm 以下的 B 光範圍並無法記錄G, R光資訊。不過，如果讓AgX吸收Cyanine色素等的有機色素後，它的頻譜感度可以延長到 B 光以外的區域。這種現象稱爲**分光增感**(spectral sensitization)，此時添加的有機色素稱爲**分光增感劑**(spectral sensitzer)。因此，如果適當設計增感色素的構造，感光領域可以從 G 到 R，甚至延長至接近紅色領域的 1300nm 附近。依照這種方式選擇的代表性彩色照相之頻譜領域表示如圖 6-14。

圖6-15表示彩色照相的代表性結構，在能夠感受R, G, B色光的紅、綠、藍感光層中，設計包含有讓 C, M, Y 發色的耦合劑。爲了提升這些感光層以外的畫質，在底片中另外加入了保護層、黃色濾色層、光暈(halation)防止層及中間層等的構造。因爲包含在紅、綠感光層之中的鹵化銀，除了會感R, G光之外，也會感B光，所以設計了黃色濾色層來吸收不必要的 B 光。另外，依照不同種類的彩色照相感光層厚度也稍有差異，但大約都在 10~15 μm 左右。和毛髮直徑 50 μm，網膜厚度 300 μm 比較，可以知道照相感光層是多麼細薄。

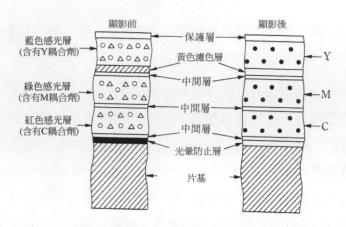

圖6-15 彩色照相內層構造(○：耦合劑，△：AgX，●：色素)

　　代表性的彩色照相有彩色負片、彩色相片和彩色反轉正片，但它們的構造幾乎相同。圖6-15顯示其構成一例。雖結構類似，但彩色負片和彩色反轉正片的顯影處理就不相同。顯影處理是非常複雜且精密的化學組合。以下試以黑(K)、白(W)及 B, G, R 當作被攝物體，對彩色負片和彩色反轉正片兩者的色彩再現過程做詳細說明。

　　圖 6-16 顯示內發式彩色反轉正片在拍下 K, W, B, G, R 被攝物體時的反轉顯影過程及發色原理。譬如，在 R 的已曝光部分是以 M 和 Y 發色(R→M+Y)後，再利用減法混色將 R 再現(M*Y→R)。其他的顏色也可以利用此原理作正確的正像再現，例如，G 是 G→Y+C→ Y*C→G，　K 是 K→C+M+Y→C*M*Y→K。

　　反轉顯影的處理過程雖然複雜，但仍有一定的規則可遵循。例如，像是 R 曝光是僅有紅色感光層發生感光，然後將其作黑白顯影處理後，則僅有紅色感光層的部份將得到黑白負像。如此一來，在綠、藍色感光層中，因為留下尚未顯影的 AgX，如果讓它們感光產生發色顯影的話，就可以得到 M 和 Y 的色像。而黃色濾色層和顯影產生的銀成份，因為會妨礙視覺觀察，所以用漂白、定影將其除去。因為

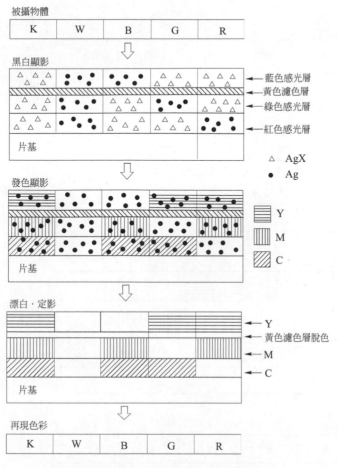

圖6-16　內發式彩色正片的顯影過程和發色原理

這種方式的耦合劑預先包含在底片裡面，故稱為內發式彩色反轉正片。除此之外，也有利用將耦合劑添加於發色顯影液的外發式彩色反轉正片，但其顯影處理非常複雜，所以很少使用。

　　圖6-17顯示拍攝完畢後彩色負片的發色顯影原理。在這種底片上，被攝物體的R可以再現成為C(R→C)，即再現色成為被攝物體的補色而形成彩色負像。接著，如圖6-18所示，一般利用白光將彩色負片曝光在彩色相紙上，如此一來，前面提到的C圖像，因為可讓G,B

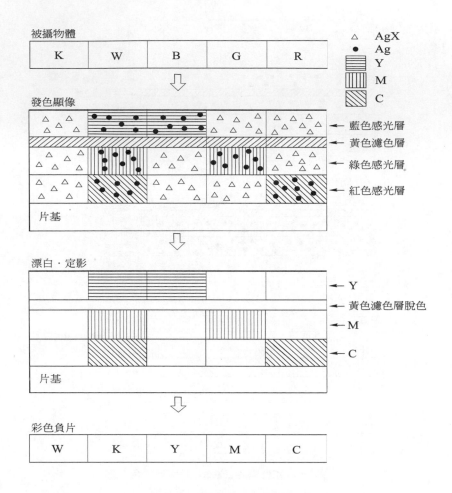

圖 6-17　彩色負片的顯影過程和發色原理

光穿透之故，所以在彩色相紙上會產生 M、Y 發色(C→M+Y)，依據減法混色原理，就可以將被攝物體的 R(M*Y→R) 再現。其他顏色亦依據相同原理進行，例如，G 為 G→M→Y+C→Y*C→G。為了進一步提升彩色相紙畫質，實際的感色層結構與圖 6-15 稍有不同。

　　最近，使用固態攝影元件之數位相機已經成為個人電腦的主要輸入裝置之一。其攝影元件是以 1 個畫素大小約為 5~10 μ m 的 CCD 為

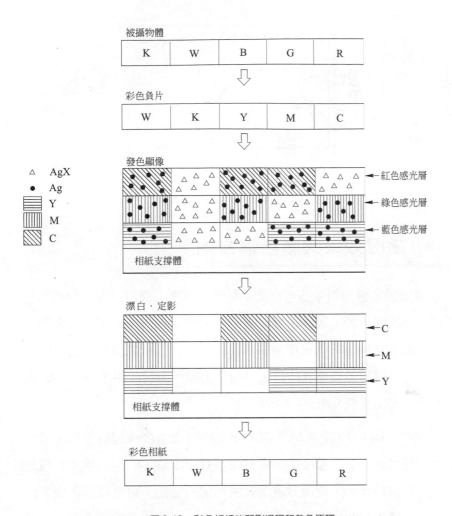

圖 6-18 彩色相紙的顯影過程和發色原理

主，適度將其與彩色濾光片組合之後，可作爲攝影之用。**圖**6-19顯示
數位相機頻譜感度之實例，在 1981 年，畫素僅約爲 28 萬(570×490)
個，當時的影像畫質並不好，但最近畫素已經持續增加到數百萬單
位，影像畫質直逼相片。數位相機的色彩再現原理和彩色電視相同，
請參照 6-1 節。

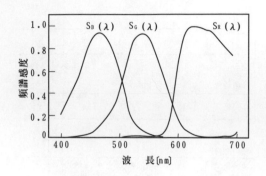

圖6-19 數位相機的代表性頻譜感度

6-4 重層效果與彩色耦合劑

　　實際的彩色照相頻譜感度並不是配色感度，而減法混色所用的色素也不是區塊色素。因此，理論上是不可能達成測色再現，產生的色彩扭曲需要利用色彩修正作補償。到目前為止，僅能做到對色素副吸收的修正，對於頻譜感度的修正仍相當困難。副吸收現象存在於C,M,Y色素上，尤其在C和M上特別大。

　　例如，**圖6-20** 顯示M色素量變化時分光濃度改變的情形。最理想的情形是在R,G,B濃度中，僅有控制G濃度時，的M色素才會發生變化。但如圖所示，也使B濃度發生相當的變動，這就是為什麼會使色彩再現發生扭曲的原因。色素副吸收的修正方法有重層效果以及彩色耦合劑兩種，但後者僅限於彩色負片。

　　首先介紹重層效果，由於照相必須經由顯影的化學反應才能產生影像，這種化學反應的生成物會向外擴散並抑制顯影的繼續。特別是擴散到其他感光層時，感光層之間會產生相互抑制顯影的現象，我們稱為**重層效果**(interimage effect)。這種現象我們可以用**圖6-21**所示彩色反轉正片之特性曲線來說明。在圖中，實線表示給予R曝光時的特性曲線，虛線是給予白色曝光時僅C色素的特性曲線。

圖6-20　不同洋紅色色素量的頻譜感度

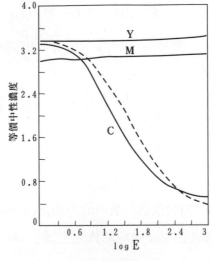

圖6-21　由R曝光(實線)和白色曝光(虛線)形起的特性曲線

　　由圖6-21得知，R曝光雖然會使C濃度發生變化，但M,Y仍然維持最高濃度保持不變。因此，我們可以說，R曝光在C層以外不會進行顯影，也不可能有來自其他色素層的抑制，不過，如果是使用白色曝光，除了C層之外，在M,Y層也會進行顯影，彼此會產生交互作用（**備註**）。

　　如果各色素層之間沒有相互作用，那麼圖6-21中的實線與虛線應該一致才對，但實際上兩者之間有著相當明顯的差距。從這裡我們知道，C的生成量有來自從其他色素層作用（重層效果）產生的量。重層效果不僅出現於R曝光，同樣也出現在G,B曝光。

　　現在，我們將重層效果產生前後的C,M,Y色素量分別定義為 c, m, y 及 c', m', y'，於是，例如說，C中來自於M, Y感光層的抑制量和它們的發色量 m, y 成近似比例，所以下列關係可以成立。

備註　在彩色反轉正片的顯影過程中，會經過黑白負片顯影與發色顯影的二道過程，但重層效果只會在最初的負片顯影過程中密集發生，像圖6-21中R曝光後的M,Y層中，因為不會進行負片顯影，所以不會產生重層效果。

$$c' = f_{11} \cdot c + f_{12} \cdot m + f_{13} \cdot y \tag{6.10}$$

對於 m' 及 y' 也可以用同樣方式表示，整合後的方程式表示如下。

$$\begin{bmatrix} c' \\ m' \\ y' \end{bmatrix} = \begin{bmatrix} f_{11} & f_{12} & f_{13} \\ f_{21} & f_{22} & f_{23} \\ f_{31} & f_{32} & f_{33} \end{bmatrix} \begin{bmatrix} c \\ m \\ y \end{bmatrix} \tag{6.11}$$

這裡，$f_{11}f_{22}f_{33} > 0$，而 $f_{12}f_{13}f_{21}f_{23}f_{31}f_{32} < 0$ (**備註**)。方程式(6.11)的構造與前面的方程式(5.36)完全相同，因此，可以理解重層效果在色素副吸收的修正上是有效的。

另一方面，假設以測色的色彩再現為目標，試對一系列的被攝物體達成測色再現時，求出所需要的色素量c, m, y (END單位)。另外，從被攝物體的頻譜反射率及彩色照相的頻譜感度可以求得該被攝物體的**曝光濃度** (exposure density) D_R, D_G, D_B。若是視為區塊色素的話，則方程式(6.12)成立。

$$c = D_R, \quad m = D_G, \quad y = D_B \tag{6.12}$$

這裏，可以當作是使用斜率 $\gamma = 1$ 的特性曲線。

對於實際的色素而言，由於有副吸收現象，所以方程式(6.12)無法成立，但可以利用一次近似寫成以下的關係。

$$\begin{bmatrix} c \\ m \\ y \end{bmatrix} = \begin{bmatrix} f_{11} & f_{12} & f_{13} \\ f_{21} & f_{22} & f_{23} \\ f_{31} & f_{32} & f_{33} \end{bmatrix} \begin{bmatrix} D_R \\ D_G \\ D_B \end{bmatrix} \tag{6.13}$$

方程式(6.13)稱為**色彩再現方程式**(color reproduction equation)，實際上所使用的色彩修正方法即根據於此。另外，為使被攝物體的無

備註 如前所述，彩色反轉正片的重層效果是在黑白負像的顯影過程中產生，因此，方程式(6.11)的 c, m, y 表示從最高濃度的下降色素量。

彩度灰階部分能夠正確再現，因為無彩度時$D_R = D_G = D_B$，所以以下條件必須成立。

$$f_{11}+f_{12}+f_{13}=f_{21}+f_{22}+f_{23}=f_{31}+f_{32}+f_{33}=1 \qquad (6.14)$$

比較方程式(6.11)和方程式(6.13)，雖然在記號的表示上有所差異，但是兩者幾乎是完全相同的形式。因此，由色素副吸收引起的色彩再現扭曲，可以嘗試利用重層效果的原理來修正。由重層效果衍生的副吸收補償，是預先對持有主吸收的色素發色量作好副吸收部分之修正。例如，C 的主吸收領域位於 600~700nm ，但Y的主吸收(400~500nm)領域內卻持有相當多 C 的副吸收。因此，如果能夠因應 C 的發色量，預先對Y的發色量作好減量處理，當Y的主吸收和C的副吸收加成作用時，仍能與原本所需的Y發色量達成一致。

舉一實例說明，試利用圖 4-5 所示的 C,M,Y 和**圖** 6-22 的模式化頻譜感度來計算色彩再現方程式。在改變圖 6-22 中 R,G,B 頻譜感度的峰值波長 $\lambda_R, \lambda_G, \lambda_B$ 後，再利用方程式(6.13)進行計算。結果顯示當 λ_R=610nm, λ_G=540nm, λ_B=450nm 時最接近於測色再現的達成，此時的色彩再現方程式表示如下(Ohta, 1991)。

$$\begin{bmatrix} c \\ m \\ y \end{bmatrix} = \begin{bmatrix} 1.542 & -0.584 & 0.072 \\ -0.281 & 1.405 & -0.232 \\ -0.068 & -0.271 & 1.254 \end{bmatrix} \begin{bmatrix} D_R \\ D_G \\ D_B \end{bmatrix} \qquad (6.15)$$

在實際使用的彩色照相中，因非負值頻譜感度所導致之色彩扭曲，若用 CIELAB 色彩空間的平均色差來評估，大約為$\triangle E_{ab}^*$~4 左右。此外，因色素副吸收所導致的色彩扭曲約為$\triangle E_{ab}^*$~12 。這表示利用重層效果所能達成的色彩修正對於色素副吸收的修正有效，但對於頻譜感度的修正則不太有效。這是因為頻譜感度是以色彩訊號的真數值進行，而重層效果則是以彩色訊號的對數值(光學濃度)為單位進

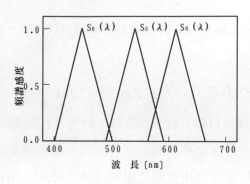

圖6-22　模式化頻譜感度

行。另一方面，副吸收修正可以視爲在濃度單位下進行修正，這就是重層效果可以有效運作的原因。實際上利用重層效果對於色素副吸收導致的色彩扭曲，約能改善達成 $\triangle E_{ab}^*\sim8$ 左右的修正效果。(Ohta, 1992)

　　利以重層效果實行色彩修正可以說是預先將副吸收部分減少的方法；另一方面，在彩色負片上則是利用彩色耦合劑實行色彩修正，它是利用即使有副吸收的產生也設法使濃度保持不變的概念。一般的彩色照相是使用不含著色的耦合劑，但是另有一種**彩色耦合劑** (colored coupler)則是屬於一開始就含有著色的耦合劑。以彩色耦合劑實行色彩修正的原理表示如**圖 6-23** 。

　　圖(a)顯示發色顯影後M色素產生的M頻譜濃度。它可以分成三個階段，即彩色負片顯影過程中緩慢進行的低明度(點線)，中程度進行的中明度(虛線)以及大量進行的高明度(實線)等三階段明度變化。隨著被攝物體明度的增加，M的色素量從0.0→0.1增加。另外，彩色耦合劑則如圖(b)所示，在低明度時濃度維持0.38，隨著明度增加濃度從0.2減至 0.08 。圖(c)顯示(a)和(b)合成後的 M 色素量。

　　由此可知，在三個明度階段中，B濃度皆維持爲 0.38=0.18+0.2=0.3+0.08 。這代表即使M的副吸收隨著發色量增加而增加，彩色耦合

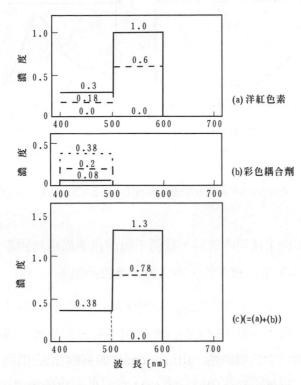

圖6-23　利用洋紅色素中的彩色耦合劑進行色彩修正之原理

劑的作用量亦隨之對應而減少，所以最後的Ｂ濃度根本沒有發生變
化，因而不會影響到色彩再現，這就是彩色耦合劑的原理。由於Ｙ的
副吸收很少，所以僅有Ｃ和Ｍ實用化。**圖**6-24顯示Ｃ和Ｍ頻譜濃度和
所對應的彩色耦合劑頻譜濃度。

6-5　彩色印刷的色彩再現

　　彩色印刷再現的原物(original)，並不是指彩色照相中的人物、風
景之類的被攝物體，而是專指以彩色底片為主的彩色原稿。但是彩色
印刷的色彩再現原理和使用減法混色三原色C,M,Y的彩色照相是一樣

圖6-24　青色素和洋紅色素的頻譜濃度(實線)和所對應彩色耦合劑之頻譜濃度(虛線)

的。彩色印刷上使用的色料，我們不叫作色素而稱爲油墨。習慣上，我們用C,M,Y來代表青色、洋紅色、黃色油墨。

彩色印刷的色彩再現雖然和彩色照相一樣是使用減法混色原理，但有二點不同：一是印刷上的圖像階調不是像相片般以濃度作變化，而是利用稱爲**半色調網點**(halftone dot，簡稱**網點**)的細微墨點不斷重覆所形成。另外，彩色印刷除了C,M,Y以外，也使用黑色油墨(K)。

將這些網點著上油墨，印刷在紙張上的方式，共可分爲三種，即**凸版印刷**(relief printing)，**平版印刷**(lithographic printing)和**凹版印刷**(intaglio printing)。這三種方式的差異顯示如**圖**6-25所示，依著墨後的細微墨點位置在平面上或者爲凹凸面而在分類上有所不同。凸版及平版是以網點面積的變化來表現階調的連續性。凸版的凹凸程度約有20～200μm；凹版則是製作深淺約爲2～40μm的凹槽（cell）來承載油墨，利用不同油墨承載量來表現階調的連續性。制作這些版材的工作稱爲製版，而利用這些方式製作出來的版材稱爲印刷版。

平版印刷並不是直接印刷在紙張上，而是從版面將油墨印寫（off）在橡皮布（rubber sheet）端後，再由橡皮布轉寫（set）至紙張上，所以這類印刷方式稱爲**平版橡皮印刷**（offset printing）（**備註**）。

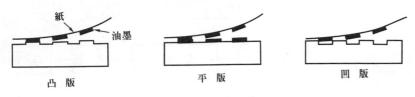

圖6-25　印刷的三種版式

另外，有許多製作凹版凹槽的方法，其中利用照相技法製作者稱為照相凹版（gravure printing）。若要將照相作品變為印刷品，使用這種方式印製出來的品質最為精美，因此，在高級雜誌中常常使用「照相凹版頁」來製作。同時具有深淺和面積變化的凹槽凹版方式，稱為網目凹版 (screen gravure)。

　　首先，我們來說明彩色印刷的第1個特徵：網點。將原稿印製為連續階調圖像的方式，目前是以平版印刷及凸版印刷(原色版)為主流。原色版雖然可以印製顏色鮮艷的印刷品，但是由於對製版過程必須非常熟練，所以逐漸被平版所取代。平版及原色版的大略作業流程表示如**圖**6-26。將彩色原稿上的色彩資訊分別以C,M,Y成分來記錄，這個過程稱為**分色** (color separation)。另外，將連續階調變換成為網點的過程稱為**過網**(screening)，這樣所得的底片稱為分色網片。

　　由於利用平版及凸版的網點印刷之油墨厚度必須維持一定，所以其階調的連續性表現如**圖** 6-27 所示，是以改變面積的大小(網點面積率)來變化。簡單來說，若將網點的濃度視為無限大，面積率以a來表示，則全體濃度 D 及穿透率 T 可以表示成以下的方程式。

$$D = -\log(1-a) = -\log T \tag{6.16}$$

│備註│ 幾乎所有的平版都是使用 *offset printing*(平版橡皮印刷)來進行，所以 *offset printing* 幾乎成為平版印刷的代名詞，但其他(凸版，凹版)的印刷也有使用 *offset printing* 的方式來進行。

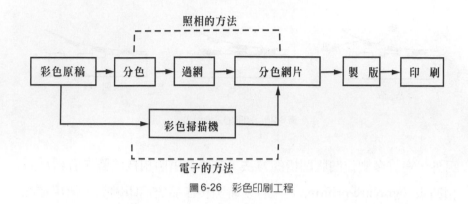

圖 6-26　彩色印刷工程

圖 6-27　利用網點複製連續階調(擴大圖) (數字代表網點面積率)

　　圖6-28 表示 a 在 0～1 變化時 D 值和 T 值的關係。由此可知，理論上可以從 a 求出任意濃度 D。如圖 6-26 所示，分色網片的製作分為照相方式和電子方式兩種，由於彩色掃描機的快速發展，目前都是以電子方式為主。照相方式的分色是利用 R, G, B 分色濾光片，將彩色原稿分色露光於全色片（panchromatic film）上。過網則是利用分色負片、接觸網屏和利斯底片(lith film)。照相方式雖然巧妙有趣，但已經不是主流方式，將另外安排在**參考** 4(6-5)作說明。以下，我們將對電子方式作介紹。

　　網屏線數（screen ruling）是用來表示接觸網屏網目的細密程度。在電子方式裡，即使實際上並未使用到接觸網屏，但仍多數使用網屏線數的概念，來表達印刷時所需達成的細密程度。網屏線數是指網屏中每一英吋內的網線數(lpi;line inch)，它會因印刷品用途、紙張

圖6-28　網點面積率 a 和濃度 D、透射率 T 的關係

種類和印刷速度而有所不同，一般在 55～300 線左右。大致上，85 線以下為新聞報紙，133～175 線為一般印刷，175 線以上為美術印刷。最近也開始發展 300～500 線數左右的**高精細印刷**(high definition printing)，其畫質可以直逼相片。

　　以下介紹利用電子方式製作分色網片的基本操作。首先是利用彩色掃描機掃描彩色原稿，並將色彩分解為 R, G, B 濃度。**圖 6-29 是彩色掃描機**（color scanner）的原理。圖左表示貼置於以高速旋轉狀態中透明滾筒的彩色原稿，以細微光點(例如 50 μm Φ)對彩色原稿進行掃描後，其透射光通過彩色濾光片後進行分色。其利用光電元件(例如光電倍增管)將分色後的光束轉換成電流，以獲得彩色訊號。圖右則表示將經過電腦適當處理的彩色訊號輸出到感光底片上。

　　因應彩色訊號強弱進行電子過網的裝置稱為**網點產生器**(dot generator)，在目前的高階彩色掃描機中多具有這種裝置。網點產生器是將網點分解為更細微的畫素，再由這些細微畫素形成對應於色彩訊號強弱的網點。**圖6-30**為利用網點產生器形成網點的實例，首先對全體畫素以網點的基本分割單位來切割，並給與各個網點分割單位一定的閾值。像這種以多樣閾值構成的格式單位稱為網屏模樣（screen

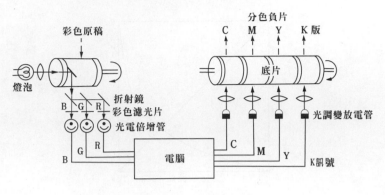

圖 6-29　彩色掃描機的原理

pattern)，將彩色訊號與網屏模樣的閾值作比較，來判別是否需要產生黑化。圖中的分割數為 64，但在實際應用中的分割畫素數目更為細密，可以達到 4500 dpi（**dpi**，dot per inch；每一英吋內的點數）的程度。

　　如前述 5-6 節所示，類似於彩色照相，彩色印刷使用的**製程油墨**（process ink）之頻譜濃度也持有不必要的副吸收，這會影響到色彩再現的正確性。彩色照相的處理如前節(6.3節)所述，可以用重層效果和彩色耦合劑技術來修正副吸收，彩色印刷則是利用**掩色**(color masking)的技術來做**色彩修正**(color correction)。掩色的基本原理和感冒時所戴口罩一樣，是彩色原稿及分色底片『戴遮罩』以進行色彩修正，它有照相方式及電子方式兩種。

　　與分色網片的製作一樣，現在已經很少使用照相方式的掩色法。電子方式是利用與彩色掃描機連線的電腦內部之色彩修正方程式的，以自動數位方式處理。利用掩色技術進行色彩修正的部份請參考 6-7 節的說明。如僅利用色彩修正方程式的係數操作，因仍容易使背景色發生錯誤，所以仍需要以照相方式為基礎的色彩修正方法(**參考** 5(6-5))。

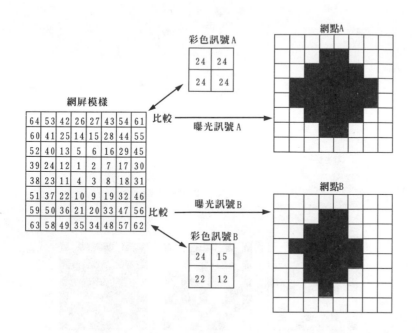

圖 6-30　利用網點產生網點 A, B（小野, 1994）

　　但是，在利用印刷版印刷製作 C,M,Y,K 圖像時，若沒注意到網屏角度，容易產生**錯網**(moiré)。這種現象並不限於網點，凡是幾何規律排列的點或線之圖樣都有可能發生，這就像是透過竹簾往外窺看的情形一樣。印刷上為了防止這種狀況的發生，是以如**圖 6-31** 所示將 C, M, K 版各以 30°錯開後，再加上 15°的 Y 版重疊排列。

　　另外，**圖 6-32** 顯示網點面積率維持一定，但網點排列為不規則的印刷方式，這種網屏稱為 **FM 網屏**或**統計式網屏**(stochastic screen)。這種網屏最近經常拿來應用，目的是為了減少錯網現象，並得到較為平滑的高畫質效果。 FM 為**調頻** (frequency modulation)之意，它是相對於傳統過網方式之**調幅**(amplitude modulation，簡稱 **AM**)網屏而因應產生。

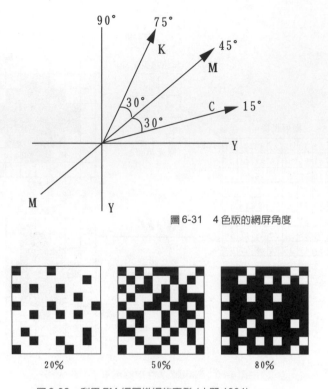

圖 6-31　4 色版的網屏角度

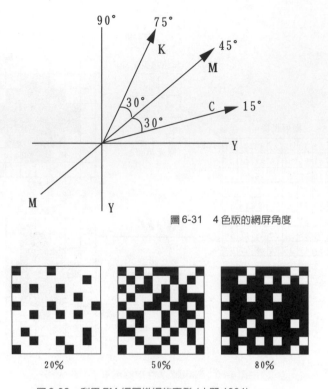

圖 6-32　利用 FM 網屏掛網的實例 (小野,1994)

接著說明彩色印刷的第二個特徵：黑色油墨(K)。它的基本原理是利用 K 版來代替 C, M, Y 混合後得到的灰色成分。使用 K 之理由有以下幾點。

(1)　增加高濃度部分之濃度域以及色域範圍。

(2)　修正高濃度部分的灰色平衡。

(3)　改良多次疊印時的油墨移轉性。

(4)　節約較爲價昂的有色油墨以提升經濟效益。

圖 6-33 顯示灰色成分置換的模式圖。這種利用 K 取代一定量 C, M, Y 的方式，稱爲**底色去除**(under color removal，簡稱 **UCR**)。注意看圖中最少油墨量的 Y，它的原理是當 C,M 與一定量的 Y(如圖中灰色部分)混合視爲灰色時，將此時具有相同油墨量的 C，M 和 Y 同時

除去，改使用 K 來代替。UCR 的使用量一般多為 20～30%，最近也出現 100%UCR 的彩色印刷。

　　另有不少的照相方式也被建議用來製作黑版。例如，利用接近頻譜視感效率的濾色片 (如 wratten 濾色片 50G 等)來實行分色，但是，要利用這樣類似的方法製作取得完整的墨(黑)版並不容易。因此，和目前的分色網片、色彩修正一樣，UCR 也幾乎都是採用電子方式來實行。在彩色掃描中，即是將 C, M, Y 的油墨量以等價中性濃度(END)的方式來處理，並利用**墨色回路**(black computer)來自動進行數位化的 UCR 作業。

6-6　原色量和測色值的關係

　　色度再現為色彩再現的重要目標，但由於在實際應用上的色彩再現系統會產生各種誤差，要正確實踐測色再現並不容易。為了改善這些缺點，我們可以利用前面介紹頻譜感度的修正、重層效果、彩色耦合劑和掩色等色彩修正方法。若要適當實行這些方法，首先必須正確了解原色量和測色值的關係。如果不能明確知道原色量及測色值的關係，也可以利用經驗法則作預測，相關細節將在 6-7 節說明。

圖 6-33　利用 UCR 置換灰色成份

關於彩色電視中原色量及測色值的理論關係，如4-3節所述，利用加法混色即可得到相當精確的計算。另外，對於彩色照相中的透射式彩色底片來說，藉由朗伯 - 比爾定律，在實用上即可進行精確的計算。因此，在使用彩色底片時，如果知道成分色素分光濃度和混合量（色素濃度）的話，藉由混合物頻譜穿透率的求得，就可以計算得到測色值。另外，也可以將3色素近似變形成為區塊色素或持有副吸收的區塊色素，再從色素濃度直接求出色度值(**參考** 6(6-6))。

由於頻譜感度的相互重疊，使得求取純粹成分色素之頻譜濃度得變得有些困難，這時，可以利用主成分分析等數學方法進行以下的預測：在一定精度下，從混合物的頻譜濃度進行成分色素個數及頻譜濃度的計算 (**參考** 7(6-6))。這種方法不僅可以推測成分色素的頻譜濃度，對於預測彩色底片中任意混合物之頻譜濃度也非常有效。

另外，在反射式彩色相紙中，穿透濃度和反射濃度之間存在著如圖6-34所示的高次方非線性關係。即低濃度部分的反射濃度呈現急速增加，高濃度部分的反射濃度呈現飽和的現象。前者是由於支撐體產生的擴散反射光，在明膠層內部生成多重反射所導致。後者是由於色素層內部產生的表面反射所導致。多重反射效應在低濃度時非常明顯，這是因為在低濃度部分的多重反射次數很多。由於多重反射會使得反射濃度急速增加，這就是為什麼彩色相紙上若出現些微班點(stain)，就會看起來感覺非常顯眼的原因。

若考慮到色素層內部的多重反射，以支撐體為基準的彩色相紙反射率 R 可以利用以下的方程式來表示(Williams& Clapper, 1953)。

$$R = 0.193T^{2.13}\left\{(2R_B)^{-1} - I_1\right\}^{-1} \tag{6.17}$$

這裡，I_1 代表以下公式的定積分值。

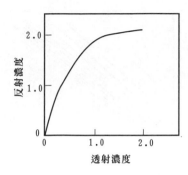

圖 6-34 彩色相紙中透射濃度和反射濃度的關係

$$I_I = \int_0^{\pi/2} T^{2\sec\theta} \cdot r_\theta \cdot \sin\theta \cdot \cos\theta \cdot d\theta \tag{6.18}$$

這裡，T表示色素層的穿透率，R_B表示支撐體色素界面之反射率，θ為支撐體產生的光線反射角，r_θ是在θ角內的**菲涅耳**（Fresnel）**反射率**，另外，i和r分別代表入射角和屈折角。

$$r_\theta = \frac{2}{1} \left[\left\{ \frac{\sin(i-r)}{\sin(i+r)} \right\}^2 + \left\{ \frac{\tan(i-r)}{\tan(i+r)} \right\}^2 \right] \tag{6.19}$$

方程式(6.18)的定積分值I_1因為無法用解析的方式求得，因此，這裡試以數值積分的方式作近似計算。**圖 6-35** 表示對於一系列的R_B，色素層內的穿透濃度$D_t(= \text{-log } T)$和利用數值積分求出的反射濃度$D_r(= \text{-log } R)$之關係。實際上，彩色相紙的R_B雖會隨著支撐體的種類而變化，但大致維持在$R_B = 0.98$左右。由圖中可以得知，在低濃度部分的反射濃度呈現急遽增加，從方程式(6.17)的理論式中，也可以充分說明這種現象。

另外，實際的彩色相紙必然伴隨表面反射S的產生。如果這時的反射率為R'，則有如方程式(5.29)表示的以下關係存在。

$$R' = \frac{R+S}{1+S} \tag{6.20}$$

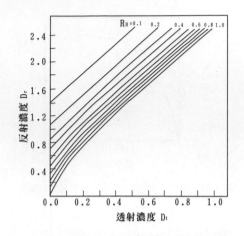

圖6-35　對於一系列 R_B，透射濃度 D_t 和反射濃度 D_r 的關係

　　圖6-36顯示在 $S = 0.05$ 時，由方程式(6.20)所求得的 D_t 和 $D'r(= -\log R')$ 的關係。由表面反射引起的反射濃度飽和，可以從圖6-34中清楚看出。實際上，若使用這個理論來預測彩色相紙的反射濃度，其結果與實測值相當一致 (Ohta,1971b)。因此，利用方程式(6.17)和方程式(6.20)對彩色相紙進行配色預測，可以得到相當高的精度(**參考**8(6-6))。實際光面彩色相紙之表面反射雖會依觀察條件而改變，大致上 $S = 0.003$ 左右。

　　方程式(6.17)的理論是建立在平行光照明所產生的反射率，但是，實際上的照明條件比較接近於擴散光照明。所謂的擴散光照明是光線從許多角度入射到彩色相紙上，並在相紙內部的色素層中產生多次反射後，沿著許多角度之方向射出。因此，擴散光的反射率 R 可以視為在許多角度的射出光中藉由一定觀測角度求得的光量。理論的推導過程在此省略，但由導出的理論式得知，以擴散光照明為主的反射率，和在平行光照明為主的反射率之中加入適當的表面反射，這兩者是同等意義的 (Ohta,1972 c)。

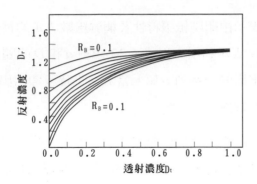

圖 6-36　當表面反射 S=0.05 時，透射濃度 D_t 和反射濃度 D_r 的關係

接著是關於彩色印刷的探討。有幾種理論可以用來預測彩色印刷中原色量(網點面積率a)和濃度(或測色值)的關係。最簡單的公式是假設當網點濃度為無限大，即6-5節中的方程式(6.16)。但是，當濃度若不是無限大，而是為有限值 D_s 時，從網點部分將得到 $a\cdot10^{-D_s}$ 的反射量。因此，將此情形納入考慮，可以得到以下的**穆雷－戴維斯方程式**(Murray-Davies Equation)。

$$D = -\log\left\{1 - a\left(1 - 10^{-D_s}\right)\right\} \tag{6.21}$$

這組方程式雖然容易使用，但與實測值不能產生一致。其原因來自於印刷紙張內部產生的光線散射所影響。亦即在非網點部分的入射光並不會全部反射出來，而是有部分光線會滲透到紙張內部造成光線的散射。雖然部分散射光線也會放射出來，但也有部份的光線會被鄰近的網點所吸收，結果造成比方程式(6.21)計算所得更高的濃度值。因此，將這種因素納入考慮後修正所得的理論，可以寫成以下的**優爾－尼爾森方程式**(Yule-Nielsen Equation)。

$$D = -n\log\left\{1 - a\left(1 - 10^{-D_s/n}\right)\right\} \tag{6.22}$$

6-37

這裡，n 表示由印刷紙張特性及網屏線數決定的常數，一般設定為 2~5。圖 6-37 表示利用方程式(6.22)求得 a 和 D 的關係。圖中顯示在 $D_s = 1.4$ 時求出的一系列 n 值。當 $n = 1$ 時，顯示出和穆雷 - 戴維斯方程式一致的曲線。

和底片原板比較，像這樣的增加濃度，在外觀上和印刷物的網點面積率增加是同等意義的。這稱為是(光學性)**網點擴大**（(optical) dot gain）。當印刷用紙張的散射性愈強或是網屏線數愈多時，網點擴大越為明顯，n 值亦隨著增加。網點擴大的種類除了有光學性網點擴大之外，另外在印刷過程中也有因網點的實際大小增加所產生的(機械性)網點擴大((mechanical) dot gain)。

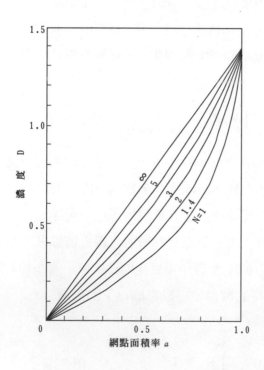

圖 6-37　利用優爾 - 尼爾森方程式預測濃度 D
$(D_s=1.4)$

彩色印刷是利用 C, M, Y, K 四種版材重疊印刷而成，但所得到的 R, G, B 濃度，不能僅用方程式(6.21)及方程式(6.22)之濃度值加成計算。為什麼呢？這是因為各色的網點不僅是相互重疊，連重疊部份的面積也會產生變動。舉一實例說明，試將油墨 A 和 B 各以網點面積率 a 和 b 作重疊，當油墨 A 和 B 重疊時，視為產生顏色 C。網點面積率若是想像成顏色出現的機率，則顏色 C 的出現機率之面積率變為 $a \cdot b$，如此一來，顏色 A 的面積就會減少，變成 $a-a \cdot b=a(1-b)$。同理，顏色 B 的面積變

成 *b-a* · *b= b(1-a)*。致於留下的白色部分則變爲 *1-a(1-b) -b(1-a) -a* · *b= (1-a)(1-b)*。

試將這個概念應用在去除 k 的三色系統上，C, M, Y 的網點面積率分別當作 *c, m, y*，而 R, G, B 的反射率爲 *R, G, B*，則可以得到以下的**諾克伯方程式**(Neugebauer Equation)。

$$\begin{bmatrix} R \\ G \\ B \end{bmatrix} = [T] \begin{bmatrix} (1-c)(1-m)(1-y) \\ c(1-m)(1-y) \\ m(1-y)(1-c) \\ y(1-c)(1-m) \\ c \cdot m(1-y) \\ m \cdot y(1-c) \\ y \cdot c(1-m) \\ c \cdot m \cdot y \end{bmatrix} \qquad (6.23)$$

這裡，矩陣 *T* 代表 C, M, Y，C+M(=B)，M+Y(=R)，Y+C(=G)，白底 (W)，及 K(=C+M+Y) 基本 8 色之 R, G, B 反射率。

$$[T] = \begin{bmatrix} R_W & R_C & R_M & R_Y & R_{CM} & R_{MY} & R_{YC} & R_{CMY} \\ G_W & G_C & G_M & G_Y & G_{CM} & G_{MY} & G_{YC} & G_{CMY} \\ B_W & B_C & B_M & B_Y & B_{CM} & B_{MY} & B_{YC} & B_{CMY} \end{bmatrix} \qquad (6.24)$$

式中，R_{cm} 代表 C＋M(=B) 部分的 R 反射率，其他記號的表示亦同理類推。

方程式(6.23)雖然只是針對 3 色系統，同樣對於 4 色系統也可以適用。例如，在 4 色系統裡的白色面積率可以用 (1-*c*)(1-*m*)(1-*y*)(1-*k*) 來代替 (1-*c*)(1-*m*)(1-*y*)。而 C 的面積率也可以用 *c*(1-*m*)(1-*y*)(1-*k*)。這裡，*k* 爲 K 的面積率。因爲在 4 色系統中共有 16 個基本色，所以在方程式(6.24)的 *T* 矩陣不是使用 (3 × 8) 矩陣，而是 (3 × 16) 矩陣。

諾克伯方程式雖然在理論上簡單明瞭，但實際上並未獲得廣泛採用，原因之一爲 *c,m,y* 爲未知數，在求解方程式解時，並不能將方程式簡化成三元一次方程式，所出現的高次項形態無法簡單求得。因

此，爲了求其近似解，有許多的方法被建議。原因之二是由於諾克伯方程式的解和實驗結果並不一致，正如穆雷 - 戴維斯方程式所指示的，它並沒有將印刷紙張內部的光散射現象納入考慮。方程式 (6.23)，(6.24)是對於反射率的記述，對於三刺激值 X, Y, Z 而言，也是可以得到相同的方程式。

6-7 數位色彩修正方法

圖6-38顯示色彩再現系統中，從輸入影像(被攝物體，彩色原稿)到輸出影像的彩色訊號作業流程。當輸入影像的三刺激值爲(X_1, Y_1, Z_1)，輸出影像的三刺激值爲(X_2, Y_2, Z_2)時，如果能夠達成 $X_1=X_2$, $Y_1=Y_2$, $Z_1=Z_2$，色度的色彩再現就可以實現。但是，一般來說，這個條件是難以達成的，所以必須進行色彩修正。如前節(5-5)所述，在不同的 2 個系統裡處理色彩對映的工作稱爲**色域變換**。色彩修正屬於色域變換的一環。

試將輸入影像色域定義爲 G_{in}，輸出影像色域定義爲 G_{out}，在下列的 2 種情形下，需要實行色彩修正。

(1) 當 $G_{in} > G_{out}$ 時，理論上會有無法再現的顏色。

(2) 當 $G_{out} > G_{in}$ 時，雖持有再現的能力，但再現時會發生扭曲。

在實際的使用上，(1)和(2)同時發生的情形很多。首先說明(1)，對於位於 G_{out} 外側「溢出」顏色的處理是一個很大的問題。這時，我們藉由調整色相、明度、彩度的色彩屬性來使 $G_{out} > G_{in}$，一般我們不希望改變色相，所以大都在保持色相一定的前提下進行調整。如此一來，成爲對再現色的明度(L^*)，彩度(C^*)進行適當壓縮。如圖 6-39 所

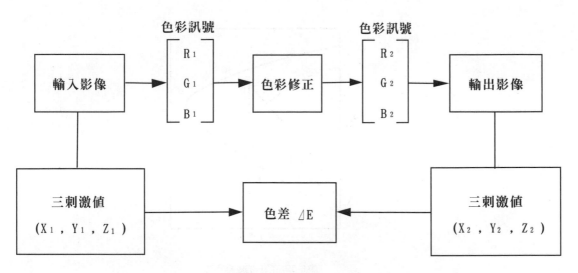

圖6-38　從輸入影像到輸入影像的色彩訊號過程

示，可以利用以下的三種方法。

(a) 將 $L*$ 維持一定，壓縮 $C*$ 。

(b) 將 $C*$ 維持一定，壓縮 $L*$ 。

(c) 對 $L*$ ， $C*$ 兩者都作壓縮。

實際上，不僅是採用(a)或(b)的任何一種，採用(c)的做法也很多。

若將 $G_{in} > G_{out}$ 的色彩全部壓縮到色再現域的輪廓上，將會使顏色喪失階調，產生如圖中黑點所示般的「色盲點」，頗令人不快。因此，為了維持這些顏色的階調，如圖中白圈所示，以平滑方式壓縮到 G_{out} 內部會比較好。另外，若把(c)方式的壓縮，侷限於僅對 $G_{in} > G_{out}$ 的顏色，會使得 $G_{in} \leq G_{out}$ 的顏色留下不自然的結果，因此，也必須對這些顏色進行適當色彩修正。

在電腦繪圖領域中，有一種叫做**變形**(morphing)的技術，最近也拿來應用在色域的平滑變換(Spaulding etc.,1995)。所謂的變形是對於物體的立體或是其他形狀，讓它們的輪廓產生平滑變形的技術。這類

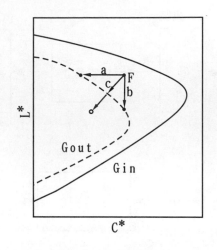

圖 6-39　色 F 的壓縮方法

例子最近經常在電視廣告或電影上看到。例如，將某些人物的臉變形成另外一種臉型。實驗結果顯示，針對(1) 的情形來說，大致是對高彩度色施予較強色彩修正，來滿足$G_{in} \leqq G_{out}$的條件；至於對於低彩度色，則進行較弱的色彩的修正，使再現結果較接近於測色再現。

這樣一來，如果能夠達到$G_{out} > G_{in}$，就可以成為(2)的情形。另外，如前節所述，如能了解原色量和測色值的關係，那麼即使再現色中出現誤差，也可以利用修正的方式來補償。不過，在實際的系統中，因為理論公式多與實驗結果不能吻合，所以沒有理論成立的情況，其實並不稀奇。

因此，如果沒有理論背景作為支撐，但也可使用經驗法則來說明實驗中產生的事實。經驗法則可以藉由多項式近似形成的實驗公式或對照表來實行。首先就前者作說明。最簡單的多項式為一次式，假使在兩組色彩訊號(L_1, M_1, N_1)和(L_2, M_2, N_2)之間，可以使用以下的方程式進行變換。

$$\begin{bmatrix} L_2 \\ M_2 \\ N_2 \end{bmatrix} = \begin{bmatrix} a_{11} & a_{12} & a_{13} \\ a_{21} & a_{22} & a_{23} \\ a_{31} & a_{32} & a_{33} \end{bmatrix} \begin{bmatrix} L_1 \\ M_1 \\ N_1 \end{bmatrix} \tag{6.25}$$

另外，為了提高精度，也可以利用以下的二次式進行變換。

$$\begin{bmatrix} L_2 \\ M_2 \\ N_2 \end{bmatrix} = \begin{bmatrix} a_{11} & a_{12} & \dots & a_{19} \\ a_{21} & a_{22} & \dots & a_{29} \\ a_{31} & a_{32} & \cdots & a_{39} \end{bmatrix} \begin{bmatrix} L_1^2 \\ M_1^2 \\ N_1^2 \\ L_1 \cdot M_1 \\ M_1 \cdot N_1 \\ N_1 \cdot L_1 \\ L_1 \\ M_1 \\ N_1 \end{bmatrix} \tag{6.26}$$

這裡的矩陣要素 $a_{11} \sim a_{39}$ 可以利用最佳化原理求出。

方程式(6.25)，(6.26)中雖然不包含常數項，但若在方程式的右側加入常數項，則可以利用(3 × 4)矩陣或(3 × 10)矩陣來取代原本之(3 × 3)矩陣及(3 × 9)矩陣。另外，除了二次式之外，也可以選擇適當的非線性函數。在方程式 (6.25)，(6.26)以外，也可以利用參考6(6-6)介紹的 **FG 矩陣法**。

接下來，我們將說明由方程式(6.25)和(6.26)得到的圖 6-38 所示之最佳化色彩再現方法。

(1)　求出輸入影像的色彩訊號(R_1, G_1, B_1)。

(2)　求出輸出裝置的色彩訊號(R_2, G_2, B_2)和輸出影像的三刺激值(X_2, Y_2, Z_2)的對應關係。

(3)　將(X_2, Y_2, Z_2)代入(L_1, M_1, N_1)，(R_2, G_2, B_2)代入(L_2, M_2, N_2)，計算出係數a_{ij}，並從所提供的目的色三刺激值 (X_2, Y_2, Z_2) 求出色彩訊號(R_2, G_2, B_2)。

(4) 將(R_1, G_1, B_1)代入(L_1, M_1, N_1)，(R_2, G_2, B_2)代入(L_2, M_2, N_2)，求出進行變換φ的係數a_{ij}。

如使用最小平方法，將使係數a_{ij}較易達成最佳化。

這樣一來，藉由$(R_1, G_1, B_1) \to \varphi \to (R_2, G_2, B_2) \to (X_2, Y_2, Z_2)$的過程，進行彩色訊號的變換。這裡，假設$X_2 = X_1$，$Y_2 = Y_1$，$Z_2 = Z_1$成立的話，理論上就可以達成測色的色彩再現。不過，因為在實際的變換過程中仍會產生誤差，所以最佳化的結果需以色差$\triangle E$來評估。

在進行最佳化作業時，必須注意以下幾點。第一，兩組資料(L_1, M_1, N_1)和(L_2, M_2, N_2)的數值領域(變動域)必須儘可能達成一致。例如，當(L_1, M_1, N_1)的變動域為$0 \sim 0.1$，(L_2, M_2, N_2)的變動域為 $0 \sim 1000$時，如果直接進行數值計算，可能會使位數產生遺漏，而無法得到較好的結果。另外，像圖6-38中的色彩訊號也可能會產生真數、對數或是其他數值型態。譬如，實驗中的(R_1, G_1, B_1)為真數，(R_2, G_2, B_2)為對數，那麼，方程式(6.25)，(6.26)的最佳化就不易得到良好的結果。此時若導入適當的系統變數，將可大幅改善計算結果(**參考**9(6-7))。

接下來，我們將說明對照表的使用。**對照表**簡稱為LUT (look-up table)，它是預先以表格的形態儲存一系列變數所對應的函數值。在色彩再現的應用中，因為需要處理二組色彩訊號(L_1, M_1, N_1)和(L_2, M_2, N_2)間的變換，所以必須製成如**圖**6-40所示的3次元LUT。若是利用3次元LUT，對L_1, M_1, N_1逐一以n點樣本數取樣的話，將會得到n^3個格子點對應到L_2, M_2, N_2的數值點。因此，可以不需經過複雜運算，藉由快速檢索取得任意(L_1, M_1, N_1)的對應值。

不過，回到現實面來說，因為恰好對應到變換格子點的機率非常小，所以一般是利用**內插法**(interpolation)求出對應值 (**參考**10(6-7))。

圖 6-40　三次元 LUT 的構成(n=6 的情況)　　　　圖 6-41　三次元 LUT 的內差法

圖 6-41 顯示利用 3 次元內插法對一組輸入色彩訊號(L_{1g}, M_{1g}, N_{1g})求出對應的(L_{2c}, M_{2c}, N_{2c})。亦即：

(1)求出符合 $L_{1,i} \leqq L_{1g} \leqq L_{i,i+1}$ 條件下的 i，從 i 的周圍複數平面中，利用內插法求出位於 $L_1 = L_{1g}$ 平面上的 L_2, M_2, N_2 值。

(2)在 $L_1 = L_{1g}$ 平面上，求出符合 $M_{1,j} \leqq M_{1g} \leqq M_{1,j+1}$ 條件下的 j。從 j 的周圍複數直線中，利用內插法求出位於 $M_1 = M_{1g}$ 直線上的 L_2, M_2, N_2 值。

(3)在 $M_2 = M_{1g}$ 直線上，求出符合 $N_{1,k} \leqq N_{1g} \leqq N_{1,k+1}$ 條件下的 k。從 k 的周圍複數點中，利用內插法求出 $N_1 = N_{1g}$ 成立時的 L_2, M_2, N_2 值，如此一來，就可以求得(L_{2c}, M_{2c}, N_{2c})。

雖然取樣點數目 n 和函數值的變化程度有關，但對於彩色訊號而言，大致上 $n = 6 \sim 15$ 就足夠了。在 3-8 節介紹過的輸入用彩色校正導表及輸出用彩色校正導表，都是利用這裡所介紹的 LUT 原理作成。

這裡介紹了最簡單的 3 次元內插法，另外還有包含目標點的四面體、三角柱、六面體等的目標點內插法，目的都是為了提升內插計算

精度以及縮短計算時間，因此，仍有各式各樣的方法陸續被開發出來。

參考1(6-1) NTSC方式配色感度的方法

從方程式(5.12)得知，配色感度$S_R(\lambda),S_G(\lambda),S_B(\lambda)$是由配色函數$\bar{x}(\lambda)$，$\bar{y}(\lambda)$，$\bar{z}(\lambda)$的一次結合求得。

$$\begin{bmatrix} S_R(\lambda) \\ S_G(\lambda) \\ S_B(\lambda) \end{bmatrix} = \begin{bmatrix} g_{11} & g_{12} & g_{13} \\ g_{21} & g_{22} & g_{23} \\ g_{31} & g_{32} & g_{33} \end{bmatrix} \begin{bmatrix} \bar{x}(\lambda) \\ \bar{y}(\lambda) \\ \bar{z}(\lambda) \end{bmatrix} \tag{6.27}$$

這裡的矩陣g_{ij}為

$$\begin{bmatrix} g_{11} & g_{12} & g_{13} \\ g_{21} & g_{22} & g_{23} \\ g_{31} & g_{32} & g_{33} \end{bmatrix} = \begin{bmatrix} X_R & X_G & X_B \\ Y_R & Y_G & Y_B \\ Z_R & Z_G & Z_B \end{bmatrix}^{-1} \tag{6.28}$$

為了進一步計算，首先必須決定三原色三刺激值間之相對關係。現在，若把基準白(基礎刺激)的三刺激值當作(X_w, Y_w, Z_w)，把基礎刺激的輝度當作1。因為NTSC方式的基礎刺激為標準照明光C，所以

$$X_w = 0.9807, \quad Y_w = 1.0000, \quad Z_w = 1.1823 \tag{6.29}$$

當NTSC方式的色彩訊號在$R=G=B=1$時，當作可以得到方程式(6.29)的基礎刺激，那麼，從方程式(4.11)可以推得以下的關係。

$$\begin{bmatrix} X_W \\ Y_W \\ Z_W \end{bmatrix} = \begin{bmatrix} X_R & X_G & X_B \\ X_R & Y_G & Y_B \\ Z_R & Z_G & Z_B \end{bmatrix} \begin{bmatrix} 1 \\ 1 \\ 1 \end{bmatrix} \tag{6.30}$$

另外，R,G,B的原色刺激和若為S_R, S_G, S_B，那麼，方程式(6.30)右側的第1項可以表示如下

$$
\begin{bmatrix} X_R & X_G & X_B \\ Y_R & Y_G & Y_B \\ Z_R & Z_G & Z_B \end{bmatrix} = \begin{bmatrix} x_R & x_G & x_B \\ y_R & y_G & y_B \\ z_R & z_G & z_B \end{bmatrix} \begin{bmatrix} S_R & 0 & 0 \\ 0 & S_G & 0 \\ 0 & 0 & S_B \end{bmatrix} \tag{6.31}
$$

這裡，

$$
\begin{aligned}
z_R &= 1 - x_R - y_R \\
z_G &= 1 - x_G - y_G \\
z_B &= 1 - x_B - y_B
\end{aligned} \tag{6.32}
$$

將方程式(6.31)代入方程式(6.30)之後，可以得到以下結果。

$$
\begin{bmatrix} X_W \\ Y_W \\ Z_W \end{bmatrix} = \begin{bmatrix} x_R & x_G & x_B \\ y_R & y_G & y_B \\ z_R & z_G & z_B \end{bmatrix} \begin{bmatrix} S_R \\ S_G \\ S_B \end{bmatrix} \tag{6.33}
$$

由方程式(5.30)得知，NTSC 方式的三原色色度為

$$
\begin{aligned}
x_R &= 0.67, \; x_G = 0.21, \; x_B = 0.14 \\
y_R &= 0.33, \; y_G = 0.71, \; y_B = 0.08
\end{aligned} \tag{6.34}
$$

將以上數值代入方程式(6.32)及(6.33)，可以得到以下結果。

$$
\begin{aligned}
\begin{bmatrix} S_R \\ S_G \\ S_B \end{bmatrix} &= \begin{bmatrix} x_R & x_G & x_B \\ y_R & y_G & y_B \\ z_R & z_G & z_B \end{bmatrix}^{-1} \begin{bmatrix} X_W \\ Y_W \\ Z_W \end{bmatrix} \\[6pt]
&= \begin{bmatrix} 0.67 & 0.21 & 0.14 \\ 0.33 & 0.71 & 0.08 \\ 0.00 & 0.08 & 0.78 \end{bmatrix}^{-1} \begin{bmatrix} 0.9807 \\ 1.0000 \\ 1.1823 \end{bmatrix} \\[6pt]
&= \begin{bmatrix} 1.730 & -0.482 & -0.261 \\ -0.813 & 1.652 & -0.023 \\ 0.083 & -0.169 & 1.284 \end{bmatrix} \begin{bmatrix} 0.9807 \\ 1.0000 \\ 1.1823 \end{bmatrix} \\[6pt]
&= \begin{bmatrix} 0.9057 \\ 0.8262 \\ 1.4311 \end{bmatrix}
\end{aligned} \tag{6.35}
$$

如此一來，由色度值x_R, x_G, \ldots, z_R與刺激和S_R, S_G, S_B，可以計算得到三刺激值X_R, X_G, \ldots, Z_B。

$$X_R = x_R \cdot S_R = 0.67 \times 0.9057 = 0.6068$$
$$X_G = x_G \cdot S_G = 0.21 \times 0.8262 = 0.1735$$
$$\cdots\cdots\cdots\cdots\cdots\cdots\cdots\cdots\cdots\cdots$$

$$Z_B = z_B \cdot S_B = (1 - x_B - y_B) S_B \tag{6.36}$$
$$= (1 - 0.14 - 0.08) \times 1.4311 = 1.1163$$

整理後，可以寫成下列方程式。

$$\begin{bmatrix} X_R & X_G & X_B \\ Y_R & Y_G & Y_B \\ Z_R & Z_G & Z_B \end{bmatrix} = \begin{bmatrix} 0.6068 & 0.1735 & 0.2004 \\ 0.2989 & 0.5866 & 0.1145 \\ 0.0000 & 0.0661 & 1.1163 \end{bmatrix} \tag{6.37}$$

因為矩陣 g_{ij} 為方程式(6.37)的矩陣之反矩陣，所以可以寫成下列公式。

$$\begin{bmatrix} g_{11} & g_{12} & g_{13} \\ g_{21} & g_{22} & g_{23} \\ g_{31} & g_{32} & g_{33} \end{bmatrix} = \begin{bmatrix} 1.9103 & -0.5323 & -0.2883 \\ -0.9848 & 1.9992 & 0.0283 \\ 0.0583 & -0.1184 & 0.8975 \end{bmatrix} \tag{6.38}$$

於是，可以得到方程式(6.1)的結果。

因此，利用方程式(6.37),(6.38)，從 R, G, B 變換成三刺激值 X, Y, Z 的結果為：

$$\begin{bmatrix} X \\ Y \\ Z \end{bmatrix} = \begin{bmatrix} 0.6068 & 0.1735 & 0.2004 \\ 0.2989 & 0.5866 & 0.1145 \\ 0.0000 & 0.0661 & 1.1163 \end{bmatrix} \begin{bmatrix} R \\ G \\ B \end{bmatrix} \tag{6.39}$$

而從三刺激值 X, Y, Z 也可變換為 R, G, B，其結果表示如下。

$$\begin{bmatrix} R \\ G \\ B \end{bmatrix} = \begin{bmatrix} 1.9103 & -0.5323 & -0.2883 \\ -0.9848 & 1.9992 & -0.0283 \\ 0.0583 & -0.1184 & 0.8975 \end{bmatrix} \begin{bmatrix} X \\ Y \\ Z \end{bmatrix} \tag{6.40}$$

參考2(6-1)　傳送訊號 Y, I, Q 的定義

若將具有配色感度的電視攝影機之色彩訊號視為 R, G, B，該電視並不是將這樣的彩色訊號原本不動地用電波傳送，而是如方程式(6.41)般，把它們變成新的 Y, I, Q 訊號傳送出去。

$$\begin{bmatrix} Y \\ I \\ Q \end{bmatrix} = \begin{bmatrix} 0.30 & 0.59 & 0.11 \\ 0.60 & -0.28 & -0.32 \\ 0.21 & -0.52 & 0.31 \end{bmatrix} \begin{bmatrix} R \\ G \\ B \end{bmatrix} \tag{6.41}$$

影像接收器接收到 Y, I, Q 色彩訊號之後，再將訊號轉換為 R, G, B 並組合成為彩色影像。

在 6-1 節中已經敘述訊號轉換的理由。理由之一為歷史因素，彩色電視是在黑白電視尚主流時導入的，為了維持彩色電視也能觀看黑白電視節目的兩立性(compatibility)，因此，從參考1(6.1)的方程式(6.39)可以了解，方程式(6.41)的 Y 訊號與輝度訊號 Y 是一致的。色彩訊號 I, Q 並不含有輝度訊號，在無彩度時設定為 $I=Q=0$。例如，在標準照明光 C 下，如果 $Y=1$，由參考1(6-1)中可以得知，因為 $R=G=B=1$，將其代入方程式(6.4)中，可以確認得到 $Y=1$，$I=Q=0$。

第二個理由是因為在傳送電波時，必須壓縮電波的**頻寬**(bandwidth)。如果各自分配彩色電視的 R, G, B 訊號頻寬配額的話，至少需要增加成為 3 倍的頻寬空間。但是由於人的視覺對於被攝物體的明暗變化較為敏感，對於色彩的辨識力較差。如圖6-42所示，稍微極端一點的說法是，只要在被攝物體上塗上顏色，彩色影像就可以達到觀看娛樂的效果。我們知道色彩訊號的頻寬在 1.5MHz 左右是最好的，利用這個事實就能夠對頻寬進行大幅壓縮。

色彩訊號 *I,Q* 的選擇，也是巧妙利用色彩工程的知識，換句話說，如圖6-43所示，在觀察小面積色票時，其色度與原來的色度並不一致，由實驗得知，它會朝向通過白色點的直線方向移動(Middleton, 1949)。如此一來，可以得知I軸方向的變動幅度較大，而Q軸方向的變動幅度較小。

因此，若增加*I*訊號的頻寬，縮減*Q*訊號的頻寬，就可以將頻寬再作壓縮。方程式(6.41)的推導說明在此省略，如圖 6-43 所示般選取*I*軸和*Q*軸，各自分配1.5MHz和0.5MHz的頻寬，分別稱為**寬頻色彩訊號**和**窄頻色彩訊號**。結果顯示，彩色電視中的輝度訊號為4MHz，而色彩訊號*I, Q*則可利用副搬送波的調幅方式，與輝度訊號重疊，於是可以將全部訊號成功收納在 4MHz 之內 (**備註**) 。

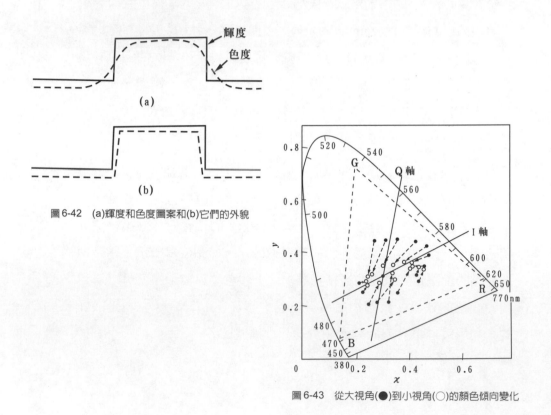

圖6-42 (a)輝度和色度圖案和(b)它們的外貌

圖6-43 從大視角(●)到小視角(○)的顏色傾向變化

參考3(6-1)　頻寬理論

　　頻寬是指包含電流訊號的頻率幅度大小。例如，當傳遞聲音需要300~3400Hz的頻率時，其頻寬就是3100Hz。一般來說，任意的波形可以利用頻率不同的正弦波相互重疊來表示，波形的變化愈急峻時，若要表達正確的波形，則需要更多的正弦波。例如，如須正確近似表示方形波，則需要非常高的頻率。

　　因為電視是利用掃描線來重現影像，所以在垂直方向上無法傳送比掃描線更細的圖案。水平方式的細微程度也需與垂直方向一樣才能取得平衡。因此，在傳送如圖6-44所示的圖案時，電視所需的頻寬也需要一定的頻率。為了正確傳送圖中的圖案，雖然需要非常高的頻率，但如圖下方所看到的，也可將這個圖案試著用正弦波近似取得，因此，可以稍微降低所需的頻率。

圖6-44　傳送中振動頻率數的決定方法：(a)影像圖案，(b)掃描線
上的輝度分布，　(c)利用正弦波取得近似

備註　色彩訊號 I, Q 的決定，雖然是根據色彩工程的知識來選擇，但是目前市面販售的影像接收器，為了使裝置設計更為簡單，也有僅含窄頻彩色訊號部份之類型，這就不適用前面所討論的方式。

電視畫面的垂直／水平比例稱爲**畫面比例**（aspect ratio），NTSC 方式的電視掃描線爲 525 條，畫面比例等於 3：4。又因爲 1 秒鐘可以傳送 30 個畫面，所以 1 秒鐘內所傳送的頻率(白黑一組) f 爲：

$$f = 525 \times (525 \times \frac{4}{3}) \times \frac{30}{2} = 5512500[Hz] = 5.5125[MHz]$$

(6.42)

實際考慮到掃描時的損失及鮮銳度的降低，應該是前面所述的 4MHz 左右。

參考 4（6-5）　利用照相片方式製作分色網片

首先，通過 R,G,B 分色濾光片，可以將彩色原稿曝光在全色片上。像這樣得到的底片稱爲分色片。圖6-45顯示以鹵素燈爲光源時，分色濾光片與底片頻譜感度相乘後的全體頻譜應答。R, G, B 分色濾光片例如有 25, 58, 47B 之類的 wratten 濾色片。因爲這類的頻譜應答與配色函數不同，無法滿足盧瑟條件，因此很難使原稿達成測色的色彩再現。

掛網是指將**接觸網屏**(contact screen)應用在利斯底片上以製作網片。接觸網屏的構造如**圖** 6-46 所示，它是在透明底片上配置有許多細微小點，這些小點的中心部濃度最高，越到周圍部份濃度越低。還有，利斯底片含有較多的溴化銀(AgCl)，和普通底片比較起來，顯得相當硬調。

分色片的製作原理是使光源通過分色濾光片和接觸網屏後，曝光在利

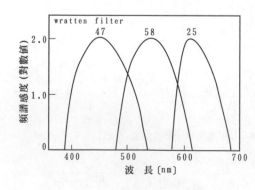

圖6-45　分色系統的頻譜應答

圖 6-46　接觸網屏的擴大圖

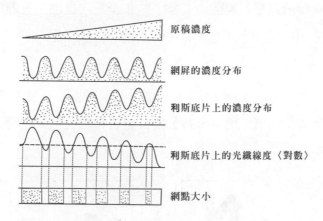

原稿濃度

網屏的濃度分布

利斯底片上的濃度分布

利斯底片上的光纖線度〈對數〉

網點大小

圖 6-47　利用接觸網屏掛網(虛線代表利斯底片之 閥值)

斯底片上，根據不同曝光量會得到不同大小的網點。因為利斯底片具
有超硬調的特性，因此，在某些曝光值(閥值)以下不會黑化，在閥值
以上才會完全黑化，相當於具有 on/off 的性質。亦即，如圖 6-47 顯
示，藉由原稿濃度與網屏濃度加成後產生的濃度使底片曝光後，此時
的光線強度若在閥值以上就會完全黑化，於是就會得到圖中最下方所
看到的網點圖案。

參考5(6-5) 照相方式的掩色作業

　　掩色在目前的彩色掃描器中都很容易進行，但是，以前是以照相方式的掩色技術為主流。從照相方式中，我們比較容易了解掩色原理，因此，以下將介紹它的原理。掩色除了應用在色彩修正之外，也有應用於階調修正或影像鮮銳化的改良。與彩色照相的C,M,Y相同，彩色印刷的製程油墨也含有不需要的副吸收成分。也就是說，理想的C必須是完全吸收R光，但是，實際上卻也吸收相當一部分的G光及少量的B光。亦即，實際的C相當於在理想的C中加入一些M味和少許的Y味，所以它比理想的C多了些R味。同樣地，實際的M也相當於在理想中的M加上Y和一部分的C。

　　如圖6-48的實例所示，試利用G, B彩色濾光片從M和Y形成的圖樣來製作印刷用的分色網片。圖的上半段顯示未作色彩修正的情況，因Y成份過剩，所以會複製出具有黃味的紅色。此時，因為不可

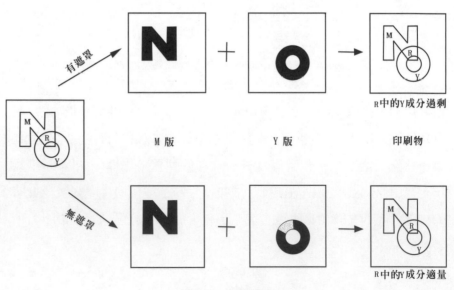

圖6-48　遮罩的原理

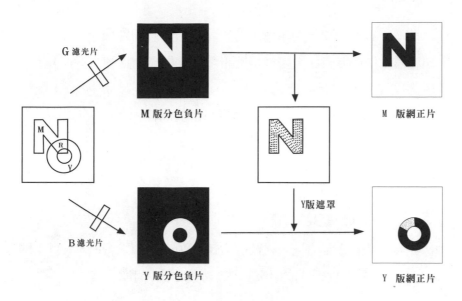

圖6-49　利用遮罩製作Y版

能將M裡面的Y除去，所以需事先利用Y版修正遮罩，從Y版中將Y
成份取出，這就是掩色的基本原理。**圖**6-49表示Y版修正遮罩的製作
原理。掩色所需要的覆蓋量是依據實際測出M油墨中的Y成份(B濃
度)來決定。對於C油墨的掩色也是以相同方法進行。

參考6(6-6)　利用區塊色素的近似計算色度值

在計算彩色底片的色度值 (三刺激值X,Y,Z)時，若以區塊色素對
3色素的頻譜濃度做近似表示，可以得到方程式(5.19)之簡化公式。

$$\begin{bmatrix} X \\ Y \\ Z \end{bmatrix} = \begin{bmatrix} g_{11} & g_{12} & g_{13} \\ g_{21} & g_{22} & g_{23} \\ g_{31} & g_{32} & g_{33} \end{bmatrix} \begin{bmatrix} 10^{-c} \\ 10^{-m} \\ 10^{-y} \end{bmatrix} \tag{6.43}$$

這裡，c,m,y 代表色素的混合量，(g_{ij})表示從 R,G,B 到 X,Y,Z 的原
色變換矩陣。

　　另外，如參考 2(5.3)所述，若以具有副吸收的區塊色素來對 3 色素頻譜濃度作近似表達，變換精度將可更為提高。這裡，假設具有副吸收之區塊色素解析濃度為 c, m, y，積分濃度為 c', m', y'，由參考 2(5.3)的方程式(5.36)得知，可以獲得以下的關係。

$$\begin{bmatrix} c' \\ m' \\ y' \end{bmatrix} = \begin{bmatrix} f_{11} & f_{12} & f_{13} \\ f_{21} & f_{22} & f_{23} \\ f_{31} & f_{32} & f_{33} \end{bmatrix} \begin{bmatrix} c \\ m \\ y \end{bmatrix} \tag{6.44}$$

　　這裡，(f_{ij})代表副吸收的修正矩陣。

　　這樣一來，若將任意c, m, y代入方程式(6.44)中求得c', m', y'，再將c', m', y'代入方程式(6.43)的c, m, y，就可以求出X, Y, Z。

　　理想區塊色素的情況，可以利用 5-3 節所述的理論求出方程式(6.43)，(6.44)中的矩陣係數。如果是實際色素的情況，可以利用矩陣$(f_{ij}), (G_{ij})$，將濃度變換成區塊色素的實際有效濃度。例如，為了將積分濃度變換成三刺激值，可以預先準備好一定數量(最好有數十片)待測底片的發色試劑，測量它們的積分濃度c, m, y與三刺激值X, Y, Z後，並製成數值組(data set)。利用這組數值組，使方程式(6.43)計算求出的X, Y, Z 值和實測 X, Y, Z 值之間的誤差降到最小，來對矩陣(g_{ij})實行最佳化。

　　將解析濃度變換成三刺激值的情況，也是準備同樣的試劑來實行。測量出它們的X, Y, Z值並利用配色計算求出解析濃度c, m, y後，製作出數值組。從解析濃度的立場出發，求得三刺激值的情況，並不需要進行配色，直接製作數值組使用即可。因此，利用這樣的數值組，就可以從方程式(6.44)變換成積分濃度。這個時候，矩陣(f_{ij})的起始值可以事先設定為單位矩陣。然後將所得的積分濃度代入方程式(6.43)之後求出三刺激值。此時，矩陣(g_{ij})之起始值亦預設為單位矩陣。

因為矩陣$(f_{ij}),(g_{ij})$的起始值預設為單位矩陣，如此得到的X, Y, Z值當然與實測值相差很大。為了降低將誤差，可以對矩陣(f_{ij})和(g_{ij})實行最佳化，但是，如果同時對兩者實行最佳化的話，因變數太多計算起來比較困難。因此，將各個矩陣交互使用，以逐次近似的處理方法比較好。這種方法因為利用到二個矩陣(f_{ij})和(g_{ij})，所以稱為FG**矩陣法**(FG matrix method)。

參考7(6-6) 利用主成分分析法推測色素分光濃度的方法

在彩色底片中，由於R,G,B感光層的頻譜感度相互重疊，所以無法直接正確得到成分色素的分光濃度$D_i(\lambda)$ (i=C,M,Y)。這裡要介紹的是利用 (principal component analysis)從 3 色素混合物的 m 個分光濃度 $d_j(\lambda)$ (j=1,m)去推定$D_i(\lambda)$的方法(Ohta,1973b)。試利用離散的方式將分光濃度分解成 n 個波長來處理，所以可以表示成D_{ik} (i=C,M,Y)，(k=1,n)以及d_{jk}(j=1,m), (k=1,n)來處理。其中，j=1,m表記法表示j=1,2,3,...,m的變化。

首先，將d_{jk}代入方程式(6.45)，求出**二次能率矩陣** (second moment matrix)的要素a_{ij}。

$$a_{ij} = \sum_{k=1}^{m} d_{ki} \cdot d_{kj} \qquad (i=1, n), (j=1, n) \qquad (6.45)$$

接著計算矩陣 a_{ij} 的特徵值 d_k (k=1,n)及特徵向量 e_{ki} (k=1,n),(i=1,n)。成分色素的個數 m 可以利用有效的特徵值求出。另外，成分色素的分光濃度D_{ik}可以利用特徵向量的線性結合求出。因為在彩色照相中的 m=3 ，所以可以得到以下的方程式。

$$\begin{bmatrix} D_{11} & D_{12} & \cdots & D_{1n} \\ D_{21} & D_{22} & \cdots & D_{2n} \\ D_{31} & D_{32} & \cdots & D_{3n} \end{bmatrix} = \begin{bmatrix} t_{11} & t_{12} & t_{13} \\ t_{21} & t_{22} & t_{23} \\ t_{31} & t_{32} & t_{33} \end{bmatrix} \begin{bmatrix} e_{11} & e_{12} & \cdots & e_{1n} \\ e_{21} & e_{22} & \cdots & e_{2n} \\ e_{31} & e_{32} & \cdots & e_{3n} \end{bmatrix} \qquad (6.46)$$

由方程式(6.46)可以得知，成分色素的分光濃度D_{ik}無法僅用一種定義來決定，所以在物理上必須妥當設定以下之條件。

(1) 成分色素的分光濃度不可以為負值。亦即

$$D_{ik} \geq 0 \quad (i = C, M, Y), \ (k = 1, n) \tag{6.47}$$

(2) 構成混合物之成分色素混合量亦不可為負值。

在條件(2)中，一旦決定矩陣(t_{ij})，就能夠求出D_{ik}。利用D_{ik}就能夠以最小平方法求出構成混合物d_{jk}之混合量。

舉例來說，試從圖6-50所示之混合物分光濃度來推定成分色素之分光濃度。這裡，除了圖6-50所示之外，合計共使用$m=64$個的混合物。其特徵值從3到4之間作有效(10^6倍左右)變化；我們可以知道成分色素共有3個。結果所對應的三個特徵向量表示如圖6-51。

另外，即使設定$t_{i1}=1(i=1,2,3)$也不會損失普遍性，若從方程式(6.47)中求出滿足方程式(6.48)的色度點(x,y)領域，則結果為圖6-52所示

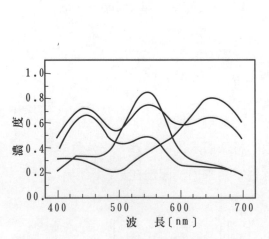

圖6-50　C,M,Y 混合物的頻譜濃度 (Ohta, 1973b)

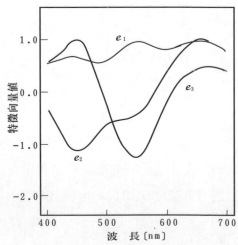

圖6-51　對應於有效特徵值的三個特徵向量 (Ohta, 1973b)

的近似三角形內部，即位於這個領域內部的色點可以滿足條件(1)。

$$e_{1j} + x \cdot e_{2j} + y \cdot e_{3j} \geq 0 \quad (j=1, n) \tag{6.48}$$

接著，從圖 6-52 內部任意選擇 3 點，以求出滿足條件(2)的領域，結果得到圖中白色圓圈的點集合。這些點集合分布於 3 塊領域，分別對應到 C,M,Y。用這種方式推定得到的成分色素頻譜濃度表示如圖 6-53，雖然仍有某種程度的不確定性，但峰值波長附近的部份仍可以得到相當的精度。

另外，因為 3 色素混合物之頻譜分布必然與特徵向量為線形結合，所以在實際的應用上，這種方法容易任意產生混合物的頻譜分布。

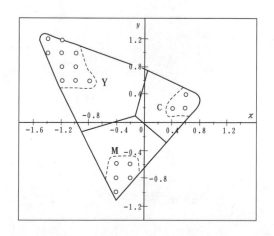

圖 6-52　滿足條件(1)和條件(2)的(x,y)領域 (Ohta, 1973b)

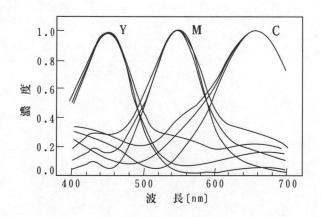

圖 6-53　從條件(1)和條件(2)推測所得的 C,M,Y 分光濃度

參考 8（6-6） 反射式彩色相紙的配色

彩色相紙之配色可以利用牛頓-拉普森 (Newton-Raphson)法進行計算。但在偏微分係數的評估稍顯複雜。例如，

$$\frac{\partial X}{\partial c} = \int_{vis} \frac{\partial R(\lambda)}{\partial c} \cdot P(\lambda) \cdot \bar{x}(\lambda) d\lambda \tag{6.49}$$

由方程式(6.17) ,(6.18)可以得到方程式(6.50)。

$$\frac{\partial R}{\partial c} = \frac{D_c \cdot T^{2.13}\left[0.94657\left\{(2R_B)^{-1} - I_1\right\} + 0.88880 I_2\right]}{\left\{(2R_B)^{-1} - I_1\right\}^2} \tag{6.50}$$

這裡，定積分I_2表示如下 (Ohta, 1972d)。

$$I_2 = \int_0^{\pi/2} T^{2sec\theta} \cdot r^\theta \cdot sin\theta d\theta \tag{6.51}$$

方程式(6.50)中的兩個定積分值I_1, I_2無法用解析方法求出，所以必須利用數值積分作近似計算。數值積分有許多種計算方法，例如把$(0 - \pi/2)$的積分領域分割作100等分，使用辛普森(Simpson)法則及牛頓的 3/8 乘法法則可以得到圖 6-54 的結果。

圖 6-54 定積分I_1和I_2值
(Ohta, 1972d)

參考 9 (6-7)　系統變數的變換方法

利用方程式(6.25),(6.26)在兩組資料(L_1, M_1, N_1)和(L_2, M_2, N_2)之間進行變換時，如果二組色彩訊號屬於不同類型，很難得到好的結果。在這種情形之下，雖然不具特別意義，但是藉由系統變數進行最佳化將會是較好的作法。亦即，不直接使用L_1,M_1,N_1值，而是將它們變換成爲適當的系統變數l_1,m_1,n_1，然後在(l_1,m_1,n_1)及(L_2,M_2,N_2)之間進行最佳化。

爲了簡化起見，在 $0 \leqq M_1 \leqq 1$ ， $0 \leqq m_1 \leqq 1$ 條件下，設定 $M_1=0$ 時 $m_1=0$ ， $M_1=1$ 時 $m_1=1$ 後進行說明。例如，在進行 $M_1 \rightarrow m_1$ 的變換時，利用方程式(6.52)的單調遞增系統函數 f 來進行變換。

$$m_1=f(M_1) \tag{6.52}$$

函數 f 的形狀如圖 6-55 所示，在 M_1 的 0~1 的變動域內作(p－1)等分的分割，此時所對應到 p 點 M_1 的函數值 f_1, f_2,……f_p 表示如下。

圖 6-55　從 M_1 到系統變數 m_1 的變換(當 p=6 時)

$$f_1 = 0$$
$$f_2 = f_1 + h_1(1 - f_1)$$
$$\cdots\cdots$$
$$f_i = f_{i-1} + h_{i-1}(1 - f_{i-1})$$
$$\cdots\cdots$$
$$f_p = 1$$

(6.53)

這裡，h_i ($i=1$, $p-1$)表示 $0 \leqq hi \leqq 1$ 的變數。

變數h_i是由$(l_1, m_1, n_1) \rightarrow (L_2, M_2, N_2)$的變換誤差為最小時來決定。在方程式(6.52)中，對於任意 M_1 的$f(M_1)$而言，可以從 f 的離散值中利用內插法求得。這裡的變數 h_i 為 $0 \leqq h_i \leqq 1$，例如，當進行如方程式(6.54)的變數變換時，因為在$\infty \leqq g \leqq \infty$時可以得到 $0 \leqq h \leqq 1$，然後利用參考3(4.7)所介紹的單純法，可以容易求得解。

$$h = \frac{1}{1 + e^{-g}}$$

(6.54)

參考10（6-7） 內插法的簡單實例

內插法是假設函數在具有連續性的前提下，從 n 點離散變數值 $x_1, x_2, \ldots\ldots x_n$ 對應的函數值 $y_1, y_2, \ldots y_n$ 中，求出任意點 x_g 的對應函數值 y_c。最簡單的方法為直線內插法，即求出合乎$x_i \leqq x_g \leqq x_{i+1}$條件的i值後，在$(x_i, y_i)$，$(x_{i+1}, y_{i+1})$的連結直線上，找出對應$x = x_g$的 y 值y_c。

除了直線內插法之外，為了進一步提高預測的精度，也可以使用拉普拉斯(Lagrange),牛頓(Newton), 高斯(Gauss), 貝色(Bessel)等內插法，這裡舉一實例介紹如何使用拉普拉斯內插法。如圖6-56所示，拉普拉斯內插法是使用(n -1)次方的方程式來通過前述的 n 點。若是使用更高次方的方程式，將使得函數形狀凹凸起伏、變化劇烈，故一般都是使用通過4點的三次式。

圖 6-56　拉普拉斯內插法的概念

　　如同大家所熟知，通過4點(x_i, y_i) $(i=1, 4)$ (圖中的黑點)的三次方程式可以寫成以下之型態。

$$y = \frac{\{(x-x_2)(x-x_3)(x-x_4)\}}{\{(x_1-x_2)(x_1-x_3)(x_1-x_4)\}} \cdot y_1 + \frac{\{(x-x_1)(x-x_3)(x-x_4)\}}{\{(x_2-x_1)(x_2-x_3)(x_1-x_4)\}} \cdot y_2$$
$$+ \frac{\{(x-x_1)(x-x_2)(x-x_4)\}}{\{(x_3-x_1)(x_3-x_2)(x_3-x_4)\}} \cdot y_3 + \frac{\{(x-x_1)(x-x_2)(x-x_3)\}}{\{(x_4-x_1)(x_4-x_2)(x_4-x_3)\}} \cdot y_4$$

$$(6.55)$$

　　這樣一來，將x_g代入方程式(6.55)中的x之後，就可以求出Y_c(圖中白圈)。

第七章

色彩再現成因的評價及最佳化

前面各章中，我們已經對色彩再現的基本原理作了說明，在最後一章，我們將介紹支配色彩再現的成因以及最佳化的方法與結果。影響色彩再現的成因有頻譜感度、階調再現、色彩修正和色素分光濃度等。階調再現若以測色的色彩再現為前提，毫無疑問地必須在 $\gamma = 1$ 的條件下進行。但是，對於頻譜感度和色素分光濃度，可以有所變更而以最佳化方式進行。在最佳化後進行色彩修正，將可以進一步減少誤差。這裡，首先介紹以最佳化為基礎的成因評價方法，並對最佳化作進一步說明。試改變以上成因，並以實際影像進行色彩再現的模擬評估。

7-1　頻譜感度的評價方法

　　基本上，分色系統內的頻譜感度若能達成配色感度為最理想，但是，因為許多因素的限制，以無法達成配色感度的情形居多。因此，必須要有一套定量的評價方式，來評估實際頻譜感度與配色感度之間的差異。在幾種頻譜感度的評價方式中，這裡介紹 2 種最具代表性的方式。第 1 種是利用實際頻譜感度和配色感度之間的頻譜差異。第 2 種是利用被攝物體和再現色之間的色度差異。

　　第 1 種方法的代表是諾克伯(Neugebauer)提出的 q **係數**(q factor, 1956)。它的作法是將欲評估之頻譜感度當作 $S(\lambda)$，在選取一組適當的正規正交配色函數 $F_1(\lambda)$，$F_2(\lambda)$，$F_3(\lambda)$後，q 係數可以利用下式求出。

$$q = \frac{B_1^2 + B_2^2 + B_3^2}{\int_{vis} \{S(\lambda)\}^2 d} \tag{7.1}$$

這裡的 B_1, B_2, B_3 表示如下(**參考**1(7-1))。

$$B_1 = \int_{vis} S(\lambda) \cdot F_1(\lambda) d\lambda$$
$$B_2 = \int_{vis} S(\lambda) \cdot F_2(\lambda) d\lambda \tag{7.2}$$
$$B_3 = \int_{vis} S(\lambda) \cdot F_3(\lambda) d\lambda$$

定積分(\int_{vis})代表在可見波長範圍內實行。

　　圖7-1為利用這種方式計算 q 係數的實例。圖中實線為實際彩色濾光片之頻譜感度，虛線為最接近的配色感度。 q 係數一般設定為 $0 \leq q \leq 1$，在 q=1 時，表示頻譜感度為完全的配色感度。圖下

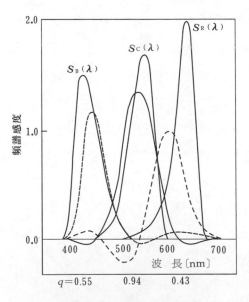

圖 7-1　實際彩色底片的頻譜感度(實線)以及與它最接近的配色感度(虛線；底下數字為 q 係數)
(Clapper, 1977)

的數字表示 q 係數值，由此預測得知：B, R 的 q 係數較低，G 以外頻譜感度之一致性並不高。若仔細觀察**圖** 7-1，可以發現 q 係數大致可以表示頻譜感度的一致性。

第 2 個方法是利用曝光量或曝光濃度來評估被攝物體與再現色之間的差異。在 6-2 節中，我們已經說明過如何利用模式化頻譜感度作為評估的實例，這種方法可應用的層面很廣。如果將分色系統中 R, G, B 之頻譜感度定義為 $S_R(\lambda)$，$S_G(\lambda)$，$S_B(\lambda)$，那麼，各個頻道的曝光量 T_R, T_G, T_B 為

$$T_R = \frac{\int_{vis} R(\lambda) \cdot P(\lambda) \cdot S_R(\lambda) d\lambda}{\int_{vis} P(\lambda) \cdot S_R(\lambda) d\lambda}$$

$$T_G = \frac{\int_{vis} R(\lambda) \cdot P(\lambda) \cdot S_G(\lambda) d\lambda}{\int_{vis} P(\lambda) \cdot S_G(\lambda) d\lambda} \tag{7.3}$$

$$T_B = \frac{\int_{vis} R(\lambda) \cdot P(\lambda) \cdot S_B(\lambda) d\lambda}{\int_{vis} P(\lambda) \cdot S_B(\lambda) d\lambda}$$

這裡的 $R(\lambda)$ 表示被攝物體的頻譜反射率，$P(\lambda)$ 是照明光的頻譜分布。

實際上，方程式(7.3)的定積分計算是利用 n 點的乘積近似計算來處理。若將 $P(\lambda), S_R(\lambda), S_G(\lambda), S_B(\lambda)$ 以方程式(7.4)作正規化，那麼，方程式(7.3)可以寫成方程式(7.5)。

$$\sum_{i=1}^{n} P_i \cdot S_{R,i} = \sum_{i=1}^{n} P_i \cdot S_{G,i} = \sum_{i=1}^{n} P_i \cdot S_{B,i} = 1 \tag{7.4}$$

$$T_R = \sum_{i=1}^{n} R_i \cdot P_i \cdot S_{R,i}$$

$$T_G = \sum_{i=1}^{n} R_i \cdot P_i \cdot S_{G,i} \qquad (7.5)$$

$$T_B = \sum_{i=1}^{n} R_i \cdot P_i \cdot S_{B,i}$$

這裡，R_i, P_i, $S_{R,i}$, $S_{G,i}$, $S_{B,i}$ 代表 $R(\lambda)$, $P(\lambda)$, $S_R(\lambda)$, $S_G(\lambda)$, $S_B(\lambda)$ 以 n 點離散值作第 i 點的近似運算值。

被攝物體有許多種類，為了進行頻譜感度評估，這裡是將無限組的條件等色當作評估對象。條件等色有 2 種類型，即作為一般意義的視覺系統條件等色以及分色系統條件等色。如果分色系統的頻譜感度等於配色感度，那麼，任何一種系統中這兩種條件等色，都應該可以作相同的輸出。但是，實際的頻譜感度並不是配色感度，所以對視覺系統的條件等色而言，在分色系統輸出時會產生一定的變動幅 \triangle_p。同樣對於分色系統的條件等色而言，在視覺系統的輸出時也會產生一定的變動幅 \triangle_m。我們可以利用變動幅 \triangle_p，\triangle_m 的大小來評估頻譜感度。

這裡要介紹的是利用變動幅 \triangle_m 評估頻譜感度的方法(Ohta, 1981b)，計算上是採用線形規劃法，詳細內容請參閱**參考** 2(7-1)。這裡僅介紹利用這種方式評估彩色照相頻譜感度的結果。**圖** 7-2 表示當作評估對象的頻譜感度。計算上採用 XYZ 表色系統的配色函數與標準光 D_{65}。

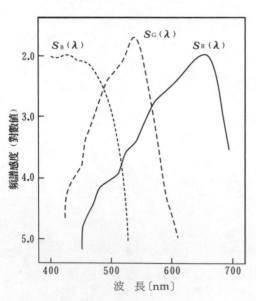

圖7-2　作為評價用的頻譜感度 $S_R(\lambda)$, $S_G(\lambda)$, $S_B(\lambda)$ (Ohta, 1981b)

<p align="center">圖7-3　當 Y_s=10，顏色 1,2(●)的變動幅△m (Ohta, 1981b)</p>

　　舉例來說，**圖** 7-3 顯示 2 種顏色的評價結果，顏色 1 及顏色 2 的色度值分別表示如下。

$$1: \quad u=0.25 \quad v=0.35 \quad Y=10$$

$$2: \quad u=0.25 \quad v=0.25 \quad Y=10 \qquad\qquad (7.6)$$

　　接著，考慮利用彩色底片拍攝顏色 1 或顏色 2 的被攝物體所產生之所有條件等色。圖內的實線範圍表示以視覺系統評估這些條件等色產生變動幅△m 的理論限界。圖中顯示色彩範圍相當寬度，意味著彩色底片拍攝出顏色 1 或顏色 2 的可能性相當高。

　　顏色 1,2 輪廓上的點 A, B 之頻譜反射率顯示於**圖** 7-4，這些形狀都是實際上存在的曲線。例如，顏色 A 在長波長端持有很高的反射率，顯示類似於某種化學染料的頻譜反射率分布。因此，利用彩色底片拍下以這種染料染色的衣物，會產生相當的色彩變化。

　　另外，顏色 B 也不僅可能是化學染料，自然界的花草也常有這種頻譜反射率。例如，牽牛花和鐵線蓮(clematis)的紫色就是一個很好的

(a) 顏色 1　　　　　　　　(b) 顏色 2

圖 7-4　圖 7-3 中點 A,B(○)的頻譜反射率 (Ohta, 1981b)

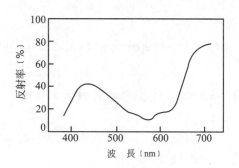

圖 7-5　鐵線蓮的頻譜反射率

例子。**圖** 7-5 表示鐵線蓮的頻譜反射率，這種花在長波長端存在的高反射率對於視覺系統並沒有反應，但對於彩色底片卻有應答產生。這就是為什麼在視覺上看見為藍紫色，而在彩色底片卻呈現紅紫色的變色原因。

7-2　頻譜感度的最佳化

　　分色系統的頻譜感度相等於配色感度時為最理想，但是，由於受到許多實際條件的限制，要達成配色感度並不容易。因此，在這些條件的限制下，如何選定「最佳」的頻譜感度成為一件很重要的工作。

「最佳」的定義有許多種，一般來說，是以曝光量評估頻譜感度與配色感度之間的差異為最小時，當作是最佳化條件。當然也可以利用其他方式來定義，這可能會得到不同的結果，但如果定義適當，所得之結果應該是大同小異。

這裡，以彩色底片為例(Ohta, 1983)，具體說明評估方法。首先，利用配色對一系列的 n 個試驗色求取色素量。接著，藉著特性曲線求出測色再現時所需要的曝光量 T_{jg} (j=1, N)。另一方面，利用7-1節的方程式(7.3)求出對於某個頻譜感度 $S(\lambda)$ 之曝光量 T_{jc} (j=1, N)。當方程式(7.7)的目的函數 φ 為最小時，來進行頻譜感度 $S(\lambda)$ 的最佳化。

$$\varphi = \sum_{j=1}^{N} (T_{jc} - T_{jg})^2 \tag{7.7}$$

若直接利用方程式(7.7)，因為自由度太多，所以很難決定 $S(\lambda)$ 的形狀。因此，這裡必須對實際的頻譜感度 $S(\lambda)$ 設定以下的限制條件。

(1) $S(\lambda) \geqq 0$ 當作物理上的必要條件。

(2) 實際上 $S(\lambda)$ 的形狀必須是平滑的。

(3) 考慮到色彩分離的效果，$S(\lambda)$ 須為單獨峰值。

請參照**參考 3** (7-2)說明這些限制條件的數學方法。

接著介紹利用這三個限制條件實行頻譜感度最佳化的實例。計算上採用 XYZ 表色系統的配色函數和標準光 D_{65}（**備註**）。試驗色採用5-7節介紹的馬克貝斯色票 N=24 色。實際色素是使用參考 2(7-1)之圖7-39 中所用的 3 色素。因為目的函數 φ 為非線性，所以不能使用 7-1 節

備註 這裡的照明光採用標準光 D_{65}，但若採用其他光源(例如標準照明光 A)，曝光量 T_{jc} 也幾乎不會改變 (Ohta, 1983)。因此，這裡的結論並不是特別針對標準光 D_{65}，一般性的光源亦可成立。

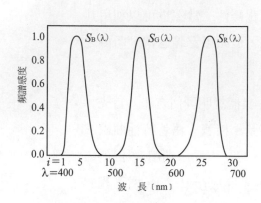

圖 7-6　對實際色素分析得到的最佳頻譜感度
(Ohta, 1983)

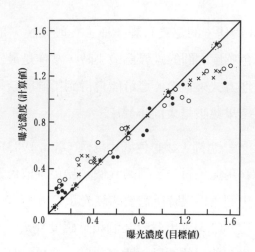

圖 7-7　圖 7-6 中在最佳頻譜感度下得到的曝光濃度
(●,○,X 分別代表 R,G,B 色，虛線圓圈代表灰色)
(Ohta, 1983)

介紹的線形規畫法進行頻譜感度的最佳化，必須採用非線性最佳化手
法。非線形最佳化的方法有很多，這裡是採用Abadie所提出的GREG
演算法 (Abadie 1970)

　　圖 7-6 顯示利用這種方式求出的 R, G, B 最佳頻譜感度 $S_R(\lambda)$,
$S_G(\lambda)$, $S_B(\lambda)$。由圖得知，最佳頻譜感度比配色感度更爲狹窄，且波
峰相互遠隔分離。這與 6-2 節介紹過 Evans 等人得到的結果相當一
致。 Evans 等人僅就 5 種頻譜感度取得結論，但也仍有別的可能性，
所以尚有其他的討論空間。但是，這裡是依據特定形狀 $S(\lambda)$ 爲對象得
到的結論，因此結論相當明確。

　　爲了讓最佳化的程度和色素濃度容易產生對應，我們將表示結果
換算成曝光濃度(曝光量的對數)表示如圖 7-7 。如果測色的色彩再現
得以完全實行，則測色再現需要的曝光濃度（目標值）和以最佳頻譜
感度得到的曝光濃度（計算值）應該完全一致。但從圖中可以看出，
即使採用了最佳的頻譜感度，兩者仍不能完全一致，代表無法實現測

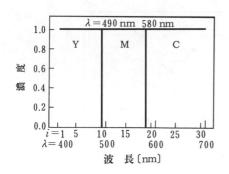

圖7-8　計算用區塊色素的頻譜濃度 (Ohta, 1983)

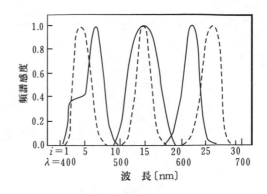

圖7-9　對區塊色素分析得到的最佳頻譜感度(虛線代表對實際色素分析得的最佳頻譜感度) (Ohta, 1983)

色的色彩再現。另外，使用圖 7-2 所示之實際頻譜感度計算曝光濃度的結果，顯示與圖 7-7 幾乎相同。這可以說明目前由多年經驗累積選出之實際頻譜感度，已經很接近最佳頻譜感度。

這裡顯示出曝光濃度的不一致現象，若是採用其他的實際色素也會出現相同情形。因此，只要是採用實際色素，因為其頻譜濃度的不完全，測色再現就難以實踐。為了改善這種情況，可以利用重層效果等實行色彩修正，在 7-5 節中將會介紹實例。

接著，試探討使用區塊色素的能否產生測色的色彩再現。**圖 7-8** 顯示計算使用區塊色素的頻譜濃度。**圖 7-9** 和**圖 7-10** 為最佳化的結果。由**圖** 7-9 可以得知，區塊色素之最佳頻譜感度較為寬胖，兩者的峰值波長相當接近。從**圖** 7-10 也知道，二個曝光濃度之間的對應關係有所改善，大致上已經達成

圖7-10　圖 7-9 中實現最佳頻譜感度下得到的曝光濃度(●,○,X 分別代表 R,G,B 色，虛線圓圈代表灰色) (Ohta, 1983)

（a）實際色素

（b）區塊色素

圖 7-11　馬克貝斯色票的原色(黑點)和再現色(箭頭尖端)

接近測色再現所需要的程度。由以上結果得知，實際的彩色照相難以實踐測色再現的理由，是因為實際色素中持有的副吸收造成頻譜濃度的不完全所導致。

　　圖 7-7 及圖 7-10 顯示以曝光量表示的計算結果，如以色差來評估彩色影像色彩再現性之方式則較為直接。**圖 7-11** 是將圖 7-7 與圖 7-10 表示於 $U^*V^*W^*$ 均等色彩空間的結果，可以看出利用區塊色素進

行色彩再現的優異性。因此，如何將實際色素儘可能以區塊色素來接近表示，是改良色彩再現的重要憑藉。

但是，不論前面所得結論為何，目前實際的彩色照相經過重層效果作用進行色彩修正之後，其畫質已令人相當滿意。圖 7-6 中所示的最佳頻譜感度，不論與配色感度有多大不同，但已大致能夠正確再現色彩，這到底是什麼原因呢？為了回答這個問題，必須對彩色照相中被攝物體的頻譜反射率作調查。

首先，如 7-1 節的參考 2(7-1)所述，實際被攝物體的頻譜反射率大致是呈現平滑的曲線，因此，可以利用方程式(7.43)的條件來設限表示。依據方程式(7.43)得到的頻譜反射率，可以當作實際被攝物體的頻譜反射率分析。如此，在使用參考 3(7-2)的圖 7.41 中所示的雲規(spline)函數當作假想頻譜感度時，藉著移動頻譜感度的峰值波長，其曝光濃度的相關係數變化呈現如**圖** 7-12 (Ohta, 1992)。當峰值波長不未移動時的相關係數為 1.0 。對於 50 nm 程度的移動量，此時對應的相關係數值仍不小。

換句話說，即使峰值波長偏離配色感度數 10 nm，因為實際被攝物體的頻譜反射率為平滑曲線，所以仍可以利用重層效果將色彩正確

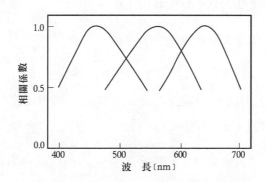

圖 7-12　峰值波長移動時，曝光濃度之間的相關係數
(基準波長為 460,560,640nm) (Ohta, 1983)

復元。這就是爲什麼目前彩色照相的頻譜感度，即使因某些理由偏離了配色感度，但大致上仍可以達到令人滿足的色彩再現。

7-3 色素分光濃度之評價方法

在概念上，形成彩色圖像的 C, M, Y 色素可以將它們視爲在可見波長範圍內作 R, G, B 的 3 等分分割後吸收光線。但是，嚴格來說，對於什麼是這些頻譜濃度的最佳曲線形狀並未產生定論，僅有在 5-6 節介紹過 Clarkson 和 Vickerstaff 利用模式化色素進行過這一方面的研究。評估色素分光濃度標準的方式有許多種，這裡介紹用於評價色再現域及灰階穩定性的方法。

首先是色再現域，因爲越大的色再現域，代表越能夠展現豐富的色彩，所以色再現域面積可以當作評價的基準。這個基準已經被 Clarkson 和 Vickerstaff 所採用。色再現域的計算在 4-4 節說明過，是將減色法的三色混合還原爲減色法的二色混合後進行計算。例如，具體的作法是將 C 和 M 的色素量當作 c 和 m，依據以下的混合比率變化。

$$c = 0.0, 0.2, 0.4, 0.6, 0.8, 1.0$$

$$m = 1.0, 0.8, 0.6, 0.4, 0.2, 0.0 \tag{7.8}$$

接著，在保持某個混合比例下增加色素量，求出一系列的 u, v, Y。藉著內插法出決定 Y 值對應之 u, v 值後，再求出全部色再現域的輪廓 (Ohta, 1971a)。

圖 7-13 表示實際 C, M, Y 的分光濃度。利用前述方法，在 4800K 的黑體輻射光及視感穿透率 $Y_g = 10, 20, 40, 80$ 條件下，計算此色素

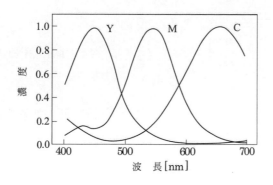

圖7-13　實際的 C,M,Y 分光濃度

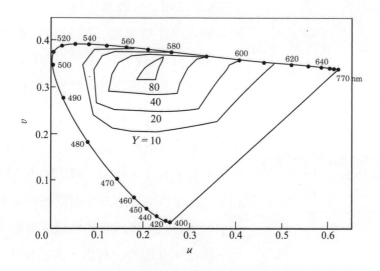

圖7-14　圖7-13中色素系所得到的色再現域

系得到的色再現域，其結果顯示如**圖**7-14。於是，當得到的色度座標為(u_i, v_i)時，全部以15種的混合比例組合的色再現域面積 S 可以用方程式(7.9)來計算。

$$S = \frac{1}{2} \sum_{i=1}^{15} (u_i \cdot v_{i+1} - u_{i+1} \cdot v_i) \tag{7.9}$$

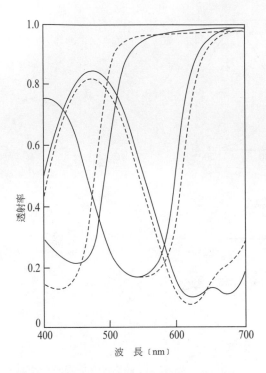

圖 7-15　最佳色素系 A(虛線)和 B(實線)的頻譜反射
率 (MacAdam, 1949)

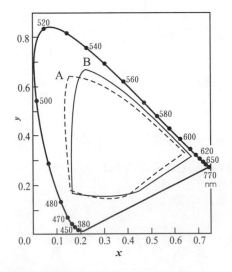

圖 7-16　使用最佳色素系 A(虛線)和 B(實線)下
得到的色再現域(Y=10) (MacAdam, 1949)

這裡，$u_{16}=u_1$，$v_{16}=v_1$。在實際應用
上，色素量沒有上限的計算方法請參照**參
考** 4(7-3)。

以色再現域為評價基準在實際色素系
上的應用實例有麥克爾當的研究
(MacAdam,1949)。在標準光 C 下，麥克爾
當將際彩色底片中實的 9 種 C，9 種 M，
5 種 Y 全部組合後計算色再現域，結果找
到如**圖** 7-15 所示的二組最佳色素 A 和
B。**圖** 7-16 和**圖** 7-17 顯示 A 和 B 色素系
產生的色再現域與灰色頻譜穿透率。

由 2 圖比較分析 A、B 色素系，在色
再現域方面 A 略勝一籌，但在灰階的穩定
性上 B 表現較好。亦即，較大的色再現域
和灰階穩定性兩者形成原因恰好相反，若
要求較大的色再現域必然導致灰階的不穩
定。因此，在現實上有折衷的必要性。

圖 7-17　使用最佳色素系 A(虛線)和 B(實線)下得到
的 Y=10 灰色之頻譜透射率 (MacAdam, 1949)

圖 7-18　使用圖 7-13 色素系得到 Y=10 灰色之分光濃度 (Ohta, 1971a)

第 2 個評價基準是關於前述灰階穩定性之定量評估。例如，在色溫 6500K 的黑體幅射光下，圖 7-13 中 C, M, Y 得到 Y=10 之灰色分光濃度顯示於**圖** 7-18。灰階穩定性共有 2 種；即色素微量變動時的灰階穩定性和照明光頻譜分布變化時的灰階穩定性，這裡是以日常生活中較常發生的後者作爲評估標準。

圖 7-18 的顏色表示在色溫 6500K 下產生的灰色。若以其他色溫照明來觀察的話，就可能不是灰色。若實際觀察照明光變爲 3000K，在 $U*V*W*$ 色彩空間裡比較灰色時，會約有△ E ～ 3 左右的色差產生。因此，以這種方式所得的色差△ E，可以當作色素分光濃度的評估標準。

7-4　色素分光濃度的最佳化

先前介紹的例子，都是利用改變色素的組合數目，來改善色素分光濃度。也有能夠藉著找出其他的組合方式，來增大色再現域。爲了進行確認，最好能夠預先使用電腦模擬，將所有可能的組合排列作調

查。不過，在色素分光濃度形狀方面，若非實際已存在的形狀，最好不要任意使用。這裡，試從7-3節中圖7-13的實際色素開始進行，對於分光濃度曲線的峰值波長和半值幅作有系統的變換後，求取可能得到的色再現域大小(面積) (Ohta, 1971a)。

首先來看分光濃度曲線峰值波長的移動，如**圖**7-19所示，將全體曲線在波長軸上作平行移動。如將原來的曲線視為$f(\lambda)$，在波長軸以正方向平行移動s [nm]後的曲線變為$g(\lambda)$，則方程式可以 表示如下。

$$g(\lambda) = f(\lambda\text{-}s) \tag{7.10}$$

為了求出 C, M, Y 的最佳峰值波長組合，試以公式(7.11)的範圍對各個峰值波長作變化，以 10nm 為間隔共分成 11 階段，合計共有 $11^3=1331$ 種的變化，計算出彩色底片所能得到的色再現域面積 S。

C : 600 ~ 700 nm

M : 500 ~ 600 nm

$$Y : 400 ~ 500 \text{ nm} \tag{7.11}$$

這裡是用 XYZ 表色系統的配色函數和色溫 4800K 之黑體放射光，在 uv 色度圖中評估色再現域。

圖7-19　分光濃度曲線的峰值波長變化 (Ohta, 1971a)

表 7-1　青、洋紅、黃色色素最佳峰值波長(ohta, 1971a)

Y	$Cyan$	$Magenta$	$Yellow$
10	640	540	430
20	640	530	430
40	660	530	430
80	690	520	420

計算所能得到最大色再現域的峰值波長之結果表示如**表** 7-1 。

從表中得到幾個有趣的訊息。第一，實際色素雖是依據長年經驗挑選出來的，但其結果與最佳值非常接近。實際上，Y=10 時所能得到的最大色再現域表示如**圖**7-20，雖說是達成最大色再現域，但面積的增大不如預期中的明顯。

另外，從**表** 7-1 可以看出最佳峰值波長與再現色的明度 Y 有關。因此，若將色素分光濃度的峰值波長相關於再現色的濃度之概念加以應用設計的話，應該可以改善色彩再現。例如，C 的峰值波長，在再現明亮色時使用690nm的長波長，隨著再現色變暗而改成使用640nm

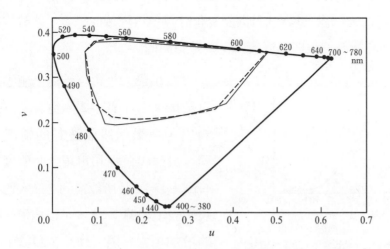

圖 7-20　當改變峰值波長時，Y=10 得到的最大色再現域(虛線代表利用原始
色素得到的色再現域) (Ohta, 1971a)

的短波長。實際上,這樣的設計理念也被應用在彩色照相中,用以改良色彩再現。

為了參考起見,我們繼續調查各個峰值波長變化對於色再現域的影響。峰值波長以能夠提供最大色再現域之組合 Y=10開始作出發。其中,將兩個峰值固定不變後,單獨變化 C, M, Y 的峰值波長以計算色再現域的面積 S。結果發現M的峰值波長對於色再現域面積影響最大,其次是C,如果使用比450nm更短的波長Y,則對於色再現域面積不太有影響。

為了繼續探討分光濃度曲線中有關半值幅變化的影響,可以採用與峰值波長移動時的類似分析方式。換句話說,如圖所示的半值幅變化是使全體曲線以峰值波長 λ_0 為中心,往波長軸方向做伸縮處理。若將原來的曲線設為 $f(\lambda)$,半值幅擴大為 B 倍的曲線定義為 $g(\lambda)$,那麼,可以寫成以下的方程式。

$$g(\lambda) = f\left(\frac{\lambda - \lambda_0}{B} + \lambda_0\right) \tag{7.12}$$

試利用方程式(7.12)來決定各個C, M, Y的最佳半值幅,在 B=0.1～1.5的範圍內,以0.1為間隔變化計算色再現域面積 S。此時的計算條件和峰值波長與進行最佳化時是相同的。

圖7-21　分光濃度曲線的半值幅變化 (Ohta, 1971a)

提供最大色再現域的半值幅計算結果表示如表7-2。從表中可以看出,與最佳峰值波長的情況相同,最佳半值幅和再現色的明度 Y 有關。Y=10 時所能得到之最大色再現域表示如圖7-22,可以知道面積的增加相當有限。因此,關於半值

表 7-2　青、洋紅、黃色色素最佳半值幅(ohta, 1971a)

Y	Cyan	Magenta	Yellow
10	1.1	0.6	0.5
20	1.0	0.5	0.6
40	1.0	0.4	0.6
80	0.7	0.3	0.6

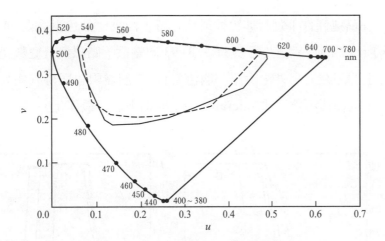

圖 7-22　當使半值幅變化，Y=10 得到的大色再現域(虛線代表利用原始色素得到的色再現域)
(Ohta, 1971a)

幅的選擇，實際上由長年經驗挑選的實際色素系已經非常接近最佳值。

　　為了參考起見，我們繼續調查改變各個半值幅對於色再現域的影響。半值幅的起始值設定為能提供最大色再現域組合的 $Y=10$，將另二個半值幅固定不變後，單獨改變 C, M, Y 半值幅求取色再現域面積 S。結果發現 C 和 M 的半幅值對色域的影響幾乎相同，Y 的影響則顯示較弱，但其間的差異性並不是很大。C, M, Y 半值幅對色域的影響與峰值濃度的情況相差不多，可以說是大同小異。

接著,關於前面提到的分光濃度最佳化,這裡,試從能否實踐的觀點,將實際分光濃度作變形後處理。但是,如果撤離這個限制條件,對於任意形狀的分光濃度曲線來說,什麼是它們的最佳解?為了解答這個問題,這裏先不作任何條件的限制,利用非線性最佳化的方式,求出彩色照相中能夠提供最大色再現域的分光濃度曲線(Ohta, 1986)。這裡的計算是在UV色度圖中,利用XYZ表色系統的配色函數和標準光 D_{65} 來評估色再現域。

在前述條件下進行非線性最佳化時,因為一個色素需要 31 個變數,所以 C, M, Y 總共需要 $31 \times 3 = 93$ 個變數。結果使得變數過多有實行上的困難。另外,對於一個色素有 31 個變數也顯得有些太多,因此,這裡利用重複法(interative method)來進行最佳化。

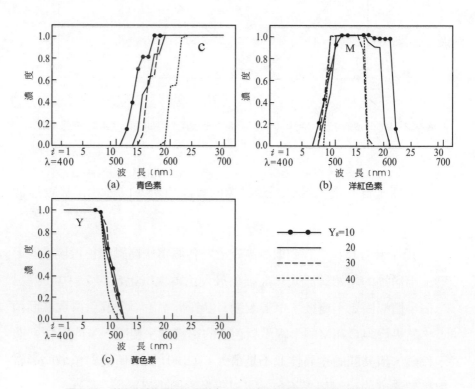

圖 7-23 利用非線性最佳化得到的 C,M,Y 色素之最佳分光濃度(Ohta,1986)

　　圖 7-23 顯示對 $Y_g = 10, 20, 40, 80$ 進行的最佳化分光濃度曲線。
圖中細微凹凸的曲線不是原來有的，應該是屬於一種偽信號
(artifact)。仔細觀察圖形，可以知道最佳 C, M, Y 為具有斜邊的區塊
頻譜濃度。這也相同於先前 Clarkson 和 Vickerstaff 所得到的實驗結
論。另外，隨著再現色的明度變高，將 C 和 M 的頻譜濃度曲線的寬度
變窄後的再現結果比較好，Y 則幾乎沒有變化。

　　圖 7-24 顯示 $Y_g = 10, 20, 40, 80$ 時，使用最佳分光濃度曲線所得
到的色再現域。若是能夠實現具有最佳分光濃度之色素，那麼，特別
在高明度部分的色再現域可以得到顯著改善。

　　前面所提的最佳化為假設色素濃度的最大值為 4.0，為了進一步
探討所得最佳值是否和色素濃度的最大值 D_{max} 有關，將最大值以

圖 7-24　由圖 7-23 中最佳頻譜感度得到的色再現域(虛線代表利用實際色素得到的色再現域)
(Ohta, 1986)

D_{max} = 2, 3, 10 作變化後，進行相同的最佳化。從結果得知，最佳頻譜濃度與色素濃度的最大值有關。換句話說，濃度的最大值愈低，最佳分光濃度曲線會愈接近區塊狀。

結果顯示，D_{max} = 2 以上所得的最大色再現域不會再隨著 D_{max} 增加而增加。由此可知，所謂色素的最佳分光濃度之曲線形狀，實在無法僅限定一個定義來說明，它和再現色的明度以及色素的最高明度有關。在這之前都認為區塊色素是真正理想的型態，但由前述的實驗結果得知，什麼是真正較為理想的分光濃度曲線形狀。

接著，我們試從灰階穩定性的觀點，來探討分光濃度曲線的最佳化(Ohta, 1972a)。這裡，試從能否實踐的觀點，繼續進行分光濃度曲線的變形處理。不過，明顯地，由於愈寬胖的半值幅可以使灰階愈為穩定，於是，這裡利用方程式(7.10)來處理峰值波長的移動。移動的範圍則表示如方程式(7.11)。

在進行最佳化時，是將照明光定義在黑體輻射光照射下，這裡，試從6500K到3000K範圍變化色溫，然後在 $U*V*W*$ 色彩空間中評價彩色底片的色差 $\triangle E$。對於C的一系列峰值波長 λ_c，求取最能夠提供穩定灰色的M, Y 峰值波長 λ_M, λ_Y。結果顯示如圖 7-25。從結果知道，C, M, Y 的最佳峰值波長存有以下的近似直線關係。

$$\lambda_M = 0.6\,\lambda_C + 140$$
$$\lambda_Y = \lambda_M - 90 \tag{7.13}$$

對於任何一個 λ_c 而言，若適當選擇 λ_M 與 λ_Y，這裡得到的色差約為 $\triangle E \sim 1$ 的結果，這表示灰階的穩定性幾乎沒有損失。另外，若將其中二個峰值波長固定不變，單獨改變 C, M, Y 的峰值波長來調查這種狀況對灰階穩定性的影響。如我們所預測的，M的峰值波長造成的影響最大，接著以 Y, C 順序變小。

　　除了明亮的 $Y=80$ 以外，表 7-1 所示的最佳峰值波長之組合大致都可以滿足方程式(7.13)。換句話說，能夠提供最大色再現域的峰值波長組合同時也能夠提供最穩定的灰色。這個事實，對於實際色素的決定是一個好消息。

　　先前提到的最佳化都是在透射式彩色底片上進行。這種方式也能適用於其他的色彩再現系統。例如，若把同樣的方法應用在反射式彩色相紙上，其色再現域表示如**圖** 7-26 (Ohta, 1972b)，灰色的分光濃度則表示如**圖** 7-27 (Ohta,1973a)。彩色相紙的最佳化結果與彩色底片是大致相同的，其間的差異在於因彩色相紙的表面反射和明膠層內部的多層反射使得色再現域變小，並且相對得到較為穩定的灰色。另外，在提供最大色再現域的峰值波長或是提供最穩定灰色的峰值波長方面，都是得到同樣的結論。

圖 7-25 能夠獲得最安定灰色的 C,M,Y 色素峰值波長 λ_C, λ_M, λ_Y 之關係(ohta,1972a)

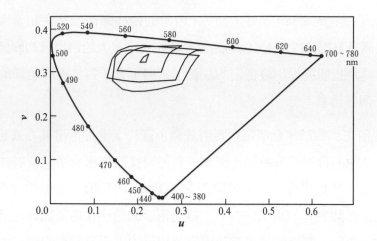

圖 7-26 彩色相紙(表面反射 5%)所得到的色再現域(Ohta, 1972b)

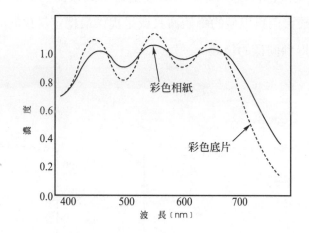

圖 7-27 彩色底片和彩色相紙(表面反射 5%)得到的視覺濃度 1.0 灰色之分光濃度(Ohta, 1973a)

7-5 色彩修正的最佳化

如前各節所述,色彩修正的目的在於使頻譜感度和色素分光濃度達成備最佳化後,再減少原本存在的誤差。色彩修正的方法已經在第 6 章做詳細說明,這裡以彩色底片為例,簡單介紹色彩修正的最佳化 (Ohta, 1991)。

　　首先，如 7-2 節的圖 7-7 所示，因爲實際色素分光濃度的不完全，所以原理上很難達成色度的色彩再現。在第六章中已經介紹利用重層效果或彩色耦合劑的色彩修正方法達成測色再現。這裡，我們將具體求出重層效果的係數，來達成最佳的色彩修正。我們再次使用7-3 節中圖 7-13 的色素系。在頻譜感度方面，若使用實際色素，根本沒有最佳化的討論空間，所以這裡使用**圖**7-28所示的模式化頻譜感度進行分析。

　　至於重層效果方面，我們使用 6-4 節中的方程式(6.11)來表示。

$$
\begin{bmatrix} c' \\ m' \\ y' \end{bmatrix} = \begin{bmatrix} f_{11} & f_{12} & f_{13} \\ f_{21} & f_{22} & f_{23} \\ f_{31} & f_{32} & f_{33} \end{bmatrix} \begin{bmatrix} c \\ m \\ y \end{bmatrix} \tag{7.14}
$$

　　這裡，c, m, y 和 c', m', y' 分別代表使用重層效果前後的 C, M, Y 色素量。$f_{12}, f_{13}, f_{21}, f_{23}, f_{31}, f_{32}$ 爲重層效果係數。色彩再現的優劣程度(色彩再現指數) Q 可以利用色差或是其他方式評估，爲了簡化起見，這裡使用方程式(7.15)的方式進行評估。

$$
Q = \sum_i \sum_j (d_{ij} - \hat{d}_{ij})^2 \qquad (j = R, G, B) \tag{7.15}
$$

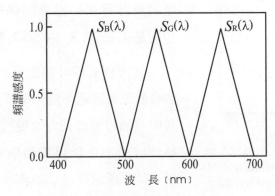

圖 7-28　模式化頻譜感度(Ohta, 1991)

式中，i 表示作用評估用的馬克貝斯色票號碼。i=1, 2, ... ,24。另外，d_{ij} 表示色素濃度的目標值，\hat{d}_{ij} 為色素濃度的計算值。

接著，我們將模式化頻譜感度的峰值波長 λ_R, λ_G, λ_B 設定在以下的範圍內，以 10nm 為間隔變化，調查頻譜感度和重層效果之間的相互作用。

$$\lambda_R = 600 \sim 700\,nm$$
$$\lambda_G = 500 \sim 600\,nm \tag{7.16}$$
$$\lambda_B = 400 \sim 500\,nm$$

首先，在假設重層效果不存在的情況下，求出頻譜感度峰值波長之最佳組合與色彩再現指數 Q。關於 λ_R 的再現結果整理成**圖** 7-29。此時的峰值波長 λ_R, λ_G, λ_B 的組合請見**表** 7-3。

從表 7-3 中計算得到能夠提供色彩再現指數 Q 最小值的最佳峰值波長，和 7-2 節的結果予測是相同的。

$$\lambda_R = 650\,nm,\ \lambda_G = 540\,nm,\ \lambda_B = 430\,nm \tag{7.17}$$

實際上，在使用方程式(7.17)的頻譜感度和馬克貝斯色票時，色素濃度之目標值及計算值的對應關係顯示如**圖** 7-30。結果和 7-2 節中的圖 7-7 是對應的。

從方程式(7.17)出發，先將其中 2 個峰值波長固定不變，單獨對 R, G, B 的其中一個峰值波長作改變後，求出個別峰值波長與色彩再現指數 Q 之間的關係。結果顯示在 $\lambda_R \geqq 650\text{nm}$ 或是 $\lambda_B \leqq 430\text{nm}$ 時，峰值波長的變化對於 Q 的影

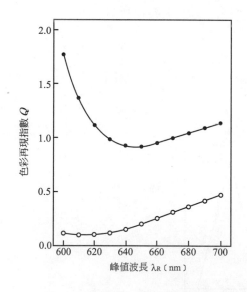

圖 7-29　峰值波長 λ 和色彩再現指數 Q 之間的關係(●,○,分別代表沒有重層效果和有重層效果) (Ohta, 1991)

表7-3 當末使用重層效果時，R,G,B 頻譜感度之最佳峰值波長
$\lambda_R , \lambda_G , \lambda_B$ 的組合和色彩再現指數 Q(Ohta, 1991)

λ_R	λ_G	λ_B	Q
600	540	430	1.769
610	540	430	1.370
620	540	430	1.120
630	540	430	0.984
640	540	430	0.929
650	540	430	0.924
660	540	430	0.953
670	540	430	0.996
680	540	430	1.043
690	540	430	1.092
700	540	430	1.139

響竟然出乎意料之外的小。另一方面，如果將G偏離 $\lambda_G = 540$nm，不管是偏向長波長方向或是偏向短波長方向，其峰值波長的變化對於 Q 的影響很大，這在頻譜感度的設計上值得注意。

接下來，我們來評估導入重層效果後，對於色彩再現的改良程度。依照方程式(7.16)的分割，變化模式化頻譜感度的峰值波長，然後求出頻譜感度峰值波長的最佳組合與色彩再現指數Q。λ_R 的計算結果整理為**圖** 7-29；$\lambda_R , \lambda_G , \lambda_B$ 的組合整理為**表**7-4。由此可知，能夠提供色彩再現指數 Q 最小值之最佳波長表示如下。

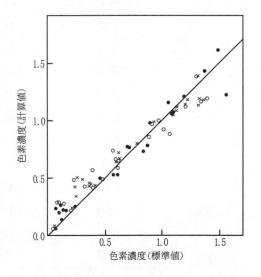

圖7-30 從公式(7.17)的頻譜感度所得到的色素濃度(●,○,X 分別代表分別代表 C,M,Y) (Ohta, 1971)

$$\lambda_R = 610 \ nm, \ \lambda_G = 540 \ nm, \ \lambda_B = 450 \ nm \qquad (7.18)$$

若將表示重層效果的方程式(7.14)右側第 1 項矩陣以 F 來表示，那麼，對於馬克貝斯色票上的 24 色，組合方程式(7.18)的峰值波長後，求出的最佳重層效果係數表示如下。

$$[F] = \begin{bmatrix} 1.542 & -0.584 & 0.072 \\ -0.281 & 1.405 & -0.232 \\ -0.068 & -0.271 & 1.254 \end{bmatrix} \qquad (7.19)$$

在使用方程式(7.18)的頻譜感度與方程式(7.19)的重層效果時，色素濃度目標值與計算值的對應關係表示如**圖** 7-31，這和 7-2 節中圖 7-10 的對應關係是相當類似的。

對 λ_R 整理表 7-4 中峰值波長組合的重層效果係數顯示如**圖** 7-32。對於一系列 λ_R 而言，結果顯示 λ_G, λ_B 幾乎是固定的，所以矩陣 F 內的

λ_R	λ_G	λ_B	Q
600	540	450	0.115
610	540	450	0.102
620	540	450	0.106
630	540	450	0.125
640	540	450	0.157
650	540	450	0.201
660	540	450	0.257
670	540	460	0.314
680	540	460	0.369
690	540	460	0.424
700	540	460	0.474

表 7-4　當使用重層效果時，R,G,B 之最佳峰值波長 λ_R , λ_G , λ_B
的組合和色彩再現指數 Q(ohta,1971)

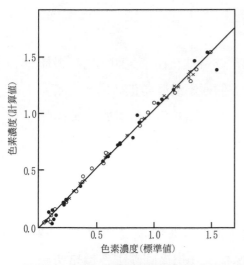

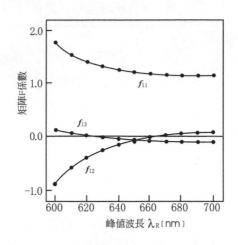

圖7-31　從公式(7.18)的頻譜感度和公式(7.19)的重層效果所
得到的色素濃度(●,○,X分別代表分別代表C,M,Y)
(Ohta, 1991)

圖7-32　峰值波長λ 和係數之間的關係
(Ohta, 1991)

係數值$f_{21}, f_{22}, f_{23}, f_{31}, f_{32}, f_{33}$幾乎是一定的。不過，由圖7-32知道，隨著
λ_R增爲長波長，重層效果係數f_{12}, f_{13}變爲0附近，在$\lambda \geqq 650$ nm，幾
乎是不需要重層效果。

換句話說，我們可以預測$\lambda_R \geqq 650$nm的最佳化結果與重層效果
不存在的最佳化結果是一致的。從表7-4知道，實際上$\lambda_R = 650$nm
的最佳峰值波長組合表示如下。

$$\lambda_R = 650nm, \ \lambda_G = 540nm, \ \lambda_B = 450nm \tag{7.20}$$

這個結果與重層效果不存在時的最佳方程式(7.17)幾乎是一致
的。對於方程式(7.20)的峰值波長組合之矩陣F表示如下。

$$F = \begin{bmatrix} 1.219 & -0.082 & -0.061 \\ -0.228 & 1.317 & -0.207 \\ -0.052 & -0.294 & 1.260 \end{bmatrix} \tag{7.21}$$

這裡的重層效果係數較方程式(7.21)爲小。

7-6 色彩再現模擬的方法

到前一節為止，我們已就色彩再現的最佳化作了說明，這些最佳化的做法主要是以數值分析表示其中一個要素或最佳化結果，例如，色差就是利用數值分析表示結果。但這些方法不易對整體效果作評估，難以利用視覺化作為來判斷最佳化程度的依據。所以，目前比較好的做法是利用電腦模擬，將複數個色彩再現的成因同時列入計算之中，將色彩再現的最佳化結果以視覺化表示後，比較容易進行評估。

這裡，試以彩色底片為例，來說明色彩再現的電腦模擬方法。**圖** 7-33 表示整個彩色照相的色彩再現過程，在拍攝圖左上方被攝物體(膚色)之場合，入射到彩色照相中的頻譜分布，等於被攝物體頻譜反射率和攝影光源頻譜分布的乘積。即提供底片有效曝光量的光束等於照明光頻譜分布與底片頻譜感度的乘積。

在進行色彩再現解析時，需要被攝物體的頻譜反射率。當被攝物體的數目不多時，像是利用馬克貝斯色票上的24色就可以直接使用分光儀進行測量。但是，一般被攝物體都至少有幾百萬畫素，根本無法使用分光儀實際量測。在這種狀況下，使用**多頻帶照相法**(multiband photography)可以有效求出數百萬畫素的頻譜反射率 (Ohta, 1981a)

圖 7-34 表示多頻帶照相法的原理，讓被攝物體的色彩資訊通過數個不同頻譜感度的濾光片頻道，然後記錄在全色片(panchromatic film)上。利用彩色掃描器讀取這些全色片濃度後，將這些資訊復元為被攝物體的頻譜反射率。濾光片的頻道數目愈多，愈能高精度復元被攝物體的頻譜反射率。但是，若考慮到裝置的簡便性與攝影時間的縮短，頻道數應愈少愈好。

折衷之下，利用 8 個頻道進行此電腦模擬就相當足夠 (**參考** 5(7-6))。**圖** 7-35 顯示 8 頻道多頻帶照相法推測所得膚色的頻譜反射率，

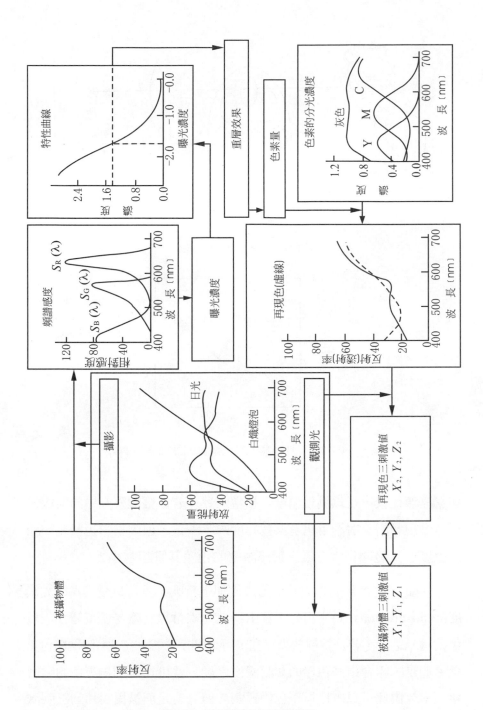

圖 7-33　彩色照相的色彩再現過程

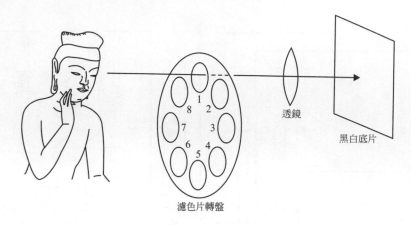

濾色片轉盤

圖 7-34　多頻帶照相法原理

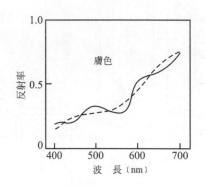

圖 7-35　膚色的頻譜反射率(實線)和它的推測值(虛線)

與實測值比較，可以發現精度上相當一致。若仔細觀察圖中的曲線，可以發現頻譜反射率上仍有某些程度的不一致，但因為彩色照相的頻譜感度波長範圍相當寬廣，最終產生的色差其實相當小。

如此，將得到的曝光量取對數後加上負號，就可以變換為**曝光濃度**(exposure density)。另外，藉由特性曲線可以將曝光濃度變換成為色素量。這時，若是重層效果存在，可以利用方程式(7.14)變換為色素量。於是，組合這些色素的頻譜濃度之後，就可以得到再現色的頻譜穿透率，由此可以求得再現色的三刺激值。若是與被攝物體的三刺激值比較，就可以評估色彩再現性。

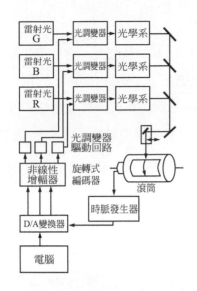

圖 7-36　雷射輸出機的構成

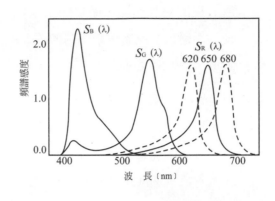

圖 7-37　R,G,B 的實際頻譜感度(實線)和 R 的
頻譜感度變化(虛線)

　　但如前所述，僅用數值是無法正確評估畫質，所以我們利用雷射輸出機等將影像成像於彩色底片或彩色印相紙上，利用視覺觀察較爲有效。**圖** 7-36 表示雷射輸出機的構成，以數百萬畫素在 10cm × 15cm 大小的畫面上成像輸出，可以得到與彩色照相實物接近的畫質。

　　接著，我們使用 7-3 節中圖 7-13 的實際色素和**圖** 7-37 中的實際頻譜感度，來進行色彩再現模擬的實例。實際頻譜感度中的 R 感度雖與配色感度相當不一致，但仍然可以得到完整的色彩再現。如同前述，這是由於一般被攝物體的頻譜反射率曲線相當平滑。但因爲這種頻譜感度的不一致，有時會產生所謂的「偏色」。

　　爲了解決「偏色」，我們試著將 R 的頻譜感度設定在圖 7-37 的虛線位置，從原本的 $\lambda_R = 650$nm 朝向 $\lambda_R = 680$nm 的長波長方向移動，或是朝向 $\lambda_R = 620$nm 的短波長方向移動。這種再現色的模擬結果表示於**卷首彩圖**。這種方式的好處是能夠直接合成出具有實際如虛線頻譜感度的增感色素，而不需經過實際的彩色底片製作、照相、顯影等繁複過程，就可以清楚知道頻譜感度的變化結果。

從彩圖的結果得知，若將 λ_R 變為 680nm 的長波長，會使得「偏色」程度更加明顯，所以效果不好。但若把 λ_R 變為 620nm 的短波長，「偏色」現象可以得到顯著改善。不過同時也使得再現色的彩度減低，所以需要進一步利用適當的重層效果來提高彩度。

如此一來，如果能夠活用這裡提及的方法，就可以將彩色照相的開發製程明顯縮短。這裡雖僅舉彩色照相的實例，來說明色彩再現的模擬方法，這些方法也有可能應用到許多其他的色彩再現系統上。今後，若能善加活用色彩工程的知識，應該還有更為廣泛的應用範圍。

參考 1(7-1)　q 係數的計算方法

諾克伯提議的 q 係數是用來表示實際頻譜感度 $S(\lambda)$ 和最接近的配色感度(配色函數的一次結合)兩者之接近程度，並作為滿足盧瑟條件程度的指標。這裡，$S(\lambda)$ 為修正後的光學系統頻譜穿透率或光源頻譜分布。

現在，我們選取一組適當的配色函數 $F_1(\lambda), F_2(\lambda), F_3(\lambda)$，在它們的一次結合中，找出與 $S(\lambda)$ 最接近配色感度 $C(\lambda)$：

$$C(\lambda) = \sum_{i=1}^{3} f_i \cdot F_i(\lambda) \tag{7.22}$$

這裡的 f_i 代表最佳化係數。於是，$C(\lambda)$ 與 $S(\lambda)$ 間的差異性可以利用下式來評估。

$$\Delta = \frac{\int_{vis} \{C(\lambda) - S(\lambda)\}^2 d\lambda}{\int_{vis} \{S(\lambda)\}^2 d\lambda} \tag{7.23}$$

這裡，分母是為了讓△不受 $S(\lambda)$ 大小影響所作的規格化，定積分(\int_{vis})表示在可見波長範圍內進行。

但是，方程式(7.22)並沒有對配色函數和係數下定義，所以無法計算出△。要對△作具体的計算，必須先計算方程式(7.24)的結果。

$$\varphi = \int_{vis} \{C(\lambda) - S(\lambda)\}^2 d\lambda \tag{7.24}$$

當 φ 為最小時，可以決定係數 f_i，即

$$\frac{\partial \varphi}{\partial f_1} = \frac{\partial \varphi}{\partial f_2} = \frac{\partial \varphi}{\partial f_3} = 0 \tag{7.25}$$

的時候，因為可以得到 φ 的最小值。於是方程式可以表示如下。

$$f_1 A_{11} + f_2 A_{12} + f_3 A_{13} = B_1$$
$$f_1 A_{21} + f_2 A_{22} + f_3 A_{23} = B_2$$
$$f_1 A_{31} + f_2 A_{32} + f_3 A_{33} = B_3 \tag{7.26}$$

這裡，

$$A_{11} = \int_{vis} \{F_1(\lambda)\}^2 d\lambda$$
$$A_{22} = \int_{vis} \{F_2(\lambda)\}^2 d\lambda$$
$$A_{33} = \int_{vis} \{F_3(\lambda)\}^2 d\lambda$$

$$A_{12} = A_{21} = \int_{vis} F_1(\lambda) F_2(\lambda) d$$
$$A_{13} = A_{31} = \int_{vis} F_1(\lambda) F_3(\lambda) d$$
$$A_{23} = A_{32} = \int_{vis} F_2(\lambda) F_3(\lambda) d \tag{7.27}$$

$$B_1 = \int_{vis} S(\lambda) F_1(\lambda) d$$
$$B_2 = \int_{vis} S(\lambda) F_2(\lambda) d$$
$$B_3 = \int_{vis} S(\lambda) F_3(\lambda) d$$

從方程式(7.27)中，如果

$$A_{11} = A_{22} = A_{33} = 1$$
$$A_{12} = A_{21} = A_{13} = A_{31} = A_{23} = A_{32} = 0 \tag{7.28}$$

的話，則係數 f_i 可以簡單寫成如下。

$$f_1 = B_1, \ f_2 = B_2, \ f_3 = B_3 \tag{7.29}$$

如此一來，△可以由方程式(7.28)及(7.29)得到。

$$\Delta = \frac{\int_{vis}\{C(\lambda)-S(\lambda)\}^2 d}{\int_{vis}\{S(\lambda)\}^2 d\lambda}$$
$$= 1 - \frac{B_1^2 + B_2^2 + B_3^2}{\int_{vis}\{S(\lambda)\}^2 d\lambda} \tag{7.30}$$

由此可知，可以用以下的 q 係數定義 $C(\lambda)$ 與 $S(\lambda)$ 的接近程度。

$$q = 1 - \Delta$$
$$= \frac{B_1^2 + B_2^2 + B_3^2}{\int_{vis}\{S(\lambda)\}^2 d\lambda} \tag{7.31}$$

相關證明在此省略，當 $S(\lambda)$ 為配色感度時，$q=1$；當 $S(\lambda)$ 與全部的配色函數 $F_1(\lambda)$, $F_2(\lambda)$, $F_3(\lambda)$ 正交時，q=0。一般情況下，$0 \leqq q \leqq 1$。

合乎方程式(7.28)的條件稱為正交直角，這個條件容易從配色函數 $x(\lambda)$，$y(\lambda)$，$z(\lambda)$ 經過適當變換後得到。實際上，諾克伯將滿足方程式(7.28)的正交直角配色函數，提案成如圖 7-38 所示的方程式(7.32)

$$F_1(\lambda) = \qquad\qquad\qquad 0.359\bar{y}(\lambda)$$
$$F_2(\lambda) = \quad 0.575\bar{x}(\lambda) - 0.421\bar{y}(\lambda)$$
$$F_3(\lambda) = -0.1791\bar{x}(\lambda) + 0.1018\bar{y}(\lambda) + 0.281\bar{z}(\lambda) \tag{7.32}$$

圖 7-38　正交直角配色函數 $F_1(\lambda)$, $F_2(\lambda)$, $F_3(\lambda)$ 的實例 (Neugebauer, 1956)

　　像這樣的正交直角配色函數其實存在無限多組，無法用單一定義來決定。所以諾克伯以 $(F_1-F_2)/\sqrt{2}$, $(F_1+F_2)/\sqrt{2}$, F_3 決定的函數，提出了另一組正交直角配色函數。即

$$
\begin{aligned}
F_1(\lambda) &= -0.4066\bar{x}(\lambda) + 0.5521\bar{y}(\lambda) \\
F_2(\lambda) &= 0.4066\bar{x}(\lambda) - 0.0433\bar{y}(\lambda) \\
F_3(\lambda) &= -0.1791\bar{x}(\lambda) + 0.1018\bar{y}(\lambda) + 0.281\bar{z}(\lambda)
\end{aligned}
\tag{7.33}
$$

　　這裡，q 係數值與正交直角配色函數的選擇方式無關。

參考 2 (7−1)　　變動幅 △ m 的計算方法

　　這裡以彩色照相為例，具體說明變動幅的計算方法。即使在其他色彩再現系統也可適用。當彩色照相拍攝具有三刺激值 (X_g, Y_g, Z_g) 的被攝物體時，彩色照相使用之 C, M, Y 頻譜濃度顯示如圖 7-39，利用配色的手法，容易從 (X_g, Y_g, Z_g) 求得色素量 c, m, y。依照圖 7-40 所示彩色照相的特性曲線，也容易從 c, m, y 求得 R, G, B 的曝光量 $T_{R,g}$, $T_{G,g}$, $T_{B,g}$。

　　接著，在 $T_{R,g}$, $T_{G,g}$, $T_{B,g}$ 曝光量下，m 個條件等色之頻譜反射率表示成 $R_{j,i}$ $(j=1, m)$，由方程式 (7.5) 得知以下的方程式成立。

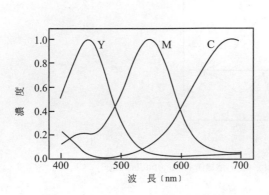

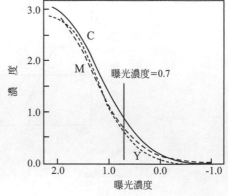

圖7-39　用於計算實例的C,M,Y分光濃度

圖7-40　用於計算實例的特性曲線(以Y=20的條件設定灰色(Ohta, 1981b)

$$T_{R,g} = \sum_{i=1}^{n} R_{j,i} \cdot P_i \cdot S_{R,i}$$

$$T_{G,g} = \sum_{i=1}^{n} R_{j,i} \cdot P_i \cdot S_{G,i} \tag{7.34}$$

$$T_{B,g} = \sum_{i=1}^{n} R_{j,i} \cdot P_i \cdot S_{B,i}$$

接著，若利用視覺觀察這些條件等色 $R_{j,i}$，結果會發現條件等色已經無法成立，此時，三刺激值 X, Y, Z 計算如方程式(7.35)，它們會分布於 XYZ 色彩空間的一定範圍內。

$$X = \sum_{i=1}^{n} R_{j,i} \cdot P_i \cdot \bar{x}_i$$

$$Y = \sum_{i=1}^{n} R_{j,i} \cdot P_i \cdot \bar{y}_i \tag{7.35}$$

$$Z = \sum_{i=1}^{n} R_{j,i} \cdot P_i \cdot \bar{z}_i$$

這裡，x, y, z 為 XYZ 表色系統的配色函數，照明光的頻譜分布可以利用以下方程式作正規化。

$$\sum_{i=1}^{n} P_i \cdot \overline{y_i} = 100 \tag{7.36}$$

變動幅\triangle_m可以在適當的表色系統中表示，例如，它可以利用以下方程式所定之 uv 色度圖來表示。

$$u = \frac{4X}{X + 15Y + 3Z}$$
$$v = \frac{6Y}{X + 15Y + 3Z}$$

(7.37)

這裡是以m→∞的條件等色爲對象，求出變動幅\triangle_m的理論限界。

首先，試將\triangle_m的領域設定在 $Y = Y_s$ 的橫截面上，於是，方程式(7.38)可以成立。

$$Y_S = \sum_{i=1}^{n} R_{j,i} \cdot P_i \cdot \bar{y}_i$$

(7.38)

若考慮橫截面上 $u = u_s$ 之線段，由方程式(7.35)及(7.37)得知，在這個線段上，方程式(7.39)爲成立。

$$\sum_{i=1}^{n} R_{j,i} \cdot P_i \cdot \{(1 - \frac{4}{u_s})\bar{x}_i + 15\bar{y}_i + 3\bar{z}_i\} = 0$$

(7.39)

接著，求出橫截面輪廓和 $u = u_s$ 線段上的2個交點。在這些條件成立時，所求的交點可以由 v 的最大值及最小值來決定。從方程式 (7.37)中，得知方程式(7.40)成立，

$$v = \frac{6Y}{X + 15Y + 3Z} = \frac{6Y_s \cdot u_s}{4X}$$

(7.40)

最後，若求出方程式(7.35)所定以下公式的最小值和最大值，就可以求出 v 的最大值及最小值。

$$X = \sum_{i=1}^{n} R_{j,i} \cdot P_i \cdot \bar{x}_i$$

(7.41)

到目前爲止的討論並沒有對頻譜反射率的曲線形狀作任何限制。

若要加上此項限制，首先在物理上，方程式(7.42)的條件必須成立。

$$0 \leq R_{j,i} \leq 1 \quad (i=1,n), (j=1,m) \tag{7.42}$$

但是，即使加入方程式(7.42)的條件，$R_{j,i}$ 仍可能是凹凸的非實際曲線。爲了避開這個難題，必須對 $R_{j,i}$ 再加入另外的限制。經過分析後，可以知道多實際物體色 $R_{j,i}$ 在以下的條件成立下有效。

$$\left| \frac{R_{j,i+1} + R_{j,i-1}}{2} - R_{j,i} \right| \leq \varepsilon \tag{7.43}$$

所以，這裡也是利用這個條件(Ohta, 1982b)進行作業。由方程式(7.43)決定的物體色稱爲**虛擬物體色**(pseudo-object color)，一般都設定在 $\varepsilon = 0.03$。

綜合以上說明，我們可以當作在條件式(7.34),(7.38),(7.39),(7.42),(7.43)成立下，對目的函數 X 實行最佳化。對未知數 $R_{j,i}$ 而言，因爲這5個條件式和目的函數都是屬於線性方程式，所以可以利用標準的線性規畫法解決這個問題。7-1 **節**所示的實例就是利用這種方法得到的結果。數值計算是利用**圖** 7-39 及**圖** 7-40 的數值，在可見光波長 400 ～ 700 nm 範圍內，以 10 nm 的間隔作均等分割，共得到 n=31 點後進行計算。

參考3(7-2)　對頻譜感度 $S(\lambda)$ 形狀的限制條件

很明顯地，最初的限制條件設定爲 $S(\lambda) \geq 0$。接下來的「實際的 $S(\lambda)$ 應爲平滑的形狀」限制條件可以有許多方法表示。這裡試利用**雲規函數**(spline function)的線性結合來表示 $S(\lambda)$。雲規函數 $C(\lambda)$ 可以利用波長 λ 的 3 次式來定義，例如，假設 $\lambda =0$ 持有峰值，則方程式表示如下。

$$C(\lambda) = \begin{cases} \dfrac{\left\{\omega^3 + 3\omega^2(\omega - |\lambda|) + 3\omega(\omega - |\lambda|)^2 - 3(\omega - |\lambda|)^3\right\}}{6\omega^3} & |\lambda| \le \omega \\ \dfrac{(2\omega - |\lambda|)^3}{6\omega^3} & \omega \le |\lambda| \le 2\omega \\ 0 & 2\omega \le |\lambda| \end{cases} \quad (7.44)$$

這裡，ω 是決定 $C(\lambda)$ 幅寬的常數。

利用方程式(7.44)之雲規函數表現任意平滑曲線時，若在可見波長範圍內取複數個雲規函數，則任意曲線 $S(\lambda)$ 可以用以下方程式表示。

$$S(\lambda) = \sum_{j=1}^{m} x_j \cdot C_j(\lambda) \qquad (7.45)$$

這裡，m 代表在可見波長範圍內，以等間隔決定雲規函數的個數，$C_j(\lambda)$ 為第 j 個雲規函數，x_j 為加權係數。

圖 7-41 顯示最佳化時使用 $m=18$ 的雲規函數，這裡的 $\omega=20\text{nm}$，**圖** 7-42 表示使用**圖** 7-41 所示雲規函數形成近似曲線的實例，它是根據最小平方法取得方程式(7.45)的 x_j 後描繪的。這些曲線表示馬克貝斯色票中的白色、膚色和綠草色的頻譜反射率。由**圖** 7-42 得知，任何一條曲線都可以精確近似表達，於是，利用雲規函數的線形結合就可以表現實際的平滑曲線。

在計算方程式(7.45)時，$S(\lambda)$ 或 $C_j(\lambda)$ 並不是以連續量來處理，因此，我們必須在可見波長範圍內，以相等間隔分割後再以離散值 S_i 或 $C_{ji}(i=1, n)$ 的方式處理。這裡的 n 代表分割數。如此一來，最後一個限制條件「$S(\lambda)$ 具有單獨的峰值」則利用以下的不等式表示。

圖 7-41　當 m=18 時的雲歸函數 $C_j(\lambda)$ ($j=1, m$)之排列(Ohta, 1983)

圖 7-42　以雲規函表達的頻譜反射率近似曲線(Ohta, 1983)

$$0 \le \sum_{j=1}^{m} x_j \cdot C_{ji} \le \sum_{j=1}^{m} x_j \cdot C_{j,i+1} \quad (i < p-1)$$

$$0 \le \sum_{j=1}^{m} x_j \cdot C_{j,i+1} \le \sum_{j=1}^{m} x_j \cdot C_{ji} \quad (p \le i)$$

(7.46)

這裡，p 代表對應峰值波長之離散值號碼。

參考4（7-3）　具有最高濃度限制的色再現域計算方法

將3色混合的減色法還元為2色混合的減色法這樣求出色再現域的計算方法相當便捷，但仍有許多限制。因此，以下介紹找尋色再現域軌跡的方法一般較為廣泛利用。即在一定Y的平面上，依順序進行配色來找尋色再現域軌跡（Ohta,1986）。圖7-43顯示這種方法的原理。首先，因為任何的色素系都可以利用配色達成灰色，所以我們從灰色色度點(W)開始出發。

接著，從W畫出一條垂直線後，依順序進行配色求出色素量。一邊判斷是否滿足於所提供的條件，一邊按照既定的刻度進行計算求出滿足條件限制的邊界點，這就是色再現域邊界上的點H。然後，以點H作逆時針方向前進，例如以P點為準，對於一定角度 dS 內的色度點，依順序進行配色後可以求出Q點。如此重覆多次這樣的過程，就可以求出全部色再現域的輪廓。這裡，對於輪廓轉折較小的場合，設定刻度需較大，而在輪廓轉折較劇烈時，設定刻度需較小。

這裡顯示具有最高濃度限制的計算實例。在實際的反轉彩色正片中最高濃度大約維持3.0左右。圖7-44的實線表示以圖7-13的色素系在C=3.0, m=2.85, y=2.88時，Y=10的條件下求出的色再現域（Ohta, 1982c）。圖中的虛線表示沒有最高濃度限制時的色再現域。由此可知，從藍色到綠色部份的色再現域顯著呈現減少。

參考5（7-6）　利用多頻帶照相法推測所需的頻道數目

這裏，將作為對象物的被攝物體之頻譜反射率當作 $R(\lambda)$，利用多頻帶照相法推測的頻譜反射率當作 $R'(\lambda)$。若要決定出所需的頻道數，必須先對推測良率△進行定量評估。雖然以色差作為評估標準是

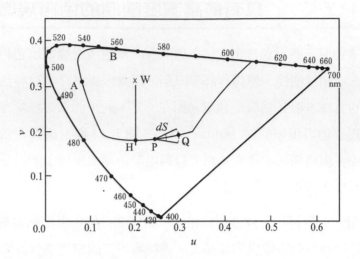

圖 7-43　色再現域輪廓的計算方法(Ohta, 1986)

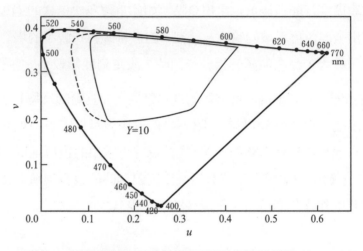

圖 7-44　有限制最高濃度時的色再現域(虛線表示為限制狀態) (Ohta, 1982c)

看似妥當，但仍顯不足。這是因為在 3 個頻道時，如果把頻譜感度當作是配色感度，可以推得無色差產生的 $R'(\lambda)$，但在頻譜方面卻可能出現與 $R(\lambda)$ 相當不同的情況。

因此，我們利用以下方式來評估第 k 個被攝物體推測的 △ k 。

$$\triangle_k = \int_{vis} \left\{ \left(R_k(\lambda) - \hat{R}_k(\lambda) \right) \right\}^2 \tag{7.47}$$

這裡，$R(\lambda)$ 和 $R'(\lambda)$ 分別代表第 k 個被攝物體的頻譜反射率及推測值。於是，當全部使用 N 個被攝物體時，全體推測良率△可以利用下列公式進行評估。

$$\Delta = \sum_{k=1}^{N} \Delta_k \tag{7.48}$$

這裡，我們以實際的數值作計算示範。為了簡化起見，我們假設各個頻道的頻譜感度形狀都是相同的。圖7-45的實線頻譜感度代表基本型。在改變基本型的峰值波長或半值幅後，調查它們產生的影響。圖 7-46 表示將基本型的半值幅變一半成為 6 個頻道的頻譜感度，將各個頻譜感度平均分配於可見波長範圍的情況。在沒有任何限制情況下，$R(\lambda)$ 的形狀可以利用參考2(7-1)介紹過的擬似物體色之計算法。

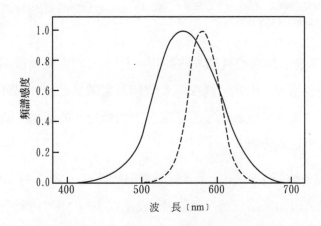

圖 7-45　各個頻道的頻譜感度(實線代表基本型，虛線表示變形狀態) (Ohta, 1982c)

圖 7-46 將半值幅減半的 6 頻道頻譜感度(Ohta, 1981a)

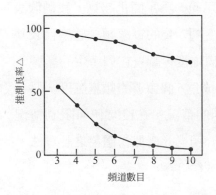

圖 7-47 頻道數和推測良率△的關係(下方曲線 圖 7-48 實用化多頻帶(8 頻道)照相的頻譜感度
　　　　 為模擬物體色) (Ohta, 1981a)

　　圖 7-47 表示頻道數目和△的關係，顯示大約達到 8 個頻道時，△的減少就會趨緩，因此這裡採用 8 個頻道來架構系統。另外，利用同樣的計算方式，可以求出頻譜感度之半值幅與△的關係，結果顯示推測良率與半值幅無關。

　　基於以上解析，可以開發出多頻帶照相系統，**圖** 7-48 顯示實際採用 8 頻帶系統的頻譜感度。**圖** 7-49 表示在 $U^*V^*W^*$ 色彩空間中馬克貝斯色票的色度值和利用多頻帶照相法得到的推測值評估結果。由圖中知道，利用 8 頻帶推測所得的 $\hat{R}(\lambda)$ 可以達到相當的精度。

圖7-49　馬克貝斯色票值(●)和推測值(○)

附　表

附表 1　XYZ 表色系統和 $X_{10}Y_{10}Z_{10}$ 表色系統的配色函數

波長 λ (nm)	XYZ 表色系統			$X_{10}Y_{10}Z_{10}$ 表色系統		
	$\overline{x}(\lambda)$	$\overline{y}(\lambda)$	$\overline{z}(\lambda)$	$\overline{x}_{10}(\lambda)$	$\overline{y}_{10}(\lambda)$	$\overline{z}_{10}(\lambda)$
380	0.001 4	0.000 0	0.006 5	0.000 2	0.000 0	0.000 7
385	0.002 2	0.000 1	0.010 5	0.000 7	0.000 1	0.002 9
390	0.004 2	0.000 1	0.020 1	0.002 4	0.000 3	0.010 5
395	0.007 6	0.000 2	0.036 2	0.007 2	0.000 8	0.032 3
400	0.014 3	0.000 4	0.067 9	0.019 1	0.002 0	0.086 0
405	0.023 2	0.000 6	0.110 2	0.043 4	0.004 5	0.197 1
410	0.043 5	0.001 2	0.207 4	0.084 7	0.008 8	0.389 4
415	0.077 6	0.002 2	0.371 3	0.140 6	0.014 5	0.656 8
420	0.134 4	0.004 0	0.645 6	0.204 5	0.021 4	0.972 5
425	0.214 8	0.007 3	1.039 1	0.264 7	0.029 5	1.282 5
430	0.283 9	0.011 6	1.385 6	0.314 7	0.038 7	1.553 5
435	0.328 5	0.016 8	1.623 0	0.357 7	0.049 6	1.798 5
440	0.348 3	0.023 0	1.747 1	0.383 7	0.062 1	1.967 3
445	0.348 1	0.029 8	1.782 6	0.386 7	0.074 7	2.027 3
450	0.336 2	0.038 0	1.772 1	0.370 7	0.089 5	1.994 8
455	0.318 7	0.048 0	1.744 1	0.343 0	0.106 3	1.900 7
460	0.290 8	0.060 0	1.669 2	0.302 3	0.128 2	1.745 4
465	0.251 1	0.073 9	1.528 1	0.254 1	0.152 8	1.554 9
470	0.195 4	0.091 0	1.287 6	0.195 6	0.185 2	1.317 6
475	0.142 1	0.112 6	1.041 9	0.132 3	0.219 9	1.030 2
480	0.095 6	0.139 0	0.813 0	0.080 5	0.253 6	0.772 1
485	0.058 0	0.169 3	0.616 2	0.041 1	0.297 7	0.570 1
490	0.032 0	0.208 0	0.465 2	0.016 2	0.339 1	0.415 3
495	0.014 7	0.258 6	0.353 3	0.005 1	0.395 4	0.302 4
500	0.004 9	0.323 0	0.272 0	0.003 8	0.460 8	0.218 5
505	0.002 4	0.407 3	0.212 3	0.015 4	0.531 4	0.159 2
510	0.009 3	0.503 0	0.158 2	0.037 5	0.606 7	0.112 0
515	0.029 1	0.608 2	0.111 7	0.071 4	0.685 7	0.082 2
520	0.063 3	0.710 0	0.078 2	0.117 7	0.761 8	0.060 7
525	0.109 6	0.793 2	0.057 3	0.173 0	0.823 3	0.043 1
530	0.165 5	0.862 0	0.042 2	0.236 5	0.875 2	0.030 5
535	0.225 7	0.914 9	0.029 8	0.304 2	0.923 8	0.020 6
540	0.290 4	0.954 0	0.020 3	0.376 8	0.962 0	0.013 7
545	0.359 7	0.980 3	0.013 4	0.451 6	0.982 2	0.007 9
550	0.433 4	0.995 0	0.008 7	0.529 8	0.991 8	0.004 0
555	0.512 1	1.000 0	0.005 7	0.616 1	0.999 1	0.001 1
560	0.594 5	0.995 0	0.003 9	0.705 2	0.997 3	0.000 0
565	0.678 4	0.978 6	0.002 7	0.793 8	0.982 4	0.000 0
570	0.762 1	0.952 0	0.002 1	0.878 7	0.955 5	0.000 0
575	0.842 5	0.915 4	0.001 8	0.951 2	0.915 2	0.000 0

附表 1　XYZ 表色系統和 $X_{10}Y_{10}Z_{10}$ 表色系統的配色函數（續）

波長 λ (nm)	XYZ 表色系統			$X_{10}Y_{10}Z_{10}$ 表色系統		
	$\overline{x}(\lambda)$	$\overline{y}(\lambda)$	$\overline{z}(\lambda)$	$\overline{x}_{10}(\lambda)$	$\overline{y}_{10}(\lambda)$	$\overline{z}_{10}(\lambda)$
580	0.916 3	0.870 0	0.001 7	1.014 2	0.868 9	0.000 0
585	0.978 6	0.816 3	0.001 4	1.074 3	0.825 6	0.000 0
590	1.026 3	0.757 0	0.001 1	1.118 5	0.777 4	0.000 0
595	1.056 7	0.694 9	0.001 0	1.134 3	0.720 4	0.000 0
600	1.062 2	0.631 0	0.000 8	1.124 0	0.658 3	0.000 0
605	1.045 6	0.566 8	0.000 6	1.089 1	0.593 9	0.000 0
610	1.002 6	0.503 0	0.000 3	1.030 5	0.528 0	0.000 0
615	0.938 4	0.441 2	0.000 2	0.950 7	0.461 8	0.000 0
620	0.854 4	0.381 0	0.000 2	0.856 3	0.398 1	0.000 0
625	0.751 4	0.321 0	0.000 1	0.754 9	0.339 6	0.000 0
630	0.642 4	0.265 0	0.000 0	0.647 5	0.283 5	0.000 0
635	0.541 9	0.217 0	0.000 0	0.535 1	0.228 3	0.000 0
640	0.447 9	0.175 0	0.000 0	0.431 6	0.179 8	0.000 0
645	0.360 8	0.138 2	0.000 0	0.343 7	0.140 2	0.000 0
650	0.283 5	0.107 0	0.000 0	0.268 3	0.107 6	0.000 0
655	0.218 7	0.081 6	0.000 0	0.204 3	0.081 2	0.000 0
660	0.164 9	0.061 0	0.000 0	0.152 6	0.060 3	0.000 0
665	0.121 2	0.044 6	0.000 0	0.112 2	0.044 1	0.000 0
670	0.087 4	0.032 0	0.000 0	0.081 3	0.031 8	0.000 0
675	0.063 6	0.023 2	0.000 0	0.057 9	0.022 6	0.000 0
680	0.046 8	0.017 0	0.000 0	0.040 9	0.015 9	0.000 0
685	0.032 9	0.011 9	0.000 0	0.028 6	0.011 1	0.000 0
690	0.022 7	0.008 2	0.000 0	0.019 9	0.007 7	0.000 0
695	0.015 8	0.005 7	0.000 0	0.013 8	0.005 4	0.000 0
700	0.011 4	0.004 1	0.000 0	0.009 6	0.003 7	0.000 0
705	0.008 1	0.002 9	0.000 0	0.006 6	0.002 6	0.000 0
710	0.005 8	0.002 1	0.000 0	0.004 6	0.001 8	0.000 0
715	0.004 1	0.001 5	0.000 0	0.003 1	0.001 2	0.000 0
720	0.002 9	0.001 0	0.000 0	0.002 2	0.000 8	0.000 0
725	0.002 0	0.000 7	0.000 0	0.001 5	0.000 6	0.000 0
730	0.001 4	0.000 5	0.000 0	0.001 0	0.000 4	0.000 0
735	0.001 0	0.000 4	0.000 0	0.000 7	0.000 3	0.000 0
740	0.000 7	0.000 2	0.000 0	0.000 5	0.000 2	0.000 0
745	0.000 5	0.000 2	0.000 0	0.000 4	0.000 1	0.000 0
750	0.000 3	0.000 1	0.000 0	0.000 3	0.000 1	0.000 0
755	0.000 2	0.000 1	0.000 0	0.000 2	0.000 1	0.000 0
760	0.000 2	0.000 1	0.000 0	0.000 1	0.000 0	0.000 0
765	0.000 1	0.000 0	0.000 0	0.000 1	0.000 0	0.000 0
770	0.000 1	0.000 0	0.000 0	0.000 1	0.000 0	0.000 0
775	0.000 1	0.000 0	0.000 0	0.000 0	0.000 0	0.000 0
780	0.000 0	0.000 0	0.000 0	0.000 0	0.000 0	0.000 0
$\Sigma(\Delta\lambda=5\text{nm})$	21.371 4	21.371 1	21.371 5	23.329 4	23.332 4	23.334 3
$\Sigma(\Delta\lambda=10\text{nm})$	10.683 6	10.685 6	10.677 0	11.664 6	11.664 4	11.664 5

附表 2　標準光和輔助標準光頻譜分布

波長	標準光			補助標準光			
λ(nm)	A	D_{65}	C	D_{50}	D_{55}	D_{75}	B
300	0.93	0.03	—	0.02	0.02	0.04	—
305	1.13	1.66	—	1.03	1.05	2.59	—
310	1.36	3.29	—	2.05	2.07	5.13	—
315	1.62	11.77	—	4.91	6.65	17.47	—
320	1.93	20.24	0.01	7.78	11.22	29.81	0.02
325	2.27	28.64	0.20	11.26	15.94	42.37	0.26
330	2.66	37.05	0.40	14.75	20.65	54.93	0.50
335	3.10	38.50	1.55	16.35	22.27	56.09	1.45
340	3.59	39.95	2.70	17.95	23.88	57.26	2.40
345	4.14	42.43	4.85	19.48	25.85	60.00	4.00
350	4.74	44.91	7.00	21.01	27.82	62.74	5.60
355	5.41	45.78	9.95	22.48	29.22	62.86	7.60
360	6.14	46.64	12.90	23.94	30.62	62.98	9.60
365	6.95	49.36	17.20	25.45	32.46	66.65	12.40
370	7.82	52.09	21.40	26.96	34.31	70.31	15.20
375	8.77	51.03	27.50	25.72	33.45	68.51	18.80
380	9.80	49.98	33.00	24.49	32.58	66.70	22.40
385	10.90	52.31	39.92	27.18	35.34	68.33	26.85
390	12.09	54.65	47.40	29.87	38.09	69.96	31.30
395	13.35	68.70	55.17	39.59	49.52	85.95	36.18
400	14.71	82.75	63.30	49.31	60.95	101.93	41.30
405	16.15	87.12	71.81	52.91	64.75	106.91	46.62
410	17.68	91.49	80.60	56.51	68.55	111.89	52.10
415	19.29	92.46	89.53	58.27	70.07	112.35	57.70
420	20.99	93.43	98.10	60.03	71.58	112.80	63.20
425	22.79	90.06	105.80	58.93	69.75	107.94	68.37
430	24.67	86.68	112.40	57.82	67.91	103.09	73.10
435	26.64	95.77	117.75	66.32	76.76	112.14	77.31
440	28.70	104.86	121.50	74.82	85.61	121.20	80.80
445	30.85	110.94	123.45	81.04	91.80	127.10	83.44
450	33.09	117.01	124.00	87.25	97.99	133.01	85.40
455	35.41	117.41	123.60	88.93	99.23	132.68	86.88
460	37.81	117.81	123.10	90.61	100.46	132.36	88.30
465	40.30	116.34	123.30	90.99	100.19	129.84	90.08
470	42.87	114.86	123.80	91.37	99.91	127.32	92.00
475	45.52	115.39	124.09	93.24	101.33	127.06	93.75
480	48.24	115.92	123.90	95.11	102.74	126.80	95.20
485	51.04	112.37	122.92	93.54	100.41	122.29	96.23
490	53.91	108.81	120.70	91.96	98.08	117.78	96.50
495	56.85	109.08	116.90	93.84	99.38	117.19	95.71
500	59.86	109.35	112.10	95.72	100.68	116.59	94.20
505	62.93	108.58	106.98	96.17	100.69	115.15	92.37
510	66.06	107.80	102.30	96.61	100.70	113.70	90.70
515	69.25	106.30	98.81	96.87	100.34	111.18	89.65
520	72.50	104.79	96.90	97.13	99.99	108.66	89.50
525	75.79	106.24	96.78	99.61	102.10	109.55	90.43
530	79.13	107.69	98.00	102.10	104.21	110.44	92.20
535	82.52	106.05	99.94	101.43	103.16	108.37	94.46
540	85.95	104.41	102.10	100.75	102.10	106.29	96.90
545	89.41	104.23	103.95	101.54	102.53	105.60	99.16
550	92.91	104.05	105.20	102.32	102.97	104.90	101.00
555	96.44	102.02	106.67	101.16	101.48	102.45	102.20
560	100.00	100.00	105.30	100.00	100.00	100.00	102.80
565	103.58	98.17	104.11	98.87	98.61	97.81	102.92

附表 2　標準光和輔助標準光頻譜分布(續)

波長	標準光			補助標準光			
λ(nm)	A	D_{65}	C	D_{50}	D_{55}	D_{75}	B
570	107.18	96.33	102.30	97.74	97.22	95.62	102.60
575	110.8	96.06	100.15	98.33	97.48	94.91	101.90
580	114.44	95.79	97.80	98.92	97.75	94.21	101.00
585	118.08	92.24	95.43	96.21	94.59	90.60	100.07
590	121.73	88.69	93.20	93.50	91.43	87.00	99.20
595	125.39	89.35	91.22	95.59	92.93	87.11	98.44
600	129.04	90.01	89.70	97.69	94.42	87.23	98.00
605	132.70	89.80	88.83	98.48	94.78	86.68	98.08
610	136.35	89.60	88.40	99.27	95.14	86.14	98.50
615	139.99	88.65	88.19	99.16	94.68	84.86	99.06
620	143.62	87.70	88.10	99.04	94.22	83.58	99.70
625	147.24	85.49	88.06	97.38	92.33	81.16	100.36
630	150.84	83.29	88.00	95.72	90.45	78.75	101.00
635	154.42	83.49	87.86	97.29	91.39	78.59	101.56
640	157.98	83.70	87.80	98.86	92.33	78.43	102.20
645	161.52	81.86	87.99	97.26	90.59	76.61	103.05
650	165.03	80.03	88.20	95.67	88.85	74.80	103.90
655	168.51	80.12	88.20	96.93	89.59	74.56	104.59
660	171.96	80.21	87.90	98.19	90.32	74.32	105.00
665	175.38	81.25	87.22	100.60	92.13	74.87	105.08
670	178.77	82.28	86.30	103.00	93.95	75.42	104.90
675	182.12	80.28	85.30	101.07	91.95	73.50	104.55
680	185.43	78.28	84.00	99.13	89.96	71.58	103.90
685	188.70	74.00	82.21	93.26	84.82	67.71	102.84
690	191.93	69.72	80.20	87.38	79.68	63.85	101.60
695	195.12	70.67	78.24	89.49	81.26	64.46	100.38
700	198.26	71.61	76.30	91.60	82.84	65.08	99.10
705	201.36	72.98	74.36	92.25	83.84	66.57	97.70
710	204.41	74.35	72.40	92.89	84.84	68.07	96.20
715	207.41	67.98	70.40	84.87	77.54	62.26	94.60
720	210.36	61.60	68.30	76.85	70.24	56.44	92.90
725	213.27	65.74	66.30	81.68	74.77	60.34	91.10
730	216.12	69.89	64.40	86.51	79.30	64.24	89.40
735	218.92	72.49	62.80	89.55	82.15	66.70	88.00
740	221.67	75.09	61.50	92.58	84.99	69.15	86.90
745	224.36	69.34	60.20	85.40	78.44	63.89	85.90
750	227.00	63.59	59.20	78.23	71.88	58.63	85.20
755	229.59	55.01	58.50	67.96	62.34	50.62	84.80
760	232.12	46.42	58.10	57.69	52.79	42.62	84.70
765	234.59	56.61	58.00	70.31	64.36	51.98	84.90
770	237.01	66.81	58.20	82.92	75.93	61.35	85.40
775	239.37	65.09	58.50	80.60	73.87	59.84	86.10
780	241.68	63.38	59.10	78.27	71.82	58.32	87.00
785	243.92	63.84	—	78.91	72.38	58.73	—
790	246.12	64.30	—	79.55	72.94	59.14	—
795	248.25	61.88	—	76.48	70.14	56.94	—
800	250.33	59.45	—	73.40	67.35	54.73	—
805	252.35	55.71	—	68.66	63.04	51.32	—
810	254.31	51.96	—	63.92	58.73	47.92	—
815	256.22	54.70	—	67.35	61.86	50.42	—
820	258.07	57.44	—	70.78	64.99	52.92	—
825	259.86	58.88	—	72.61	66.65	54.23	—
830	261.60	60.31	—	74.44	68.31	55.54	—

備註：──── 線部分表示頻譜分布尚未決定

附表 3 標準光和輔助標準光的色度值(波長 380~780nm，以 5nm 間隔)
(a) XYZ 表色系統

（補助）標準光	三刺激值			色度			
	X	Y	Z	x	y	u'	v'
A	109.85	100.0	35.58	0.4476	0.4074	0.2560	0.5243
D_{65}	95.04	100.0	108.89	0.3127	0.3290	0.1978	0.4683
C	98.07	100.0	118.23	0.3101	0.3162	0.2009	0.4609
D_{50}	96.42	100.0	82.49	0.3457	0.3585	0.2092	0.4881
D_{55}	95.68	100.0	92.14	0.3324	0.3474	0.2044	0.4807
D_{75}	94.96	100.0	122.61	0.2990	0.3149	0.1935	0.4585
B	98.07	100.0	118.23	0.3101	0.3162	0.2009	0.4609

(b) $X_{10}Y_{10}Z_{10}$ 表色系統

（補助）標準光	三刺激值			色度			
	X_{10}	Y_{10}	Z_{10}	x_{10}	y_{10}	u_{10}'	v_{10}'
A	111.15	100.0	35.20	0.4512	0.4059	0.2590	0.5242
D_{65}	94.81	100.0	107.33	0.3138	0.3310	0.1979	0.4695
C	97.28	100.0	116.14	0.3104	0.3191	0.2000	0.4626
D_{50}	96.72	100.0	81.41	0.3478	0.3595	0.2102	0.4889
D_{55}	95.79	100.0	90.93	0.3341	0.3488	0.2051	0.4816
D_{75}	94.41	100.0	120.63	0.2997	0.3174	0.1930	0.4601
B	97.28	100.0	116.14	0.3104	0.3191	0.2000	0.4626

附表4 代表性螢光燈的頻譜分布

種類 波長 (nm)	普通型						高演色型			3 波長段發光型		
	F1	F2*	F3	F4	F5	**F6**	F7*	**F8**	F9	**F10**	F11	F12
380	1.87	1.18	0.82	0.57	1.87	**1.05**	2.56	**1.21**	0.90	**1.11**	0.91	0.96
385	2.36	1.48	1.02	0.70	2.35	**1.31**	3.18	**1.50**	1.12	**0.63**	0.63	0.64
390	2.94	1.84	1.26	0.87	2.92	**1.63**	3.84	**1.81**	1.36	**0.62**	0.46	0.45
395	3.47	2.15	1.44	0.98	3.45	**1.90**	4.53	**2.13**	1.60	**0.57**	0.37	0.33
400	5.17	3.44	2.57	2.01	5.10	**3.11**	6.15	**3.17**	2.59	**1.48**	1.29	1.19
405	19.49	15.69	14.36	13.75	18.91	**14.80**	19.37	**13.08**	12.80	**12.16**	12.68	12.48
410	6.13	3.85	2.70	1.95	6.00	**3.43**	7.37	**3.83**	3.05	**2.12**	1.59	1.12
415	6.24	3.74	2.45	1.59	6.11	**3.30**	7.05	**3.45**	2.56	**2.70**	1.79	0.94
420	7.01	4.19	2.73	1.76	6.85	**3.68**	7.71	**3.86**	2.86	**3.74**	2.46	1.08
425	7.79	4.62	3.00	1.93	7.58	**4.07**	8.41	**4.42**	3.30	**5.14**	3.33	1.37
430	8.56	5.06	3.28	2.10	8.31	**4.45**	9.15	**5.09**	3.82	**6.75**	4.49	1.78
435	43.67	34.98	31.85	30.28	40.76	**32.61**	44.14	**34.10**	32.62	**34.39**	33.94	29.05
440	16.94	11.81	9.47	8.03	16.06	**10.74**	17.52	**12.42**	10.77	**14.86**	12.13	7.90
445	10.72	6.27	4.02	2.55	10.32	**5.48**	11.35	**7.68**	5.84	**10.40**	6.95	2.65
450	11.35	6.63	4.25	2.70	10.91	**5.78**	12.00	**8.60**	6.57	**10.76**	7.19	2.71
455	11.89	6.93	4.44	2.82	11.40	**6.03**	12.58	**9.46**	7.25	**10.67**	7.12	2.65
460	12.37	7.19	4.59	2.91	11.83	**6.25**	13.08	**10.24**	7.86	**10.11**	6.72	2.49
465	12.75	7.40	4.72	2.99	12.17	**6.41**	13.45	**10.84**	8.35	**9.27**	6.13	2.33
470	13.00	7.54	4.80	3.04	12.40	**6.52**	13.71	**11.33**	8.75	**8.29**	5.46	2.10
475	13.15	7.62	4.86	3.08	12.54	**6.58**	13.88	**11.71**	9.06	**7.29**	4.79	1.91
480	13.23	7.65	4.87	3.09	12.58	**6.59**	13.95	**11.98**	9.31	**7.91**	5.66	3.01
485	13.17	7.62	4.85	3.09	12.52	**6.56**	13.93	**12.17**	9.48	**16.64**	14.29	10.83
490	13.13	7.62	4.88	3.14	12.47	**6.56**	13.82	**12.28**	9.61	**16.73**	14.96	11.88
495	12.85	7.45	4.77	3.06	12.20	**6.42**	13.64	**12.32**	9.68	**10.44**	8.97	6.88
500	12.52	7.28	4.67	3.00	11.89	**6.28**	13.43	**12.35**	9.74	**5.94**	4.72	3.43
505	12.20	7.15	4.62	2.98	11.61	**6.20**	13.25	**12.44**	9.88	**3.34**	2.33	1.49
510	11.83	7.05	4.62	3.01	11.33	**6.19**	13.08	**12.55**	10.04	**2.35**	1.47	0.92
515	11.50	7.04	4.73	3.14	11.10	**6.30**	12.93	**12.68**	10.26	**1.88**	1.10	0.71
520	11.22	7.16	4.99	3.41	10.96	**6.60**	12.78	**12.77**	10.48	**1.59**	0.89	0.60
525	11.05	7.47	5.48	3.90	10.97	**7.12**	12.60	**12.72**	10.63	**1.47**	0.83	0.63
530	11.03	8.04	6.25	4.69	11.16	**7.94**	12.44	**12.60**	10.76	**1.80**	1.18	1.10
535	11.18	8.88	7.34	5.81	11.54	**9.07**	12.33	**12.43**	10.76	**5.71**	4.90	4.56
540	11.53	10.01	8.78	7.32	12.12	**10.49**	12.26	**12.22**	11.18	**40.98**	39.59	34.40
545	27.74	24.88	23.82	22.59	27.78	**25.22**	29.52	**28.96**	27.71	**73.69**	72.84	65.40
550	17.05	16.64	16.14	15.11	17.73	**17.46**	17.05	**16.51**	16.29	**33.61**	32.61	29.48
555	13.55	14.59	14.59	13.88	14.47	**15.63**	2.44	**11.79**	12.28	**8.24**	7.52	7.16
560	14.33	16.16	16.63	16.33	15.20	**17.22**	12.58	**11.76**	12.74	**3.38**	2.83	3.08
565	15.01	17.56	18.49	18.68	15.77	**18.53**	12.72	**11.77**	13.21	**2.47**	1.96	2.47
570	15.52	18.62	19.95	20.64	16.10	**19.43**	12.83	**11.84**	13.65	**2.14**	1.67	2.27
575	18.29	21.47	23.11	24.28	18.54	**21.97**	15.46	**14.61**	16.57	**4.86**	4.43	5.09
580	19.55	22.79	24.69	26.26	19.50	**23.01**	16.75	**16.11**	18.14	**11.45**	11.28	11.96
585	15.48	19.29	21.41	23.28	15.39	**19.41**	12.83	**12.34**	14.55	**14.79**	14.76	15.32
590	14.91	18.66	20.85	22.94	14.64	**18.56**	12.67	**12.53**	14.65	**12.16**	12.73	14.27
595	14.15	17.73	19.93	22.14	13.72	**17.42**	12.45	**12.72**	14.66	**8.97**	9.74	11.86
600	13.22	16.54	18.67	20.91	12.69	**16.09**	12.19	**12.92**	14.61	**6.52**	7.33	9.28

附表 4　代表性螢光燈的頻譜分布(續)

種類 波長 (nm)	普通型						高演色型			3 波長段發光型		
	F1	F2*	F3	F4	F5	**F6**	F7*	**F8**	F9	**F10**	F11	F12
605	12.19	15.21	17.22	19.43	11.57	**14.64**	11.89	**13.12**	14.50	**8.81**	9.72	12.31
610	11.12	13.80	15.65	17.74	10.45	**13.15**	11.60	**13.34**	14.39	**44.12**	55.27	68.53
615	10.03	12.36	14.04	16.00	9.35	**11.68**	11.35	**13.61**	14.40	**34.55**	42.58	53.02
620	8.95	10.95	12.45	14.42	8.29	**10.25**	11.12	**13.87**	14.47	**12.09**	13.18	14.67
625	7.96	9.65	10.95	12.56	7.32	**8.96**	10.95	**14.07**	14.62	**12.15**	13.16	14.38
630	7.02	8.40	9.51	10.93	6.41	**7.74**	10.76	**14.20**	14.72	**10.52**	12.26	14.71
635	6.20	7.32	8.27	9.52	5.63	**6.69**	10.42	**14.16**	14.55	**4.43**	5.11	6.46
640	5.42	6.31	7.11	8.18	4.90	**5.71**	10.11	**14.13**	14.40	**1.95**	2.07	2.57
645	4.73	5.43	6.09	7.01	4.26	**4.87**	10.04	**14.34**	14.58	**2.19**	2.34	2.75
650	4.15	4.68	5.22	6.00	3.72	**4.16**	10.02	**14.50**	14.88	**3.19**	3.58	4.18
655	3.64	4.02	4.45	5.11	3.25	**3.55**	10.11	**14.46**	15.51	**2.77**	3.01	3.44
660	3.20	3.45	3.80	4.36	2.83	**3.02**	9.87	**14.00**	15.47	**2.29**	2.48	2.81
665	2.81	2.96	3.23	3.69	2.49	**2.57**	8.65	**12.58**	13.20	**2.00**	2.14	2.42
670	2.47	2.55	2.75	3.13	2.19	**2.20**	7.27	**10.99**	10.57	**1.52**	1.54	1.64
675	2.18	2.19	2.33	2.64	1.93	**1.87**	6.44	**9.98**	9.18	**1.35**	1.33	1.36
680	1.93	1.89	1.99	2.24	1.71	**1.60**	5.83	**9.22**	8.25	**1.47**	1.46	1.49
685	1.72	1.64	1.70	1.91	1.52	**1.37**	5.41	**8.62**	7.57	**1.79**	1.94	2.14
690	1.67	1.53	1.55	1.70	1.43	**1.29**	5.04	**8.07**	7.03	**1.74**	2.00	2.34
695	1.43	1.27	1.27	1.39	1.26	**1.05**	4.57	**7.39**	6.35	**1.02**	1.20	1.42
700	1.29	1.10	1.09	1.18	1.13	**0.91**	4.12	**6.71**	5.72	**1.14**	1.35	1.61
705	1.19	0.99	0.96	1.03	1.05	**0.81**	3.77	**6.16**	5.25	**3.32**	4.10	5.04
710	1.08	0.88	0.83	0.88	0.96	**0.71**	3.46	**5.63**	4.80	**4.49**	5.58	6.98
715	0.96	0.76	0.71	0.74	0.85	**0.61**	3.08	**5.03**	4.29	**2.05**	2.51	3.19
720	0.88	0.68	0.62	0.64	0.78	**0.54**	2.73	**4.46**	3.80	**0.49**	0.57	0.71
725	0.81	0.61	0.54	0.54	0.72	**0.48**	2.47	**4.02**	3.43	**0.24**	0.27	0.30
730	0.77	0.56	0.49	0.49	0.68	**0.44**	2.25	**3.66**	3.12	**0.21**	0.23	0.26
735	0.75	0.54	0.46	0.46	0.67	**0.43**	2.06	**3.36**	2.86	**0.21**	0.21	0.23
740	0.73	0.51	0.43	0.42	0.65	**0.40**	1.90	**3.09**	2.64	**0.24**	0.24	0.28
745	0.68	0.47	0.39	0.37	0.61	**0.37**	1.75	**2.85**	2.43	**0.24**	0.24	0.28
750	0.69	0.47	0.39	0.37	0.62	**0.38**	1.62	**2.65**	2.26	**0.21**	0.20	0.21
755	0.64	0.43	0.35	0.33	0.59	**0.35**	1.54	**2.51**	2.14	**0.17**	0.24	0.17
760	0.68	0.46	0.38	0.35	0.62	**0.39**	1.45	**2.37**	2.02	**0.21**	0.32	0.21
765	0.69	0.47	0.39	0.36	0.64	**0.41**	1.32	**2.15**	1.83	**0.22**	0.26	0.19
770	0.61	0.40	0.33	0.31	0.55	**0.33**	1.17	**1.89**	1.61	**0.17**	0.16	0.15
775	0.52	0.33	0.28	0.26	0.47	**0.26**	0.99	**1.61**	1.38	**0.12**	0.12	0.10
780	0.43	0.27	0.21	0.19	0.40	**0.21**	0.81	**1.32**	1.12	**0.09**	0.09	0.05
色度 x	0.3131	0.3721	0.4091	0.4402	0.3138	**0.3779**	0.3129	**0.3458**	0.3741	**0.3458**	0.3850	0.4370
座標 y	0.3371	0.3751	0.3941	0.4031	0.3452	**0.3882**	0.3292	**0.3586**	0.3727	**0.3588**	0.3769	0.4042
相關色溫	6430	4230	3450	2940	6350	**4150**	6500	**5000**	4150	**5000**	4000	3000
演色評價數	76	64	57	51	72	**59**	90	**95**	90	**81**	83	83

備考　1.相對頻譜分布值為輻射通量值(單位：μW/nm)除以該螢光燈的全通量值(單位：lm)

　　　2.本表規定波長範圍外的相對頻譜分布為 0.00

　　　3.本表中得到的相對頻譜分布值是將水銀亮線值按照比例加在與其相鄰的波長間 5nm 處的
　　　　相對頻譜分布值上

　　　4.JIS 優先者採用粗體字，CIE 優先者採用＊記號

附表5　馬克貝斯色票的頻譜反射率

波長 (nm)	1.暗膚色	2.亮膚色	3.藍天色	4.綠草色	5.藍色的花	6.藍味的綠色	7.橘色	8.紫味的藍色	9.中程度紅色	10.紫色	11.黃綠色	12.橘味的黃色
380	0.048	0.103	0.113	0.048	0.123	0.110	0.053	0.099	0.096	0.101	0.056	0.060
385	0.051	0.120	0.138	0.049	0.152	0.133	0.054	0.120	0.108	0.115	0.058	0.061
390	0.055	0.141	0.174	0.049	0.197	0.167	0.054	0.150	0.123	0.135	0.059	0.063
395	0.06	0.163	0.219	0.049	0.258	0.208	0.054	0.189	0.135	0.157	0.059	0.064
400	0.065	0.182	0.266	0.050	0.328	0.252	0.054	0.231	0.144	0.177	0.060	0.065
405	0.068	0.192	0.300	0.049	0.385	0.284	0.054	0.268	0.145	0.191	0.061	0.065
410	0.068	0.197	0.320	0.049	0.418	0.303	0.053	0.293	0.144	0.199	0.061	0.064
415	0.067	0.199	0.330	0.050	0.437	0.314	0.053	0.311	0.141	0.203	0.061	0.064
420	0.064	0.201	0.336	0.050	0.446	0.322	0.052	0.324	0.138	0.206	0.062	0.064
425	0.062	0.203	0.337	0.051	0.448	0.329	0.052	0.335	0.134	0.198	0.063	0.064
430	0.059	0.205	0.337	0.052	0.448	0.336	0.052	0.348	0.132	0.190	0.064	0.064
435	0.057	0.208	0.337	0.053	0.447	0.344	0.052	0.361	0.132	0.179	0.066	0.065
440	0.055	0.212	0.335	0.054	0.444	0.353	0.052	0.373	0.131	0.168	0.068	0.065
445	0.054	0.217	0.334	0.056	0.440	0.363	0.052	0.383	0.131	0.156	0.071	0.066
450	0.053	0.224	0.331	0.058	0.434	0.375	0.052	0.387	0.129	0.144	0.075	0.067
455	0.053	0.231	0.327	0.060	0.428	0.390	0.052	0.383	0.128	0.132	0.079	0.068
460	0.052	0.240	0.322	0.061	0.421	0.408	0.052	0.374	0.126	0.120	0.085	0.069
465	0.052	0.251	0.316	0.063	0.413	0.433	0.052	0.361	0.126	0.110	0.093	0.073
470	0.052	0.262	0.310	0.064	0.405	0.460	0.053	0.345	0.125	0.101	0.104	0.077
475	0.053	0.273	0.302	0.065	0.394	0.492	0.054	0.325	0.123	0.093	0.118	0.084
480	0.054	0.282	0.293	0.067	0.381	0.523	0.055	0.301	0.119	0.086	0.135	0.092
485	0.055	0.289	0.285	0.068	0.372	0.548	0.056	0.275	0.114	0.080	0.157	0.100
490	0.057	0.293	0.276	0.070	0.362	0.566	0.057	0.247	0.109	0.075	0.185	0.107
495	0.059	0.296	0.268	0.072	0.352	0.577	0.059	0.223	0.105	0.070	0.221	0.115
500	0.061	0.301	0.260	0.078	0.342	0.582	0.061	0.202	0.103	0.067	0.269	0.123
505	0.062	0.310	0.251	0.088	0.330	0.583	0.064	0.184	0.102	0.063	0.326	0.133
510	0.065	0.321	0.243	0.106	0.314	0.580	0.068	0.167	0.100	0.061	0.384	0.146
515	0.067	0.326	0.234	0.130	0.294	0.576	0.076	0.152	0.097	0.059	0.440	0.166
520	0.07	0.322	0.225	0.155	0.271	0.569	0.086	0.137	0.094	0.058	0.484	0.193
525	0.072	0.310	0.215	0.173	0.249	0.560	0.101	0.125	0.091	0.056	0.516	0.229
530	0.074	0.298	0.208	0.181	0.231	0.549	0.120	0.116	0.089	0.054	0.534	0.273
535	0.075	0.291	0.203	0.182	0.219	0.535	0.143	0.110	0.090	0.053	0.542	0.323
540	0.076	0.292	0.198	0.177	0.211	0.519	0.170	0.106	0.092	0.052	0.545	0.374
545	0.078	0.297	0.195	0.168	0.209	0.501	0.198	0.103	0.096	0.052	0.541	0.418
550	0.079	0.300	0.191	0.157	0.209	0.480	0.228	0.099	0.102	0.053	0.533	0.456
555	0.082	0.298	0.188	0.147	0.207	0.458	0.260	0.094	0.106	0.054	0.524	0.487
560	0.087	0.295	0.183	0.137	0.201	0.436	0.297	0.090	0.108	0.055	0.513	0.512
565	0.092	0.295	0.177	0.129	0.196	0.414	0.338	0.086	0.109	0.055	0.501	0.534
570	0.100	0.305	0.172	0.126	0.196	0.392	0.380	0.083	0.112	0.054	0.487	0.554
575	0.107	0.326	0.167	0.125	0.199	0.369	0.418	0.083	0.126	0.053	0.472	0.570
580	0.115	0.358	0.163	0.122	0.206	0.346	0.452	0.083	0.157	0.052	0.454	0.584

附表 5　馬克貝斯色票的頻譜反射率(續)

波長 (nm)	1.暗膚 色	2.亮膚 色	3.藍天 色	4.綠草 色	5.藍色 的花	6.藍味 的綠色	7.橘色	8.紫味 的藍色	9.中程 度紅色	10.紫 色	11.黃 綠色	12.橘味 的黃色
585	0.122	0.397	0.160	0.119	0.215	0.324	0.481	0.085	0.208	0.052	0.436	0.598
590	0.129	0.435	0.157	0.115	0.223	0.302	0.503	0.086	0.274	0.053	0.416	0.609
595	0.134	0.468	0.153	0.109	0.229	0.279	0.520	0.087	0.346	0.055	0.394	0.617
600	0.138	0.494	0.150	0.104	0.235	0.260	0.532	0.087	0.415	0.059	0.374	0.624
605	0.142	0.514	0.147	0.100	0.241	0.245	0.543	0.086	0.473	0.065	0.358	0.630
610	0.146	0.530	0.144	0.098	0.245	0.234	0.552	0.085	0.517	0.074	0.346	0.635
615	0.150	0.541	0.141	0.097	0.245	0.226	0.560	0.084	0.547	0.086	0.337	0.640
620	0.154	0.550	0.137	0.098	0.243	0.221	0.566	0.084	0.567	0.099	0.331	0.645
625	0.158	0.557	0.133	0.100	0.243	0.217	0.572	0.085	0.582	0.113	0.328	0.650
630	0.163	0.564	0.130	0.100	0.247	0.215	0.578	0.088	0.591	0.126	0.325	0.654
635	0.167	0.569	0.126	0.099	0.254	0.212	0.583	0.092	0.597	0.138	0.322	0.658
640	0.173	0.574	0.123	0.097	0.269	0.210	0.587	0.098	0.601	0.149	0.320	0.662
645	0.180	0.582	0.120	0.096	0.291	0.209	0.593	0.105	0.604	0.161	0.319	0.667
650	0.188	0.590	0.118	0.095	0.318	0.208	0.599	0.111	0.607	0.172	0.319	0.672
655	0.196	0.597	0.115	0.095	0.351	0.209	0.602	0.118	0.608	0.182	0.320	0.675
660	0.204	0.605	0.112	0.095	0.384	0.211	0.604	0.123	0.607	0.193	0.324	0.676
665	0.213	0.614	0.110	0.097	0.417	0.215	0.606	0.126	0.606	0.205	0.330	0.677
670	0.222	0.624	0.108	0.101	0.446	0.220	0.608	0.126	0.605	0.217	0.337	0.678
675	0.231	0.637	0.106	0.110	0.470	0.227	0.611	0.124	0.605	0.232	0.345	0.681
680	0.242	0.652	0.105	0.125	0.490	0.233	0.615	0.120	0.605	0.248	0.354	0.685
685	0.251	0.668	0.104	0.147	0.504	0.239	0.619	0.117	0.604	0.266	0.362	0.688
690	0.261	0.682	0.104	0.174	0.511	0.244	0.622	0.115	0.605	0.282	0.368	0.690
695	0.271	0.697	0.103	0.210	0.517	0.249	0.625	0.115	0.606	0.301	0.375	0.693
700	0.282	0.713	0.103	0.247	0.520	0.252	0.628	0.116	0.606	0.319	0.379	0.696
705	0.294	0.728	0.102	0.283	0.522	0.252	0.630	0.118	0.604	0.338	0.381	0.698
710	0.305	0.745	0.102	0.311	0.523	0.250	0.633	0.120	0.602	0.355	0.379	0.698
715	0.318	0.753	0.102	0.329	0.522	0.248	0.633	0.124	0.601	0.371	0.376	0.698
720	0.334	0.762	0.102	0.343	0.521	0.244	0.633	0.128	0.599	0.388	0.373	0.698
725	0.354	0.774	0.102	0.353	0.521	0.245	0.636	0.133	0.598	0.406	0.372	0.700
730	0.372	0.783	0.102	0.358	0.522	0.245	0.637	0.139	0.596	0.422	0.375	0.701
735	0.392	0.788	0.104	0.362	0.521	0.251	0.639	0.149	0.595	0.436	0.382	0.701
740	0.409	0.791	0.104	0.364	0.521	0.260	0.638	0.162	0.593	0.451	0.392	0.701
745	0.420	0.787	0.104	0.360	0.516	0.269	0.633	0.178	0.587	0.460	0.401	0.695
750	0.436	0.789	0.104	0.362	0.514	0.278	0.633	0.197	0.584	0.471	0.412	0.694
755	0.450	0.794	0.106	0.364	0.514	0.288	0.636	0.219	0.584	0.481	0.422	0.696
760	0.462	0.801	0.106	0.368	0.517	0.297	0.641	0.242	0.586	0.492	0.433	0.700
765	0.465	0.799	0.107	0.368	0.515	0.301	0.639	0.259	0.584	0.495	0.436	0.698
770	0.448	0.771	0.110	0.355	0.500	0.297	0.616	0.275	0.566	0.482	0.426	0.673
775	0.432	0.747	0.115	0..346	0.491	0.296	0.598	0.294	0.551	0.471	0.413	0.653
780	0.421	0.734	0.120	0.341	0.487	0.296	0.582	0.316	0.540	0.467	0.404	0.639

附表 5　馬克貝斯色票的頻譜反射率(續)

波長 (nm)	13.藍 色	14.綠 色	15.紅 色	16.黃 色	17.洋 紅色	18.青 色	19.白 色	20.灰 色 8	21.灰 色 6.5	22.灰 色 5	23.灰 色 3.5	24.黑色
380	0.069	0.055	0.052	0.054	0.118	0.093	0.153	0.150	0.138	0.113	0.074	0.032
385	0.081	0.056	0.052	0.053	0.142	0.110	0.189	0.184	0.167	0.131	0.079	0.033
390	0.096	0.057	0.052	0.054	0.179	0.134	0.845	0.235	0.206	0.150	0.084	0.033
395	0.114	0.058	0.052	0.053	0.228	0.164	0.319	0.299	0.249	0.169	0.088	0.034
400	0.136	0.058	0.051	0.053	0.283	0.195	0.409	0.372	0.289	0.183	0.091	0.035
405	0.156	0.058	0.051	0.053	0.322	0.220	0.536	0.459	0.324	0.193	0.093	0.035
410	0.175	0.059	0.050	0.053	0.343	0.238	0.671	0.529	0.346	0.199	0.094	0.036
415	0.193	0.059	0.050	0.052	0.354	0.249	0.772	0.564	0.354	0.201	0.094	0.036
420	0.208	0.059	0.049	0.052	0.359	0.258	0.840	0.580	0.357	0.202	0.094	0.036
425	0.224	0.060	0.049	0.052	0.357	0.270	0.868	0.584	0.358	0.203	0.094	0.036
430	0.244	0.062	0.049	0.053	0.350	0.281	0.878	0.585	0.359	0.203	0.094	0.036
435	0.265	0.063	0.049	0.053	0.339	0.296	0.882	0.587	0.360	0.204	0.095	0.036
440	0.290	0.065	0.049	0.053	0.327	0.315	0.883	0.587	0.361	0.205	0.095	0.035
445	0.316	0.067	0.049	0.054	0.313	0.334	0.885	0.588	0.362	0.205	0.095	0.035
450	0.335	0.070	0.049	0.055	0.298	0.352	0.886	0.588	0.362	0.205	0.095	0.035
455	0.342	0.074	0.048	0.056	0.282	0.370	0.886	0.587	0.361	0.205	0.094	0.035
460	0.338	0.078	0.048	0.059	0.267	0.391	0.887	0.586	0.361	0.204	0.094	0.035
465	0.324	0.084	0.047	0.065	0.253	0.414	0.888	0.585	0.359	0.204	0.094	0.035
470	0.302	0.091	0.047	0.075	0.239	0.434	0.888	0.583	0.358	0.203	0.094	0.035
475	0.273	0.101	0.046	0.093	0.225	0.449	0.888	0.582	0.358	0.203	0.093	0.035
480	0.239	0.113	0.045	0.121	0.209	0.458	0.888	0.581	0.357	0.202	0.093	0.034
485	0.205	0.125	0.045	0.157	0.195	0.461	0.888	0.580	0.356	0.202	0.093	0.034
490	0.172	0.140	0.044	0.202	0.182	0.457	0.888	0.580	0.356	0.202	0.093	0.034
495	0.144	0.157	0.044	0.252	0.172	0.447	0.888	0.580	0.356	0.202	0.092	0.034
500	0.120	0.180	0.044	0.303	0.163	0.433	0.887	0.580	0.356	0.202	0.092	0.034
505	0.101	0.208	0.044	0.351	0.155	0.414	0.887	0.580	0.356	0.202	0.093	0.034
510	0.086	0.244	0.044	0.394	0.146	0.392	0.887	0.580	0.356	0.202	0.093	0.034
515	0.074	0.286	0.044	0.436	0.135	0.366	0.887	0.581	0.356	0.202	0.093	0.034
520	0.066	0.324	0.044	0.475	0.124	0.339	0.887	0.581	0.357	0.202	0.093	0.034
525	0.059	0.351	0.044	0.512	0.113	0.310	0.887	0.582	0.357	0.202	0.093	0.034
530	0.054	0.363	0.044	0.544	0.106	0.282	0.887	0.582	0.357	0.203	0.093	0.034
535	0.051	0.363	0.044	0.572	0.102	0.255	0.887	0.582	0.358	0.203	0.093	0.034
540	0.048	0.355	0.045	0.597	0.102	0.228	0.887	0.583	0.358	0.203	0.093	0.034
545	0.046	0.342	0.046	0.615	0.105	0.204	0.886	0.583	0.358	0.203	0.093	0.034
550	0.045	0.323	0.047	0.630	0.107	0.180	0.886	0.583	0.358	0.203	0.093	0.034
555	0.044	0.303	0.048	0.645	0.107	0.159	0.887	0.584	0.358	0.203	0.092	0.034
560	0.043	0.281	0.050	0.660	0.106	0.141	0.887	0.584	0.359	0.203	0.093	0.033
565	0.042	0.260	0.053	0.673	0.107	0.126	0.887	0.585	0.359	0.203	0.093	0.033
570	0.041	0.238	0.057	0.686	0.112	0.114	0.888	0.586	0.360	0.204	0.093	0.033
575	0.041	0.217	0.063	0.698	0.123	0.104	0.888	0.587	0.361	0.204	0.093	0.033
580	0.040	0.196	0.072	0.708	0.141	0.097	0.887	0.588	0.361	0.205	0.093	0.033

附表 5　馬克貝斯色票的頻譜反射率(續)

波長 (nm)	13.藍 色	14.綠 色	15.紅 色	16.黃 色	17.洋 紅色	18.青 色	19.白 色	20.灰 色 8	21.灰 色 6.5	22.灰 色 5	23.灰 色 3.5	24.黑色
585	0.040	0.177	0.086	0.718	0.166	0.092	0.886	0.588	0.361	0.205	0.093	0.033
590	0.040	0.158	0.109	0.726	0.198	0.088	0.886	0.588	0.361	0.205	0.093	0.033
595	0.040	0.140	0.143	0.732	0.235	0.083	0.886	0.588	0.361	0.205	0.092	0.033
600	0.039	0.124	0.192	0.737	0.279	0.080	0.887	0.588	0.360	0.204	0.092	0.033
605	0.039	0.111	0.256	0.742	0.333	0.077	0.888	0.587	0.360	0.204	0.092	0.033
610	0.040	0.101	0.332	0.746	0.394	0.075	0.889	0.586	0.359	0.204	0.092	0.033
615	0.040	0.094	0.413	0.749	0.460	0.074	0.890	0.586	0.358	0.203	0.091	0.033
620	0.040	0.089	0.486	0.753	0.522	0.073	0.891	0.585	0.357	0.203	0.091	0.033
625	0.040	0.086	0.550	0.757	0.580	0.073	0.891	0.584	0.356	0.202	0.091	0.033
630	0.041	0.084	0.598	0.761	0.628	0.073	0.891	0.583	0.355	0.201	0.090	0.033
635	0.041	0.082	0.631	0.765	0.666	0.073	0.891	0.581	0.354	0.201	0.090	0.033
640	0.042	0.080	0.654	0.768	0.696	0.073	0.890	0.580	0.353	0.200	0.090	0.033
645	0.042	0.078	0.672	0.772	0.722	0.073	0.889	0.579	0.352	0.199	0.090	0.033
650	0.042	0.077	0.686	0.777	0.742	0.074	0.889	0.578	0.351	0.198	0.089	0.033
655	0.043	0.076	0.694	0.779	0.756	0.075	0.889	0.577	0.350	0.198	0.089	0.033
660	0.043	0.075	0.700	0.780	0.766	0.076	0.889	0.576	0.349	0.197	0.089	0.033
665	0.043	0.075	0.704	0.780	0.774	0.076	0.889	0.575	0.348	0.197	0.088	0.033
670	0.044	0.075	0.707	0.781	0.780	0.077	0.888	0.574	0.346	0.196	0.088	0.033
675	0.044	0.077	0.712	0.782	0.785	0.076	0.888	0.573	0.346	0.195	0.088	0.033
680	0.044	0.078	0.718	0.785	0.791	0.075	0.888	0.572	0.345	0.195	0.087	0.033
685	0.044	0.080	0.721	0.785	0.794	0.074	0.888	0.571	0.344	0.194	0.087	0.033
690	0.045	0.082	0.724	0.787	0.798	0.074	0.888	0.570	0.343	0.194	0.087	0.032
695	0.046	0.085	0.727	0.789	0.801	0.073	0.888	0.569	0.342	0.193	0.087	0.032
700	0.048	0.088	0.729	0.792	0.804	0.072	0.888	0.568	0.341	0.192	0.086	0.032
705	0.050	0.089	0.730	0.792	0.806	0.072	0.887	0.567	0.340	0.192	0.086	0.032
710	0.051	0.089	0.730	0.793	0.807	0.071	0.886	0.566	0.339	0.191	0.086	0.032
715	0.053	0.090	0.729	0.792	0.807	0.073	0.886	0.565	0.338	0.191	0.086	0.032
720	0.056	0.090	0.727	0.790	0.807	0.075	0.886	0.564	0.337	0.190	0.085	0.032
725	0.060	0.090	0.728	0.792	0.810	0.078	0.885	0.562	0.336	0.189	0.085	0.032
730	0.064	0.089	0.729	0.792	0.813	0.082	0.885	0.562	0.335	0.189	0.085	0.032
735	0.070	0.092	0.729	0.790	0.814	0.090	0.885	0.560	0.334	0.188	0.085	0.032
740	0.079	0.094	0.727	0.787	0.813	0.100	0.884	0.560	0.333	0.188	0.085	0.032
745	0.091	0.097	0.723	0.782	0.810	0.116	0.884	0.558	0.332	0.187	0.084	0.032
750	0.104	0.102	0.721	0.778	0.808	0.133	0.883	0.557	0.331	0.187	0.084	0.032
755	0.120	0.106	0.724	0.780	0.811	0.154	0.882	0.556	0.330	0.186	0.084	0.032
760	0.138	0.110	0.728	0.782	0.814	0.176	0.882	0.555	0.329	0.185	0.084	0.032
765	0.154	0.111	0.727	0.781	0.813	0.191	0.881	0.554	0.328	0.185	0.084	0.032
770	0.168	0.112	0.702	0.752	0.785	0.200	0.880	0.553	0.327	0.184	0.083	0.032
775	0.186	0.112	0.680	0.728	0.765	0.208	0.880	0.551	0.326	0.184	0.083	0.032
780	0.204	0.112	0.664	0.710	0.752	0.214	0.879	0.550	0.325	0.183	0.083	0.032

引用、參考文獻

[A]

Abadie, J. : *Interger and Nonlinear Programmimg*, North-Holland, Amsterdam
(1982)

ANSI/IT8. 7/1-1993: *Graphic Technology — Color Transmission Target for Input Scanner Calibration*

ANSI/IT8. 7/2-1993: *Graphic Technology — Color Reflection Target for Input Scanner Calibration*

ANSI/IT8. 7/3-1993: *Graphic Technology — Input Data for Characterization of 4 Color Process Printing*

ANSI CGATS TR 001-1995: *Graphic Technology — Color Characterization Data for Type 1 Printing*

東堯：新編色彩科學 ハンドブック,5 章 混色,東京大学出版会,東京(1985)

[B]

Bartleson, C.J, and Bray, C.P. : On the perfferred reproduction of flesh, *blue-sky,and green-grass color ,Phot. Sci. Eng.*, **6**, pp.19~25(1962)

Billmeyer, Jr , F. W., and Saltzman, M. : *Principles of Color Technology*(2 nd ed.), John Wiley & Sons, New York (1981)

[C]

Clapper, F.R. : *The Theory of the Photographic Process* (4th ed., T.H. James), Chap. 19 *Tone and Color Reproduction*, Sect. II *Color Reproduction*, Macmillan Publishing, New York (1977)

Clarkson, M.E, And Vickerstaff, T. : Brightness and hue of present-day dyes in relation to colour Photography, *Phot. J. Sect. B*, **88B**, pp.26~39 (1948)

[E]

Epstein, D W, : Colorimetric analysis of RCA color television sysytem, *RCARev.*,**14**, pp.227~258 (1953)

Evan, R. M., Hanson, Jr., and Brewer, W.L, : *Principles of Color Photography*, John Wiley & Sons, New York(1953)

[F]

藤尾　孝:新編色彩科学ハソドブック、24章カラーテレビジョン,東京大学出版会,東京(1985)

[H]

浜田　浩:液晶表示素子(LCD)における色設計,テレビジョン学会誌,47,pp.1103~1106(1993)

Hunt, R.W.C. : Objectives in colour reproduction, *J. Phot. Sci.,* **18**, pp. 205~215 (1970)

Hunt, R.W.C .,Pitt,I.T:,and Winter,L.M. : The perferred reproduction of blue-sky, green-grass and Caucasian skin in colour Photography , *J. Phot. Sci.,* **22**, pp. 144~149(1974)

Hunt, R.W.C : *The Reproduction of colour* (5th ed). Fountain press, England (1995)

[I]

ISO 5/3-1984: *Photography —Density Measurements —* Part 3: *Spectral conditions*

[J]

JIS Z 8717:蛍光物体色の測定方法,日本規格協会,東京(1989)

[K]

梶　光雄:画像データ交換に係わる標準化とその周辺,画像電子学会誌,25,pp.236~248(1996)

Kowalik, J., and Osborne, M.R. : *Methods for Unconstrained optimization problems,* Elsevir, New York (1968)

[M]

MacAdam, D.L,: Projective transformation of ICI color specification, *J. Opt. Soc. Am.,* 27, pp.294~299 (1937)

MacAdam, D.L. : Visual sensitivities to color difference in daylight, *J. Opt. Soc. Am.,* **32**, pp.247~274 (1942)

MacAdam, D.L. : Colorimetric analysis of dye mixtures, *J. Opt. Soc. Am.,* **39**, pp.22~30 (1949)

MacAdam, D.L. :Quality of color reproduction, *J. Soc. Mot . Pic. Tel. Eng.,* **56**, pp.487~512 (1951)

McCamy, C.S., Marcus, H., and Davidson, J.G. : A color-rendition chart, *J. Appl.Phot. Eng.,* **2**, pp95~99 (1976)

Middleton, W.E.K. : The apparent colors of surfaces of small subtense—A preliminary report, *J. Opt. Soc. Am.,* **39**, pp.582~592 (1949)

[N]

納谷嘉信:產業色彩学,朝倉書店,東京 (1980)

Nelson, C.N. : *The Theory of the Photographic Process* (4th ed., T.H James) , Chap.19 *Tone and Color Rrproduction*, Sect. I *Tone Reproduction*, Macmillan publishing, New York (1977)

Neugebauer, H.E. : Quality factor for filter whose spectral transmittances are different from color mixture curves and its application to color photography, *J. Opt Soc. Am.,* **46**, pp.821~824 (1956)

NHK :広色域テレビシステム－正確な色再現を目指レて一,
- 技研公開展示資料 p7,NHK 放送技術研究所,東京(1995)

[O]

Ohat, N. : The color gamut obtainable by the combination of subtractive color dyes .I. Actual dyes in color film . (1) Optimum peak wavelengths and breadths of cyan, magenta, and yellow, *Phot. Sci.Eng.,* **15**,pp. 339~415 (1971 a)

Ohta, N. : Reflection density of multilayer color prints. I. Specular reflection density, *Phot. Sci. Eng.,* **15**, pp487~494 (1971b)

Ohta, N. : Fast computing of color matching by means of matrix representation, Part 1: Transmission-type colorant, *Appl. Opt.,* **10**, pp. 2183~2187 (1971 c)

Ohta, N. : The color gamut obtainable by the combinaiton of subtractivee color dyes. I. Actual dyes in color film. (3) Stability of gray balance, *Phot. Sci. Eng.,* **16**, pp.203~307 (1972a)

Ohta, N, : The color gamut obtainable by the combination of subtractive color dyes. II. Actual dyes in color prints. (1) Optimum peak wavelengths and breadths fo cyan, magenta, and yellow, *Phot. Sci. Eng.,* **16**, pp.208~213 (1972b)

Ohat, N. : Reflection density of multilayer color pints . II. Diffuse reflection density, *J. Opt. Soc. Am.,* **62**, pp. 185~191 (1972c)

Ohat, N. : Fast computing of color matching by means of matrix manipulation. II. Reflection-type color print, *J. Opt. Soc. Am.,* **62**, pp. 129~136 (1972d)

Ohat, N. : Minimizing maximum error in matching spectral absorption curves in color photography , *Phot. Sci. Eng.,* **16**, pp. 296~299 (1972e)

Ohat, N. ., and Urabe , H. : Spectral color matching by means of minimax approximation, *Appl. Opt.,* **11**, pp.2551~2553 (1972f)

Ohat, N. : The color gamut obtainable by the combination of subtractive color dyes. II. Actual dyes in color prints. (2) Optimum spectral characteristics of absorption bands, *Phot . Sci Eng.,* **17**, pp. 183~187 (1973a)

Ohat, N. : Estimating absorption bands of component dyes by means of principal component analysis, Anal. **Chem., 45**, pp.553~557 (1973b)

大田　登:減色法カラー写真に於ける色合わせ(第 2 報),非線形
　　最適化による条件等色的色合,日本写真学会誌,36,pp.187~192
Ohat, N.(1973c)Color gamut obtatinable by the combination of subtractive color
　　dyes. III. Hypothetical four-dye system, *Phot. Sci. Eng.*, **20**, pp. 149~154
　　(1976)

Ohat, N. : Maximum errors in estimating spectral-reflectance curves from
　　multispectral image data, *J. Opt. Soc. Am.,* **71**, pp.910~913 (1981 a)

Ohat, N. : Evaluation of spectral senstives, *Phot, Sci, Eng.*, **25,** pp.101~107
　　(1981 b)

Ohat, N. : Simplified algorithm of color maching in subtractive color photography , *Phot. Sci. Eng.,* **25**, pp161~163 (1981 c)

Ohat, N. : Practical transformation of CIE color matching functions, *Color
　　Res. Appl.,* **7,**pp.53~56 (1982 a)

Ohat, N. : A simplified method for formulating pseudo-object colors, *Color
　　Res.Appl.,* **7,** pp. 78~81 (1982 b)

Ohat, N. : The color gamut obtainable by the combination of subtractive color
　　dyes. IV. Influence of some pratical constraints, *Phot. Sci. Eng.*, **26**, pp.
　　228~231 (1982 c)

Ohat, N. : Optimization of spectral senstivites, *Phot. Sci. Eng.,* **27**, pp.
　　193~201 (1983)

Ohat, N. : The color gamut obtainable by the combination of subtractive color
　　dyes. V. Optimum absorption bands as defined by nonlinear optimization
　　technique, *J image. Sci.,* **30**, pp .9~12 (1986)

Ohat, N. : Interrelation between spectral sensitive and interimage effects, *J. Image. Sci.*, **35**, pp.94~103 (1991)

Ohat, N. : Colorimertic analysis in the design of color flims : A perspective, *J. Image.Sci.*, **36**, pp.63~72 (1992)

大田　登:色彩工学,東京電機大学出版局,東京(1993)

奥田博志:テレビにおける色再現(III)表示系の色設計，テレビジョン学会誌,47,pp.1097~1099(1993)

小野善雄:ハーフトーン印刷プロセスの理論と技術,日本印刷学会誌,31,pp,269~282(1994)

[R]

Robertson, A.R. : The CIE color-difference formulae, *Color Res. Appl.*, **2,** pp. 7~11 (1977)

[S]

斉藤利也:新編色彩科学ハンドブック,24章力ラーテレビジョン,東京大学出版会,東京(1985)

Sanders, C.L, : Color prefences for natural objects, *Ill. Eng.* LIV pp. 452~456 (1959)

佐藤俊夫:新編色彩科学ハンドブック,24章, カラーテレビジョン,東京大学出版会,東京(1985)

白松植樹, 前川武之, 滝沢友紀: 2.表示装置色再現 2-1.CRT, テレビジョン学会誌,48,pp. 1088~1093(1994)

照明学会:あたらしい明視論, 照明学会, 東京 (1967)

Spaulding, K.E, Ellson, R.N., and Sullivan, J.R. : Ultacolor : A new gamut mapping strategy, *Proc, Soc Photo-opt, Insr. Eng.,* **2414**, pp.61~68 (1995)

[W]

脇谷雅行:PDP(直視型) の色設計,テレビジョン学会誌,47, pp. 1107~1109(1993)

色彩再現工程的基礎

Williams, F.C., and Clapper, F.R. : Multiple intrernal reflections in photographic color prints, *J. Opt. Soc. Am.,* **43**, pp.595~599 (1953)

Wright, W.D : The sensivity of the eye to small colour differences, *Proc, Phys. Soc* **53**, pp.93~112 (1941)

Wyszecki, G., and Stiles, W. S. : Color Science : *Concepts and Methods, Quantitative Data and Formulae* (2nd ed.) John Wiley & Sons, New York (1982)

[Y]

Yule, J.A.C. : *Principles of Color Reproduction,* John Wiley & Sons, New York (1967)

翻譯對照表

英 文	中 文	日 文
	白熾燈泡	白熱電球
absolute temperature	絕對溫度	絶対温度
achromatic	無彩度	無彩度
algorithm	演算法	アルゴリズム
amplitude modulation, AM	調幅	振幅変調
bandwidth	頻寬	帯域, 帯域幅
black body	黑體	黒体
black body radiation	黑體輻射	黒体放射
block dye	區塊色素	ブロック色素
blue	藍色	ブルー, 青
cathode ray tube, CRT	陰極射線管	陰極線管
CIE	國際照明委員會	国際照明委員会
characteristic curve	特性曲線	特性曲線
chroma	彩度	彩度
chromaticity	色度	色度
chromaticity coordinates	色度座標	色度座標
chromaticity diagram	色度圖	色度図
color chart	色票,彩色導表	カラーチャート
color correction	色彩修正	色補正
color difference	色差	色差
color equation	色彩方程式	等色式
colorimetric quality factor	測色品質係數	測色品質係数
color filter	彩色濾光片	カラーフィルタ
color gamut	色域,色再現域	色域, 色再現域
color matching functions	配色函數,對色函數	等色関数
color mixture	混色	混色
color rendering index	演色指數	演色評価数
color Reproduction	色彩再現,彩色複製	色再現
color reproduction equation	彩色複製方程式	色再現方程式
color separation	分色	色分解
color space	色彩空間	色空間
color system	色度系統	表色系
color temperature	色溫	色温度
color vision	色覺	色覚
colored coupler	彩色耦合劑	カラードカプラー

英　文	中　文	日　文
complementary color	補色	補色
complementary wavelength	互補主波長	補助主波長
computer color matching, CCM	電腦配色	コンピータカラーマッチング
cone	錐狀體	錘状体
contact screen	接觸網屏	コンタクトスクリーン
correlated color temperature	相關色溫	相関色温度
cyan	青色	シアン, 藍
Davis-Gibson filter	戴維斯-吉伯遜濾色片	デブス–ギブソンフィルタ
daylight	日光	昼光
densitometer	濃度計	濃度計
device dependent color, DDC	設備獨立色, 裝置獨立色	デバイス独立色
device independent color, DIC	設備從屬色, 裝置從屬色	デバイス依存色
dominant wavelength	主波長	主波長
dot gain	網點擴大	ドットゲイン
dot generator	網點產生器	ドットジェネレータ
dynamic range	動態範圍	ダイナミックレンジ, 動作域
Epstein approximation	艾普斯坦近似	エプスタイン近似
excitation purity	刺激純度	刺激純度
exposure density	曝光濃度	露光濃度
flourecent Lamp	螢光燈	蛍光ランプ
frequency modulation, FM	調頻	周波数変調
Fresnel reflection	菲涅耳反射率	フレネル反射率
full radiator	完全輻射體	完全放射体
gamut mapping	色域對映	色域マッピング
graduation	階調	階調
halftone	半色調	ハーフトーン
halftone dot	(半色調)網點	網点
high definition printing	高精細印刷	高精細印刷
hue	色相	色相
illuminance	照度	照度
illuminant	光源	光源, 発光体
information	資訊	情報
interimage effect	重層效果	重層効果
interpolation	內插；插值	補間
isotemperature line	等色溫線	等色温度線

英　文	中　文	日　文
Iterative method	重複法	繰り返し法
Kubelka-Munk theory	庫別爾卡-孟克理論	クベルカ-ムンク理論
Lagrange interpolation method	拉普拉斯內插法	ラグランジュ補間法
Latent image	潛影	潜像
Lambert-Beer law	朗伯-比爾定律	ランベルト-ベール法則
lightness	明度	明度
Lippmann	李普曼	リップマン
Lith film	利斯底片	リスフィルム
Look-up table, LUT	對照表	ルックアップテーブル
luminance	輝度,亮度	輝度
Luther condition	盧瑟條件	ルータ条件
Macadam ellipsis	麥克爾當橢圓	マクアダム楕円
Macbeth chart	馬克貝斯色票	マクベス色票
Main absorption	主吸收	主吸収
masking	遮罩	マシキング
matrix	矩陣	行列,マトックリス
Megenta	洋紅色	マゼンタ
metamer	同色異譜對,條件等色對	条件等色対,メタマー
metamerism	同色異譜,條件等色	条件等色対,メタメリズム
Minimax method	最大值極小法	ミニマックス法
mired	邁爾得	ミレッド
Neugebauer equation	諾克伯方程式	ノイゲバウアの式
Moire pattern	錯網圖樣,疊紋	モアレパタン
Monochromatic light	單色光	単色光
Monte Carlo method	蒙特卡洛方法	モンテカルロ法
morphing	變形	モーフィング
Multiband photography	多頻帶照相	マルチバンド写真
Munsell color system	孟塞爾色度系統	マンセル表色系
Murray-Davies equation	穆雷-戴維斯方程式	マレー-デイビスの式
Newton-Raphson method	牛頓-拉普森法	ニュート-ラフソン法
Minimax method	最大值極小法	ミニマックス法
mired	邁爾得	ミレッド
Neugebauer equation	諾克伯方程式	ノイゲバウアの式
Moire pattern	錯網圖樣,疊紋	モアレパタン
Monochromatic light	單色光	単色光

英　文	中　文	日　文
Normalization	歸一化，正規化	正規化
Observer	觀測者	観察者
opponent-colors theory	對立色說，相反色說	反対色説
Optical density	光學濃度	光学濃度
Picture element, Pixel	畫素,像素	ピクセル,画素
Planck	蒲朗克	プランク
Pointillistic painting	點描繪畫	点描画
process ink	製程油墨	プロセスインキ
pseudo-object color	虛擬物體色	擬似物体色
psychometric lightness	明度指數	明度指数
purple boundary	純紫邊界線	純紫軌跡
reciprocal color temperature	倒數色溫	逆数色温度
reflection density	反射濃度	反射濃度
Regula falsi method	夾擊法	挟み打ち法
retina	網膜	網膜
reverse matrix	反矩陣	逆行列
rod	桿狀體	桿状体
Ruther condition	盧瑟條件	ルータ条件
stable primary	安定原色	安定原色
saturation	飽和度	飽和度
scanning line	掃描線	走査線
screening	掛網	網掛け
screen rulings	網線數	スクリーン線数
secondary absorption	副吸收	副吸収
shadow mask	陰罩	シャドウマスク
simplex method	單純法	シンプレックス法
skin color	膚色	肌色
sliver halide	鹵化銀	ハロゲン化銀
spectral responsibility	分光應答度	分光応答度
spectral sensitivity	分光感度	分光感度
spectrum	光譜,頻譜	スペクトル
spectrum locus	頻譜軌跡	スペクトル軌跡
spline function	雲規函數	スプライン関数
standard illuminant	標準光	標準光
standard source	標準光源	標準光源
supplementary standard illuminant	輔助標準光	補助標準光
surface color	表面色	表面色
template	型板	型板,テンプレート
tone reproduction	階調再現	調子再現
transmission density	透射濃度	透過濃度

英 文	中 文	日 文
transmitted color	穿透色	透過色
trichromatic theory	三原色說	三原色説
tristimulus values	三刺激值	三刺激値
tungsten lamp	鎢絲燈泡	タングステン電球
under color removal, UCR	底色去除	下色除去
uniform-chromaticity-scale diagram	均等色度圖	均等色度図
uniform color space	均等色彩空間	均等色空間
unstable primary	不安定原色	不安定原色
view angle	視角	視野
white point	白(色)點	白色点
Yule-Nielsen equation	優爾-尼爾森方程式	ユール-ニールセンの式
zenon Lamp	氙燈	キセノンランプ

國家圖書館出版品預行編目資料

基礎色彩再現工程＝Introduction to color
reproduction technology/ 大田登原著；
陳鴻興，陳君彥譯． -- 三版 -- 臺北縣土城市：
全華圖書，2009.11
　　面； 公分
參考書目：面
譯自：色再現工学の基礎
ISBN　957-957-21-7389-3(平裝)

1. 色彩學

963　　　　　　　　　　　　　　　　98020113

基礎色彩再現工程（中譯修訂二版）

色再現工学の基礎

Introduction to Color Reproduction Technology

原　　　　著	大田 登 Noboru Ohta
譯　　　　者	陳鴻興・陳君彥
執 行 編 輯	蔡佳玲・柯瑾芸
發 　行　 人	陳本源
出 　版　 者	全華圖書股份有限公司
郵 政 帳 號	0100836-1 號
印 　刷　 者	宏懋打字印刷股份有限公司
圖 書 編 號	0523302-9812
I S B N	978-957-21-7389-3
定 　　　價	360 元
全 華 圖 書	www.chwa.com.tw
全 華 科 技 網	Open Tech / www.opentech.com.tw

若您對書籍內容、排版印刷有任何問題，歡迎來信指導 book@chwa.com.tw

臺北總公司（北區營業處）
地址：23671 臺北縣土城市忠義路21號
電話：(02) 2262-5666
傳真：(02) 6637-3695、6637-3696

中區營業處
地址：40256 臺中市南區樹義一巷26號
電話：(04) 2261-8485
傳真：(04) 3600-9806

南區營業處
地址：80769 高雄市三民區應安街12號
電話：(07) 862-9123
傳真：(07) 862-5562

全省訂書專線 / 0800021551

有著作權・侵害必究

（請由此線剪下）

書友服務卡

為加強對您的服務，只要您填妥本卡三張寄回全華圖書（免貼郵票），
即可成為**全華書友會**！（詳情見背面說明）

填寫日期： 年 月 日

姓名： 生日：西元 年 月 日 性別：□男 □女

電話：（ ） 傳真：（ ） 手機：

e-mail：（必填）

註：數字零，請用 φ 表示，數字 1 與英文 L 請另註明，謝謝！

通訊處：□□□□□

學歷：□博士 □碩士 □大學 □專科 □高中・職
□其他

職業：□工程師 □教師 □學生 □軍・公 □其他

學校/公司： 科系/部門：

· 您的閱讀嗜好：
□A. 電子 □B. 電機 □C. 計算機工程 □D. 資訊 □E. 機械 □F. 汽車 □I. 工管 □J. 土木
□K. 化工 □L. 設計 □M. 商管 □N. 日文 □O. 美容 □P. 休閒 □Q. 餐飲 □其他

· 本次購買圖書為： 書號：

· 您對本書的評價：
封面設計：□非常滿意 □滿意 □尚可 □需改善，請說明
內容表達：□非常滿意 □滿意 □尚可 □需改善，請說明
版面編排：□非常滿意 □滿意 □尚可 □需改善，請說明
印刷品質：□非常滿意 □滿意 □尚可 □需改善，請說明
書籍定價：□非常滿意 □滿意 □尚可 □需改善，請說明
整體滿意度：請說明

· 您在何處購買本書？
□書局 □網路書店 □書展 □團購 □書友特惠活動 □其他

· 您購買本書的原因？（可複選）
□個人需要 □幫公司採購 □親友推薦 □其他

· 您希望全華以何種方式提供出版訊息及特惠活動？
□電子報 □DM □廣告（媒體名稱 ）

· 您是否上過全華網路書店？（www.opentech.com.tw）
□是 □否 您的建議

· 您希望全華出版那方面書籍？

· 您希望全華加強那些服務？

~感謝您提供寶貴意見，全華將竭誠為您，出版更好書，以饗讀者。

書友專屬網址：http://bookers.chwa.com.tw

全華網址：http://www.opentech.com.tw

免費服務電話：0800-000-300

客服信箱：service@ms1.chwa.com.tw

客服專線：（02）2262-8333（請多利用e-mail較不易遺漏）

傳真：（02）2262-8333（請多利用e-mail較不易遺漏）

◎請詳填、並書寫端正，謝謝！

96.11 450,000份

親愛的書友：

感謝您對全華圖書的支持與愛用，雖然我們很慎重的處理每一本
書，但尚有疏漏之處，若您發現現本書有任何錯誤的地方，請填寫於勘
誤表內並寄回，我們將於再版時修正。您的批評與指教是我們進步的
原動力，謝謝您！

全華圖書 敬上

勘 誤 表

書號	書名		作者
頁數	行數	錯誤或不當之詞句	建議修改之詞句

我有話要說：（其它之批評與建議，如封面、編排、內容、印刷品質等.....）